新知
文库

137

XINZHI

Gottes Klänge:
Eine Geschichte der
Kirchenmusik

Gottes Klänge: Eine Geschichte der Kirchenmusik

by Johann Hinrich Claussen

2., durchgesehene Auflage. 2015

© Verlag C.H.Beck oHG, München 2014

教堂音乐的
历史

［德］约翰·欣里希·克劳森 著

王泰智 译

生活·讀書·新知 三联书店

Simplified Chinese Copyright © 2021 by SDX Joint Publishing Company.
All Rights Reserved.

本作品简体中文版权由生活・读书・新知三联书店所有。
未经许可，不得翻印。

图书在版编目（CIP）数据

教堂音乐的历史／（德）约翰・欣里希・克劳森著；王泰智译．—北京：生活・读书・新知三联书店，2021.1（2022.3 重印）
（新知文库）
ISBN 978-7-108-06913-9

Ⅰ.①教…　Ⅱ.①约…②王…　Ⅲ.①教堂－宗教音乐－音乐史－世界　Ⅳ.①J608

中国版本图书馆 CIP 数据核字（2020）第 134742 号

特邀编辑	南　曦　张艳华
责任编辑	徐国强
装帧设计	陆智昌　康　健
责任印制	卢　岳
出版发行	生活・讀書・新知三联书店
	（北京市东城区美术馆东街22号 100010）
网　　址	www.sdxjpc.com
经　　销	新华书店
印　　刷	北京隆昌伟业印刷有限公司
版　　次	2021年1月北京第1版
	2022年3月北京第2次印刷
开　　本	635毫米×965毫米 1/16 印张19.5
字　　数	232千字　图28幅
印　　数	6,001-8,000册
定　　价	49.00元

（印装查询：01064002715；邮购查询：01084010542）

新知文库

出版说明

在今天三联书店的前身——生活书店、读书出版社和新知书店的出版史上，介绍新知识和新观念的图书曾占有很大比重。熟悉三联的读者也都会记得，20世纪80年代后期，我们曾以"新知文库"的名义，出版过一批译介西方现代人文社会科学知识的图书。今年是生活·读书·新知三联书店恢复独立建制20周年，我们再次推出"新知文库"，正是为了接续这一传统。

近半个世纪以来，无论在自然科学方面，还是在人文社会科学方面，知识都在以前所未有的速度更新。涉及自然环境、社会文化等领域的新发现、新探索和新成果层出不穷，并以同样前所未有的深度和广度影响人类的社会和生活。了解这种知识成果的内容，思考其与我们生活的关系，固然是明了社会变迁趋势的必需，但更为重要的，乃是通过知识演进的背景和过程，领悟和体会隐藏其中的理性精神和科学规律。

"新知文库"拟选编一些介绍人文社会科学和自然科学新知识及其如何被发现和传播的图书，陆续出版。希望读者能在愉悦的阅读中获取新知，开阔视野，启迪思维，激发好奇心和想象力。

生活·讀書·新知 三联书店
2006年3月

目 录

开篇		1
第一章	古时以色列与古时教会丢失的根	6
第二章	格里高利圣咏与中世纪教会	30
第三章	路德与宗教改革的教众歌曲	54
第四章	天主教改革中的帕莱斯特里那与多声部音乐	87
第五章	管风琴——一种功能无限的乐器	117
第六章	巴赫与时代的中心	143
第七章	亨德尔与宗教音乐从教堂中撤出	179
第八章	莫扎特与安魂曲艺术	199
第九章	门德尔松及其具有启蒙思想的新教音乐	228
第十章	多尔西与北美洲黑人的福音音乐	259
尾声		293

开 篇

基督教今天是否还有鲜活的生命力,不仅学术界对此争论不休,就是社会学家、神学家、政治家和媒体人,也都从不同角度和不同利益出发,持各自不同的观点。有人认为,基督教仍然是社会的文化根基;也有人认为,它已经不可逆转地失去了其原有的意义。然而,在这种孰是孰非的永恒争论中,却很少有人提及基督教"绕梁不散"的组成部分,那就是教堂音乐。作为音乐,它依然为当代人所欣赏,所爱慕,但它却不一定与宗教信仰联系在一起。也可以说,以音乐形态出现的基督教,依然无处不在。教堂音乐和其他音乐一样,同样是一种艺术,所以也是自由的。它不为教堂所固化,超越了神学的边界,不对任何聆听者构成信仰约束。然而教堂音乐又与其他音乐不同,因为它的聆听者不仅会为之动情,而且内心也会不由得对它做出反应。降临节歌曲(Adventslieder)、圣诞清唱剧、圣经诗篇和赞美诗、安魂曲和受难曲、弥撒曲和众赞歌(Choräle)、福音音乐(Gospel)和流行风格的圣乐(Sakropop)——很多人都耳熟能详。如果我们倾心地去聆听,每次都会获得意外的欣喜,每次都是一次艺术的盛宴,同时也会促使人们对信仰宗教或不信仰宗

教进行重新思考。

　　本书的宗旨，就是要加深和扩展人们对教堂音乐的兴趣，为此当然要为读者讲述基督教音乐史中的一些典故。我们都知道，音乐是很难用语言讲述和用文字描写的。音乐是一个声响的世界，是不可轻易用语言进行诠释的。但它却依然是一种语言，希望被理解，得以交流。而这又特别适用于教堂音乐。它首先是一种语言音乐，因为它唱的是诗句，吟的是祈祷词，讲的是故事，传达的是福音。它不仅仅期待被欣赏，它的主旨并不是欢愉，而是让人有所感悟。它期待的是别人的理解、共鸣或者反驳，总之要碰撞出回响。所以，教堂音乐不仅要排练、演绎和聆听，而且还要对其进行思索。为了做到这一点，就必须对聆听到的音乐有所领悟，感知到它的含义。这其中包含着对内容的讲解和内涵的传达。真正了解其内涵，会使人受益匪浅。然而，讲解并不是一切。尽管音乐与数学总是有些关联，但它毕竟不是一道只有一种解法和一种结果的算题。它使每个听者获得独特的体验和领悟。因此，用语言讲述和用文字描写音乐，也应致力于产生启发、激励和感染的效果。但单纯的讲解是难以达到这个效果的，更好的办法是借助有关典故。因此，本书要讲述教堂音乐历史中的一些逸事，包括作品产生的时代、作者的介绍、创作的动机，以及是谁首先公开演出的，过去聆听音乐的形式如何，它迄今都经过了哪些发展历程。

　　这些典故虽然将为读者开启一扇大门，但同时也会加重一些理解的难度，因为历史事件总是与陌生的背景紧密相连的。如果想了解一部古老的艺术作品，就必须首先知道其产生的历史。然而人们在理解历史的进程时，却会产生越来越多的陌生感，因为人们会发现，那个时代与我们的时代截然不同。历史和现代之间隔着一道鸿沟——更准确地说是两道鸿沟。其一是"无知"，人们越是深入到

教堂音乐史之中，就越会深切地感到，我们对其知之甚少，而且也无法用我们的阅历加以理解。其二是"差异"，人们越是深入到教堂音乐之中，就越会深切地感到，古今音乐在创作、演绎、使用、聆听和欣赏等方面是如此的不同。如果认为我们的音乐生活和体验是一成不变的，从而认为它是超越时代的，显然这是片面的观点。如果认为我们早就知道，音乐从来就具有特定的含义，这也同样是绝对荒唐的理念。事实恰恰相反，我们必须认识到，音乐，特别是宗教音乐是随着历史的发展而不断变化的。这就要求我们保持谦逊的态度和永恒的好奇心，因为我们永远不可能无所不知，而是始终站在跑道的起点。重要的是，要通过了解陌生的历史让自己心生疑问。只有这样，才能产生接受陌生影响的愿望，才能在这一瞬间感悟到，古老和原始的音乐原来也与我本人存在渊源。这种时代趋同的瞬间是极其宝贵的。但这种瞬间，只有在人们意识到这并非理所当然的时候才会出现。这恰恰是一个历史的悖论：人们越是从历史的角度观察一部宗教艺术作品，就越会强烈地感受到它的奇异。尽管如此，却仍会出现某些瞬间，使那些古老的信仰及其音乐与现时对话，从而出现时代趋同的奇迹。

我们可以借用尼采的一句话，他说，没有音乐的信仰就是一种谬误，或者至少其价值需要减半。在教堂音乐中，存在着自身的真理要素。它以自己的方式引导人们做出判断——用德语的一句熟语说，就是耳断。这种判断会把听觉经历载入记忆。它可以让这种感悟变成感官的体验，因为是他亲身的领悟和亲身的聆听。人的灵魂价值无限，因为它为上帝所创造，并被上帝的圣灵所充满。教堂音乐可以引导人们走向信仰。谁要是认为这种说法过于牵强，那他至少应该承认，这种音乐可以特殊的方式让人产生自我意识。它如同一面镜子——或者如同在一个回声的空间——会让一个人明白，他

是谁，生活在一个什么样的世界里，他能看到什么，能看多远，以及他是否面临皈依某种宗教的可能性，或者没有这种可能性。

基督教音乐是一份宝贵的遗产。然而，和所有的遗产一样，想获得它，就必须有意识地去寻求。为此，首先必须对它有所了解，特别是要与之交流和体验。这就必然产生矛盾、批判和冲突。基督教音乐并不是未开垦的一个和平王国，它从来就是争论的对象。它遵循音乐的所有原则，同样以更强烈的方式出现在教堂音乐上：音乐有能力以最强烈的方式把人们聚合在一起，但也有能力使之离散。它能把单一的个人组织起来使之成为教众；它打破人们的各种爱好，及不同年龄、教育程度、社会阶层、世界观、信仰等界限，再把他们重新加以组合。教堂音乐的历史，也是一部充满冲突的历史。这些冲突不仅会干扰，而且也有益于其发展，因为它能够促使人们去鉴别。所以在本书的叙述构架中，也编织了一些冲突的经纬。例如在关于教会艺术争论中之正反双方的一些永恒的话题：在礼拜仪式中应该给音乐留下多少空间；教堂音乐应该含有多少感性，或者必须有多少理性成分才好；应以高雅为主还是以通俗为主；旋律应该离开歌词自由发挥，还是应该紧密结合。像这样一些问题，当然不可能偏袒某一方而做出判断，因为正反双方的观点，共同构成了基督礼拜的实质。宗教信仰希望用美好的语言和庄重的音乐来加以表达。然而，当音乐赋予信仰一种形象的时候，它却只能遵循自己的艺术逻辑，而从不会遵从正统的神学逻辑，这也是教堂音乐史中特有的基本矛盾，它无法不触动听者，令他们选择自己的立场和态度。

在圣经新约中有这样一个故事：一个埃塞俄比亚人来到耶路撒冷。他是一个有权势的人，是埃塞俄比亚女王的银库总管。他来耶路撒冷，为的是在殿堂前祈祷和献祭。他是否也想聆听殿堂音乐，

经文中没有提及。在其返程的路上，这位虔诚的外邦人在诵读圣经。他按照当时的习俗坐在马车里高声朗读。耶稣的第一批门徒之一的腓利，正行走在路上听到了朗读的声音。当他看到埃塞俄比亚人在车中诵经时，他问："你所念的你明白吗？""不，"那位高贵的先生回答，"没有人指教我，怎能明白呢？"于是他请腓利上车。在前往南方的路途中，圣徒腓利就为他讲解了圣经的内容。这时，这位陌生人发现路边有水，于是说："看啊，这里有水。我为什么不能在这里接受洗礼呢？"是的，没有任何妨碍。他们停住，下了车走向水边，腓利为他的新信仰施洗。然后腓利离开了他，到别处传福音去了。关于这位无名的埃塞俄比亚人，故事的最后只是说："他欣喜地继续走他的路。"

就像腓利当时问这位银库总管时一样，我们也可以问，今天去聆听教堂音乐的很多人："你所听到的你明白吗？"其中肯定有不少人会回答："如果没有人指教，我怎么能够听懂呢？"当然，本书并不想取代一位复活重生的圣徒，却希望用其方式给予一些指点，告诉读者如何聆听和听懂教堂音乐。如果说，读完本书后也会有相当的读者去接受洗礼，当然是不太可能的。但如果他们读完本书后，能够感悟到宗教并非缺乏音乐性，从而产生一种新的兴趣，进一步去体验这种音乐，然后欣喜地继续走他的路，那么本书的目的也就达到了。

第一章
古时以色列与古时教会丢失的根

我们知道的并不多

音乐的历史和人类一样悠久。说到人类，我们只能说，人类的生活是充满着音乐的。即使是原始人，他们除了睡觉、打猎和喝水以外，必然也会吹口哨、咂舌头、拍手掌、跺脚、唱歌和跳舞。耳朵是人体上从不关闭的感觉器官。它和眼睛不同，没有眼帘遮挡，即使睡觉时也是对外开放的，尤其是对危险的声音，例如敌人和野兽的脚步声，但它同样也对悦耳的声音开放。与今天相比，人类早期悦耳的声音想来是很少的，世界还处在宁静的时期。那时能够听到并留下深刻印象的声响几乎屈指可数：风的呼啸、雨的淅沥、雷的轰鸣、雪的咯吱、火的噼啪、鸟的鸣叫、远方迷途羔羊的咩咩叫、牧人的呼喊、女人脖颈上环佩和链饰的哗啦作响、服装飘动的窸窣声和孩子的哭笑声。难道这些声响中，就不能产生音乐吗？它可能是怎样一种音乐呢？首先，那肯定是一种魔法，一种宗教的威慑。随着魔法的变异，逐渐在早期文明中发展成为一种音乐文化。就像早期的洞穴和简陋的茅屋逐渐发展成为宫殿和庙宇一样，人类

早期的跳跃嘶叫和拜神祷告，逐渐演变成为用嗓音歌唱和用乐器演奏，为人类留下了一笔珍贵的文化遗产。

然而遗憾的是，对于这段丰富而曲折的发展史，我们却几乎毫不知晓。因为为了研究和追溯音乐的发展史，我们需要必要的文字资料。没有记谱法（Noten Schrift），就没有音乐的传承。我们只能从相关的文献里了解有关的状况，例如当时有哪些类别的音响，它们是以何种程序、何种旋律、何等音量，以及用何种乐器演奏出来的。我们必须要把过去的音乐用文字表达出来，因为声音转瞬即逝，在展示的那一刻就已经遁失。今天，我们可以把一切音乐的发明和诠释，用技术手段保存下来。我们所使用的器械是如此的完善，设备几乎有无限的储存能力。而过去的音乐，却只能由老师向学生口耳相传，这曾取得了令人吃惊的成功，但它却只能和当时的社会制度同时存在。一旦这个制度解体，家族灭绝，根基就会消散，家园将不复存在，其中所维系的音乐文化也就随之销声匿迹。

虽然古代不少文明地区发明过某种记谱方式，但大多也不过是提醒的记号，为即兴演出描绘出一些规范和框架而已。希腊人就曾创制拟订过一种真正的记谱法，目前大部分得以破译。毕达哥拉斯和亚里士多德还创建了一套音乐理论，一种音响的哲理数学，这种根据声响激发出的感觉而发展出来的理论，为整个西方的音乐发展奠定了基础。然而，以这种精神所创作的音乐作品，除了一些碎片之外，只剩下了一首完整的乐曲，即公元前2世纪雕刻在赛基洛斯墓志铭上的曲调。这实在是太少了。我们还不清楚，到底有多少古代乐曲用这种方式保留了下来。我们只能猜测，其中的大部分已随着罗马帝国的衰亡业已佚失，而且佚失得十分彻底。即使是在罗马帝国衰亡的两百年，人们也无法知道，是否真的有类似的曲谱存在过。至少在7世纪初，塞维利亚的主教伊西多尔的一番话，对我们

有所启示:"如果它们没有留存在人们的记忆中,那些乐音就早已消失了,因为它们无法记录下来。"又过了两个世纪,到了9世纪中叶,欧洲隐修院的修士,为他们的颂赞歌发明了一种文字标记,以保存他们的记忆。所以我们可以说,直到中世纪——通过古希腊音乐理论的新发明和新发现——书面的音乐历史才算正式开始。

然而,这并不意味着我们对古代音乐一无所知。一些考古发现和文字资料曾给我们一些启示,但在我们转向它们,并试图窃听它们之前,有必要先确定我们永远无法知道的东西。面对这些新的发现,我们会感到收获的喜悦,但同时也会感到失去的悲哀,因为我们失去了全部音响、旋律和曲调的世界,即真正的音乐亚特兰蒂斯。当我们充满好奇地试图把所得到的残余碎片拼接起来去理解它时,却不得不承认我们知识的局限性。我们对过去音乐的观察,不得不只能依靠这些文字和遗物,这使我们陷于尴尬的境地。一旦这些证据消失,我们就会回到又聋又瞎的残缺状态。即使它们摆在了我们面前,让我们去认识,那仍然是残缺不全的。考古的成就越多,我们就越觉得,我们其实什么都不知道,而且永远也不会知道。这些不完全的文字资料、残缺的器械、图像的碎片——它们都在述说着什么呢?我们能够从中听到什么呢?其实并不是很多。我们可以做一下比较:从古代建筑的残垣断壁中,从其剩余的基石上,我们可以相当精确地描绘出当年建筑物的图形和功能。可是,古代音乐具有什么样的结构和形式呢?它们与原始人的洞穴、游牧民族的帐篷、简陋的泥屋或者石木结构的房屋,甚至与帝王宫殿及神圣的殿堂的结构有类似之处吗?它们的形式是什么?使命是什么?是如何感染人的?古代建筑及其上残留的绘画,超越了欧洲各个时期和文化灾难,对当代欧洲的建筑和艺术产生了异常久远的影响。而它对欧洲的古代音乐有过什么样的影响呢?古希腊人在这方

面又是如何超越了时代,我们几乎一无所知。我们不知道,古希腊时代后期的传统是否保留了下来,还是衰落不知所终,因此就留下了这个罕有的不平衡。这好像是我们今天文化的根,在很久以前就已经枯萎衰亡了;又好像我们的音乐历史,是从中世纪才开始的,并不是所有的缪斯都有同样的年龄和同样的寿命。

古时的以色列音乐为我们留下了什么

古时的以色列世界也是充满音乐的。田间和作坊里的劳作、庙堂里的祭献、行军和凯旋后的庆祝、葬礼和婚庆、先知的激愤和祭司的法事,都应该是在歌声和乐曲伴随下进行的。即使在古时候,以色列的母亲也会用歌声催孩子入眠,恋人们也会用歌声表达他们的感情。对后者我们有所罗门的《雅歌》为证,尽管他们的曲调早已被人们忘记,但它的歌词读起来却仍然拨动人的心弦:

> 求你将我放在心上如印记,
> 带在你臂上如戳记;
> 因为爱情如死之坚强,
> 嫉恨如阴间之残忍。
> 所发的电光,是火焰的电光,
> 是耶和华的烈焰。
> 爱情,众水不能息灭。
> 大水也不能淹没,
> 若有人拿家中的财宝要换爱情,
> 就全被藐视。(歌 8:6—7)

所有这些有关爱情、生命和死亡的歌曲，都曾有什么样的旋律，如今我们已无法考证，但可以肯定的是，它们与邻近民族的音乐没有太大的差别。古时以色列的整个文化和殿堂仪式，是古代东方文明的一部分。估计古时以色列的音乐为五声调式音乐，这是考古学家从挖掘出来的弦乐器上，根据琴弦的数量所得出的结论。当然这只是一种推测。如果暂且确认它是真实的，那么我们就可以进一步推论，我们对当时的音乐旋律就更陌生了，因为后来欧洲音乐的一大特征，就是建筑在七声调式体系之上的。与之相比较，无半音的五声调式音乐会更平静、更少跳动和更古朴。古时以色列的音乐，对于今天的欧洲人的听觉而言，可能会格格不入。然而，这个论断还不能说明任何问题。

考古成果和文字资料还向我们提供了另外的线索，就是当时所使用的乐器。旧约全书是古代音乐的一个重要文字来源，它向我们提供了当时演奏音乐时所使用器具的信息。但我们必须指出，旧约全书中大部分经文可能来自第二圣殿时期，即公元前 515 年。它们描述的只是较新时期的场景，所以我们必须有保留地对待。不过，旧约中至少有 800 首诗句提到了音乐，其中的 146 首中涉及相关的乐器。然而，我们仍然需要十分谨慎，因为从希伯来语翻译成德文的概念，如竖琴、手摇琴（Leier）、定音鼓或小号等，我们很容易误认为它是现代的乐器。实际上，圣经中所提到的乐器的形状、演奏方式和音响，我们都是无法确认的。

当时最重要的乐器应该是 kinnor，一种类似手摇琴的乐器。它有六到十根琴弦，用拨弦片弹奏，大多是由职业乐师操琴。kinnor 的用途很广泛，既用于葬礼上演奏，也用于军事或宗教庆典活动。它既是妓女和魔法师的乐器，也是先知的乐器。与它并列的是 nevel，有十二根琴弦和一个皮囊状的共鸣箱，系用手指弹

奏的,所以常常被译为"竖琴"。它很可能属于手摇琴家族。旧约中经常提到的乐器还有 ugav,它的作用颇有争议,不知道它是笛子还是口哨。可以肯定的是,除了弦乐器,当时还出现了吹奏乐器和打击乐器。圣经中提到最多的一种乐器,引起了现代欧洲人的怀疑,质疑它是否起到乐器的作用,但它却是在犹太教的仪式中使用的唯一保存至今的古乐器,那就是 schofar(肖法)。它用一只公羊角制成的,只能吹出两三个音——一种原始的 Vuvuzela。这些羊角在战争中用于通信联络,它在宗教仪式中用以伴随欢乐的呼喊,表明一件特殊的事件发生。然而这还算音乐吗?或者只是一种音响信号?当然还有其他一些问题没有答案。这些乐器的发明者是谁?由谁制造和保养?是在什么地方交易?价格是多少?由谁演奏和传授?

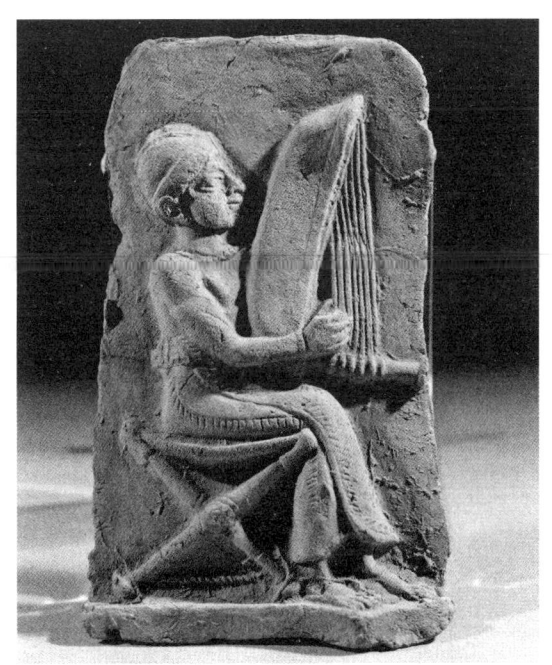

古时以色列留下的音乐遗迹。古代音乐早已佚失,但至少这幅描绘古代乐器的图像得以保留了下来。它是公元前 2 世纪的竖琴演奏者的雕像,来自巴比伦

第一章 古时以色列与古时教会丢失的根 11

在旧约的一些叙述中，还零星地提及了其他的启示。在《创世记》的第四章中就提到了器乐的发明者犹八，他系杀弟者该隐的重重重孙。据说齐特琴（Zither）和笛子演奏者都是传承自他。根据圣经的时间推算，他的父亲拉麦应该是传承歌曲的第一人。那首歌的歌词写道：

> 亚大、洗拉，听我的声音；
> 拉麦的妻子细听我的话语；
> 壮年人伤我，我把他杀了；
> 少年人损我，我把他害了。
> 若杀该隐，遭报七倍；
> 杀拉麦，必遭报七十七倍。（创4：23—24）

这是一首令人惊悚的歌曲，表白了一种恣意的复仇欲望，但读了它却会明白，这种无情的"以眼还眼，以牙还牙"的暴力，似乎也是有界限的。当拉麦欢唱暴力引以为乐时，旧约的律法却告诫说，惩罚必须与罪行相符，不能随意超越。打掉一颗牙齿，只允许惩罚一颗牙齿，而不能打掉七颗或七十七颗。

圣经在前几篇经文中描写了早期的暴力历史，并未提及国家概念，这当然不值得奇怪，然而在这些经文中却又出现了很多战歌。这更加证明，传说中埃及军队在红海全军覆灭以后，亚伦的姐姐女先知米利暗拿起了战鼓，众妇女也跟随她一起踏着鼓点跳起舞来。米利暗应声唱道：

> 你们要歌颂耶和华，
> 因他大大战胜，

将马和骑马的投在海中。（出 15：21）

这首歌应该是米利暗自己创作的。若是这样，她就应该是早期宗教音乐的少数女作曲家之一。而且"我们应该想象有鼓乐伴奏"（托马斯·曼语）。此外一位先知，底波拉传唱的另一首战歌也流传了下来，那是在迦南地战胜敌人后的庆祝之歌：

> 因为以色列中有军长率领，
> 百姓也甘心牺牲自己，
> 你们应该颂赞耶和华。
>
> 君王啊，要听！
> 王子啊，要侧耳而听！
> 我要向耶和华歌唱，
> 我要歌颂耶和华以色列的神。
>
> 耶和华啊，
> 愿你的仇敌都这样灭亡！
> 愿爱你的人如日头出现，光辉烈烈！（士 5：2、3，5：31）

有人说，从这首诗歌中可以听出雄壮的进行曲旋律。

它讲述着以色列王国所建立的音乐及其在音乐史中所占有惊人的地位。根据这些音乐，以色列长期被或多或少随意选出的军队首脑和"法官们"所统治，然后顺理成章地在以色列建立了一种稳定的政治制度，就像它的邻国那样。第一任国王就是扫罗（约公元前 1000 年），他与音乐有一种灾难性的联系。据说他与众先知一起奏乐——在"有鼓瑟的、击鼓的、吹笛的、弹琴的"音响中——然而，上帝并没有让使者护卫扫罗，而是派阴险的恶魔前来骚扰，使

他无法从抑郁中解脱出来。于是扫罗派臣仆去寻找一名善弹 kinnor 的人。他们找来了大卫，把他带到王宫。一旦恶魔骚扰国王，大卫就立即操起 kinnor 弹奏起来。扫罗的心顿时便舒畅爽快，琴弦之音驱走了恶魔。

但从长远看，这种音乐疗法却没有给扫罗带来福音。最终，大卫胜过了扫罗，取代他当了国王。作为最终胜利的标志，他命人把"立约之柜"迎入耶路撒冷。这是以色列最古老的圣物，一只充满神秘的约柜，据说里面保存着摩西的法版。它一直陪伴着以色列人穿越沙漠，最后归来，重新占据他们的圣地。但今天的专家们却认为，约柜只是文明国度的一件文物，反映了荒芜时代的一个神话。约柜的运回，使得大卫城成为以色列国的首都。当约柜返回耶路撒冷时，新国王大卫和以色列的全家在全能的上帝面前用"松木制造的各样乐器和琴瑟、鼓、钹、锣，作乐跳舞"，并大声欢呼吹角。扫罗的女儿米甲讥讽地讲述了新国王如何放肆地在大街上起舞，尽管这在古老的东方并非少见的场景。

在国王统治时期，以色列的音乐生活发生了决定性的变化，然而这不是在扫罗和大卫的年代，而是在大卫的儿子所罗门接班后的统治时期。他在耶路撒冷命人建造圣殿，最终形成了宗教音乐生活的中心（约在公元前 950 年）。关于这座圣殿及其宗教生活，可说的细节并不多，因为圣经里所描绘的，很可能来自第二圣殿时期。但可以想象，在这里举行过正规的由王室的祭司主持的献祭仪式，同时也有专职的宗教乐师参加。来到这座圣殿的第一批乐师，应该也有异邦人。据说这里很快就成立了由利未人组成的行会，在圣殿中举行宗教仪式和祭献时，负责在殿外演奏乐曲。这些祭司乐师肯定具有高超的艺术水平，因为当他们"弹琴、鼓瑟、敲钹、歌唱"时，听众似乎只听到了一个人在演奏和演唱，只听到一个声音在赞美和感谢上帝。我们不知

道，他们是把自己当作艺术家还是祭司，或者他们应该还不理解这个问题的含义。同样，另一个问题他们也不会理解：就是他们制造出来的音响是不是真正的音乐。例如吹肖法角（Schofarhorn）发出的声音，对我们今天的听觉，就像是上帝的一种启示，一种"神圣的声响"。我们既不知道利未人在圣殿前演奏了什么，也不知道对听众到底产生了什么样的影响，或者他们自己是否理解了其中的含义。

对利未人来说，进行这种演奏是极其神圣的事情，它是一种穿越天地宇宙的力量，是天使永恒的歌声在圣殿里的回响。先知以赛亚曾听过和看过这种音乐演奏时的情景。他曾在圣殿里见到主坐在高高的宝座上，衣裳垂下，遮满圣殿。其上有撒拉弗侍立，各有六个翅膀。他们彼此呼喊说：

圣哉！圣哉！圣哉！万军之耶和华，
他的荣光充满全地！（赛6：3）

圣殿的门槛都在他们的喊声中震动，以赛亚想："祸哉！我灭亡了！"那肯定是天使的一种无限庄严又可怕的歌声，从天庭投入耶路撒冷的圣殿之中——其中一个远方的回音就是《圣哉经》，至今还在天主教领圣体及基督教新教福音派领圣餐的仪式中献唱。

然而，先知们不仅聆听天上的咏唱，也用他们原始的曲调，使自己和他人进入狂喜。他们也是最早的音乐评论者。如果以色列人民不忠于他们的上帝，不听从上帝的旨意，这些美妙的圣殿音乐又有什么用呢？主也不想继续聆听了。上帝通过先知的口，转告利未人说："要使你们歌唱的声音远离我，因为我不听你们弹琴的响声！惟愿公平如大水滚滚，使公义如江河滔滔！"然而，阿摩司和他的继承人却给他们对圣殿宗教音乐的批评穿上了音乐的外衣。他

们创作和演唱的歌曲，第一批抗议歌曲，控诉自己的人民及政治和宗教领袖，并预言悲惨的结果。请看阿摩司的这首苦涩之歌：

> 以色列家啊，要听我为你们所作的哀歌：
> 以色列民（"民"原文作"处女"）
> 　　跌倒，不得再起；
> 躺在地上，
> 　　无人搀扶。
> 主耶和华如此说：
> 以色列家的城
> 　　发出一千兵的，
> 　　只剩一百；
> 　　发出一百的，
> 　　只剩十个。（摩5∶1—3）

就像先知所歌唱的那样，事实也确实如此。以色列多次被异族和异邦侵犯，到了公元前597年，耶路撒冷最终被巴比伦占领。他们灭了大卫的王国，毁了所罗门的圣殿，掳走了贵族关进难民营。这对古代以色列的宗教音乐是一次大灾难，因为它夺走了他们的生命之基石。谁还会在上帝面前演奏？而且又有什么意义呢？原来的祭司及乐师失去了地位和使命，他们在远方无所事事。下面这首哀歌就是印证：

> 我们曾在巴比伦的河边坐下，
> 一追想锡安就哭了。
> 我们把琴挂在那里的柳树上，

因为在那里，掳掠我们的要我们唱歌；

抢夺我们的要我们作乐，

说："给我们唱一首锡安歌吧！"

我们怎能在外邦唱耶和华的歌呢？（诗137：1—4）

他们被关在巴比伦难民营的时间，好在不算太长。在波斯人统治下，这些难民得以回家，重新修建他们的圣殿。公元前515年，第二圣殿落成，音乐又重新奏响起来，但乐团人数较少，而且缺乏过去的激情。第二圣殿的音乐显得更为贫瘠和压抑。五百年以后，终于再次出现了末日。经过无数战乱和骚动，罗马人于公元70年，把这座圣城及其圣殿踏为平地，以色列的宗教音乐也从此销声匿迹。利未人或被杀死，或被驱逐；他们的乐器或被粉碎，或被烧毁；他们的歌声也随着他们进入了坟墓或被忘却。古老的音乐没有留下任何痕迹。

真的什么都没有遗留下吗？——以另外的音响形式？改变了的音高？在另外一个地方？用新的旋律和新的乐器？后来在圣殿的废墟上，建起了犹太教会堂，古老的以色列人成长为早期的犹太民族。这使宗教翻开了新的篇章，照理也应该发明和维系自己的音乐。可惜的只是我们对这种新的音乐的起源知道得也不多。但我们可以想象，在新的犹太教会堂里，很难有原来的圣殿音乐重生，因为这已没有意义，在犹太教会堂里，再也没有祭司主持祭献仪式了，而只有经师学者在诠释圣经，并与教众共同祈祷。为此——也是我们的想象——他们必须继承古时以色列的核心遗产：诗篇。

诗篇：吟唱的祈祷

在旧约《诗篇》中流传下来的150首诗歌，应该就是以色列人

和犹太人传统的祈祷词。宗教传说中认为大卫王是一位诗人和作曲家。这种说法与宫廷用舞蹈和音乐治病的传说不谋而合，但缺乏历史依据，因为这些包含申诉、祈求、感恩、赞美及虔诚静思的祈祷词，实际都应该是集体的创作，是通过各个阶层的撰写和编纂逐渐形成的，而且它们大多都应该是音乐作品。从《诗篇》的字里行间中，我们还能找到相应的痕迹。《诗篇》的一些标题中，就标明了这首诗歌应该用弦乐器或长笛进行伴奏，或者那首诗歌应该根据某种旋律进行演唱，例如《美丽的少年》或者《被猎之母鹿》，但这都是什么样的歌曲，以何种音色、旋律或者节奏演唱，我们就无法得知了。

我们学习并习惯朗读诗篇，借以祈祷，有时就会产生出要把它们唱出来的欲望，但同时又感到困惑，不知如何吟唱才是，因为要吟唱诗篇，还缺少它的音乐部分。这是一个不幸，这让我们想起古希腊和古罗马的雕像。它们一直被认为是美的象征，并影响了整个欧洲艺术的发展。它们看起来是如此完美，几乎毫无缺陷。直到几年前人们才发现，这些雕像原来是涂有颜色的。于是，考古学家试图恢复其原来的颜色，结果却使观者茫然不知所措。人们根本就没有料到，这些雕像竟然还缺少了东西。原来在人们眼前所展示的无色的神祇、英雄、帝王和贵妇，突然被涂上了刺眼的色彩，人们甚至为此感到羞愧，因为多年来所崇拜的偶像，竟然是错误的形象。另一方面，这些古老的雕像确实卓越无比，即使没有颜色也能满足人们对艺术的最高期盼。所以，人们可以安心地满足于现存的一切，即没有涂色的形象，这就已经足够了。同样地，也可以从这个角度来理解那些应该是歌曲的诗篇。它们就像雕像失去了色彩一样，诗篇也失去了音乐，但它仍然保留着可读和动人的诗句。

诗篇的圣歌所以能够感动人，主要是由于它们保持了简单、原

始和鲜明的语言画面：绝望与奋起、恐惧与信任、仇恨与考验的原形。如"你是我的岩石"，"我如水被倒出来，我的骨头都脱了节。"（诗 22∶2）"耶和华在你的右边庇护你"（诗 121∶5）"我虽然行过死荫的幽谷，也不怕遭害。"（诗 23∶4）"我们就像是在梦中"，"我心在我里面如蜡熔化。"（诗 22∶14）"他铺张穹苍如幔子，展开诸天如可住的帐棚。"（赛 40∶22）

这些诗篇用画面衡量着人类生命在上帝面前的深度、广度和高度。形式简单却有效，即采用了所谓的"并行结构法"，也就是并列的两个诗行，讲述同样的内容，或以同样的结构使内容相互促进，或相互对立，或相得益彰：

> 耶和华要保护你，免受一切灾害。
> 他要保护你的性命。（诗 121∶7）

> 我的心哪，你要称颂耶和华，
> 凡在我里面的，也要称颂他的圣名！（诗 103∶1）

> 神啊，我的心切慕你，
> 如鹿切慕溪水。
> 我的心渴想神，就是永生神；
> 我几时得朝见神呢？（诗 42∶2、3）

这里的节奏感，即使没有音乐，朗读起来也能感觉到它的律动。

可惜我们无法准确地知道，这些诗篇是在什么场合及为何而吟唱或诵读的。某些诗歌可能是合唱或轮唱的，有些则是独唱的。有些可能是为圣殿中举行仪式所用的，有些可能是供当地节庆时吟

唱，有些则是在集体灾难来临时，如战争、旱灾和瘟疫时哀唱，还有些可能只是为个人的疗病或洗浴。诗篇中有很多至今仍不清楚它们适合在何种场合吟唱。有些我们今天听起来是如此的私密，似乎只能适合于独唱，估计是为私人定制的诗句。事实上，在古时以色列和古代东方确实有一种私家敬神的形式。当然也不像今天这样"自我"和"多元"，而仍按固定的形式和固定的文稿演绎。尽管仍然循规蹈矩，却是涉及私人隐秘，直至今天，我们仍然能够隐隐地感到，一些诗篇中，似乎在与灵魂直接对话。而正是这种贴近灵魂的形式，才使得诗篇长存不衰。如今人们在寻求神助或慰藉心灵时，仍然能够用这些诗句祈祷。

那些最能清晰地感到其音乐性的诗篇，从题目上看，对今天的读者可能是十分费解的，因为它很少与个体内在的情感有关。其中并不是个体灵魂对其信念得失的申诉，而是一个大群体在吟唱，是整个民族，而且采用一种狂热的音高，大大地超乎欧洲人的想象。这里所表达的赞美之音，在西欧早已消失。其中的赞美诗，像《伟大的哈利路亚之歌》那样，均属于音乐的初始源泉：

 哈利路亚！你们要在神的圣所赞美他，
 在他显能力的穹苍赞美他。
 要因他大能的作为赞美他，
 按着他极美的大德赞美他。
 要用角声赞美他，
 鼓瑟、弹琴赞美他；
 击鼓、跳舞赞美他，
 用丝弦的乐器和箫的声音赞美他；
 用大响的钹赞美他，

用高声的钹赞美他。

凡有气息，都要赞美主。

哈利路亚！（诗150）

在这首诗中，几乎提到了全部古时以色列所熟悉和所拥有的乐器。用一切弦乐、吹奏乐和打击乐的乐器，以及所有人的嗓音，唱出对上帝的赞美。它突破了凡间的界限，抵达了主的天堂宝座大厅，与天使的歌声融为一体。那么是谁在事先告诉这些乐师应该演奏什么和如何演奏呢？是谁和他们一起演练了这些诗篇呢？他们有一名指挥吗？如果没有，那么这些《哈利路亚》和这些神圣的赞歌也就不可能存在，而只剩下一些杂乱的音响，它不可能是今天我们所理解的"美音"或艺术意义上的音乐，而只能是雷电、地震或火灾这样的宣告启示的信号。

2008年，西班牙古音乐大师乔尔迪·萨瓦尔，曾出版一本带有两张CD的专辑，以音乐的方式介绍耶路撒冷的历史。它带领读者穿行这座古城的犹太、穆斯林和基督教各个城区的历史，引用了原始基督教赞歌、穆斯林歌曲、十字军军歌、朝圣者之歌、阿拉伯《古兰经》的吟诵、穆斯林的进行曲、逃难歌曲、奥斯维辛集中营的歌曲以及圣经《诗篇》。这些音响听起来是如此的陌生和阴沉，充满东方的韵味。我们要问，它们符合历史的真实吗？还是来自今天的想象？反正我们不知道那些古诗篇是怎样唱出来的，但这或许不全是损失，也有好处，因为没有古老的音响，而只有文字，这些诗篇恰好为重新配曲留下了想象的空间。它们在远古的外衣之下，其音响或许已被忘记。然而当它们被脱去外衣，赤裸地出现在世人的面前时，却会激发起后世的作曲家，为它们穿上新的服饰，以适合各自的时代。从这个意义上讲，这种损失也是好处。这里的诗篇

也等同于古时以色列的整体宗教。只有脱去王国和圣殿的东方外衣以后，隐藏其中的先知和神学史理念，才被新的与时俱进的形式所替代。就像先知、学者、历史学家和智者的诗句，在经历了耶路撒冷的毁灭而得以保存一样，这些诗篇也超越了丢失的音乐，终于获得了自由，找到了新的音响和旋律。

最早的基督徒歌曲

从古代以色列的废墟中，不仅重生了新的犹太民族，在这古代小亚细亚的阴暗和残破的世界里，还诞生了一个奇怪的小教派。它长期默默无闻，很久以后才被公众和当权者发现。想要了解这个宗教派别却不那么容易，然而，它的新奇之处就在于其用迄今未知的形式演奏音乐。历史上对原始基督教的最早记载，竟然是他们的歌唱。公元110年，小亚细亚的总督小皮尼尤斯曾写道，他去罗马觐见皇帝图拉真时，见到了最早基督徒的怪异行为："他们习惯于在固定日子暮色朦胧的傍晚聚会，并轮流扮演上帝歌唱。"从这段文字中，今天我们也能从中感到他的惊奇。有些人在人们通常睡觉的时刻聚会，他们在干什么呢？其实他们并没有干什么特殊的事情，没有举行复杂的宗教仪式，没有供献华丽的和血腥的祭品，没有沉醉于神话或魔法的神秘之中，而只是简单地唱起歌来。然而，这正是令人惊奇之处：基督徒信众轮流为他们的救世主献唱，这在当时的宗教世界是绝对不可能的事情。按照当时的惯例，祭司应该在圣殿里祭献，而信徒们则应该在殿外的庭院里等候，这时也可能有宗教音乐演奏。然而，最早的基督徒却既不承认献祭仪式，也不承认祭司，而是完全以另外一种形式做他们的敬神礼拜，即聚会集体歌唱。

我们无法得知他们唱的是什么,有关原始的基督教音乐,并没有文献保存下来。有关教堂音乐的最早文字记载,来自公元4世纪末期。如果考虑到他们当时唱歌的地点,我们就会有所领悟,因为在创始时期,基督教并没有独自的宗教建筑,也没有与其他宗教庙堂或与犹太教会堂类似的馆所。他们在露天的场地或者私人的宅邸聚会。就像一家人似的,他们在富有的信徒家中聚会,共同进餐,共同歌唱。也可以说,最早的基督教音乐就是家庭音乐,而不是殿堂音乐。从严格意义上讲,它并不承担宗教使命,既不在公共场所,也没有职业乐师参加。从性质上看,它更是私人性的和自发性的,就是家庭音乐。因此,它对信徒来说,也是一件真正贴心的活

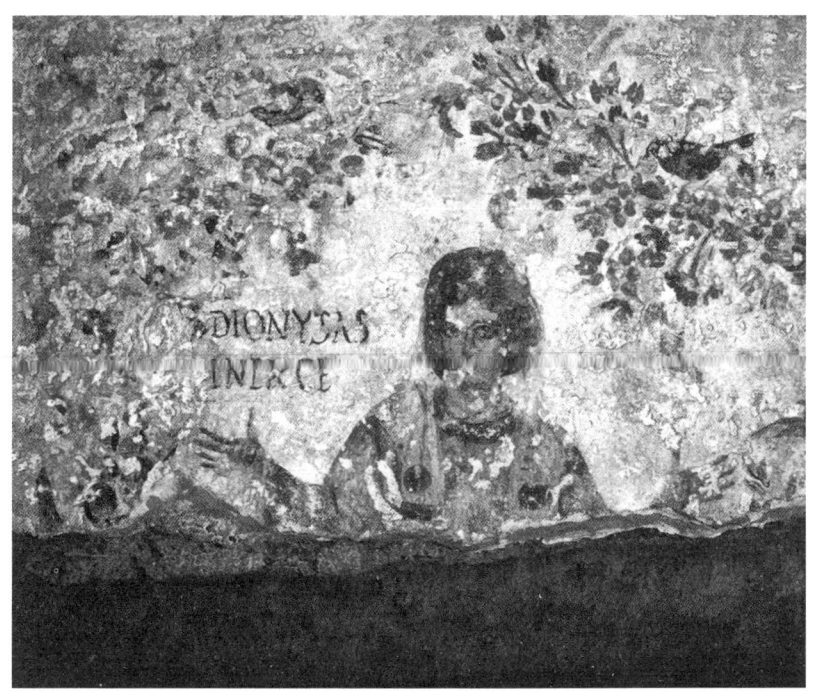

最早的基督徒没有乐器,做礼拜时只是歌唱。这幅罗马 Calixtus 地下墓穴壁画,表现圣人祈祷的场景。绘制于公元4世纪初叶

第一章　古时以色列与古时教会丢失的根

动，完全是私人事务和自我承担，但他们却已经是光明之子，而不再是阴暗之子生活在这个世界上。他们接受洗礼以后，不再淫秽、妄言和酗酒，而是虔诚地"用诗篇和赞美诗及宗教歌曲"相互勉励，并"用心为主歌唱和演奏"，就像保罗写给以弗所信徒的信中所说的那样。

他们的敬拜是不会缺少音乐的，甚至宣讲旧约和新约时，可能也是以吟唱的方式进行。旧约全书的诗篇很可能由单人或教众轮流吟唱。同时在吟唱中，教众还会高呼口号，如用阿拉米语喊出："马兰-那塔！"——翻译出来就是："我们的主，请降临！"——或者"耶稣是主"，就像今天来自非洲、北美洲黑人的礼拜，或在圣灵降临节礼拜仪式上教众所做的那样。他们特别喜欢吟唱新作的诗歌形式的赞歌，因为在原始基督徒佚名的家庭音乐家中，也不乏会作曲的人才。其中的一首赞歌，在保罗写给腓立比人的信中保存了下来：

> 他本有神的形像，
> 不以自己与神等同为强夺的，
> 反倒虚己，
> 取了奴仆的形像，
> 成为人的样式。
> 既有人的样子，
> 就自己卑微，
> 存心顺服，以至于死，
> 且死在十字架上。
> 所以神将他升为至高，
> 又赐给他那超乎万名之上的名，

叫一切在天上的、地上的和地底下的，

因耶稣的名无不屈膝，

无不口称耶稣基督为主，

使荣耀归于父神。（腓2：6—11）

可惜圣徒没有记录下吟唱的旋律、节奏和调式，即使只是诵读，也能体会到其所达到的神学理论水平。在这如此狭小的空间，用如此短小的诗行，表现出人神之间的巨大差距：神变成为人，从天而降，来到人类生存的最底层，遭受痛苦和屈辱，终被钉十字架，然后又得以无限地升华，成为神的王，让人们众口为其赞美咏唱。

然而，这样的家庭基督音乐活动，是不可能持久的。随着基督教信众的扩大，基督徒成了居民的大多数，并在"君士坦丁大转折"以后终成国教，基督教音乐当然也要发生变化。敬神的礼拜仪式已不在私人家中举行，而是转移到了大型的宗教建筑当中，礼拜仪式改由神职人员主持，并在严格的规范下举行，业余人员越来越少地参与其中。家庭音乐变成了教堂音乐，但音乐的基本元素保留了下来，那就是吟咏诵读经文。因为在庞大的空间高声诵读，几乎不可避免地产生了旋律和节奏，诵读也就变成了吟咏。诵经只是"朗读"，乃是新时代欧洲的一个特色——也可以说是一种文化的贫瘠化倾向。祭司、唱诗班领唱和乐监——常常只由一人负责，祈祷、领唱或诵经——根据固定的模式，事先背好"讲稿"，进行讲经和祈祷。自公元5世纪以来，这一任务就由专职牧师阶层承担，他们也就成为了第一批专职教堂音乐师。

保留对诗篇的吟咏，显得格外重要。公元3世纪以后，其重要性有增无减，因为当时异端教派纷纷兴起，用他们自己的赞歌威胁着教会的统一。于是，人们越来越强烈地意识到，必须维系圣经

中的诗歌。这时还出现了新的僧侣运动，试图重新评价诗篇的价值。公元4世纪以来，仅在埃及，就有很多人孤身或集体回归沙漠，只生活在祈祷之中。而诗篇恰是他们最佳的助手，让这些沙漠教父们整日甚至整夜吟咏这些诗篇。这种宣叙式吟唱，成了修士生活的象征。这当然不是来自对音乐的爱好，但它却对敬神礼拜仪式产生了影响。

除了诗篇之外，赞美诗也很重要。公元360年，劳迪西亚大公会议试图只允许旧约的诗篇进入敬神的礼拜仪式，但没有成功，因为创作和吟唱新歌的欲望是无法简单禁止的。然而，很多希腊、叙利亚和后来的拉丁歌曲，却早已失去了在礼拜仪式中的使命和地位。众唱歌曲，很长时间以来就是教众之间团结的最美好的象征，但它现在也已经逐渐退去。取代之而走向前台的是专职祭司乐师的礼拜诗歌。与此同时出现的，还有教会音乐的"男性化"。原始时期，妇女当然是参与演唱的，但由于不许她们担当祭司职务，而且业余歌手也失去了参与音乐演出的可能性，所以妇女就只能闭口禁言了。

令人感到吃惊的是，在古希腊古罗马的教会中，对音乐在信仰中的意义和作用并没有进行过较大的辩论。如果我们想一想，对教义的一些最小的细节都进行过如此激烈的争辩，或者我们还记得，有关是否应该敬重圣像画问题的争论，特别是在东方教会里曾出现过内战般的状态，我们就会感到惊奇不解，有关教堂音乐的性质和任务，竟然存在统一的见解。潜在的无言共识就是，基督教音乐主要是一种语言音乐，其任务就是让圣经的内容和基督的福音，用一种特殊的形式高声表达出来。教父巴西勒曾有过一段经典的表述："圣灵为宗教信条赋予了可亲的旋律，好让我们通过听觉不自觉地接受话语中的教益。诗篇的美好旋律被我们接受，好让老年人和智

力低能者，以演奏音乐来洗涤自己的灵魂。"

这同时也表明，教堂音乐中的专业性和艺术性是被忽视的。很快就有人批评这是对人性的藐视和对凡尘的虚无主义。我们再次提及巴西勒所言："灵魂的纯洁在于对感官享受的蔑视，在于警惕通过听觉而可能渗透到灵魂的靡靡之音，因为这样一种音乐，会引发奴隶及怪胎的激情。我们应该热爱另一种音乐，更好的、对人有益的音乐，即诗人和圣人大卫所作的歌曲。所以，你们不应该去寻找当前流行的音乐，就像不应该去寻找屈辱一样。"

由于音乐在教堂中没有自主性，而只是经文的一个附庸，所以在古希腊古罗马时期，是禁止乐器进入教堂演奏的。对克里索斯托·约翰（金口约翰）来说，乐队演奏的东西就是"魔鬼的垃圾"。对这个问题说得更清楚的是亚历山大的克莱芒（Clemens von Alexandria）："一旦过于沉溺于笛子、丝弦、民歌、舞曲、埃及鸣器和类似不得体的音响之中，很快就会引发失礼和放肆的举动：人们就会用钹和鼓制造噪音，和这些异教徒的乐器一起陷入疯狂。必须把这些乐器彻底从我们纯洁的圣餐中铲除。我们只想要一种器具，就是爱好和平的经文，而不是好战斗狠的大号、钹和鼓及笛子。"因此，在公元3世纪时的教会规则中，必然要把受过培训的专业乐师，排除在教堂之外。

然而，谁要是以为禁止使用乐器，会降低教堂音乐的情感力度，那就是低估了人类歌喉的魅力。教众合唱能施展何等传教的魅力，可以从古希腊古罗马时期一位非教堂音乐专业听众的口中得到印证。他就是教父奥古斯丁。公元385年，他寻求解脱未果，在米兰受安布罗斯主教的影响，改奉基督教。当时在教堂里聚集着一批激愤的信众。教堂外面，皇后优斯提那（Justina）的军队包围了教堂。优斯提那是神学家阿里乌的支持者，正教领袖安布罗斯的死对

头。在这场教会争斗中，米兰的信众进行了抗争，但没有使用武器，而用的是歌声。他们所唱的歌曲大多为安布罗斯作曲。奥古斯丁当时也陷入了这场歌声对战中。他吃惊地发现，"教民们是如何用神圣的精神，从歌喉里唱出了灵魂之声。当时，吟唱赞歌和诗篇，按照当地教堂的规定被纳入礼拜仪式之中，让人们即使在深重的失望中，也不至于筋疲力尽"。奥古斯丁为这种合唱所折服："对你（噢，上帝）的赞美和咏唱让我热泪盈眶，被你的教堂歌声的美妙所感动！歌声进入我的耳轮，真理进入了我的心房，我心中的虔诚飞逸而出，泪水流出眼眶，我已与它融为一体。"这就是基督歌声的力量：它催人泪下，它令人感动、它令人欣喜、它令人信服，它引导人们前往真理，它引导人们前往极乐。但还不止于这些。它还赋予人们力量去斗争、去反抗、去献身。

安布罗斯的一首赞歌，至今还在基督教堂里吟唱，年复一年。1524年马丁·路德把它译成德文，成为永世最美的将临期歌曲：

> 来吧，异教的救世主，
> 圣母的圣婴，
> 全世界充满惊喜，
> 上帝送你来到人间。
>
> 他走出小室，
> 踏进王的圣殿，
> 神人兼备英雄本色，
> 急促踏上他的征程。
>
> 他来自天父怀抱，

又返回天父身边,
他献身走向地狱,
又回归天庭宝殿。

你的诞巢光辉无限,
黑夜献出新的灿烂。
阴暗没有存身之地,
信仰永驻明亮之间。

赞美啊,天父的造物;
赞美啊,天父的子嗣,
赞美啊,天帝的圣灵
永存永生,亘古不变。

第二章
格里高利圣咏与中世纪教会

隐秘的根与丢失的根

　　树木越高大，根就越深。树冠越高、越宽、越美，其根系的繁衍就越是杂乱，越是隐秘，在地底下不断地延伸扩展。我们可以观赏一棵大树，但对于它的根部却无法衡量。我们也无法得知，其根系的一支如何连接另外一支，且受其滋养。庞大根系的首端始于地面，表象显露突起，但在地底的几米深处，它的根部就开始分蘖枝杈，逐渐地形成日趋细密的根系网络。这些根系网络中哪些是新生的，哪些是老旧的，哪些生机勃勃，哪些已显枯萎，哪些已经死亡，哪些还有气息，没有人知道。一些古老的根系仍然在为大树输送养分，而另一些却早已断裂不知所终。

　　欧洲音乐之根，就是中世纪的音乐，准确地说，是中世纪的教堂音乐。尽管在很多当代人的耳中，初次聆听必感陌生，似乎有些像古老的苏美尔人的庙堂歌曲，但它的确是今日称之为音乐的初始。今日欧洲音乐凸显的品质，均产生于它们的重要内涵：音乐是一种文明的核心，能够创作此种音乐的人需要经过全面培育，毕生

投入这一事业，而且有能力把它记录下来。然而，我们必须承认，很多中世纪的音乐早已枯萎，已被全新的另一种"树木"的血脉所取代，而无法重新复活。但这并不等于说，它身上的全部细胞业已枯死，只不过人们已经无法用肉眼进行辨别而已。我们不应为现代音乐事业的迅速发展所迷惑，尽管人们毫不顾忌音乐文化的本源而肆意地发明创造；我们也不应被当前流行的复古激情所蒙蔽，尽管其以陌生而迷人的幻想模式在市场上取得一席之地，但它与历史事实毫无关系。冷漠的遗忘和虚伪的复古，这两者我们都应当拒绝。我们应该试图去理解当时所发生的事情，那就是中世纪早期的震耳欲聋的鼓噪，民族大迁徙噩梦般的厮杀，之后欧洲在废墟的宁静中又重新奏响了音乐。

国家的形成与礼拜仪式的改革

音乐从来就是政治，特别是近代史前期，而宗教音乐就更是如此。即使是最神圣的音乐，也只有理解其政治背景后才能听懂，说到底，音乐来源于政治，并依赖于政治而成长。

西罗马帝国灭亡，数个日耳曼国家兴起之后，于公元 8 世纪，出现了一个新的权力中心：法兰克王国，初始时是墨洛温王朝，但真正的建国者却是加洛林王朝。公元 754 年，教皇斯德望二世为加洛林王室的宫相（Hausmender）丕平夫妇及他们的两个儿子卡洛曼和卡尔膏抹圣油。这是一个新联盟形成的明显标志。教皇当时还很虚弱，需要新政权的支持，而新政权又需要合法化身份。教皇被视为基督教和罗马帝国传统的保护神，所以，只有他才能够为其提供护佑。但新的统治者很聪明，他意识到自己的国家只有自身的武装力量和教皇膏油的合法身份还是不够的，还需要把已经归附麾下的

不同部落和民族统一起来，将他们内部的力量凝聚起来，做到这一点那就要健全敬神的礼拜仪式。而做礼拜就意味着要歌唱，于是，教堂音乐就担负起了仅用权势无法完成的建国大业的使命，即加强内部的团结。为此，法兰克王国应该成为音乐的国度。

当时面临着这样一个问题，作为法兰克王国的礼拜生活的教堂几乎是一片荒芜的园地。教堂的神职人员——更不要说那些业外人士——大多没有受过任何培训。各个地区即使有一定的礼拜仪式，也是根据完全不同的传统方式进行，因此礼拜教堂必须重新培植。这时法兰克人希望得到教皇的帮助，令受人尊敬的罗马教会不得不制定和公布统一的礼拜规范，让法兰克人遵照执行。可惜的是，罗马教会本身同样是一片废墟，他们也没有现成的礼拜指南可以提供给西北方。于是，教皇向法兰克王国派出了乐监专家组，当时共有12人。这听起来好像是一个虔诚的传教故事，但实际上却带来了新的问题，因为这12个人并不像耶稣的12个门徒那样意见一致。崇拜仪式应该如何安排，他们各有自己的想法，而且没有人能与他们的日耳曼学生进行交流。他们内部的见解也不统一，哪些调式、哪些旋律、哪些节奏、哪些祈祷以怎样的顺序进行吟唱，均莫衷一是，更不要说对于法兰克人与罗马人之间对音乐的不同理解如何处理了。看起来，罗马人比较恪守东罗马人传统的平铺直叙的曲调，而法兰克人却喜欢更宽广、更唯美、更跳跃的演唱旋律和风格。

教皇的御前史官约翰内斯·迪亚克努斯（Johannes Diaconus），曾于公元870年总结了法兰克人与罗马人的文化转换尝试的失败："高卢人不可能原封不动地把（从罗马引进的）甜蜜的旋律加以维护，并不是因为他们总是喜欢把自己的旋律混入格里高利圣咏之中，而是因为他们自己的粗野和素质。而阿尔卑斯山另一边人的身体配以轰鸣式的高音，则比较适合高卢人独特的音色。他们无法再

现罗马的旋律,因为他们野蛮粗犷的嗓音,只能发出天生的吼叫,就像是一辆失控的货车从楼梯上滚下。他们就是用这种不雅的尖叫声来浸染本应获得慰藉的心灵。"而法兰克人对这些罗马的教师爷也十分不满,在认定他们的谩骂背后,隐藏着历史失败者对新兴国家的妒忌之心。总之,他们之间的文化阻隔十分巨大,无法把罗马人的传统(如果还有统一的传统的话)引进新兴的法兰克国。双方的音乐观念都不把对方看成是有益的补充,而只是关注礼拜音乐"正确"与"错误"和"真基督"与"伪基督"的区别,所以,最终本来出于善意的发展援助,却变成了混乱不堪的争斗。

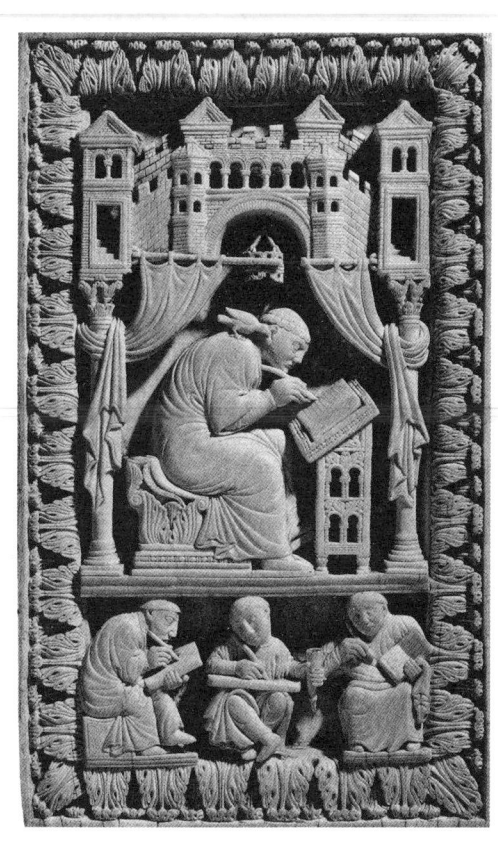

格里高利一世不仅是一位伟大的强势教皇,而且是中世纪基督教音乐的创新者。图为公元9世纪的象牙雕刻,显示格里高利与三个助手在写作,或许在创作格里高利圣咏

第二章 格里高利圣咏与中世纪教会

所幸的是，法兰克王国早期曾有过天才的教堂乐师，可以创建自己的音乐文化。他们中为首的，当是梅斯城大主教克罗得干（Chrodegang，约715—766）。在他的领导下，梅斯城成了法兰克教堂音乐的中心。特别是8世纪下半叶，今日所称的"格里高利圣咏"在这里逐渐形成。应该说，这是各式各样的影响造成的结果。然而，这些歌曲却并非与"格里高利"有关，虽然据说这些歌曲是罗马帝国沦落和法兰克王国兴起之间，由教皇格里高利一世（540—604）所作。他其实与创作这些歌曲无关，就如诗篇的作者不是大卫一样。"格里高利圣咏"是新的吟唱歌曲，但并不是来自罗马教皇。只因当时的教皇势力还很虚弱，称其为格里高利圣咏，主要是为了维护帝国礼拜的理想，保证帝国的内部统一。所谓的"格里高利圣咏"，其实主要是法兰克人的歌曲。这些歌曲一方面符合法兰克统治者提出的政治任务，另一方面为法兰克的乐师所创作。照理说，它们应该称为"法兰克圣咏"才更合适。最理想的称呼似乎应该是"法兰克格里高利圣咏"。

然而，问题要复杂得多，因为法兰克王国的传教活动，在很大程度上是爱尔兰修士事业的一部分。它很少受罗马教皇的左右，也不受本国权力中心的控制，因为其来源于边缘地带。当古罗马文化在混乱的民族大迁徙中没落以后，在当时已知世界最外端的爱尔兰，却兴起了以培训教育为己任的修道院文化。这种修道院文化最早始于罗马，后来它与罗马的关系被切断，完全依赖自身发展起来。爱尔兰的修道院庄园最终变成了培育新音乐的园地。爱尔兰的修士们试图开创一种独特的诗篇吟唱形式，把古希腊的音乐理论遗产开发出来为己所用。自公元7世纪中叶落户于欧洲大陆以后，他们的音乐也就成为传教的有效工具。如果说，法兰克人的吟唱与罗马相比，主题更为鲜明和具有戏剧性，不能不说主要是得益于爱尔

兰的影响。所以应该说这是"爱尔兰的法兰克格里高利圣咏",尽管这样的称呼相当绕口。

格里高利圣咏所以能够得以发展,特别要感谢加洛林王朝的坚定支持。丕平国王于公元768年逝世以后,他的儿子卡尔大帝(查理曼)继承了他的遗志,制定了全国统一的礼拜仪式和教堂音乐规范。他的主要智囊是盎格鲁-撒克逊人阿尔琴(Alkuin)。法兰克王国这位文化礼仪大臣,于公元789年为国王制定了一份《礼规通则》(Admonitio generalis),规定所有神职人员都必须精确全面地学习罗马的吟唱歌曲,并在教堂里依规吟唱。卡尔大帝的继承人虔诚者路易,于公元816年在亚琛的会议上,为非修士祭司颁布了"官方指令",严格规范他们在礼拜仪式中的举止和日常生活的准则,同时给音乐以很高的地位。指令里说:"鉴于乐师们歌唱的声音和艺术贡献,应该给予奖励和扬名。乐师不应由于其被赋予的使命而高傲,而应对其教友兄弟保持谦逊。他们有权根据神职人员的数量、庆典的重要程度,以及时间的不同而延长演唱时间,和加入其他的声音。他们应该清晰、精准地唱出音乐的旋律。尚无此种经历和能力之人,在学好之前,最好保持沉默。诗篇不应以急促、强劲和放纵的声音演唱,而应以纯洁、清晰、忏悔之心态阐释,让唱者养心,让听者悦耳。应设法让阅历丰富的老人,轮流听取乐师的讲课,让他们用心学习,不再妄发牢骚。拒绝把上帝的礼物传播出去的乐师,应该受到严惩。"

音乐中真正的加洛林复兴,是在卡尔大帝和虔诚者路易两代国王打下基础以后,于秃头查理(823—877)时期达到巅峰。这时,格里高利圣咏保留曲目的核心部分已经形成(现在已无法复原)。而且它所形成的固定曲目,得以供大家背诵并口头传唱。当时,教会还常常根据诗歌内容即兴配曲。在每年新的节庆来临时,熟知的曲

调经艺术加工后，即与新的诗歌相配。随着建筑艺术的进步，音乐也必须与时俱进加以变革。越来越大的罗马式教堂，对吟唱歌曲提出了新的挑战。如果我们想到，那个时期人们的生活是如此的艰苦，路途是如此的遥远，受教育的条件是如此的稀少，就不得不承认，这一整套格里高利圣咏的形成，所用的时间是何等的短促了。

由于格里高利圣咏的曲目庞大而且成套，被当作律条一样看待，所以必须寻找一种方法把它们以书面的形式保存下来。古老的民歌、音乐都是口耳相传，这样做已经远远不够了。必须发明一种记谱法使音乐得以流传。能够做到这一点，是中世纪早期的一项最伟大的贡献。它具体是如何发明的，我们已经无法考证。早在公元9世纪用书面谱曲的尝试就已经开始了。最后，纽姆记谱法出现并得以公认。它的记谱方法一直沿用至今。记谱法所记录的是一个单音或者一组音。有一种解释认为它可能来源于希腊语 Neume（纽姆），是"招手"或"表情"的意思。可能指的是教堂乐师所采用的手势，因而也被称为"手势符"。这与今天的指挥不同，请不要混淆。它的特点是，乐师为了记住乐曲，用手在空中画出音响的线条。如此一来，难道音乐书面记谱法，就是来源于乐师的手语吗？

纽姆记谱法只是一种记忆支撑，还不能使人们借助它唱出其不熟悉的乐谱。它没有准确的音高标记，只是把前后音之间的相对关系确定下来。真正标记准确音高曲谱的奠基者，是庞波萨的本笃会修士圭多·达雷佐（992—1050）。而在这之前常用的横线记谱法，只能在线与线之间标出各种不同的音高。圭多则扩展了横线表示音高的原则，在线上和线与线之间的空间里标出一个音高，形成一个自然音的阶梯，以三度音程进行排列。而且采用三条或四条横线，每条横线均用字母 C 和 F 做标记，再用不同色彩的线条标明音高，之后才演变出了音部记号。半音阶的音高变化，当时还不为人所

知，所使用的还是全音和半音结构的六声调式，但已经可以把所有音高准确地记录下来。另外一个辅助工具就是——不是圭多单独发明——"圭多之手"。他利用左手的所有指关节标明音的位置，而右手食指当作指示棒。指挥合唱时，再配以同样由圭多发明的唱名法——即用音节标志六声调式各音——就可以用文字或手势学习那些陌生的歌曲了。

乐谱的发明，极大地减轻了音乐传播的工作量。人们不再需要依靠个人的记忆传授大量的歌词、调式、旋律和节奏。人们可以从乐谱中读出，并可以用比记忆更准确的方法演唱，甚至还可以自主

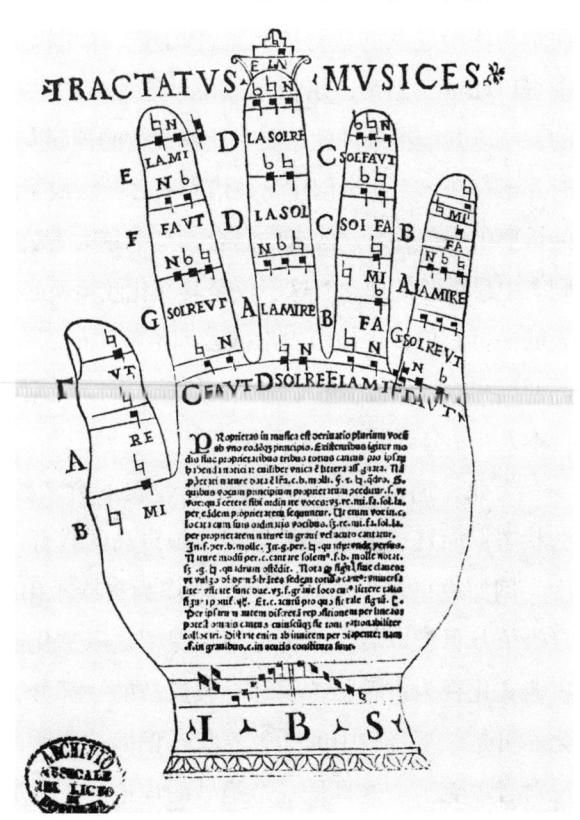

音乐史上最重要的发明是"圭多之手"。合唱指挥用它向演唱者指示音列。该图来自1482年的一份图像

第二章　格里高利圣咏与中世纪教会　　37

地去学习不熟悉的圣咏，并按照乐谱演唱。人们不仅可以把熟悉的乐曲记录下来，还可以创作新的作品。于是人们既获得了一个重要的辅助手段，而且也改变了音乐的演奏方式。从此，乐曲已不像人类初始时那样，只是一种无形的音响，它与可视符号和文字紧密地连接起来，使之不仅成了听觉的对象，也成了视觉的对象。

唱诗与学校教育

祭礼（Kult）和文化（Kultur）有一定的渊源，这可以从两个单词的词根看出来。而格里高利圣咏的发展，却与音乐本身无关，反而是与逐渐成熟的教育体制紧密相连。这可以从其历史发展的进程中得以印证。因为，从根本上说，这种吟唱是与读书写字密不可分的，所以其前提条件就是要有能够授教的神职人员。可这样的人才当时并不存在，因此，创建学校培养人才，就成了加洛林王朝礼拜改革的重要组成部分。这两者的结合，是卡尔大帝公元789年的《礼规通则》中最重要的理念。这不仅是其文化政策所必需的，而且也是他个人的一桩心事，正像历史学家爱因哈德说的那样："为了改善教堂中的诵读和吟唱，他采取了周全的措施，因为他对两者都很熟悉，尽管他本人并不公开诵读，而只是小声参与吟唱。"

为此，加洛林王朝不仅要改变属下大多数异教臣民缺乏教养的状态，而且也要改变教会对实施更高的教育之制度所持的保留态度。例如教皇格里高利一世，他作为贵族子弟曾接受古典式教育，自皈依基督教以后，就再也不想保留这一文化遗产了。他把所学的古典文化视为古希腊古罗马异教遗产的一部分，且视之为死亡的文化。可是，基督教中的无教养状态偏偏被这些最彻底的古典文化的反对者攻克了。这真是一个绝妙的悖论。正是那些不可理喻的极端

禁欲的爱尔兰修士，成了欧洲中世纪早期最重要的古典文化的教学大师。学校制度的再生，首先发端于公元7世纪末叶的爱尔兰和大不列颠，然后再蔓延到公元9世纪的法兰西。其中的一个原因是，爱尔兰的修士处于偏远地区，不受格里高利教皇在罗马发布指令的束缚。他们不受教皇拒绝古典文化教育的干扰，能够获得古典文化教学所需要的少量书籍。可以说，他们既是虔诚的基督徒，又是古典文化世俗学问的传播者。还有一个原因，或许更为重要，那就是他们的生活环境，使他们不得不渴求教育。基督教的祈祷就如培育一颗芥菜子，种子虽然很小，很不显眼，但经过培植，就会生根发芽，最后长成一棵大树。基督教的祈祷本身，即使是苦行僧，也需要文化，因为祈祷是建基在神圣的经文之上的。从经文中汲取精髓和规范祈祷语言，从中发展成为更好、更准确、更丰富和更美的祈祷范例。另外，每个个体祈祷者都置于信众群体当中，在公祷中他们可以获得启发，并产生依附感。基督教的祈祷并不只为了自己单个人的祈祷，而是希望在教堂里起到让他人跟读和跟思的效果，为此需要写下祈祷文让人阅读。于是，祈祷也就自然而然地产生了一个完整的教化世界。

除了加洛林王朝的宫廷学校之外，许多修道院也建立了学校。主教所在地的大教堂以及较小的教区同样也开始办学，后来出现的城市学校和大学也加入了这个行列。尽管人们的本意是想用这样的教育体制来使全体居民得到教化，并参与敬拜和建立新的社会生活，然而这些学校的建立，仍然不可避免地局限于神职人员，因为其首要任务是培养专职人员以取代没有教养的教士，所以学校设立了下列课程：阅读和写字、拉丁文、基督教义和教会传统、规范的生活秩序，以及吟唱歌曲，总之是要培养出一大批能够正确主持礼拜仪式的专职人员。礼拜仪式和教堂音乐于是就成了神职人员的专

职性业务，只由有资格和受过专门培训的人承担。而大批的业余人员，理所当然地被专业神职人员所替代，而普通信徒在礼拜仪式中只能保持沉默和没有担当。我们可以把这视为一种进步，因为它致使教堂有了明确的分工：接受过相应教育的少数人，主持宗教事务，代替了没有时间、手段和条件的其他所有人。

就音乐而言，梅斯歌手学校具有特殊意义，它是新的拉丁语教堂歌曲的重要发源地。这里有八位领取薪酬的专业领唱师。同样领取薪酬的，还有学校中的其他歌手和学校合唱班的成员。在这里上学的唱诗男童，即使参加演出，也是无偿的，因为这是教学的一部分。对于不少男孩来说，能够进入这样一所学校，已然是前途无量。他们在这里获得了安全的住处、固定的饭食、受教育和学习的机会、一定的社会地位，有时或许还会有进入高层仕途的可能。尽

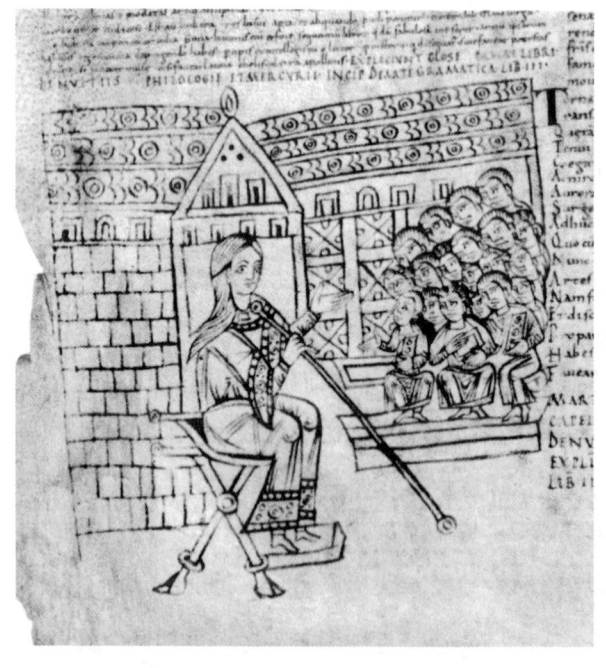

从10世纪的手写本中，我们找到了这幅小型画作："格拉玛蒂卡（Grammatica）夫人在教授青年人"

管他们既有了荣誉，又能享受终身的特权，然而，他们可能要屈从于强权，甚至受剥削之苦，却也只有很少的家庭能够把孩子送进去。而其他的很多人，在当时的艰辛时世里，却只能沦落，被卖为奴，在困苦中饿死或被遗弃，或一出生就被扼杀。

对男孩的教育由乐师负责。乐师必须学识渊博，谙熟礼制和神学，并熟悉圣经诵读的内容。在音乐课上，他必须能够传授基础乐理，必须有教学经验，特别是掌握练声方法。他还必须熟记所有曲调、歌词、旋律和调式。当然他还没有今天的教学思想和心理感受能力。教师和学生之间深刻的封建隔阂，阻碍了这些理念的形成。尽管如此，当时还是出现了一批教学大师，在当时艰难的环境下，把几乎无知的孩子培养成为天才的歌手。当时还没有现成可循的教学纲领，至于声乐和乐器演奏的基础教材、实践的方式和时间，以及课程的安排，只能由教师自己决定。

所谓学习，在这里最关键的就是实践。学校的功课并不是简单的授课，它首先是礼拜仪式实践的一部分。礼拜仪式始终是授课的核心，当然也是学校教学的目的、教学的内容和教学的工具。在音乐教学中，永远不能为艺术或娱乐而使学生自由发展个性。它从一开始就是要完成为上帝服务的重要使命。这一使命要大家共同完成，所以教育本身就是要构建一种生命共同体。学校并不是最后让学生回归现实生活的机构。人们在学校里就是为了学校而学习。一旦决定进入修道院，就再也不能离开。从这个意义上讲，学校就是学生的终身住所。

学校里的集体生活必须遵循严格的规范。生活起居都有固定程序，特别是严格的日课，当然也要符合季节的规律。白天虽然总有12个小时，但夏天要比冬天长得多。每天夜里要被唤醒，午夜2点左右必须起床进行夜祷，吟唱圣歌，随后默想，直到5点做晨

祷，之后6点开始唱早祷。白天，修士做功课或者学生上课，中间被9点的第三课、12点的第六课和15点的第九课所中断。夏天白天长的时候，就餐后还有较长的休息时间，到了18点，要唱晚课，然后在20点晚祷。这便是一天的日程。天天如此，年年如此。男孩们是如何经历这些的呢？如此多的祈祷，常常是在严寒和黑暗中进行，他们如何能够经受呢？这里的饮食他们喜欢吗？他们是如何睡觉的？他们想念父母吗？思念与兄弟姐妹的玩耍、大自然和农村生活吗？缺乏身体的保养，对他们有影响吗？洗浴是异教身体养护的重要部分，因而被修道院嘲笑，只有患病时才能洗澡。我们尤其关注的是，歌唱功课是否会给他们带来快乐？

学生每10人一班集体学习。这样做，可能有利于加强学生与教师之间的相互信任，也或许相反。他们从教师那里学习阅读圣经，用的都是拉丁语，但同时也都是吟唱。吟唱这些经文，必须要了解其节奏及其内容。除了学习发声和唱法之外，还要由教师讲解歌词的内容，必须把相应的气氛唱出来。上课时，既无课本也无黑板作为辅助手段，只有一种小手板，可以借助它学习诗篇。公元9世纪的一位修道院院长曾回忆说："当时，每天都给我们读一段诗篇。我们把它写在我们的手板上，然后与邻座对照改正错误。最后再由学习多年阅读的老同学通读所有的作业，并逐字逐句地进行讲解，到第二天早上我们必须把这一段背熟。就是用这种方法，我们在冬天和接下来的夏天里，学会所有诗篇，然后才可以和其他寄宿生一起参加弟兄们的唱诗活动。但这对于我们这些不属于修道院集体的校外寄宿生来说，却只能在星期日和节日时才允许参加弟兄们的唱诗活动，而属于修道院一部分的校内寄宿生，却可以和弟兄们一样，在全天24课时内，吟唱歌颂上帝的赞歌。他们可以站在唱诗班中，而我们却只能站在我们自己的位置上，因为我们没有相应

的制服。不穿制服，既不能参加唱诗班，也不能进入禁室。"

学生们必须背熟《诗篇》中 150 首诗歌，因为在一般情况下，每周都要通唱一遍，必须熟练掌握不断重复的唱段。修士们犹如反刍动物，必须一再重复咀嚼他们的主要精神食粮。然而，曲目是不断增加的。除了《诗篇》，还要学习难唱的弥撒曲段，每年从圣诞节到复活节以及其他圣日的赞歌，不仅要把歌词，而且要把它们的旋律和调式都记在心中。相关的歌集，只掌握在乐师手中。他的手势——指挥方式——可作为记忆的辅助手段。

还有一件工具很重要，就是早在古希腊时就已存在的单弦琴。这种工具虽很简单，却很有用。用一根单弦绷在木制的共鸣箱上，下面固定一条羊皮纸，写上音阶。再借助一可移动的桥，使颤动的弦改变长度，以便根据羊皮纸上准确写出的标记，演奏各种不同的旋律。关于单弦琴，当时的一个材料是这样描写的："单弦下面的共鸣箱上放置一条羊皮纸，上面画有一条线，从左向右写上音符字母，用以测定正确的音程。然后就可以根据音符字母，让陌生的旋律响起来。在教学开始时，还可用单弦琴测量音高和音程。"其实单弦琴是一种音叉，可以标出基础音，测定音程与弦线之间的关系。

最美的也是最难的独唱段落，人们喜欢让男孩演唱，因为他们的声音最接近天使的声音。但与此相关的辛苦和超常的要求，是难以想象的。令男孩达到这个天籁的高音，受体罚是少不了的。有些孩子的天使声音就是这样打磨出来的。教鞭至少和单弦琴一样，是教师教学的重要工具。对年幼者施行暴力，是中世纪音乐教育必要的组成部分。我们不禁要问，在这里什么是教育，什么又是驯兽呢？一切时代的孩子所需要的东西，即活动的欲望、玩耍的欲望、欢笑的欲望又在哪里呢？是被简单地禁止了，还是被打跑了？这样的问题，我们不仅要问中世纪的乐师，而且也要问：为什么今天要

用竞技体育训练的方式施于音乐教育呢。

然而，这个时期还不仅只有黑暗的教育制度，在格里高利圣咏学校里，还被一种绝对严格的宗教阴影所笼罩。歌唱中包含着教会与国家的统一，关系到灵魂的永恒。无错误的吟唱表明，众人在圣灵呵护下发出同一个声音。而错误的吟唱，却意味着离开了教会弟兄集体，破坏了和谐，最终犯下了背叛圣灵的大罪。因此，公元6世纪的本笃会的修士规则中，就有这样的重要内容："如果有人在吟唱中唱错，又不立即忏悔向大家认罪，他就将受到严厉的惩罚。"惩罚是什么内容，这里没有说，但有一点很清楚，男孩和成年的修士参加唱诗时，会承受多么大的压力。另外，我们还必须看到，对受教育，特别是音乐教育，在中世纪的理解，与我们新时代的理解是完全不同的，它不是现代意义上个性的自由发展，而是把单个人牢固地拴在等级制度之中，令人永远失去自由，却获得一个生活导向。

然而，我们却不能设想，这种吟唱对于男孩只是简单的被迫承担义务。他们必须——这也是修士的理想——理解他们所唱的内容，使其成为自己的信念，并将依此安排人生。让人感到异样的是，中世纪的教堂音乐竟然如此规范化和权威化。而不甚异样的是，这一要求产生了对音乐的内在理解和肯定的效果。或许，谁知道呢？不知什么时候，享受的恶魔又会进入修道院和教堂，让孩子们享受吟唱的快乐。用今天的观点，我们无法看出唱诗班的男童们是受过罪还是享受了乐趣——而女孩们会不会因无法参加这种音乐教育而感到遗憾，还是感到庆幸呢。

日　课

格里高利圣咏的历史渊源，在很多方面都是晦涩难解的，而且

还将这样继续下去。难道为此还要去追踪希腊、罗马、法兰克、爱尔兰或者原始基督教乃至犹太教的渊源吗？但它的实际成长轨迹及其神学和音乐的逻辑线索，却应该是可以说清楚的。

格里高利圣咏有两条生命脉络：圣经与祈祷。基督教的礼拜仪式也是以此为生，圣经中的圣训要用声音表达出来，而信众要在祈祷中给于回应。这两种语言行为，自古以来就是一种音乐行为。读经并不是朗诵而是吟唱。而祈祷一向均为歌词，遵循《诗篇》的榜样。起始都是语言，但从一开始就不仅是说出来的词句，而是一种吟唱出来的音乐。它要求用唱来表达，用唱来祈祷。从我们今天的概念看，有两点较为费解。这里所表现的既不是一种单纯的词语，也不只是音律和节奏。格里高利圣咏是一种严格意义上的语言音乐或者音乐语言。这对今日的听觉仍是如此。因此，聆听这种吟唱，并不是在享受一种中世纪的慰藉乐曲，而是同时聆听和思考所唱出来的诗句。因为格里高利圣咏其实并不是音乐——至少不是今天意义上的音乐。它是一种带有音律的词语。

因此，为歌词谱曲，并不是单个曲作者的功劳，而是从歌词的读唱音律中自然产生出来的作品。这并不是否定格里高利圣咏高级乐师依照乐理所做的贡献。由于他们的努力，古希腊乐理的很多基本观念获得了新生。他们探讨歌唱的法则，并付诸实施。他们的目标是要找到常规的纯真旋律及调式。他们当然还不能理解，个体作曲者会遵循自发的灵感进行创作。他们有意与世俗的曲作者划清界限，更愿意把自己划归为科学家、声学物理学家，而不愿成为自比飞鸟的情歌手或吟游诗人，偶尔吹出这首或那首小歌小曲，只是灵感使然而已。

格里高利圣咏的胚胎，是用乐音表达的一段词语，并由此而最终发展成为令人难忘的流畅旋律。同时它还从简单的流畅向高级

扩展，加以修饰和即兴发挥。因此，格里高利圣咏，就是礼拜仪式中对圣经文字的无伴奏的单声部吟唱。这种单声部，并非标志中世纪的黑暗或进步的欠缺，而是显示它与经文的结合及礼拜仪式的使命。格里高利圣咏的魅力就在于，从其特意的单调中产生出多样化和多层次的风格，尽管音乐本身并没有自主发挥的能力。大多情况是每个音节只配一个音符的西拉比风格，逐渐扩展到了每个音节配有少数音符的奥利哥特风格，以及每个音节配多个音符的花唱风格。这种音型的发展却始终服务于歌词，目的是为了加深听众的印象，使其进入沉思。与此同时，也开始出现了多声部的端倪。

今日的听众聆听格里高利圣咏时，首先会察觉的就是其音律的平稳升降，是一种缓步上升和缓步下降的庄重的单调。但是因为如此，难道就可以把这种音乐看成是无聊的吗？有一点可以说，那就是它彻底地拒绝了当代对音乐的欢娱要求，因为它所追求的是一种身外的永恒。它本身也必须像大海一样，是永恒的象征。它的音律和词语，使它成为宏伟教堂空间的连绵不断的波涛。一种从容的奔腾，时高时低，时进时退。谁如果能够深入到这歌声之中，他就会犹如潜入海底，感到将这样永恒地流淌下去。这种音乐就像是大海，却没有风暴和咆哮。

为了创建这种无垠的意境，需要一种特殊的音乐天赋，即有能力抓住一个音符，使其长时间地保持一种张力，又不启动新的激情。为了不降低表面的单调声音，而是保持和推进音符的奔腾，就需要极高度的凝神和内在的张力——不追求新的音乐故事、意外的思想、令人吃惊的转折，而只是保持永恒的音律。诵歌的质量，建筑在歌者的声音力度和其内在的心境及沉思的精神之上。他在唱也在祈祷，而且他不是在单独这样做，而是在一个合唱集体里进行对话。正因为这些单调的音响如此强大，所以我们不能忽视，格里高

利圣咏就是一种社会承担，具备很多对话的因素。这是一种领唱和团队，或团队中两组之间的交叉诵唱。这种对《诗篇》的交叉诵唱，一部分先唱，另一部分回答。同样这也符合对大海的比喻，它并不是由一朵浪花组成，而是源源不断涌来的波涛。

格里高利圣咏，服务于两种礼拜仪式，弥撒与日课。后者主要是在修道院里得以坚持。修士们感觉自己像古代沙漠教父一样，应该无保留地执行圣徒保罗的训令："不住地祷告！"（帖前5：17）所谓"不住地"，当然不可能是毫不停顿地祷告。他们还必须劳作、吃饭和睡觉。所以他们就把白天分割成为七个时段做日课。此外还增加了夜间祈祷时间。这些祈祷分割了时间，为虔诚崇拜神赋予了乐感，实际上这也是一种独特的计时法，即唱时法。小时、昼夜、圣节、庆典，一起组成了一部吟唱历书，把有限的时间置于永恒的地平线之上。

例如夜祷，即是午夜和黎明之间的吟唱。根据本笃会的规定，至今还以一首短歌请求上帝，允许祈祷者开始祈祷：

> 主啊，求你使我嘴唇张开，
> 我的口便传扬赞美你的话。（诗51·15）

然后接着吟唱宣召，大多是《诗篇》第95首，先是独唱，然后加进弟兄的合唱副歌：

> 来啊！我要向耶和华歌唱，
> 向拯救我们的磐石欢呼。
>
> 我们要来感谢他，

用诗歌向他欢呼!

因耶和华为大神,
　　为大王,超乎万神之上。
地的深处在他手中,
　　山的高峰也属他。
海洋属他,是他造的;
　　旱地也是他手造成的。

来啊!我们要屈身敬拜,
　　在造我们的耶和华面前跪下。
因为他是我们的神,
　　我们是他草场的羊,
　　是他手下的民。

惟愿你们今天听他的话。
你们不可硬着心,像当日在米利巴,
　　就是在旷野的玛撒!
那时,你们的祖宗试我探我,
　　并且观看我的作为。
四十年之久,
　　我厌烦那世代,说:
　　"这是心里迷糊的百姓,
　　竟不晓得我的作为!"
所以我在怒中起誓说:
"他们断不可进入我的安息!"(诗95)

现在开始唱赞歌，即所谓的"夜曲"，平时两首，节假日三首，一般来自《诗篇》和诵经。诵经的内容来自圣经或教父留下的文字。唱完福音和另一首赞歌以后，再次祈祷，最后以一段结束语终结：

> 和平之神完成我们的圣化。完整地保护精神、灵魂和躯体，直至我们的耶稣基督重新归来。阿们。

周日和盛大节日时，第三次唱夜曲的诗篇，要改为不隶属《诗篇》的圣经赞美诗。

上述简单的论述并不想让人以为，似乎这样一首祈祷歌会带给人以美妙、高雅和幸福的感觉。那么，这样一种看似单调而吃力的诵唱，其魅力到底在何处呢？首先我们必须指出，即使在严峻中也可能蕴藏着独特的享受。正是由于音乐被局限在一定的规范当中，再加以固定的生活规范，反而会使得个体没有义务去求索其生命和音符的真谛。祈祷者应该做的是投入和献身，这样就可以使他的力量得以释放出来，专心地去做一件事——祈祷、吟唱、诵读。他可以忽略一切其他人，放下每日的顾忌、任务和忧虑，全身心地投入到这无限的事业中去。这是一种松弛和紧张的结合，同时会产生一种独特的醒悟。关闭一切其他的感官刺激和行动欲望，会增强视觉、听觉和思维的敏感度——甚至在夜间，尽管肉体只想睡觉。这种被动的敏感度，从另一方面看，则是一种费力的自主行为。祈祷者必须保持清醒，保持在意境里，不犯错误，不转移曲调，不脱离咏唱集体。只要他留在这里，他就会在音乐的同音性中（不要与单调性相混淆）体验到生活中平时所没有的一种宁静、沉寂和松弛。谁能够置身其中，谁就可以获得完全不同的享受和时间的充实，就像是自身生命的时光和永恒的救世时间的融合，但这并不是神秘的

虚空和彼岸的单调。这种吟唱出来的救世时间，内容是充实的。它不是没有图像和没有内容的空洞，而是人物的故事和回忆，它首先是耶稣基督的一生和苦难以及他的复活。

　　属于此种日课进程的，还有劳作、日常生活，特别是与宁静时段的相互衔接和转换。宁静是对祈祷吟唱的准备，也是其回响空间。在宁静中，他可以听到自己吟唱留下的余音。这对于今日的听众可能很难想象，但在格里高利圣咏的世界里，却是不可忽视的空间。音乐只存在于宁静的宽广空间里，吟唱永远活在沉默当中。这种沉默，一方面虽常常是一种辛苦的义务，但另一方面却有利于把歌唱当作一种欢欣的经历。在修士中，嬉笑是遭到禁忌的，舞蹈是被禁止的，但我们却不能误解他们对音乐的认真态度。吟唱实际上是修士生活中独特的一种欢娱形式。我们应该把吟唱中的修士视为欢快的人。这当然不仅是指每位个体人，而且指他们的集体，共同生活和歌唱的集体显现出的和谐与统一。如果所有人都用同一个声音歌唱，那么他们信仰中的"神圣集体"就不仅是一个口号，而且是他们共同的音乐体验。这个集体的意义远超越自己的存在。弟兄们聚集在一起吟唱，把自己视为祈祷教众的一部分，在世界各地同做一件事情。这同时超越自己，也包括死去的人、信仰见证者、有成就的修士、圣人、教会教父、使徒和先知。继续往前走，还会与天使之音和弦，抵达天庭耶路撒冷。

　　一个中世纪的修士，如何在吟唱中体验这样的心声，我们无从得知。一般情况下，吟唱只不过是他们履行的日常义务，辛苦的职业劳作，放弃一切欲望的人生感悟而已。然而，每日的排演、不懈的训练、严格的纪律以及精神的高度集中——所有这些，只是最后获得天堂欢欣瞬间的前提。这种欢乐瞬间，当然不会轻易获得，这就使我们不得不更加觉得，格里高利圣咏并不是今天意义上的音

乐，而是一种咏唱中的冥思。只想在音乐会上获得情感享受，或者在家中用音响设备播放，是不可能理解其意义和魅力的。它们所要求的是参与歌唱、参与祈祷和参与体验，而不是用于表演和展示。除了祈祷的对象上帝，这里并不需要听众。人们在这里不是简单的聆听，而是参与吟唱，不是在音乐会里，更不是坐在沙发上，而是在教堂里，在礼拜仪式上，就像本笃会的修士们今天所做的那样。因此，这种音乐绝对不能世俗化，也不能移植到世俗世界中去，否则就只能让人感到，它们什么都不是，只是单调和无聊。

根的再生

　　格里高利圣咏是唯一真正被教会官方认可的教堂诵歌，但其兴旺时期却令人吃惊的短暂。在不到一百年的时间里，它就开始衰败了。单声部吟唱失去了意义，一种新的多声部咏唱，逐渐占领了阵地。到了13世纪，这种衰败几乎完成。一直被高度重视的格里高利圣咏传统，在教堂音乐生活中仅仅还起着很小的作用。只是在格里高利圣咏被引进教堂曲目一千多年以后，才又有人认真地开始尝试，重新恢复其教堂音乐的正常地位。格里高利圣咏的这种复出的意图，成了19世纪法国修道院复古工程的一部分。特别是在法国索莱姆的圣皮埃尔修道院（属本笃会），开始有人搜集和研究古老的手记，试图把原始形态的格里高利圣咏重新引进到他们的礼拜仪式中去。从古文字学、礼拜考古学和音乐史学的角度看，圣咏的复出——不论有意或无意——实际上都是一项现代工程，因为人们必须使用现代科学手段，重新整理和诠释这些早已消失的古老文献。事实证明，试图使格里高利圣咏恢复到真正的原始形态，只是痴心妄想而已。使这些圣咏再生，不可能是个纯粹的修复工作，而必须

加以改革才行。教会上层立即对来自索莱姆的倡议表示首肯。一方面是在各方压力下匆忙发表的圣咏版本中，包含了很多科学上尚无定论的不良妥协产物。这部疑虑众多的新格里高利圣咏汇集，曾在20世纪初过于匆忙地推广。它被当作反现代化的堡垒，对抗新时代的政治、科学和音乐的试探。

人们没有想到的是，如若使一个古老的音乐再生，仅仅去破解手记资料、翻译曲谱文字和重新培养音乐人是远远不够的，还必须考虑到，哪个社会阶层现在需要这样的古老音乐。从前格里高利圣咏的受众是法兰克的修道院和教堂。那么在19和20世纪的天主教的欧洲，除了残余的修道院之外，还有什么地方需要它呢？对此，天主教会迄今尚无相应的答案。虽然对格里高利圣咏的音乐科学研究，在20世纪后半叶取得了很大的进展，但与其同行的，却是实践中的大踏步后退。这当然并不能改变官方的评价。尽管第二次梵蒂冈大公会议把格里高利圣咏定性为"罗马礼拜仪式特有的歌曲"，但它仍然面临沉寂的危险，它缺少载体，缺少社会地位。修道院已经逐渐空置，在普通教堂的礼拜仪式上它几乎无法适用，即使把传统的拉丁文歌词翻译成当地的语言，也无法改变现状。

对格里高利圣咏的修复意图，对整体教会来说，最终只能成为无谓的努力，但这却不能把责任推到任何人身上。业已割断和垂死的根，是无法修复、再生的。这种音乐只能在少数教会的修道院里继续存在，这对于新的时代和今天——不仅是天主教——的基督教意味着什么呢？难道是今天的基督徒们没有献身于吟唱祈祷的意识和气氛吗？这对于格里高利圣咏本身又意味着什么呢？难道它从来就没有起过重大的作用，即教堂音乐所关注的正常形式吗？早在它产生和发展的时期，它就只在特定的地方得到扶持。而在其他地方却缺少必要的形成和存在条件。它很快就失去了内在的动力，被其

他音乐形式和时尚所超越。这可能是格里高利圣咏的悲剧，作为唯一纯粹的教堂音乐，竟然在今天的教堂里，没有获得普遍承认的地位，而在历史上，也只是赢得短暂的青睐。或许这个悲剧还有一层隐蔽的意义：由于其虔诚的极端性，只是一个乌托邦，在地球上无法获得永恒。

然而，终究还有为格里高利圣咏而感动的人。他们中不仅有天主教的修士，也有其他宗教的教徒，他们曾去修道院短期参观访问，就是为了吟唱这格里高利圣咏，并参与这种庄严的弥撒和日课，但这只是少数人。说这是一个运动有些夸张，然而基督徒也不要为此而见怪，必须尊重少数人的情感，而与他们共存。

第三章
路德与宗教改革的教众歌曲

以旧更新

时代的标志其实并无意义，但它却无法避免。"中世纪"这个概念其实从不存在，这只是把时空的发展和历史生动而复杂的演绎，归结为一个概念的无谓尝试而已。因为，我们总是要把公元7至15世纪所发生的一切，与之前和之后的时期加以区别，所以"中世纪"的概念就几乎不可避免地出现了。然而在我们使用这个概念的时候，应当注意千万不要陷入似乎无法回避的时代成见之中，比如中世纪既不阴暗也并非无音乐；比如它曾以其哥特式大教堂创造了最亮丽的宗教建筑；又比如它曾以格里高利圣咏创立了宗教音乐的基础模式。而当其失去当年的光辉之后，又出现了宗教音乐的新萌芽：比如宗教民歌和多声部音乐。对这两点我们在后文还将进一步论述。

和"中世纪"概念一样，"宗教改革"的概念同样如此。后者仅仅是各式各样的信仰、教会、社会、政治和文化变革运动的综合概念而已，而且在德国和欧洲各个地区情况也不尽相同。一般说到"宗教改革"时，应该只是指公元16—17世纪的天主教改革。而且

我们也不要以为，这种改革开创了一个崭新的时代。实际上它还带有很多"中世纪"的痕迹。尽管如此，人们还是避不开"宗教改革"的概念，因为它确实表达出一种新事物的诞生，但这种新事物绝不是凭空产生的。一般说来，宗教领域中的新事物，并不总是之前从未有过的东西。经常出现的情况是，事先早已存在，但突然一下子获得了新的更高层次的含义。例如"爱"的戒律，并非源自拿撒勒的耶稣，早在摩西时代的律法中就已存在。它与其他的戒律具有平等的地位。而到了耶稣的时代，其与前所不同的是，发掘蕴含在古老戒律中的思想，把它上升为最重要的诫命。于是就出现了从未有过的新概念，尽管它曾有过前身。同样，马丁·路德的"宗教改革"也有类似的情况。它具有新意，一方面说出了新的信仰理念和感觉；另一方面又从丰富完整的传统中汲取了一些基础思想，赋予它们崭新的含义，于是就诞生了从来未有过的东西。这在宗教改革中的音乐领域同样有所表现。

宗教街头小调与抗争歌曲

1524年在马格德堡——七年前，马丁·路德曾在这里的维滕贝格宫殿教堂门前，张贴了他的九十五条论纲——曾发生了这样一幕：一个乞丐来到这座城市，在街道和广场高唱马丁·路德的新歌。他不仅歌唱，还传授给围观的男人和女人，特别是年轻人。于是全城民众都跟着唱了起来——甚至在不许唱这种歌的禁区，即旧式教堂中，在传道士面前。古城政府当局对此当然不能听之任之，于是逮捕了乞丐，把他关进了市政厅的新地牢里。然而，所期待的稳定局面并没有出现，恰恰相反，有600—800人冲进了市政厅，解救了乞丐。文献中虽然没有提到，但可以想象，马格德堡市民在

解救的行动中，是高唱着路德歌曲的。

新时代的宗教改革，同时也是第一次新型的歌唱大运动。群众性的、对新的福音思想的大传播，使改革取得了划时代的成果，不仅要感谢新的传道方式和印刷技术的发明，而且也要感谢各类歌曲的参与。众赞歌、叙事诗歌和《诗篇》歌曲，都替路德学说做了宣传，讲述了教会斗争的重大事件，团结了新的信徒，形成了新的教派，开创了另外一种崇拜仪式。这些歌曲完全是另外一种样子，不同于神父和修士们所唱的格里高利圣咏。它们不脱离世俗，不拘泥于教会的时空，也不被视作天使天籁之音的回响。它们更是街头小调——先是在街道和集市上，用尖厉的声音高唱起来。它不仅服务于传教，也作为传达信息的载体，为城市提供传递言论的平台。流浪的乞讨歌手、逃逸的隐修士、游荡的工匠，特别是毛棉纺织工、宗教改革的宣传者和政治领袖，都唱着歌曲去宣传民众，唱着歌曲去推翻旧权威。宗教改革中的这些街头歌手们无所顾忌，既无高雅的纯真，也无庄严的伟大，却承担起建立新教会的责任。

他们所唱的歌曲，当然并非来自虚空。它们的渊源是丰富的中世纪的世俗和宗教的民歌。例如马丁·路德，他更是一位诗人，而不是作曲家。他在创作新教的歌曲时，展现了超群的才华。他借助现有歌曲的形式和旋律，配以新的歌词和使命。于是，一个全新的音乐品种诞生了。

一位旧信仰的见证人说："这令人十分吃惊，这些歌曲是如何培植了路德学派，它的德语版本，大量地飞出路德的作坊，在家庭和工坊、集市和街巷及田野中传唱了起来。"值得注意的是，这段话里没有提到教堂，因为其主要传唱场所，是日常生活和劳作的世俗场地以及节日和休闲的场所。气急败坏的天主教见证者，当然还有被忘记提及的饭店和酒馆。正是这些地方，为传播新歌做出了重

要贡献，在很多关于审判异教徒和诽谤教会首领的档案中，都提到了这一点。在饭店里，外来客和本地人随意聚集在一起，毫无顾忌地大声歌唱。再加上酒精的作用，以及墙壁上印有最新歌曲的传单的催动，使传播更上了一层楼。

我们也可以把宗教改革看成一场音乐游击战。他们的歌曲不仅仅是某种意义上的武器，用以直接支持媒体的战斗力。据说在吕讷堡（Lüneburg），有报道说，旧势力的官方施加的压力越大，市民们唱歌的声音反而越响亮和越持久。在哥廷根（Göttingen），宗教改革是从一次早期新时代的歌唱街垒开始的。新教徒们阻拦旧教会举行的巡游仪式，高唱路德新歌，例如"从苦难中向你怒吼"，直

最著名的路德歌曲《我们的上帝是坚固的堡垒》。海涅称其为"宗教改革的马赛曲"。19世纪末和20世纪初，它成为全德新教主义的战歌。上图是路德的乐师约翰·瓦尔特的手笔

第三章　路德与宗教改革的教众歌曲　　　57

到对方解散。宗教改革的"马赛曲"——《我们的上帝是坚固的堡垒》，也特别适合干扰弥撒或者把神甫唱下祭台，有很多实例可以证明。这样一些歌唱抗议行动，已经是挑衅手段的组成部分，用以公开宣扬和贯彻新的信仰。布道遭破坏，戒斋被中止，神甫去结婚，在狂欢节之外进行新教狂欢节巡游，教皇的教堂受到嘲笑，教堂受冲击，油画被毁坏——所有这些活动都伴随着歌声。

最受欢迎的形式是旧曲新编：一首知名的旧歌被改写——或者变成一首符合新教神学观念的振奋歌曲，一首讲述宗教改革历史中某个事件的叙事诗，或者一首讽刺歌曲。后者当然也供娱乐演唱，特别受到青睐，例如在维滕贝格，1525年圣诞节就有青少年用新词演唱了一首古老的圣诞歌曲，后来又到处传唱：

> 一位博士来自萨克森，
> 到罗马进行巡视，
> 看到了教皇的丑态，
> 还有红衣大主教。
> 我要把实情宣告，
> 先去敬读圣经，
> 教皇背叛基督教。
> 手拉美童喜滋滋，
> 出卖天堂收门票，
> 恬不知耻骗世界。
> 债务却向我们要。

另一个例子是《教皇向国王和皇帝求救》。1524年，一个佚名诗人写完这首诗时，差一点把人笑死，诗中描写了路德揭露教皇出

卖赎罪券的恶行，把教皇讥讽得可笑又无助。请看其中的几段：

> 教皇向国王和皇帝求救，
> 命令他们驱赶一个人，
> 就在南部萨克森，
> 因为他要公开他的罪行。
> 怎么办呀，哎哟哟。

> 他说："我无法阻止他，
> 他要颠覆我的全部光环，
> 不为铅和蜡，不为马和牛，
> 也不为停止圣道活动。
> 怎么办呀，哎哟哟。

> 我用手中的赎罪券，
> 搜刮了黄金和白银。
> 可现在都将一去不复返，
> 只听众口喊：'回家吃屎去吧！'
> 怎么办呀，哎哟哟。

与传道讲经相比，歌曲的传播力当然更为广泛。而且不仅是听一遍而已，人们还能够背下来，继续传唱下去。同几乎无人能买得起的新书或者即使廉价的传单相比，歌曲的优点是，即使不会读书也能够跟着唱起来。

尽管书籍的印刷技术取得了很大的成果，但由于文盲率居高不下，福音的传播效果还是有限的。这就如同初期的互联网：技术上

很多事情都已就绪，但它却只能由少数特权者使用。而歌曲却人人能够聆听、学习和传唱。况且，它又是自由的，没有印在纸上，无法没收、禁止和焚毁。当时这些歌曲属全民所有，任何阶层都在吟唱——不仅在街巷当中，肯定也在皈依新教的贵族宅院里。歌曲人人可以创作，一首知名的歌曲，拿过来就可以根据自己的爱好加以改写——这种现象，在今天的家庭和企业的庆祝活动中仍能看到。1545年，就曾有人把孩子们在欢欣的周日，即复活节前三周的星期日唱的一首驱赶寒冬的民歌，改编成一首充满灾难的抗争歌曲。老年的路德对此颇受感动，其中的一段如下：

> 我们把教皇赶出去
> 赶出教堂和神殿。
> 他的恶魔般的统治，
> 使多少灵魂受到污染。
>
> 滚蛋吧，该死的人渣，
> 巴比伦的红衣嫁娘（妓女）。
> 你背叛基督恶毒无比，
> 尽是谎言、杀戮和毒计。
>
> 可爱的夏天即将来临，
> 给基督徒带来了和平与安宁。
> 耶和华赐给我们富饶的年月，
> 不再受教皇和土耳其人的扰袭。

一首质朴的童谣变成了仇恨之歌。对教皇的愤怒有很多原因，

但读到这首诗歌，却让人不爽，因为它预示着残酷的三十年战争即将来临。人们不想唱这样的歌曲，更不能让孩子们去吟唱。

路德的音乐—神学观

马丁·路德肯定是个激情歌手。反正他的乐师约翰·瓦尔特是这样说的："我可以真诚地证明，这位上帝的圣徒路德，肯定是德意志民族的先知和圣人，他十分喜爱合唱和独唱，我曾与他一起度过幸福的歌唱时光，而且看到这位虔诚的男人，是多么投入和开心地歌唱，他唱起歌来甚至不知疲劳和满足，而且善于谈论有关音乐的问题。"路德从小就喜欢唱歌和奏乐。青年时期的他，参加了虔诚的乞丐唱诗班，沿街乞讨。他深受中世纪末期宗教民歌的熏陶，他最喜欢的是下面这首圣诞歌曲：

一个圣婴，
今天喜庆诞生，
为了我们。
一位圣洁的童贞女，
带他来到人间，
为了安慰穷人；
如果没有这位圣婴诞生，
我们将丧失一切，
他是我们大众的福音。
噢，至亲的耶稣基督，
你作为人降世，
在地狱前拯救了我们。

后来，作为奥古斯丁会的修士，路德学习了礼拜吟唱歌曲和格里高利圣咏。他必定具有对音乐灵敏的感觉，以及唱高音的明亮嗓子。结婚成家以后，他又丰富了家乡的室内乐，与孩子和酒店的伙伴们一起，演奏竖琴和笛子。他的兴趣和欢乐当然不局限于宗教音乐和传统音乐，似乎也对当年的作曲家有所了解，也愿意与他们并肩前行。

路德于1522年翻译了新约全书以后，也开始创作诗歌。1523年，两个来自安特卫普皈依路德学说的奥古斯丁会修士，在布鲁塞尔集市广场被处以火刑。为纪念这两位宗教改革的第一批殉难者，路德写下了他的处女作，叙事诗《一首新歌，我们要唱》。依照中世纪的时歌（zeitlied）模式，他在诗中描述了这一令人难以置信的事件。后来他又有其他诗歌问世，宣讲他的福音，促进个人的修为和丰富礼拜仪式。他写诗常常以传统的诗篇、礼拜歌曲、传统赞歌或民歌作为范本。他虽然也作曲，但更是一位诗人。他在处理歌词和韵律的关系上有独特的感觉和特殊的天赋，把费解的神学观点用简单通俗的方式加以表述。他取得划时代成功的秘密就在于，他不仅是一位神学思想家，而且还是一位民间的宗教文学家。他不是随意被人裁判和毁灭的象牙塔中的学者，他乐于在布道以外，深入民间，利用传单、书信、教理以及歌曲去鼓舞人心。特别是他的媒体"歌"，与之宣讲的福音内容相得益彰。因为"Evangelium（福音）本是希腊文，译成德文就是好的信息、好的新闻、好的报刊、好的呐喊，唱出来，读出来，可以带来欢乐"。福音不是一个印在纸上的没有生命的单词，而是生机勃勃的话语，原文的词根就是"腾跃"，所以也保留着腾跃的精神。没有任何话语会比唱歌更生动。

音乐对于路德来说，就是一面造物奇迹的镜子。在音乐中还存留着伊甸园的余音：我衷心赞美上帝的这份大礼——自由的音乐艺

术。音乐是上帝从世界伊始就赐予所有生灵的礼物，从一开始就与所有人共同创造，因为当时的世界空虚混沌，万籁俱寂，然而，当气体开始运动、相互追逐时，便发出了它的响声，它的乐音。原来沉寂的东西开始发声，变成了音乐，圣灵以神奇的方式显现其巨大的秘密。造物是一部艺术的杰作，他令万物发出音响，赋予人类歌唱，动物鸣叫，甚至风声。根据圣经的神话，人类由于原罪，虽然被赶出伊甸园，地球变成了苦难的山谷，但它却没有消灭世界的音乐性。只要能够展示和享受音乐，生活就会充实起来。人类的幸福和极乐，就在听觉之中。

音乐的这种不会消失的原始意义，也是中世纪神学家的信条。马丁·路德与他们不同，他对有关音乐的数学结构和形而上背景的推断不感兴趣。他无法摆脱的是音响对人心灵的影响，因为音乐可以彻底改变一个人，特别是会给人带来快感。这恰好与路德的信仰理念相符，即把人从绝望中引向快乐。当人们自己感觉到，他终于不再面对一位愤怒的上帝，而是一位慈悲的上帝，并能全面享受时，信仰就会成为他的事业，并最终成为坚定的信念。因为信仰并不仅仅是对神学理念的接受，而重要的是使一个人改变自己的灵魂和躯体。他不仅生活在理智中，也生活在感觉中。路德对情绪的看法也与以往完全不同了。在他看来，情绪就是一种强烈、自发和浓厚的感受过程，一种瞬间抓住的人的激情。古代人，特别是古希腊古罗马的哲学家却认为情绪是一种危险，会剥夺人的理智，威胁人的自由，所以他们不断地思考如何用理智控制激情，直到让它最后完全消除。这种淡泊的理念，在中世纪的教堂中曾起过主导作用。而路德却相反，依照其新的信仰理念，情绪有一种正面的关怀，因为信仰对他最终就是一种情绪发展的过程。他带领赎罪者在上帝的面前进入绝望，然后作为义人获得上帝的悲悯和喜乐，并欢快地进

入自由的爱情生活。情绪在这个过程中，完成了与上帝的疏远和向上帝的求助。在情绪中，信仰变成了信徒自己的亲临体验。这表明信仰并不仅是口头的认定，而且是一种心灵的现实。因此，对路德来说，永远不会去控制情绪或者使自己沉寂，而是要使自己走向正确的道路。路德把人比作一辆四轮车，其车轮总是两个一组地相互存在，相向而行；就像人的情绪——恐惧与希望、痛苦与欢乐——彼此相互并存一样。这是一个形象的比喻，当然它是摇摆不定的，因为四轮车不能光靠两个轮子行进，但它却让人明白，信仰的生活同样永远是一种充满矛盾的运动，这就像是一首音乐。信仰应该引导人的情绪走上新的方向，即让人从恐惧走向希望，从痛苦走向欢乐。为了达到这个目的，只读圣经和只听布道，都是远远不够的："在书中已经写得足够多了，是的，但这一切却没有进入人的心里。"所以，信徒应该做的，是唱新歌，体验信仰的幸福。

音乐对于路德来说，它是心灵的主宰和统帅，可以让信仰变成欢乐的福音。只要共同努力，就会引发变革。路德的一段名言，强调了音乐的情感力量："地球上没有什么其他东西可以更有力地使悲伤变成欢乐，使欢乐变成悲伤，使气馁变成勇敢，使嫉恨淡化遗忘。谁又能讲述人心善恶的所有活动，把情绪控制在雷池之内呢？我可以说，没有任何其他力量能够比得上音乐。"音乐对路德而言，并不单纯是情感的加热器，而是一种独立的力量。它可以唤醒新的和另外的情感，使天生的性情得以改变和自我扩展，让思想得以皈依和更新。在这里，音乐不仅是一个美学元素，而且也是一种道义的力量，因为它在教育、引导、控制和改变人的精神。所以它在圣经和神学之后，也应占有一方荣誉席位。

路德不惧怕音乐带来的感官享受，他真正惧怕的是对宗教的绝望，担心找不到悲悯的上帝。而音乐恰恰是最理想的手段，可以使

人去体验上帝的良善，并皈依他。所以路德才去开发基督教传统中前所未有的美声歌唱的放松状态。例如他不排斥器乐和多声部音乐，即使对于舞蹈，他也与其他神学观点不同，采取开放和友善的态度。

由于音乐对路德是治疗宗教怀疑症和宗教抑郁症的灵丹妙药，所以他主张应该大张旗鼓地展示。1530年，他曾写道："我爱音乐，一是，它是上帝的礼物，而不是人的礼物；二是，它会使人心快乐；三是，它可以驱鬼除魔；四是，它会唤醒无辜者的欣喜。"这里提到魔鬼，我们当代人可能会感到困惑（阅读路德论述时经常会如此），但路德驱逐魔鬼的方法，却是一种十分人道的驱邪术。他认为，驱赶制造恐惧和绝望的魔鬼，并不需要暴力和法术，而是用音乐："我们知道，魔鬼是最恨音乐的，他不敢听。"所以，只有音乐才能做到"神学应该做到的事情，即稳定情绪，使其趋于欢乐，成为启示的见证，让魔鬼，即忧伤和不安的思想根源在音乐面前逃窜，就像在经文面前一样"。路德曾对一位忧伤的朋友这样写道："所以，如果你悲伤，想消除它，那就开口说：起来，我要为我主基督翻开歌集上的一首歌，可以是《赞美你，主啊》，或者是《降福经》，等等；因为经文教导我们，他喜欢听快乐的歌声和弦乐演奏。快弹起琴键，自由歌唱吧，直到思绪平稳。如果魔鬼再来，那就要自卫高喊：滚开，魔鬼！我现在要为我主基督唱歌、演奏！"对路德来说，他要的并不是中世纪残酷的驱邪术，而是要为以音乐疗伤打下基础。

由于这些理由，路德同时也强烈地警告改革队伍中的激进派，即那些狂热者和道学家，他们企图把音乐驱赶出教堂。路德说："我不认为，新教的福音观点应该放弃和毁灭艺术，就像很多伪教徒所做的那样。我想让所有的艺术，特别是音乐，去履行其创造者赋予的职责。"

路德的歌

据专家估计，在 16 和 17 世纪期间，大约产生了 1 万首教堂歌曲。路德也为此做出了自己的贡献。他的最有名的歌——也包括曲调——是《我们的上帝是坚固的堡垒》。应该说，他的第一批诗歌的重要特点就是，反映了他宗教改革的信仰理念：信仰并非对教义中有关上帝、灵魂和永恒的确认，而是对上帝无条件的信赖。个人的这种信赖，会产生一种惊人的免疫力。对很多新教教徒来说，几百年来，这种信赖凝聚成为给予他们力量的信仰赞歌，用以对抗一切外来的阻力，坚守自己的信念。所以这首歌也就在教堂音乐史上，成为一棵永久不衰的常青树。

> 一座坚固的堡垒
> 就是我主上帝，
> 他是护卫我们的武器。
> 帮我们摆脱苦难，
> 应对凶险的遭遇。
> 记住他对我们的告诫：
> 我们面对恶毒的敌人，
> 势力强大，阴险莫测
> 就是他们残暴的手段，
> 无人能与其对应。

如果今天听到它的音律，似乎也会听到其中不舒服的"信仰战争"进行曲之音，甚至会想起过于自信的新教战士，记起军国主义，又回到第一次世界大战。尤其是歌的第四段让人难以跟随唱

起，因为它包含了太多男性的信仰豪情，扬言为了维护真正的教义，一切都不会顾忌：

> 挺起胸膛前进，
> 财产和荣誉，
> 孩子和女人，
> 一切都可以抛弃。
> 他们不会胜利，
> 王国必定归属我们。

与此相比，我们更愿意唱那首温柔的圣诞歌曲《从高高的天上，我来到这里》，这是路德为孩子们写的歌谣。但他所创作的在神学意义上最重要的歌却是《欢乐吧，我亲爱的基督徒》，没有发现他借鉴了别的什么歌曲，看来这是路德在激情中亲手写下的。尽管曲调有些类似世俗情歌，但其旋律，仍然是路德的风格。1523年，曾作为歌片当作传单散发，很快就成为最重要的宗教改革赞歌。路德的乐师约翰·瓦尔特称扬这首歌时写道："我毫不怀疑，通过这首路德的小歌《欢乐吧，我亲爱的基督徒》，曾使千百万基督徒皈依新教，尽管他们事先根本没有听说过路德的名字，但小歌中真诚的语言却征服了他们的心，他们不得不赞扬真理。我觉得这首教堂歌曲有助于弘扬福音。不知有多少基督徒，就是借助这首歌在垂死的苦难中获得慰藉。"正因为如此，一些旧教徒咒骂它为"婊子、顽童和渎神的魔鬼歌曲"。

曲调的节奏充满动感，甚至具有戏剧性。每行诗的开头，都是前奏的八分音符，紧接着就是三个跳跃式的四度音。这样就使歌曲有些轻微的跳跃，仿佛欢快的舞蹈。和其他的时代歌曲一样，这首

歌同样面对广大听众，即基督信徒。它要求大家快乐起来，参与歌唱，期待一个伟大的福音来临。

> 欢乐吧，我亲爱的基督徒，
> 让我们高兴地跳起来，
> 我们共同获得了慰藉，
> 歌唱欢乐和爱情，
> 歌唱上帝临幸我们
> 以及他亲密的神迹；
> 获得它是多么不容易。

然后就是那个伟大的故事，正是人们所以高歌欢唱的原因。故事以第一人称讲述。那个我，当然不是马丁·路德本人，而是一个典型的罪人，也就是在远离上帝、不抱希望的每个人。

> 我被魔鬼劫持，
> 濒临死亡没有希望，
> 我被罪孽日夜折磨，
> 我深陷其中，
> 无法摆脱。
> 生活中没有乐趣，
> 只有罪孽辖制全身。

通往重生的路已被切断。修士的善工也无法带领走出罪孽的牢笼。恰恰相反，旧式的虔诚，只能加深罪人的垂死绝望。

Ein Christenlichs lyed Doctoris Martini
Luthers/die vnaussprechliche gnad Gottes vnd des
rechttenn glauwbens begreyffenndt.

Nun frewdt euch lieben Christenn gemayn.

℧ Nun frewdt euch lieben Christen gemayn/ Vnd laßt vns frölich springen/ Das wir getröst vnnd all in eyn/ Mit lust vñ lyebe singen/ Was gott an vnns gewendet hatt/ Vnd seyn syesse wunder thatt/ Gar theüwr hatt ers erworben/

℧ Dem teuffel ich gefamgen lag/ Ym todt wardt ich verlorenn/ Mein sünd mich quellet nacht vnd tag/ Darinn ich war geporn/ Jch fiel auch ymmer tieffer dreyn/ Es war kain gutts am lebenn meyn/ Die sünd hatt mich besessen.

℧ Mein gutte werck die golten nicht/ Es war mit inn verdorbē/ Der frey will hasset gots gericht/ Er war zum gütt erstorbē/ Dye angst mich zu verzweyflen trib/ Das nichts dann sterben bey mir blyb/ Zur hellen müßt ich sinckenn.

℧ Da yammert Gott in ewigkait/ Mein ellend über massen/ Er

路德教义的最好总结，就是1523年他创作的歌曲《欢乐吧，我亲爱的基督徒》。当然它也被收入到第一批宗教改革的歌集中：路德的《基督歌曲、赞美诗和诗篇》，1524年

善工对我已无济于事，
已经与它一起消亡；
自由意志仇恨上帝的审判，
但已经在善工中夭折。
恐惧让我失去希望，
只剩下死路一条，
我只能坠入地狱。

然而，在巨大的苦难中却出现了奇迹般的转折，原来上帝回转心意，因为上帝对罪人的不幸感到"难过"，就像耶稣对前来找他的病人和残障的人感到"难过"一样。同样，上帝对"我"突然发了善心，我回想起了他的怜悯。

永生的上帝
为我苦难而难过，
他重现悲悯的胸怀，
向我伸出了援手；
展现了慈父之心，
这不是他的玩笑，
而是最好的福音。

上帝在永恒中定意拯救人类。于是，拯救灵魂的故事开始了，但这并不是久远的历史，而是"我"的故事，策划于永恒之前，却发生在数百年间。

他对他亲爱的儿子说：

> 时光可以得到宽恕；
> 去吧，我心中的桂冠，
> 去拯救那些可怜的人
> 帮他们从罪孽中解脱，
> 为他们驱赶死神
> 让他们和你共生！

下面几段诗，耶稣讲述了他是如何来到人间，成为"我的"弟兄，并为"我"而牺牲的。他预言了他的死亡，把"我"从罪孽中解救出来，赐予"我"幸福。所有这些都将发生，就在歌声唱起的瞬间，这奇特的故事就变成了歌唱者自己的人生。

歌的结尾是基督最后的告示，是让人得以解脱的终极指南。而"我"只能皈依这福音，而不是其他的，尤其不能听从其他宗教的规范。

> 我所做的和所传播的，
> 你也应该去做和去传播，
> 让上帝之国不断扩大
> 去赞颂上帝的荣耀，
> 要警惕别人的法规，
> 它们会使高贵的宝藏毁灭！
> 这就是我给你的最后遗言。

新的基督教的自由，就表现在歌唱、跳跃和舞蹈的欢乐之中——最好的就是这些歌曲。没有任何一首歌，能够把路德的神学理念用诗句和音响如此清晰地表达出来。然而，今天的新教教堂却

第三章 路德与宗教改革的教众歌曲　　71

几乎不再唱这首歌。一个原因可能是，如果不想破坏其整体含义，就必须把歌从头到尾唱出来。而把十段歌词全唱出来，很难让今天的信众接受。也可能还有另外一个原因，就是路德为罪人解脱的教义，对于今天的新教徒已经变得陌生。可是，现在没有任何一首歌曲，能够如此温柔和美好地用语言反映信仰的内涵：

> 他对我说："请信靠我
> 你现在一切都会顺利；
> 我把自己全部交托给你，
> 我要为你而奋斗；
> 因为凡是我的都是你的，你的也是我的，
> 我用无罪替代你的有罪，
> 你将获得幸福。"

教众歌曲文化

当然，宗教改革之前也唱基督教歌曲。在中世纪末期，宗教民歌甚至有过繁荣时期。在朝圣途中、巡游仪式上、重要的节日和较小的纪念活动或地方性圣人及教堂的庆典中，也唱很多歌曲——常常是在吟游诗人的引导之下。最早的家庭敬拜赞歌，也开始出现。公元16世纪，在女修道院里，都习惯于在礼拜之外，在自己的静室中吟唱赞美诗和众赞歌。宗教改革前的一个改革派团体——波西米亚弟兄会，甚至于1501年出版过第一本基督教歌集。在人文主义初期，也曾有人提倡家庭音乐和宗教音乐，不仅在德意志地区，而且在整个欧洲，都呈现了鼓励歌唱和游戏的力量。这个音乐之春，也促进了路德宗改革的成熟。新旧歌曲都曾在改革进程中加以

利用，最后形成了全新的结果：教众歌曲被提升为敬拜的核心组成部分。

路德以独特的方式，把革命性和保守性的特点结合了起来。在原则问题上，他推翻一切旧的制度，而在其他不太重要的问题上，他仍然允许旧有的东西保留下来。在原则性的决断中，他不允许改革有任何妥协，这特别表现在礼拜仪式上。路德把全部精力投入贯彻礼拜仪式的新理念上。根据老式的信仰理念，弥撒仪式就是祭献仪式，即重复耶稣被钉十字架的牺牲之举。仪式上不流血的祭献，根据古老仪式的程序，只能由一名祭司完成。也就是说，老式礼拜只是单个祭司的事务。与此相反，路德则用自己的方法使祭司的独断独行得到了改变。他认为，礼拜仪式应该首先成立一个教众团队，让每个信徒了解他的信仰和伦理观念。教众团队虽然应由祭司和修士所引导，但礼拜却应该是整个教众团队的事情。改革派在新的礼拜体制中，审慎地取消了一切与"祭献""善工"和"功绩"有关的词语。他们完成了对这种传统的突破，然而却未动摇很多原有的形式和传统。参加路德式的礼拜仪式，如果没有留意布道的话语和吟唱的歌词，几乎不会觉得它和旧的弥撒仪式有什么区别，但有两点变化却十分清晰和突出，那就是布道地位的提升，和教众歌唱的引进。

虽然在宗教改革之前人们也常常高唱基督教歌曲，但大多是在礼拜仪式之外，如在街巷和集市、庆典活动的草坪和居民家中。在弥撒仪式上，这样的教众歌唱是没有合法位置的，因为弥撒是祭司的事情，教众只允许作为听众和观众列席其中，即使在宗教改革期间，天主教的礼拜仪式仍保持原有的状态，今天的东正教会也与之类似。奇怪的是，恰恰是古代东正教，尤其在叙利亚，却是基督教赞歌的发源地，只是这些教会中教众的自由歌声，随着时间的流逝

逐渐消失。其中的一个原因，可能是歌曲越来越复杂，只有皇家宫廷雇用的职业歌手和修士才能演唱。而且，当时的音乐和文学，也只能在修道院内，也就是在没有教众的教堂中才得到发展。今天，东正教的礼拜活动也几乎完全由祭司或唱诗班演唱，而教众却只能唱一些短的赞歌。

18世纪随着启蒙运动的兴起，天主教会开始让教众歌唱进入弥撒仪式，但不是进入主弥撒，只是进入晨祷和晚祷的弥撒。而且常常发生这样的情况：教众合唱赞歌，而祭司却单独在祭坛前念诵事先写好的祷词。有时参加合唱的并不是全体教众，只是选择一个合唱班作为他们的代表。而这在新教的礼拜中是不可想象的。直到20世纪60年代，在第二次梵蒂冈大公会议上，教众歌唱才成为天主教主弥撒的固定组成部分。从此可以窥见路德宗改革的深远影响。

教众歌唱是宗教改革的一个划时代的倒退与进步：它的引进，使得改革者倒退到最初的基督教徒的歌唱，但同时又进入一个新的教会时代，把教权主义者赶出垄断地位。布道只能是一个人：受过相应培训的法定牧师，但参加圣会唱歌时，却完全不同于旧式的天主教和东正教教会。

教众歌唱一经引进，礼拜仪式就变成了另外一个样子。通过歌唱才真正产生一个"福音集体"。在场的所有人开口吟唱的这一刻，就已经不再只是祭坛前的局外人，而是一个有口有耳的集体，形成了一个音箱。通过歌唱，礼拜仪式也变得大众化了。路德用宗教民歌打开了教堂的大门，于是，通俗的、有节奏感的和生动激情的旋律，甚至民间的歌谣，以其童话诗的姿态进入了殿堂。大众终于可以用自己的音乐和话语表达自己的夙愿。加深自己的信仰，不只是通过聆听布道，而且还通过自己的歌唱。路德最为关心的是让

福音"跳跃"起来，变成活生生的语言进入每个人的心中。而通过歌唱，这几乎可以自动完成。被排除的只是那些由职业歌手唱的高亢的拉丁文艺术歌曲。这样一来，原来统一的礼拜模式随之也被打破。直到今天，我们还可以在路德宗礼拜仪式中感觉到：信众共同吟唱的方式，整体上不完全适合礼拜仪式的结构。它们——和布道一样——是圣道演绎中的一个裂痕。某些天主教激进者对此颇有微词——也正是为此，因为新教的教众歌唱至少在德国早已进入了天主教礼拜仪式当中。这些批评者并非完全没有道理，因为通过教众歌唱的引进，使整体性的旧式弥撒的美学消失殆尽。

信众共同吟唱的方式表明，新教教条的模式仍然存在某些缺陷。它认为美的东西不是要看，而是要正确地聆听。在路德的礼拜仪式中起关键性作用的聆听，是与吟唱紧密相联的。这是表达思想的最好的方式。在吟唱中，可以宣告和传扬信仰的内容，而且总要以美妙的声音来唱。应该这样下去，但不能长此以往。毕竟思想的转变和对新歌曲的演练，这个过程既费力又漫长。路德曾抱怨说，1529年的维滕贝格人还没有学会最重要的歌曲。作为传道者的他，对此肯定感到有些无能为力。因此教堂里的另外一个职位，即教堂乐监显得更为重要。他有幸遇到了约翰·瓦尔特这位理想的教堂音乐知音。他是科班出身的歌手，曾主持萨克森选帝侯智者弗里德里希在托尔高的宫廷乐队。大约在1524年，他就成了宗教改革的支持者及新教会音乐的得力推手。他出版了一本歌集，并帮助路德编撰了《德意志弥撒音乐作品集》。他特地创造了一个学校音乐的典范，但自选帝侯去世后，因为经费不济，宫廷乐队解散，瓦尔特就作为学校乐监，参与兴建了托尔高拉丁学校，并成为该市唱诗班主唱。

建立新学校，是宗教改革面临的一个极其重要的挑战，因为

通过由此而产生的划时代的变革——例如通过取消修道院及其学校——毁掉了迄今为止的教会教育体系。然而这必须要有新的教育体系来取代,这同样也是为了礼拜仪式,因为教众歌唱,实际上是一种教育行为。新的歌曲必须学习和演练,而且还需要乐监的指导和唱诗班的领唱。旧式的祭司和童声唱诗班已经不复存在。少数的宫廷乐队无法弥补这个缺口,必须要考虑建立新的学校。而在这个问题上,改革派却意外地与卡尔大帝有了交道,因为他一向把礼拜仪式看成一项音乐事业,并将其与教育理念结合起来。一切宗教改革得以贯彻的地方——当然也受到人文主义的影响——都建立了新的学校。在这样的学校里,学生们当然比旧式教会学校唱歌的时间要少,因为很多日课和安魂弥撒均被取消,取而代之的是很多世俗课程。但即使在新的学校里,音乐课仍然是主要课程,每天至少有一个小时——比较明智的做法是安排在午饭以后。所有孩子——不只是有天赋的孩子——都应该参加和珍惜吟唱时间。最主要的原因是,学校的唱诗班还必须承担礼拜仪式的任务,但还不仅如此,因为路德认为,不仅是教堂,而且学校也应该是欢乐的场所:"现在,年轻人也应该蹦蹦跳跳和干些其他的事情以作消遣。如果我有孩子,他们就不该只听我说话和讲故事,除了修习完整的数学课之外,还应该学习唱歌和音律。"

教堂唱诗班由乐监领导,他同时也是教师,但不是神职人员,而是一名政府的行政官员,就像司法官员和防务官员一样。今日音乐教师的这些先驱们,一般情况下是由市议会选举产生的,所以同样也要对市议会负责。他们一般具有大学学历,所以乐监这一职务,常常也是踏上仕途的第一个台阶。这样的乐监,实际上就把世俗之风带进和影响了迄今为止以修士为主的教堂音乐。可以说,这时的教堂唱诗班也已经"世俗化"了。它由学生、教师、神职人员

和市民组成。与今天的唱诗班相比，当时的唱诗班较小。它大多由9名男童女高音，12名成年男声的高音、低音、中音组成。其组织形式很像一个协会，经费来自资助、上级拨款以及参加婚礼和葬礼演唱的馈赠收入。在礼拜仪式上，唱诗班的任务是领唱。当时还没有管风琴伴奏的习惯，更多的是唱诗班和教众一起轮流吟唱新歌。如果条件允许，也会发展成为相互回应的音乐对话。这时的歌曲常常用多声部唱出，有时也有管风琴或城市乐师的乐器伴奏。新教的拉丁学校，不仅丰富了礼拜生活，而且还成为城市音乐文化的中心载体。这是因为，没有任何一个时代像宗教改革初期那样，能有很多像约翰·瓦尔特那样的重要音乐家，积极投身教育工作。但到了16世纪末，学校音乐逐渐失去了其礼拜任务，而且学校中的音乐课程也不断地被削减。很可惜，其中最主要的理由是音乐课不能占用其他更重要科目的时间。值得庆幸的是，莱比锡的托马斯学校和德累斯顿的十字架学校，至今还保持着古老的传统。

改革者的悄然再改革

宗教改革不仅只有一次，而且也不仅只有路德。在大帝国的西南方，特别是瑞士，就发生了多次宗教改革，其独特性和随意性，同样也在音乐的理念上有所表现。他们比路德更为彻底，把他们的基本改革思想贯彻到重新塑造礼拜仪式上，其结果就是彻底放弃教堂音乐。然而，初看起来似乎合乎逻辑的现象，如果仔细观察，却会发现很多谜团。

而最大的谜团就是，苏黎世的宗教改革领袖乌尔里希·茨温利本身。他受过高等教育并深通乐理。他掌握了几乎当年的所有乐器并擅长歌唱。同时作为诗人和作曲家，他也得到了公认。在室内乐

和家庭乐领域，他是一位积极的促进者。在音乐天赋上，他明显在路德之上，但他却和路德相反，把音乐彻底地赶出了礼拜仪式。这很难理解，因为茨温利并不是排斥欢乐的道学家，也不是没有音乐感的禁欲主义者。他为什么这么做，可惜没有留下任何文字说明，所以我们只能对他的动机进行猜测而已。有一点或许可以成立，即敬拜需要肃穆的环境，是他最重要的宗教理念。不是路德的欢乐感觉，敬畏才是虔诚信仰的核心。由此也就产生了对肃静和凝神的要求，这当然符合宗教改革的理念。敬拜是要高声诵读圣经的经文，也要布道。信众们要安静地聆听，并用无声或有声的祈祷作答，而唱诗或教众歌唱，都会干扰这个意境。至于器乐演奏，在这里根本就不可提及。从一开始它就理所当然地被排除在外，因为做礼拜要唱诗，并没有圣经依据，却与敌对的教皇教会有所瓜葛。但也有另一种可能，对茨温利来说，放弃音乐，即为展示他的作风和水准。他曾说过："人们用高声喧闹表示虔诚，是违反人类理智的。"读到这样的字句，眼前会不由得出现一位有学问的绅士，他参加礼拜仪式，只为在肃静中进行虔诚的思考，又由于他是音乐的内行，所以对没有教养的人群演唱粗俗的歌曲感到厌恶。由于他十分欣赏专业歌手吟唱的歌曲，所以他才厌恶"人们的高声喧闹"。因而，在他参加的礼拜仪式上始终保持缄默。那么，这种缄默是个什么样的声音呢？这很难猜测，但这种缄默应该是一种超级的声响，就如同一个经过训练的精英小组吟唱歌曲一样。我们当然也可以赞同茨温利反对未经训练的群体歌唱的观点，但是，苏黎世教堂里的缄默，真的那么美吗？它的礼拜仪式真的是一个肃穆无声的地点，而不会被窃窃私语、吧嗒嘴、擤鼻涕和咳嗽所干扰？如若真的这样，还不如用歌声把管风琴的伴奏声盖住，这岂不更好吗？总之，茨温利的极端做法，并没有坚持很久。自己开口唱歌的欲望，在苏黎世的信众

中变得日益强烈。到了1598年，即茨温利去世以后经过两代人的努力，教堂就引进了一本新的歌集，其中主要包含《诗篇》的内容。开始时，这些歌曲由唱诗班学生吟唱，在礼拜仪式的最后，而不是贯穿整个仪式，由参加礼拜的全体信众跟着唱起来。先是有人领唱，当然还没有管风琴伴奏。

然而，茨温利的年轻同道在日内瓦做了另外一件事。约翰·加尔文虽不具备内在音乐感，但他却有着强烈的权力欲望。他想利用新教会加强自己的权力，但同时又限制它，因为权力也有可怕的一面。看上去他的身体和精力不佳，似乎很难控制自己："确实，话说错了，会损害好的学说。但加进音乐旋律，就会深入人心，就像是用漏斗把酒灌入酒坛。是的，音乐的旋律会让毒药和腐败渗入灵魂深处。"是的，这是一幅深不可测的图像。它表明加尔文是如何从负面理解音乐效果的，同时也表明，他是如何受到了束缚而不能随心所欲。

一涉及音乐，加尔文似乎首先想到的就是惧怕和质疑，因为他担心在信众中费力建立起的宗教规范和纪律会受到威胁："人一生下来，就不是为了吃喝和寻求享受，而是为了向上帝表示卑微和敬畏，祈求得到他的恩惠并去感恩。一旦沉溺于享乐，头脑里就充满跳舞歌唱、享受生活的快乐，那就与畜类没有两样。"这样一些表态，表明加尔文比路德更为拘谨和审慎："关键是不仅要有守礼的歌曲，而且要有神圣的音律。这对我们不仅是一种激励，而且激发我们去祈祷和赞美上帝，思考他的事业，更让我们敬畏他、尊崇他和赞美他。所以我们要去应该去的地方寻找：最好和最合适的，当然是大卫的《诗篇》，那是圣灵赋予他的灵感。我们唱起这些歌曲，就会感到上帝的话语就在我们的嘴边，就好像他在我们心中歌唱，让他的荣耀不断升华。"

然而，一旦把注意力放到演唱守礼又神圣的歌曲上时，那可就距离自由、自发和自创不太远了。尽管他坚定地反对天主教，却仍然保留了潜在的格里高利圣咏的传统。这种圣咏和改革后的日内瓦诗篇吟唱一样，以同声和不带情感地吟唱圣经中的诗句来营造专一的敬畏气氛。不知加尔文是否意识到他对教堂音乐的观点，更接近天主教的改革理念，而远离了维滕贝格的宗教改革呢？天主教在特伦托[①]大公会议上决定要在内部进行改革（下一章将论述这个问题），于1562年声明说："所有的一切都应如此进行：以圣咏吟唱和多音部音乐组成的弥撒仪式，每一部分都应清晰易懂，毫无阻滞地进入听众的耳朵和心中。用音乐赞美上帝，不应沦落为对听觉的廉价刺激，而应该是对歌词的理解和对上天和谐及对圣洁的渴望。"在这个问题上，日内瓦和特伦托之间的差别，主要是在礼拜仪式上不再只由神职人员吟唱，而是由群体信众同声歌唱。与上述两者不同的是，路德的改革却意外地不那么彻底。正因为如此，他的改革更有助于教堂音乐之花丰富多彩。然而，即使加尔文对音乐明显限制较多，既不允许在日内瓦的礼拜仪式上出现宗教歌曲，也不允许管风琴和其他乐器的演奏以及多声部合唱，就只能让单声部的诗篇吟唱散发"威严和尊荣"，而这在加尔文看来异常重要。

但是，加尔文不仅知道音乐的诱惑力，也知道它的可用之处。音乐有助于个人的教育及与社会的联系，它在个人的教化和教众团契的建设上是不可缺少的。所以，加尔文支持学校的音乐教育和学校的合唱团体。但在教堂内部，他却不给音乐这个自由艺术以合法的地位，尽管他不像茨温利那样极端。这一点应如何理解呢？把音乐排斥在圣殿之外，难道只是一种负面行为吗？或者是创造一种条

[①] 特伦托（Trient），也译作脱利腾或特伦多、特伦特、特里安。——译注

件，让音乐从此在世俗世界得以更自由地发展吗？或许这两者都是对的。音乐必须寻找新的驻地，最终找到了家庭的居室。宗教改革所到之处，婚姻的价值急速提升。信仰不仅应该表现在礼拜仪式中，而首先应该体现在日常生活、职场和家庭中。家庭应该是一种新型的"修道院"，可以在那里实现基督徒的生活。而且也包括在那里演奏音乐，吟唱世俗的和宗教的歌曲，可以有单声部和多声部，有乐器和无乐器。狭义的教堂音乐的削弱，却增强了世俗家庭之宗教音乐的分量——以及学校音乐和城市音乐。这让人想起了绘画艺术的发展：在宗教改革地区，把绘画从教堂中铲除以后，画家们没有了创作新的圣坛、圣徒和圣母马利亚肖像画的机会，却使得世俗和静物以及风情画的创作出现了一个高潮。特别是在荷兰，即使是最极端的神学理念也无法消灭文化，因为即使最坚定地摒弃文化，也会为自由文化发展提供新的空间。

歌集作为第二部圣经

革命是很少单行的，宗教改革与活版印刷术的发明也就相互连接到了一起。宗教改革与活版印刷术，为教堂音乐开创了一个新时代。歌集的出版，开创了一个新的图书品种，并在音乐文字化的道路上，迈出了划时代的一步。从此，就不仅仅是乐监和职业乐师可以依照成册的歌集演奏，而是所有认字的业余群体都可以依照这样的歌集歌唱。

早在宗教改革之前就已经有了印制的歌片，大多是没有曲谱的单页。路德当时就及时用这种方式传播他的歌曲。他的歌片被收集起来，又很快地就形成了小小的歌集。在爱尔福特（Erfurt）出现了两种"小手册"，共收集了二十几首歌曲，大多是路德的作品。

很快在维滕贝格出版了《宗教歌曲小书》，编者署名是路德的乐监约翰·瓦尔特。这样一些歌集受到了路德的高度赞同，例如他在1545年出版的《巴布斯特歌集》的前言中写道："可以说，印刷者这样做很好，他努力印刷了好歌，还添加了各种赏心悦目的装饰，定会激发信仰的意趣，从而使人乐意歌唱。"

这一新的图书品种，获得了令人吃惊的发展。从一开始相当简单的尝试，到越来越多、越来越丰富、越来越多样化的版本。各个宗教团体、各个城市和地区都不甘落后，纷纷出版自己的歌集。从今天的角度看，我们无法设想，歌集，特别是在17世纪，已经成为图书最重要的品种。如果当时有图书排行榜的话，歌集一定会列入其中。当然，在开始阶段，只有主持礼拜仪式的神职人员和乐监，或者少数有阅读能力和富有的市民，可能拥有此类歌集。至17世纪中叶之前，大多数信众还只能靠背诵演唱，只是到了18世纪，居民的识字程度和购买力才发展到每个礼拜参与者人手一册的水平。

然而，歌集却远远超过教堂音乐书，它同时也是一本家庭藏书。歌集中的歌曲开始时绝不仅在礼拜仪式上才吟唱，它在家庭中同样占有很重要的地位：在家长带领的家庭祷告中，供家人孩子、仆人一起吟唱，或者在安静的小室里，那神圣的诗句是家人静读和沉思的必备。于是，歌集就成了德意志人的诗歌教材。在这里，很多人从小就接触了诗歌。德意志的诗歌历史，如果没有基督新教的歌集，是不可想象的。可以毫不夸张地说，歌集就是第二部圣经，这不仅是因为很多家庭都能买得起这两本书，而且还因为它和圣经一样深入到家庭和人的心中。是的，甚至可以说，后者的使用率更胜过前者。

歌集是一部公开的艺术作品，代代相传书写下来并得以不断改进。新歌出现，老歌被淘汰。宗教改革时期以后，17世纪路德

宗教改革也是一场印书运动：除了翻译成为德文的圣经和时事传单，歌集也为改革的胜利起了决定性的作用。在16和17世纪，它成了最重要的图书品种。上图是路德的歌集《基督歌曲、赞美诗和诗篇》的封面，1524年，于维滕贝格

派正统神学的时代，是诗歌创作最丰盛的时代。这里当然有必要进行解释，为什么恰恰是被世人看作最阴暗、禁忌最多的时期，却产生了如此多的最美的和最持久的歌曲呢？一个可能的原因，是当时的教会和文化还没有分开，诗人们还没有摆脱宗教诗歌形态。诗人们的生活和写作还在圣经《诗篇》的宝库当中，当然也是在路德翻译的圣经中。依赖《诗篇》进行创作，这是教堂音乐的基本秘密；同时，路德派的诗人们还对基督信仰有一个清晰、完美的观念。他们不仅有一套神学理论，而且有着对宗教气氛的感觉，当然也有感情，但不是单纯的情绪宣泄。他们生活在一个艰辛而苦难的时代，特别是三十年战争中那无法想象的苦难，让他们感悟到了信仰的严肃性、人性的堕落和生活无尽头的苦难，但战争并没有夺去他们传唱宗教歌曲的欢乐和勇气。

仅次于路德的第二位重要的歌词诗人，竟是路德派诗人保罗·格哈特（Paul Gerhardt）。他创作了很多经典的众赞歌：圣诞歌曲《我站在你的马槽旁》（1642）、创世记歌曲《去吧，我的心，去寻找快乐》（1653）、受难歌曲《噢，满是鲜血和伤痕的头颅》（1656）等。汉堡主牧师菲利普·尼古拉曾在一年中写了两首歌，造就了他作为诗人的地位：《多美的晨星在闪耀》和《醒来吧，一个声音在召唤》（1599）。乔治·诺伊马克写出了无人可超越的亲情歌曲《是谁让上帝决策》（1642）。另一位不应忽略的诗人，是天主教耶稣会兄弟弗里德里希·施佩，他的众赞歌《噢，救世主，把天空撕开吧》（1622），是每个圣灵降临节必唱的歌曲。

路德宗教改革之后便兴起了虔敬派的一次信仰复兴运动。虔敬派的兴起也曾产生过很多歌曲，但它却很少保留下来，因为当时的人们必须在享用甜蜜虔诚的美酒而陶醉时，才能传唱这种新创作的歌曲。18世纪所留下的，只有像神秘主义者格哈德·特斯特

根（Gerhard Tersteegen）这样的少数人之作品，如《上帝与我们同在》（1729）或者《我祈祷爱的力量》（1757）。人们还记得他的夜歌《月亮升起了》（1782）和他的感恩丰收歌《我们耕耘，我们播种》（1783）。而下一位划时代的歌曲诗人，是20世纪的约亨·克莱珀（Jahrhundert Jochen Klepper）。他是一位基督教作家，由于与犹太女人联姻而被教会开除，最后被迫走上自杀的道路。他的小说和散文今天已被人们忘却，所剩的是他在深深的困惑中写出的众赞歌，例如降临节歌曲《夜已降临》（1938），或他的晨歌《他每天早晨唤醒我》（1938）。

 每一个时代都有自己的歌曲和流行曲。众赞歌的历史，是另外一种形式的格里高利圣咏和路德宗改革咏唱的历史，也可以视之为时尚变换的历史，有时也是一部审美迷茫的历史。这也可能是此类教堂音乐的民间属性所致。所以，对无论新教还是天主教，对众赞歌负有责任的人都应该意识到，他们所面临的任务，不仅要为他们的时代创作新的歌曲，也应该对老的歌曲进行鉴别，从中选出被普遍接受的曲目公布于众。所以歌集的历史，也是歌集修订的历史。歌集中所具有的巨大的政治意义，始终是各种委员会、教堂领袖和教团中激烈斗争的对象。歌集最大的变革始于启蒙运动。其实，对尚存的、内容不良的歌曲进行净化和使之适合现实，是进步神学家的一个善举。违背良心的东西，同样不能再唱出来害人，这是可以理解的。可惜的是，这却常常变成善意的暴行，新教理念形成的特殊考验。无情地彻底铲除，完全违背理性思维。这样做，会使歌词中的想象力和诗意消失殆尽，然而人们对此似乎并不感到遗憾，甚至根本就没有察觉。保罗·格哈特的一首著名的夜歌由于被认为违反最新的自然科学理念，受到禁唱。歌中有这样的诗句："森林已经安息，/畜牲和人、城市和田野，/全世界都已入睡。"现在我们

已经知道，地球并不是一个圆盘，而是一个球体，所以只有半个地球是夜间，而另外一半则是白天。所以，"全世界都已入睡"违背新的科学知识，是不能再唱了。因而经过修改净化，使之符合正确的地理常识，然而诗句却没有了诗意："森林已经安息，在城市和田野上，还有劳作的部分世界。"

约翰·戈特弗里德·赫尔德——本身就是一名高层次的启蒙作家，他具有超理性和民族性的诗意力量（一首美丽的主显节众赞歌《你是晨星，你是光之光》就出自他的笔下）——曾反对这种暴力行为，他说："一首真实的心中之歌，路德的歌曲均属于此，如果被陌生之手随心所欲地加以改动，就不再是原歌，就像我们的面孔，被任意切割、扭曲和变形。"按照他的观点，即使是宗教歌曲，也应允许反义之存在，这是对自己的有限信仰加以扩展。它们不应该是合乎逻辑的，而应该具备宗教音乐的诗意力量，所以他主张保留老歌，即使它们不符合神学教义："我认为，每个国家、每个地区，如能坚守自己的老上帝、老礼拜仪式和老的歌集，就不会让信众们每天或者每个星期天再受改歌的折磨。"

一直到19世纪，歌集仍然是新教信众最经常喜爱握在手中的印刷品，使用它诵读和咏唱。它陪伴他们一生，用晨歌、午歌和夜歌赋予他们生活的节奏，充实他们一年四季的每周工作日和主日的庆典。它教会他们诵读、吟唱和祷告，赋予他们德意志语言之美感和信仰的充实。今天，歌集大多不被理会地放在教堂里。是否让信众拿起歌集，吟唱着据为己有，这对新教是个生死存亡的问题。因为，与政治一样，宗教同样如此：一旦不被理会，也就失去了话语权。歌集不仅属于教会，也应该属于每个家庭。

第四章
天主教改革中的帕莱斯特里那与多声部音乐

一个真实的传说

有些故事非常美好，让人不得不讲出来，尽管人们知道，它根本就不是真的。它过于美好了，不可能是真实的。人们把本是一条很长、很曲折的线条，集中到一个点上，让它完美，最后成为一副面孔，让人们能够记住。这幅图像继续发酵，最终变成一个历史的力量。美丽的传说总是这样：既不是真实，又是真实，让记忆中储存一个形象，塑造出一个故事。或许某时会有某些勤奋的学者从图书馆和档案馆的故纸堆中站出来声明，说他们没有找到相应的证据，古老的资料中，并没有这方面的记载。但传说并不在乎这些，仍然我行我素。有时，一个传说往往比正史更为丰满，人们只需要去挖掘。

下面要讲的就是这样一个传说：它发生在罗马和特伦托，时间是 16 世纪中叶。宗教改革从维滕贝格、日内瓦和苏黎世启动以后，从教皇手中夺去了北部欧洲大片地区，即使尚保留的教区，也笼罩着混乱和弊端，尤其是在天主教国中之国，那个教皇国家。为了拯救尚可拯救的一切，所以在特伦托召开了大型的改革大公会议。在

那里，用了几年的时间，教会在其各个环节重新塑造和改进。由于教堂均依赖礼拜仪式生活，所以在这方面也经过漫长的讨论进行了改革。最终涉及教堂音乐应该是什么样子问题的讨论。某些特别正统的改革派认为，教堂音乐中某些堕落的世俗影响，占据了过多的地盘，很多根本的敬神意义已经丧失，多余的修饰占了优势，特别是时髦的多声部音乐，掩盖了老式的教堂音乐，所以应该恢复原有的单声部音乐。这种声音几乎得到多数支持，如果不是罗马作曲家乔瓦尼·皮耶路易吉·帕莱斯特里那（Giovanni Pierluigi da Palestrina）在弥撒中演奏了多声部的弥撒曲，充满了优美和虔诚，使得进步音乐的敌人闭上了嘴巴。也就是说，是他的《马切洛斯教皇弥撒曲》在教堂里捍卫了艺术，同时创建了天主教的教堂音乐。

最早讲述这个传说的，是巴洛克音乐理论家和作曲家阿戈斯蒂诺·阿加查里（Agostino Agazzari），时间是 1607 年。他说，教堂以"唱词混乱难懂和乐曲过于繁复冗长"为由，企图驱逐多声部音乐，"如果不是乔瓦尼·帕莱斯特里那找到了一剂良方，便无法向人们展示，错误和误解并不在音乐本身，而是出在作曲家身上。为证实这一点，他创作了《马切洛斯教皇弥撒曲》"。

19 世纪最伟大的德意志历史学家利奥波德·冯·兰克（Leopold von Ranke），后来又继续讲了这则传说：帕莱斯特里那由于结婚离开了教皇乐队，到一间简陋的茅屋过隐居的生活，全身心地投入到虔诚的反省和音乐工作中。他在那里为已经去世的教皇马切洛斯二世创作了一首弥撒曲，可以说，这位教皇就是教堂音乐改革的化身，生活没有任何瑕疵，信仰深沉心怀慈悲。他是"希望的岩石，有了他，教堂音乐才有可能抵制异教的观念，铲除滥用和腐朽的生活，保持健康而重新统一"。但看上去，他对这个世界和这个教堂过于善良而无法存在，终于 1555 年 5 月 1 日，在他担任教

皇职务的第 22 天,就离开了人世。为了纪念他,帕莱斯特里那写了一首弥撒曲。它"充满简单的旋律,但仍比过去的弥撒曲丰富多彩;合唱队的歌声时分时合,以无法超越的方式表达了歌词的含义:《慈悲经》是臣服,《羔羊经》是谦卑,《信经》是帝王。教皇庇护四世被说服了,他把这首弥撒曲比作使徒约翰在欣喜中听到的天籁之音"。这是一首划时代的作品:"歌词的深刻内涵,象征性的意义,对信仰的情感,或许没有任何一个音乐家能够感悟到。如果说,确实有人做过尝试,让人看看这样的曲调是否可以用在弥撒仪式上,那就只有一个人,就是这位大师。"

汉斯·普菲茨纳(Hans Pfitzner)用优美的音乐把这个故事改编成为歌剧《帕莱斯特里那》,并于第一次世界大战结束前一年多,于 1917 年 6 月 12 日首演。普菲茨纳是德意志浪漫主义晚期的代表

当年的一位佚名画家,给我们留下了天主教弥撒音乐的新创始人乔瓦尼·皮耶路易吉·帕莱斯特里那的肖像

人物，是一位优秀的作曲家，但可惜他也是一个进步的反对者。然而，他也是一个不招人待见的人，曾忠心效力于第三帝国，特别是效力于占领波兰的总督汉斯·弗兰克，一个最残暴的纳粹屠夫，他曾用音乐为其"歌功颂德"。但这部歌剧却是一朵伟大的奇葩，音乐风格有些像瓦格纳，却没有瓦格纳的激情和爆发力，十分温柔和优美。如果没有其中的咏叹调，或许会更好一些，但那样就无法讲述帕莱斯特里那的故事。故事是这样讲述的：

那是一个阴暗的夜晚。帕莱斯特里那独坐在简陋的小屋中，这时，红衣主教博罗梅奥登场，他唱道：

> 您知道，特伦托的大公会议
> 已接近于上帝所需要的尾声，
> 在长达十八年的岁月里，
> 经历了干扰、威胁和中断，
> 在风暴困苦中挣扎奋斗。
> 现在，教皇发出严厉的言辞，
> 今年快要终结的时候
> 大公会议即将闭幕。

他强调，教堂音乐将进行改革，世俗的、不合时宜的歌词及音乐将被废除，使他深感忧虑。

> 没有热情和聪慧，
> 腐朽的四肢将脱离躯体，
> 庇护陛下想彻底
> 把整个身体一次性毁灭。

格里高利圣咏
将重新回归。
带有修饰的所有音乐
数不胜数的大师作品
将被烈火吞噬！

　　拯救行动只能由新的大师之作完成，使得传统的古典文化与进步的思想文化和解共存。但帕莱斯特里那却断然拒绝，他觉得他的缪斯已经远去。红衣主教发怒了，威胁要把他关进牢笼。帕莱斯特里那孤独一人绝望地留在了阴暗的黑夜中。这时，突然出现了一道奇光，就像梦中的一个个人形，那就是历史中逝去的各位大师。他们穿着西班牙、意大利、尼德兰、德意志和法兰西的服饰，要求他做一件好事，并预言他会取得成功。之后他们消失了，帕莱斯特里那决定开始创造奇迹。天使出现了，为他唱起了《慈悲经》《光荣颂》和《信经》，这都是礼拜仪式上的核心唱段。他别无选择，只好写出最完美的弥撒曲，然后沉入熟睡之中。歌剧随之开始了长长的第二幕，描写了复杂的大公会议的辩论场景。然后，参加大公会议的教父们听到了新的弥撒曲，所有人都为之倾倒并被说服。他们高呼"音乐的救星"万岁，教皇也大受感动，亲自奔往帕莱斯特里那的茅屋向他致谢。

　　这个传说中，某些事情是不真实的：在大公会议上，教堂音乐并非重要议题，教堂音乐中的多声部问题，并没有在一次戏剧性的讨论中做出决议，帕莱斯特里那也不是一个孤独不为人知的天才，用艺术的纯洁对抗强大的官方教廷。实际上，那首为马切洛斯二世教皇写的弥撒曲，早在大公会议顺便讨论音乐之前即已写就。而传说中有的事情却是真实的：多声部音乐问题对教堂音乐的历史具有

第四章　天主教改革中的帕莱斯特里那与多声部音乐

根本性意义，它与大规模神学更新、政治转型一样，具有划时代的意义。大公会议如果真的把这个问题列入议程，并根据神学、音乐和教会外交的规范给出答案，这肯定是做了一件大好事，但它并没有这样做，所以传说比史实更为明智。最后帕莱斯特里那即使不应该定性为现代艺术天才，但他确实是以个人身份创造了一部完整作品的作曲家之一，留在了我们的记忆中。

多声部音乐的产生

教堂艺术至少有两个推动力。它的发展一方面取决于新的神学观念和改革后的教堂需求，另一方面是遵循相应的艺术规律，跟随最新科技和美学发展的脉动。例如哥特式大教堂的兴起，因为新的建筑方法的发明，使建筑升高，得以把墙壁、圆柱、天花板和屋顶的压力分散，并可以安装较大的窗子，从而也促使新的建筑光学和适应新空间的神学理念产生。教堂音乐也同样如此。起主导作用的，一方面是适应新的神学理念和礼拜仪式的需要，另一方面又不能过于拘泥，而要遵循艺术本性原则，走自己的路。而音乐本性中最重要的发展方向就是多声部。演唱时，听到的不再是单一的声部、单一的合唱声音和单一的旋律，而是不同的多样性声音，各自有其地位，但又能聚合起来形成一个整体。这是人类音乐史中迈出的划时代的一步，也是古希腊古罗马时代和欧洲以外的文明中所没有的现象。这种多声部音乐，或许是一个多元化的社会自然雕琢出来的结果。尤其是音乐本性的一种扩张，以满足其无可估量的发展和自由演绎的需要。多声部音乐登台演绎之后，使教堂音乐真正成为严格意义上的音乐。尽管礼拜仪式上的单声部吟唱也很优美、很洪亮，但两相比较，前者却不像是演唱，而像在说话，更接近语言

而不是音律。只有当各种声音有分有合时，其旋律和节奏才给教堂音乐带来自由，成为真正的音乐。这样一来，产生了更多的创新，也引致了更多的冲突，但冲突并不是缺点。教堂音乐本身就是聚合起来的话语。一切都在于两种不同话语的交替，既要靠自身的力量发展，又要与另一部分相互补充。冲突与争论，从来都是促进发展的力量。

与所有划时代的飞跃一样，走向多声部音乐的步伐，也是经过长期准备和很多先行者努力的。一些研究者认为，多声部音乐最早的萌芽，应该是在公元9世纪，既在中世纪早期的宗教音乐中，也在当时的民乐中。但开始时，更多的是一种自发的修饰，而不是作曲家的刻意创作。法兰克的格里高利圣咏，起初都是单声部的，但很快就完全自发地超出了单音的范畴。为了丰富歌曲的旋律，于是出现了附加段。这些都是一种修饰，是为了补充和扩展原有的圣咏唱段，它的手法就是把同一段歌词或其他歌词，置于更为复杂一些的旋律中去。这种特殊的附加段，就是继抒咏（Sequenz），礼拜仪式终结时唱的《哈利路亚》，就是一首独特的赞歌。附加段和继抒咏都是对原始简单旋律扩展的端倪，法兰克的格里高利圣咏，从一开始就有这样的趋向。

此外，还应提到奥尔加农。这与拉丁文同样写法的管风琴毫无关系，因为管风琴对今天的听者来说，就是多声部乐器的代表，它在中世纪时，技术上还没有发展到可以独立演奏的地步。奥尔加农原意是"节日歌唱"，即在宗教仪式的旋律中加上全新的高音唱段。这个唱段先是合成同唱，然后再分开，相互平行伴唱，最后重新聚合。这时的旋律是平稳的、有节制的。与真正的各自发挥的多声部相比，只是一种声音的重复。所以，奥尔加农也不需要规范的曲调，就可以即兴演唱。

到了公元 12 世纪情况发生了变化，奥尔加农中的高音部不再与定旋律[①]平行出现，而是作为迪斯康特与其脱离，形成了与它的反差。这一现象遵循了"音符对音符"的原则。公元 14 世纪以后，将其称为对位，到了中世纪晚期和文艺复兴时期，它发展成了一种高超的作曲技巧。在巴洛克时代，约翰·塞巴斯蒂安·巴赫的作品中达到了高峰。它超越了老式的多声部音乐，本应称之为主调音乐，因是由不同的独立声部在和谐织体上的结合。对位为另一声部赋予了更大的自主权，使得位于基础的定旋律黯淡失色。在这种新型的多声部音乐中，老式的即兴插入达到了极限，因为它需要更高的音乐数学的精确安排，使音程达到准确无误和唯美的程度。乐监们开始加强作曲的规划，音乐的创作和音乐的演绎开始出现分离，这对歌唱者可能意味着损失原本的自发性，但对音乐整体来说，却是一次利好，它获得了难以估量的发展机遇。

中世纪的多声部音乐始于巴黎圣母院。法兰西的王城，同时也是老式多声部艺术（即古艺术）之都。多声部音乐的产生，受益于乐谱，从可以准确地记录音高，发展成为开始用各种音符结合的体系（即连音符）记录节奏的进程。从此，哥特式大教堂的音乐就变得华丽多彩、结构严谨、形式和音色丰富，独唱和合唱交替，一个、两个、三个甚至更多的声部综合地表现出来。一个特殊的关注点就是康都曲（conductus），即"引导音乐"，它用单独创作的旋律，伴随礼拜仪式的主持人进入和离开教堂。康都曲为原始单音节诗文所配的音乐，重视节奏感，概括所有声部。在巴黎的庆典活动演唱中，各个单声部开始逐渐找到自己的节奏，形成多声部音乐的

[①] 定旋律（cautus firmus），自古相传的曲调，常作为多声部音乐（包括声乐、器乐）的构成素材。中世纪的圣咏就是一种定旋律音乐。——编注

雏形，逐渐把音乐和语言分离，使音乐不再是文字节奏的奴隶。

一种影响特别深远的实例，就是13世纪产生的经文歌。主声部单音节上加配的花唱式的奥尔加农，即在同一歌词音节之上配以长长的音列，使其文字化，也就是说，它们得到了新的歌词，每个音符配有自己的音节。人们称这种现象为附加段。歌词是根据现有的旋律创作的，因此，经文歌的诞生，实际上是一篇诗作。新的、大多为本地语言的歌词，一方面使礼拜仪式形象化，另一方面也使得罗马礼拜仪式的气氛，进驻了法兰克-弗拉芒文明地域。开始时，这只是对礼拜仪式的一种特殊修饰，随着时间的推移，却发展成为一种独立的类别。它解决了奥尔加农的一个问题，因为那里有时会出现难以预测的花唱，影响唱词的清晰，即使是注意力最专注的听众群体，也会听不懂歌词的内容。而经文歌却相反，歌词的音节以合适的时间程序演唱出来，这不仅使音乐十分高雅，而且表达也更为清晰。此外，经文歌还摆脱了礼拜仪式歌词的一成不变，而创作出新的礼拜仪式的台本。新的歌词集独立地表述教堂年度主题、重要庆典或者经文道义，可以用新的和其他内容影响礼拜仪式的音乐，这就是为什么经文歌会以中世纪教堂音乐的形式超越初始，影响深远，直至今日仍然充满生机之所在。

14世纪的法兰西，新艺术取代了旧艺术。这种"新艺术"，为作曲带来了新的动力：节奏标值的定义不再依照记谱上音组关联，而是变换成为单个音符，在各节拍体系内展示自己的相对时值：所谓的有量记谱法，这个可记录时间的新成就，与第一个机械钟表几乎同时问世，使得记录较长时间的节奏结构，以"等节奏"经文歌的形式达到了顶峰：其中相继出现的各部分或一个旋律反复出现时，应用相同的节奏相互排列，形成越来越合理的结构。所以后来人们把这种艺术称为精致艺术。这种艺术手法的采用，

特别是在文艺复兴初期，使得听歌和歌唱都有所改变，也就是更加相信自己的耳朵。同时，也改变了人们听歌的习惯。礼拜仪式的音乐修饰得越华丽，歌声也就越嘹亮，这就要求必须进行压缩与合理修剪。人们不得不发现，这样做似乎在助长自作主张的欲望。很多神学家都控告这种"对优雅歌曲的愚蠢享受"，认为在神圣殿堂中过多的世俗音乐，是对祈祷的干扰和对感情的放纵——"顽童式的任性"和"女人式的放浪"。其中还有一个原因，就是新艺术不再局限于为宗教歌词谱曲，而转向越来越多的世俗题材。教堂为此一再颁布审查条例。1324年，教皇约翰二十二世甚至发布了对新音乐的禁令——当然效果甚微。自由的新音乐的发展，已经无法逆转，而且还获得了新的盟友。人文主义和文艺复兴就是它的精神动力，不仅在公开场合，而且也在教堂内部，甚至在礼拜仪式上产生了影响。它们在寻找轻松和欢乐，所以显得更为激进、更为时尚。新音乐在信仰上并非不严肃和不虔诚，它在探索信仰的真正起源和有效的原则，并在礼拜仪式上创建了表达他们意愿的形式。而这几乎波及整个欧洲。

到了14世纪，法兰西和意大利成为创新突破的大国以后，15和16世纪，主要是尼德兰、弗拉芒和勃艮第等地成了音乐创新的发源地。这里同样出现了旋律优美和意境深远的新歌。当年世俗歌曲的先锋在此开辟了在教堂中同样发展的可能性。越来越多的个体作曲家出现，也打破了中世纪艺术家匿名的习惯。值得一提的有纪尧姆·迪费（Guillaume Dufay，约1400—1474），曾创作神秘主义作品，以细腻复杂的多声部音乐著称。有人认为，听他的合唱，就仿佛听一部用人声演奏的管风琴乐曲。另一位作曲家是约翰·奥克冈（Johannes Ockeghem，1430—1495），聆听他的作品也是一大享受。他除了具有音乐、数学、理智方面的天赋之外，还具有快乐和

幽默的天性。例如他把军旅歌曲和情歌纳入了弥撒歌曲之中。对于这种非宗教教堂音乐，最著名的人文主义者爱拉斯姆斯·冯·鹿特丹（Erasmus von Rotterdam）十分激动："突然响起了大号、小号、弯角号、口哨和风琴的声音，还加进了歌声；然后是婊子和小子们跳舞，就像是在赌场一样，可以经常在教堂里听到欢快和暧昧的声音。"另外，奥克冈最著名的弟子若斯坎·德斯普雷（Josquin Desprez），还创作过马丁·路德十分欣赏的音乐作品，此人生于1450年，1521年离世。很可能就是他给激情留下了更多的空间，以崭新的方式来表达和激发人的情感。在这之前的音乐中，也并非没有情感因素，只不过由于教堂礼拜仪式的职能，令它总是比较中性，在其数学的精确结构中，显得十分冷漠。其最突出的品质就是神圣和普及，事实上也是如此，但这一切都要改变，特别是宗教改革中的音乐。

弥撒的改革

宗教改革不是一次而是多次，其中的一次是天主教的宗教改革。这不仅是一种反改革的改革，也不仅是对北欧新教兴起的一个反动，而且是一种尝试，重整天主教自身的基本原则，使其纯净，以新的姿态出现。这种尝试在特伦托大公会议里得到明确的表现。各届教皇和他们的教廷，在很长时间里尽量避免各地的高级神职人员举行会议，他们担心这样的会议会发展成为危险的自伤陷阱。然而，举行改革大公会议的呼声日益强烈，尤其是来自国王的压力。于是，到了1545年，天主教终于召集所有高峰人物来到了阿尔卑斯山南坡的特伦托镇。这个地方既远离德意志帝国的新教地区，又不是教皇国家的领地，"特伦托"标志着成功的尝试，目的是对天

主教教会进行彻头彻尾的改革。我们不可忽视，在当时教皇势力也有可能就已陷入了沉沦，当时的世俗势力和政治以及教会的敌人十分强大。然而，尽管在大公会议上对立的政治力量对会议施加强大的影响，却仍然有足够的宗教因素，致使老教会中真正的教士利益得以维护，而施行了内部的自我改造。

特伦托大公会议经历了一个漫长而复杂的过程，其间多次中断、拖延、改期、重新开始。直到1563年，几乎二十年才最终闭幕。最重要的是第一阶段，从1545年至1549年，教皇教会的神学基础得以澄清。针对宗教改革派的批评，明确表示，除了圣经之外，圣传作为教会信条来源，也应予以承认。圣经的权威阐释，只能来自教会。在这个基础上，最重要的、争论最激烈的神学教条，如原罪、告解、圣事和教会的概念得以确认。这些都对教会生活的核心要素产生了直接的影响。针对新教对礼拜仪式的新定义，会议坚定、明确地表示，弥撒就是祭献礼仪："如果有人说，弥撒祭献只是赞美和感恩的祭献礼节，或者单纯为了纪念十字架上完成的牺牲，而不是原罪祭献礼或者有利于所有接受它的人，而且也不许为生者与死者、罪孽与惩戒，以及解除其他苦难而举行，那他就应该被诅咒，被教会所驱逐。"

这对于礼拜仪式的实践意味着什么，它在很久以后才得以诠释。其中的主要推力是要把各种不同的传统统一起来。中世纪的礼拜仪式在各个地区甚至邻近的教会都很不相同。各式各样的习俗、敬拜风格和话语形式都没有书面的规定，大多是口头传承下来的，因而形成了一种名副其实的蛮荒状态。这一切都是实践问题，在各地看起来却完全不同。中世纪礼拜仪式最重要的标志就是其多样性，这不仅意味着形式的丰富，而且也是一种费解的烦琐。为了顾及所有死者的灵魂和满足每个祈祷者的愿望，不得不举行过多的礼

拜仪式。这种几乎从不中断的宗教活动，有时也在同一所教堂的不同圣坛区同时举行，从而影响了礼拜仪式的质量，也包括音乐的质量。负责礼仪改革的虽然是各个主教，但教区却没有能力全面改革礼拜仪式。特别是在西班牙、葡萄牙和德意志地区，要求组织统一弥撒的呼声渐高，但通往那里的道路还很长。特伦托大公会议在它的最后一次会议上，终结了所有应该取消的弊病。特别突出的是，古式祈祷的泛滥，要通过新发明的形式和祈祷方式取代。这份弊病清单制定好以后，委托一个委员会，在会后编制一个新的弥撒手册《特伦托大公会议教规教令集》。这份手册于1570年为教皇庇护五世所赞同和批准。它对所有天主教会有效，只有二百年历史以上的礼拜仪式，可以作为例外保存，并加以维护。

　　新的弥撒书——就像所有改革行动一样——保守与创新兼备。它回归罗马城邦弥撒的原始状态，表现出新的纯洁性：这种"回归本源"不仅是对古老信仰的传统之爱戴，也是人文主义的一个基本动机，同时在天主教教会中发挥了作用。它带着人文主义的色彩，追求一种整体的形式和对简朴的热爱。然而，新弥撒书的这种巨大的现代化——加上其特伦托大公会议的背景——就是礼拜仪式的新的统一。它现在除了极少例外，适用于整个天主教世界——或者至少应该是这样。弥撒仪式不许使用所有其他地区的语言，只允许使用拉丁文。从这个角度看，使用拉丁文并不是一种退步，拉丁文不过是作为走向统一化的一种工具。它同时与另外两种创新联系在一起：一是统一的弥撒仪式，要求由一个中央机构监督各地的实施情况，比其他任何地区都早，教皇国家首先建立了现代化的官僚机构；另一个创新，是这种新弥撒仪式与这个时代的重要科技进步联系在一起。不仅是宗教改革应该感谢印刷技术的发明，教会只有借助它才得以传播他们的圣经、宣传品、传单和歌片，而且特伦托弥

撒形式才得以贯彻，因为它使弥撒形式得以固定成为文字，并大量印刷成书籍，寄往所有的教堂，使所有天主教堂举行的礼拜仪式得到统一。行走在外的基督徒能够在所有教堂参加礼拜，这也是此次大型改革大公会议的成果，它在自身神学原则上，用新的精神与现代的组织和公信形式结合了起来。

特伦托式弥撒的结构非常清晰。不过别急，现在的问题是，这个名称是否合适。特伦托大公会议并没有创建一个可以用地名做品牌的新的弥撒形式。会议的真正成果，其实应该是对传统礼拜仪式的基本元素进行审视和调整。这些基本元素，并不是建立新的天主教教堂的专利。它同样也存在于经典的路德宗礼拜仪式当中，但"弥撒祭献"除外。所谓新的，主要是确认了这一体制的清晰性和彻底性。它创建了一种礼拜文化的好氛围，在天主教世界一直保留到20世纪。从广义上讲，可称之为特伦托弥撒。

于是，这种弥撒就获得了一个永远相同的整体规范——固定的礼拜程序，以及根据不同季节更换的附加节目。后来，后者大多被取消，因为众多的圣人纪念活动数量日益减少。礼仪的整个程序分为四个步骤：进堂式、圣道礼仪、圣祭礼仪和礼成式。进堂式，包括《台下经》，由神甫在祭台阶梯前念诵，系一首诗篇或者认罪书，以请求宽恕，即告解。以这种方式进入纯净状态，开始圣道礼仪，并结合一系列十分古老的交替歌唱。来自古希腊的遗训就是《垂怜经》："上主，求你垂怜；基督，求你垂怜；上主，求你垂怜！"一段最古老赞歌传统的美好遗产，是《光荣颂》（天主在天受光荣！），接下来就是神甫对信众的问候和集体祷告，集中了当日的祈祷愿望——这实际上与礼仪捐献并无关系。中间穿插和配合着歌唱，然后就是诵读旧约全书的片段、新约全书的书信并吟唱福音。然后接着传道，但不是必定的，因为它有时造成圣事的隔断。最后是名副

其实的礼仪主体语言部分，即信仰表达和教堂祈祷，相当于今天的代祷。

弥撒的中心是圣餐。它同样分为三个步骤：对圣体准备和展示、祝祷和圣体转换、分发和领食。在第一个步骤中，先把饼和葡萄酒送往祭台，神甫洁净双手，吟诵备好的祷告词。祝祷始于交替歌唱和初始祝祷，感谢上帝的解救，并唱天使的赞美歌。然后是圣三颂（圣、圣、圣，上主、万有的天主，你的光荣充满天地）。而持续时间更长的则是教会法规弥撒。在弥撒法典中，有关各种祈祷的规范，就占据了数页的篇幅。为上帝送上了祭品，要先请其乐于接受，为纪念圣母马利亚和圣人，先要呼唤，请求接受祭品，并请求将饼和葡萄酒转换成为基督的圣体和圣血，让人记起耶稣的最后的晚餐。还有一些祈祷词，是让信众享用这些祭品，纪念死者及众圣人，并以对上帝的崇敬的赞美告终。最后的领食祭献则诵《天主经》《羔羊经》（"除免世罪的天主羔羊，求你垂怜我们"）及其他经文。然后由教士领取饼和酒，再向教众分发。

圣餐结束后，教众退堂："去吧，你们已被释放。"祝福一经说出，最终唱起末段福音，大多是《约翰福音》的开端诗句（"太初有道，道与神同在……"）。

弥撒的这种基本形式也是可以有些变通的，可以办得更庄严一些或普通一些：由一位主教主礼，并加以相应的音乐修饰，是为主教大弥撒；由一位普通神甫主礼，加以合唱并有副主祭音乐配合，是为大弥撒或庄严弥撒；或者更简单的弥撒又称为吟唱弥撒，或者单诵弥撒；甚至更简单的私人弥撒。根据不同的场合和目的，还分为安魂弥撒、追思弥撒、修道院弥撒、主教会议弥撒或教团弥撒。

新的弥撒制度是一个划时代的成就。它为神学、政治和组织上必须改革的天主教会带来了和谐的精神形象。同时也埋下了关于真

正信仰问题的纷争病灶,并不是在改革的伊始,而是在19和20世纪日益明显。甚至到了今天,特伦托弥撒仍然是争论的象征,保守虔诚派信徒热衷于崇拜,而现代开放教派则尖锐批判。批评者攻击特伦托弥撒,重点在于会议的反新教倾向所带来的后果。如果说,路德、茨温利和加尔文把信众作为圣事的传道主体,同时也是礼拜仪式生活的基本原则,那么特伦托弥撒,却理所当然地极力把圣事活动完全压在了教父的身上。敬拜礼仪的这种彻底教士化,不仅表现在礼仪具体文献和条例上,而且几乎造就了礼仪的整个氛围。弥撒礼仪的模式:被香烟缭绕笼罩的教父,背向信众单独站在祭台前,静静地为自己祈祷,即使是大声祈祷,也由于使用教会规定的拉丁文,令人无法理解。这种远离自己的圣事表演,使信众不得不默默地跪在这神秘的礼仪面前,毫无尊严,礼仪中领圣餐饼时,甚至不许用手,只能让人直接送入口中。所有这些,再加上其他一些现象,与尚未启蒙的民间敬拜场面毫无两样:只是对马利亚和圣人的茫然崇拜,只是心怀敬畏的忏悔,华丽的信众朝拜巡游,面对金色而阴暗的巴洛克教堂和强势的穿着黑色长袍的神甫团,这一切,都与开放的现代化需求背道而驰,造就了一个封闭的教会形象。而这种对立状态却为新旧特伦托弥撒的信徒所珍视。这与文化政策和美学的动因有关。由于特伦托弥撒提供了一个封闭形象,外界人士无法参与,非信徒也无法接近,无从理解甚至附和,所以它就获得了一种深邃的美学图像和宗教的固定风格。而现代化了的礼拜仪式中,一切会产生尴尬效果的东西——宗教教育的新花招、善意的自我臆造、品位莫测的时尚——从一开始就被排除在外。一切都必须符合敬畏、神圣和卑微原则。

但看起来,不论对手还是朋友对其基本动机均无法理解,因为它更多的是天主教内部现代化的合法与否的斗争使然。而16世纪

革新弥撒制度的人们，却对这种抽象的时代争论不予理会。他们只想在礼拜仪式上表现和贯彻教会的统一。为此，他们所关心的是纯净而清晰的理想状态，回归传统，但却不畏惧利用新时代的手段。这样做圣事，效果虽然显著，但同时也暴露了特伦托弥撒的真正悲剧。它虽然在天主教教会内部施行了礼仪制式化，但同时也无意地成了教会分裂的象征。特伦托弥撒虽然得以贯彻和定型，但也不可逆转地证明，基督教徒的统一在欧洲已经破碎。

特伦托弥撒的有趣之处，并不在于始终争吵不休的虔诚问题，而在于其如何展现美学形象，特别是以什么样的音乐进行修饰。弥撒应该发出什么样的音响？可惜的是，大公会议直到最后才讨论这个问题，即到了1562年才涉及音乐，原因可能是其他担忧更为紧迫。实际上，只有强大的主教教堂、大型的修道院教堂、王公贵族的宫廷以及富有的城市教堂，才有能力组建足够规模及质量的唱诗班和乐监团队。尽管教堂音乐具有原则性的意义，它却始终是一件豪华事务。在大公会议快要结束时，终于对多声部音乐、艺术自由和教堂音乐在礼拜仪式上应承担何等任务等问题做了讨论——当然是以相当非戏剧性的方式进行的。完全依照天主教人文主义的精神加以确认，尤其是对歌词的处理方式具有特殊意义。即使多声部音乐也必须保持对礼仪原有经文的清晰表达，并自觉地制约过于专业化的倾向，会议相当严厉地拒绝采用世俗旋律来谱写新的歌曲。歌唱必须忠于原文，保持简洁、纯正和庄严。总而言之："一切都应如此运作，都必须使有圣咏吟唱和多声部音乐的礼仪中的每一环节均清晰易懂，没有阻滞地进入听众的耳中和心里。多声部音乐的演唱及管风琴伴奏，不许包含世俗内容，必须采用宗教歌曲资源，并赞美上帝。对上帝赞美的全部形式，不许用空洞的内容，有意刺激人们的听觉，而应该采用对原文普遍理解的方式，对上天和谐的渴

求及展现圣人喜悦心情作为写作方向。"

不能忽视的是，这里所提的要求，并非音乐标准，而更多的是功能标准和道德标准，某些部分听起来几乎符合新教教义，例如与原文结合、服务于礼仪或者对简洁的追求。我们甚至可以问，教会结构的调整，是否会导致音乐生活的荒芜；礼拜仪式的固化，是否会大大地限制艺术的自由发展。然而，一成不变的原有经文和严格的礼仪程式，从一开始，就引发了多种多样的音乐阐释和修饰。我们最好用帕莱斯特里那的作品举例说明。

帕莱斯特里那的弥撒音乐

历史中的帕莱斯特里那，即非传奇式的帕莱斯特里那，出生于简单的家庭。他的出生年月不详。有1514年、1515年、1524年、1525年和1529年的各种说法。然而，他的诞生地是确定的：罗马附近的小城帕莱斯特里那，他以地名为姓氏。年轻时他就来到教会和教堂音乐的世界首府，成为罗马主教堂圣马利亚大教堂的唱诗班歌手。他在那里受到良好的培训，20岁左右就成为他家乡城市大教堂的管风琴师兼唱诗班指导。1544年至1551年，他在帕莱斯特里那结婚成家，后来他名声大振，又回到了中心的中心。他被任命为圣彼得大教堂的乐队指挥和唱诗班指导，并进入了朱利亚圣堂唱诗班任指导，参加西斯廷礼拜堂的唱诗班。唱诗班由10名成年歌手、2名儿童和1名阉人歌手组成。在这里他写就了一本四声部或五声部弥撒音乐作品集，由此登上了光辉的音乐生涯的第一个高峰。但在专制主义的教廷里，书页翻转的速度是很快的。今天还受统治者青睐，明天就会失去一切。帕莱斯特里那在圣彼得大教堂效力四年以后，1555年，严厉的、奉行禁欲主义的教皇保罗四世登

上圣座，把帕莱斯特里那开除出教廷唱诗班。这也许是一次教廷阴谋的结果，对他来说，或许也是他创作世俗牧歌的推力，也许理由很简单，因为教皇不想在他的唱诗班里看到一个已婚的父亲参加演出。但帕莱斯特里那并没有沦落，而是立即在罗马得到了极有吸引力的职位。1561年，他又成为曾经作为童声歌手学习过宗教歌唱的圣马利亚大教堂唱诗班的指导。他在这里得到优厚的薪酬和有利于发展的工作条件。一支有11名歌手和4名童声演唱者的十分优秀的唱诗班，特别适合演唱他创作的歌曲。他在这里可以创作和发表内容丰富的宗教音乐。其划时代的意义，后来也被教廷发现，于是，1571年被任命为教廷乐队的作曲家和朱利亚圣堂的音乐总监。他一直在这个职位上工作到1594年离世——虽然他的妻子于1580年去世，他仍然没有按规定转向神职，而是再次结婚。

在教堂音乐历史中，帕莱斯特里那是最早的创作大家之一。一个时代、一批作品和一个风格，都与这个名字无法分开。然而，我们却没有可能为他画一幅个人的肖像。仅有的一点生活和职业场所资料，只显示他是一位天主教职业音乐家，在教廷的体制内工作——帕莱斯特里那曾效力于10任教皇——他本人估计也是个十分虔诚的信徒，特别是在他的晚年。但他作为一个人的性格如何，与他的时代和教会关系如何，根据现有的少量材料无法确认，即使从他的音乐中也难以得到答案。或许因为他作为个体人难以捉摸，很久以后，他才被宣告神化为一个导向人物。特别是19世纪的复古力量，把他塑造成了天主教音乐典范的化身。

塞西利亚主义是以圣塞西利亚——古希腊和古罗马时期的殉教者及教堂音乐的保护神——的名义开展的一场运动，目的是把教堂礼仪音乐从新的公式化中解放出来，特别是从歌剧和交响乐的影响下解放出来，使多声部无伴奏合唱重现古老的纯洁。不仅是保守的

塞西利亚主义者，在19世纪鼓吹对帕莱斯特里那的崇拜，而且新教浪漫主义的先锋派分子也是如此，站在最前列的就是大文学家E. T. A.霍夫曼："没有任何修饰，没有跳跃的旋律，以大多完美的和弦，强烈而勇敢的情感触动，使其得到极大的升华。为基督徒所预示的爱心、和谐及一切大自然的灵魂，均在和弦中表达出来。这就是帕莱斯特里那的简洁而有尊严的作品，充满虔诚和爱的最高力量，用权威和荣耀弘扬上帝之音，这确实是来自另一个世界的音乐。"

这另一个世界是十分广阔的。帕莱斯特里那创作了100多首弥撒曲和375首经文歌。他的弥撒曲占满13卷，经文歌占满7卷歌集。他上百次为一成不变的教堂礼仪歌曲创作了新旋律，或者革新老的吟唱方式。他上百次思考和阐释《慈悲经》，为其赋予新的音乐形象，还上百次革新《光荣颂》《信经》《圣母颂》《圣哉经》《羔羊经》等圣歌。一成不变——一再更新。帕莱斯特里那创作整套歌曲，似乎丝毫不感觉乏味——乏味不是准确的词语——因为这些音乐并不是为娱乐和消遣而作。它们不是为音乐厅及寻欢的观众所作，是为基督所完成的献祭而每日裁剪合适的音响外衣。我们既不能从严肃的正规弥撒那里期待无端的新音，也不能期望在这些音乐中会有什么意外的惊喜。

要想理解帕莱斯特里那的音乐，就必须知道它要解决的问题。这就是对弥撒音乐的歌词和曲调的理解。如果说法兰克格里高利圣咏只把歌唱视为诵读或祈祷吟唱，而中世纪末期的荷兰和意大利的作曲家们以及刚刚来临的新时代，只是为诗句谱写音律的话，那么帕莱斯特里那就已经尝试回归语言了。他想进行内涵式开发，用冥想和沉思来阐释，让音乐响起来——但并不像新教的布道那样。话语并非简单地说出来，即字字朗读，宣告并解释、阐明和诠释，让听众能够听懂和入心，而且所有这些都应该在音乐中得以神化。这

种音乐不是布道，而是祈祷。它不想向外部世界传播，而是高度集中在礼拜仪式当中，即于弥撒中得以升华。为此它必须对外局限，对内守规，各个部分都必须细腻相连，避免一切突发，平衡一切相对立的精神信息和气氛。一切带有戏剧性的新教个体主义的情感力量和情感分裂，在帕莱斯特里那的音乐里都必须回避，使其得以保持合理的氛围，即建立内在封闭的和谐体，让上帝的光辉进入听众的灵魂，内心形成上帝的形象。一切有限的和凡间的矛盾、对立和冲突，都要为更高的和谐让步，让全世界变得美丽，让所有听到的人至少在礼仪当中能够升华到慈悲的状态。为了这个目的，帕莱斯特里那创建了一种多声部音乐，可以唤起单声部的内涵。但它绝不是单调，而是由一种金丝网般的不同声音、旋律、音高和音响气氛所组成，而且从不对抗。它们之间不竞争、不对立，而是自觉地服从于一个更高的整体。其旋律素材来自传统，即法兰克的格里高利圣咏，或者宗教及世俗民歌。然而，其中所接纳的所有这些因素，他都根据自己的音律理念，再塑造成为自己的音乐。他作曲，但同时在改造和回归。

　　如果不是他，教皇格里高利十三世，1577年还会选中谁按照特伦托大公会议的标准和新的弥撒程式改革教堂音乐呢？教皇在他的敕令中，要求教堂音乐从"野蛮、无知、矛盾和负面作用"中跳脱出来，使其"在敬畏、易懂和虔诚下颂扬上帝的名字"。帕莱斯特里那在天主教人文主义的精神下，回归到古老的圣咏，但同时又进行了改造。繁复的花腔，往往一个音节和一段唱词用过多音符加以扩张和延长的做法，帕莱斯特里那现在将它做了改造，又把教堂礼仪吟唱的诗句改得让人易于理解。他还十分注意让速度尽量保持均衡，所有跳跃和花腔都不能破坏整体的完美。为此他特别关注符合程式的旋律，即使是快速，后续也会较慢。他回归简洁，却没有

导致平庸和贫乏。当然，他的音乐作品比较平稳和适度，但葆有活力和生机，因为声部的所有运动——同声、平行或者相对——都服务于整体。如果说还有什么对这种音乐有所危害，那就是程式化，即僵化、单调、重复和官样的音律，但帕莱斯特里那却用细腻的协和音避免了这些弊端。他是诠释和美饰的天才，所以特别适合让特伦托大公会议的基本精神在教堂音乐中发扬光大。

一个美好的例子就是《马切洛斯教皇弥撒曲》。它虽然没有为大公会议辩论带来戏剧性的转折，而且是在大公会议结束前很久写就，当然也就没有任何教堂音乐的政治意图，但它却特别细腻地显示了一首特伦托式宗教音乐应该和可能是什么样子。帕莱斯特里那很可能于16世纪60年代创作了这首歌曲，是为纪念1555年过早去世的马切洛斯二世教皇。1567年它发表于罗马。听起来它如此纯正，却基于一首世俗情歌，但帕莱斯特里那把这首歌改造成了纯正的弥撒音乐。一般情况下，礼仪教堂歌曲——《慈悲经》《光荣颂》《信经》《圣哉经》《降福经》《羔羊经》等弥撒曲——是没有管风琴或其他乐器伴奏的，而是通过六个编织在一起的声部演出。高男高音和定旋律——两个最高的声部——分别由两组低音和中音伴唱。每一段往往由一个单声部领唱，随后加进其他的声部，于是形成了一个由协和音和不协和音的交织。令人吃惊的是，其效果是唱词如此清晰和易懂。这是个伟大的功绩，帕莱斯特里那想以此证明，即使多声部音乐也能够符合整体性和简约性的要求。他巧妙地使各条音线，单独或组合行进，坚持删掉一切多余的部分，释放基本要素。他精心对待音乐传统，同时又使其变得纯正。

我们当然无法说出帕莱斯特里那的这首弥撒曲或者他的其他作品最早是什么样的音响。即使它们——特别是他们在西斯廷礼拜堂里演出的时候——主要是纯正的民间音乐，有时仍然配有伴奏，但

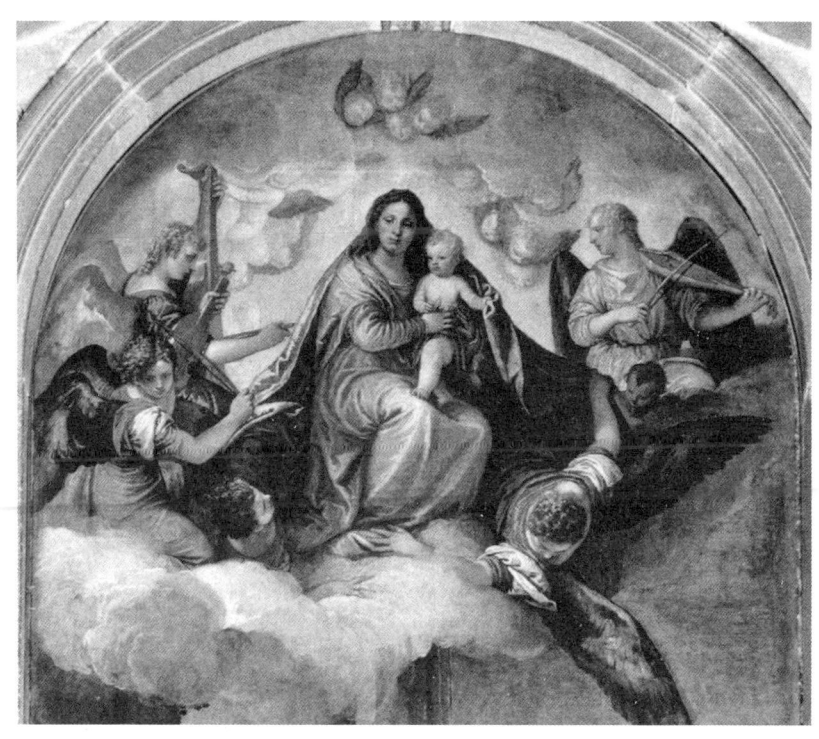

如果在天堂也演奏音乐,人们在人间的教堂音乐中就可以听见天使音乐的回声。至少保罗·委罗内塞1565年在他的油画《灵光中的圣母》中是这样表述的

用的是什么乐器呢?反正管风琴在帕莱斯特里那眼中没有什么特殊的意义。同样,唱诗班的组成也无法准确重现。可以肯定的是,那只能是一个比较小却十分优秀的合唱集体。但他们唱的什么,又是如何演唱的呢?当时,写出的和唱出的歌曲之间的关系还与今日不同。一份曲谱并不是准确演唱的固定依据,而只是一个框架,其中有很多自由发挥的余地。这种音乐的显著特性——尽管相当复杂——很可能是恬静、清晰和简约的。

在《马切洛斯教皇弥撒曲》中,弥撒礼仪、弥撒经文和音乐完美地融合在一起。多种不同的声部组成一个和谐的整体,但它不

是一个单调的堆积，而是充满生动变调的号角。歌唱没有戏剧性的激情，但顺畅流淌。它最后终于到达尾声，却使人感到吃惊，因为人们期待着可以永远这样继续流淌下去。曲中包含着最高的基督教对永恒的期待，就像各个声部相互分开又相对聚合、分别又交织一样，人们在聆听时，会觉得眼前出现大海的波涛，以其神秘的姿态，时而强烈，时而微弱，时而翻滚，时而冲腾，时而落下，相互重合，相互冲撞，周而复始，永不停歇。然而，它却始终保持平和，没有开始也没有终结。法兰克的格里高利圣咏也曾邀约人们，将音乐与大海相比拟。用托马斯·曼的一句话说："大海不是风光，而是永恒、虚无和死亡的经历，是一个形而上的梦境。"但帕莱斯特里那弥撒音乐里的大海却不是粗暴的，而是柔和的、轻飘的和欢乐的，是一个名副其实的太平洋。它是一个没有风暴的大海，其摇曳、翻滚的波浪吓不倒任何人。站在这样的音乐海洋面前，人们会感到自己无限地渺小，但不会感到恐惧和羞愧，而会感到被提升至一个新的高度。人们感到了敬畏，被一种高尚所打动，在永恒面前感悟一种震撼的激情，一种没有恐惧的敬畏。只要深入到这音乐中去，就不会希望它结束。当弥撒曲终于结束时，人们很不情愿地从中醒来。

顺便提一提：就像有天堂就有地狱一样，这光明闪烁的音乐也会有其阴暗的一面。这种意大利天主教教堂音乐，同样也一直任用阉人歌手演唱。在中世纪，西欧人似乎与东方教会不同，还不熟悉阉人歌手。直到16世纪末和17世纪，他们才第一次在歌剧中被安排角色，同时也在意大利教堂礼拜仪式和高级神职人员的教廷中被起用。尽管在意大利特别是梵蒂冈，阉割是要受到严惩的，但阉人歌手仍然被安排在教堂，特别是梵蒂冈的唱诗班中参加献唱，而在那之前，在歌剧中早就不再使用这种人。从今天的角度看，我们也

无法理解，人们对于聆听曾受摧残的人唱宗教歌曲竟会无动于衷。无数男孩要受苦，只是为了满足某些特权神职人员变态的音乐享受。这个时期，成千上万的男孩被绑架或者被贫穷的父母卖给了太监贩子，然后秘密被阉割，其中很多人在手术以后，由于并发症而死亡或再次被卖。只有极少数具备一定的天赋，或者受到相应培训的男孩得以走上音乐前程，最后留下的是他们残缺的身体和受损的人生。直到1903年，这些为天主教教堂音乐所容忍的野蛮行为才被当时的教皇禁止。最后一名阉人歌手死于1922年，他的名字是亚历山德罗·莫来西。那么帕莱斯特里那呢？当他与这样一些受苦的人一起演练或在教堂礼拜仪式上献唱时，他是怎么想的呢？很可能没有多想什么。

再返回音乐：如果听众和礼拜参与者通过音乐能够投入礼拜仪式中，那么音乐的目的就达到了。它无法达到，也不想达到的是，指导人们自觉地接受歌唱中的经文内容和宗教信息。这种音乐——与宗教改革的教众歌曲不同——没有阐述和讲解的平台，没有自身接受和内在理解的氛围，这是因为它与特伦托弥撒一样，其宗旨并不要求教众的积极参与。大海只供观赏，我们看见它在眼前，仅仅是观赏和聆听，但并不试图去了解或者参与其波涛此起彼伏的运动。我们在它面前进入寂静，找到了和平，找到了伊甸园，或者找到了沉醉。不论我们——按照不同的信仰、品位和当时的心态——感受还是评价，这种音乐具有一种极大的力量，它清晰地告诉我们，它想什么和不想什么。这是一种边祈祷边聆听的音乐，它在本质上不同于法兰克的格里高利圣咏，因为那是专门为教士创作的歌曲；它更不同于宗教改革的教众歌曲，因为那是所有信徒——不论是牧师还是普通人——举手共同赞美上帝，并让上帝的恩惠降临到自己身上的歌曲。帕莱斯特里那的弥撒曲，是不允许跟着做和跟着歌唱的，因为

对于广大信众它太过高尚，它是为礼拜仪式而作的，只能由教士来完成。鉴于社会地位的不同，信众只是观看和聆听，直接参与歌唱是不可以的，因为这是一种教廷音乐。

音乐中的基督教：从帕莱斯特里那到许茨

人们当然想把帕莱斯特里那看成他那个时代的领军人物，因为他标志着古典多声部音乐的顶峰，并带来了古式风格的完成。当然并非单独他一个人，还有很多人和他在一起，与他同时以及在他以后为此而出过力，使新时代的天主教教会及其弥撒礼仪得以穿上合适的音乐外衣。作为其他音乐家的代表人物，我们还至少应该提到一个人：奥兰多·迪·拉索（Orlando di Lasso），他的音乐生涯几乎同样规模宏伟。他诞生于1532年，比帕莱斯特里那小几岁，也死于1594年。就像帕莱斯特里那的几乎整个音乐生涯在罗马度过一样，拉索生命中的四十多年，都是在阿尔卑斯山另一端的慕尼黑度过的。作为宫廷乐队的乐监，他的作品也同样极其丰富。他曾创作70首弥撒曲和500首经文歌，还为100余首圣歌谱曲，并创作了《受难曲》和很多其他宗教作品。他和他的罗马同行不一样，留下了一批同样宝贵的世俗作品，但他的意义并不局限于数量众多的音乐作品，而是以他的天赋，一方面给宗教音乐带来了与之相配的纯正，另一方面给吟唱的经文以戏剧性的编排和演示。在这方面他要比帕莱斯特里那更为大胆，旋律和曲调更具创造性。此外，他还给器乐以更多的自由发挥空间。其音乐的这种戏剧性强烈的对外效果，与帕莱斯特里那相比，更多地表现为一个布道者，而不是祈祷者。他作为严谨风格的代表，其作用远远超出了教会的范畴，成为正在形成的路德教堂音乐的一大权威和灵感的源泉。

音乐有自己的界限。对于许多由其他权威认定的势力标记，它会自顾自地置之不理，它不会顾忌官方的出入境和进出口规定，而是自由自在地四处漫游。尽管教堂音乐总是与给出任务、支付报酬的机构相联系，但伟大的教堂音乐家，依旧能够摆脱教派的桎梏，只要音乐本身的逻辑要求他们这样做，或者他们自己愿意。帕莱斯特里那与新教既对抗又互补的天赋，便是极佳的例证。

另一位作曲家海因里希·许茨（Heinrich Schütz），却恰好站立于马丁·路德和约翰·塞巴斯蒂安·巴赫的中间。他诞生于前者的几乎百年之后，和后者的百年之前，即1585年。作为天赋极高的男孩，他在卡塞尔宫廷学校接受了高等教育。他音乐生涯的伊始，就在这里结识了帕莱斯特里那，并接触了拉索的作品。他在天主教精神的音乐范畴中成长，年纪很轻就去了意大利另一个教堂音乐中心威尼斯，在乔瓦尼·加布里埃利（Giovanni Gabrieli）身边工作和学习了四年之久。后者曾在慕尼黑从拉索那里学习过专业艺术。在威尼斯，许茨深入研究了多声部音乐的传统，这使他比罗马的帕莱斯特里那更具有戏剧性和情感性。这给他留下了烙印，并使他在信奉天主教的威尼斯成为作曲家。他自己就是一个路德宗支持者，其实应该以完全另外一种方式创造教堂礼拜仪式的语言，看来这对他并不构成问题——同样对他的主人也是如此。从威尼斯返回以后，他很快就成为德累斯顿宫廷乐队的乐监，这个职务，他一直担任到1672年生命的终结。甚至连三十年战争都没有改变他对意大利天主教教堂音乐的热爱。战争爆发后十年，他再次去了威尼斯，就是为了学习那里的先锋派的发展成果。很可能，他在那里邂逅了帕莱斯特里那和拉索之后的另一位伟大的天主教作曲家克劳迪奥·蒙特威尔第（Claudio Monteverdi）。

许茨作为新教徒，其作品的重点当然与他的老师不同。在他那

里，弥撒曲中首要关注的并不是教堂的礼拜仪式本身，而是圣经的经文，特别是《诗篇》。他要把这些移植进音乐，为礼拜仪式增加光彩和深度，同时让每一个听众接纳并记住。与帕莱斯特里那相比，他的音乐更符合圣经和更富有个性，尽管如此，却丝毫未损礼拜仪式的整体气氛，它只是为一种新的礼仪尽自己的责任而已。许茨配乐的经文，并不是出于礼仪的教条，而是出于主观的信念，一种对自己的信仰的认知。它以一颗虔诚的心灵在祷告、祈求、欢呼，抱怨或表白庆幸中的自我。许茨的作品基于经典的多声部音乐，但同时又使自己走上主观艺术的新轨。这在当时是超越一切宗教界限而飘浮在空中的。旧式的无词多声部音乐，各个声部是平等的，现在变成了新型多声部音乐，其中的一个或两个高音部，相对自由地飘浮在通奏低音之上。这就开辟了新的可能性，使得经文更加有个性、更加有感情、更加富有表现力和更加具有戏剧性。蒙特威尔第在这方面造就了大师级作品，使许茨得以借鉴。

许茨为路德宗教会提供了一个极其需要的音乐发展动力，因为这个教会在教堂音乐改革以后，通过马丁·路德和约翰·瓦尔特经历了一次明显的衰退，看来需要一代人的时间，才能从大突变中恢复过来。重新提升新教教堂音乐的责任，不是只由许茨一个人完成。在他之前，还有像约翰·埃卡德（Johannes Eccard）或米夏埃尔·普雷托里乌斯（Michael Praetorius）等人，与其同时代的还有萨穆埃尔·沙伊德（Samuel Scheidt）和约翰·赫尔曼·沙因（Johann Hermann Schein）。重要的是，有一批新生代的诗人，二十年后来到了这个世界。他们中有保罗·格哈特、约翰·里斯特（Johann Rist）和保罗·弗莱明（Paul Fleming）。这些诗人和作曲家开始教授人们用德文诵读和吟唱原是拉丁文的教堂音乐。这种新老兼备的音乐是何等的丰富多彩，可以从许茨的作品中得到验证，其

中包括配乐诗篇、清唱剧、受难曲、经文歌和协奏曲，以其多声部音乐歌曲、平等的器乐曲和对经文的主观诠释，在文艺复兴和巴洛克之间建立了一座桥梁。许茨取得巨大的进步却始终忠于其意大利老师加布里埃利，以及他的偶像拉索和帕莱斯特里那。他死前两年，甚至预订了一部帕莱斯特里那古式风格的安魂曲。如果这属实，那么帕莱斯特里那就不仅为天主教教会创作过经典的弥撒曲，而且也为巴赫之前最重要的新教作曲家创作过葬礼音乐。这是对音乐自由的一个美好的显示，可以选择自己的父亲和兄弟、老师和朋友，不必顾忌官方的种种限制。

音乐在克服老的局限性的同时，也划定了新的界限。路德宗的教堂音乐也有其暧昧的一面，它们加深了丑陋的鸿沟，令欧洲的新教分裂成路德宗和加尔文宗两派。路德宗越是强调最后晚餐的作用，就越是喜欢奢华的教堂音乐，从而越接近天主教教会，也就离对教堂的礼拜仪式无兴趣、对音乐冷漠的宗教改革派越来越远。

最后，我还想补充一点和纠正一下，以免产生错误的印象：尽管帕莱斯特里那把整个音乐生涯贡献给了弥撒音乐，但他仍然没有忘记创作信众吟唱的歌曲。他不仅为神甫的大型礼拜服务，而且也为那些虔诚心灵的小型聚会进行创作，在这里神职人员和普通信众并无区别。他不仅是教皇的教廷作曲家，而且还是菲利普·内里（Filippo Neri）的朋友。内里是一位神奇甚至可爱的圣人。他坚定地主张，天主教教会的改革不仅关系到教会的政治，而且也是一个新的、更为深刻、更有活力的虔诚事业的成果。内里具有团结人的天赋，他远离大教堂，而去关照较小的祈祷空间（oratorio）。在这样的小型家庭祈祷室中，他邀请所有愿意与他一起诵读圣经和相互交流的信众。他们聚在一起研读圣经，诵读圣人的故事，听取报告，静默思考，帮助病人、穷人和朝拜者聆听和演奏音乐——一切

都使用当地的语言。可以想象，那肯定是快乐的聚会，没有任何神甫的暗昧影响。有些教皇唱诗班的歌手也来这里参加活动，其中包括帕莱斯特里那，内里很快就成为了他的忏悔教父。内里也善于利用他的音乐天赋为自己的事业服务。他喜爱意大利民歌，并用它来丰富聚会的内容。为此他也需要帕莱斯特里那，使这些民歌在音乐和信仰上得以升华。于是，首先在较小的聚会点，后来在较大的祈祷空间，产生了一种新的音乐：清唱剧（Oratorium），即根据经文的内容，或者自由撰写、讲述和吟唱圣经故事。很多歌词都由内里自己撰写。1571年以后，改由帕莱斯特里那配乐。大约一百五十年以后，清唱剧这种形式，在约翰·塞巴斯蒂安·巴赫的作品里达到了顶峰。谁要是听他的圣诞清唱剧，置身于其中去感受才能意识到，今天这部最熟悉、最受听众喜爱的作品，竟然是经典的新教教堂音乐，其源头来自天主教改革的罗马小型的虔诚祈祷活动，而其音乐不是来自别人，而是来自帕莱斯特里那这位大师。

第五章
管风琴——一种功能无限的乐器

塞西利亚，教堂音乐的假主保

　　管风琴是教堂音乐的专有乐器。没有管风琴的教堂，对当代人来说，就像是没有琴弦的钢琴。在欧洲的每座教堂里，管风琴是必备的设施，除了布道坛、祭台和洗礼池外，位居第四，但对最初的基督徒来说，它却是不信神的世俗人的标志。后来有一位神奇的女代言人，说服了人们把管风琴变成教堂设施的组成部分。

　　据说，她是出身高贵的罗马家族的一位年轻小姐。如果她确实存在过，就可能生活在公元 3 世纪的某个时候。她热衷于新的宗教，却痛恨音乐和爱情。她私下里宣誓，要永远保持处女之身，但最后还是在父母的逼迫下，嫁给了一个世俗青年。本来盛大的婚礼对她已经残酷不堪，却不想在婚礼的大厅里，乐师们又演奏起欢快的乐曲。由于她害怕这些世俗音乐会激起她用心遏制的情欲，但作为顺从的女儿和新娘，又不能离开婚礼大厅，所以她只能在内心里祈求上帝帮助她抵制世俗的激情。她开始轻声吟唱，不是用口而是用心吟唱虔诚的赞歌，旨在保持身体不被污染，她的这个愿望得到

了满足。婚礼的乐曲没有触动她，歌声没有打动她，她保持了纯洁无瑕。不仅如此，她的虔诚之感染力是如此强大，在新婚之夜，她竟然也说服了新郎约瑟夫皈依基督教，并共同保持无欲的生活。从此，这种婚姻被称为"约瑟夫之婚"。这种纯洁而神圣的结合却没有持续很久，很快地这对男女就成了殉道者。

十几个世纪以后，人们又记起了塞西利亚。逐渐没落的中世纪，是一个崇拜神人的时代。每个地方、每个阶层、每个行业都有自己的神圣偶像，都有自己的专职保护神。同样，演艺界、音乐协会和音乐弟兄会，也都感到了有这种需求，却很难得以实现。因为旧式教会的男女殉道者、圣徒，都不是音乐激情的热爱者，而恰恰相反。就在这时，一个有关塞西利亚的错误传说，传到了音乐界，使他们如获至宝。他们听到的说法是，这位女圣人在婚礼上亲自坐到管风琴前弹奏并放声歌唱。这当然是对史实的歪曲，然而却被欣然接受。塞西利亚被推举为教堂音乐的主保，从此，在主保的形象上，不再只有宝剑、王冠和棕榈叶作为圣器，还加上了管风琴。大多数情况下，她手握一台便携式管风琴，有些像大卫王肖像手中的竖琴。两者甚至形成一对音乐圣人：大卫和塞西利亚，成了教堂音乐先生和教堂音乐夫人。

这是一个误解还是刻意的伪造？或者是两者兼而有之，就像在中世纪的圣人文化中经常出现的那样？偏偏把塞西利亚说成是上苍派来的教堂音乐主保，当然是根本错误的。然而，在有些假象背后往往隐藏着更深刻的含义。这个例子就显示出音乐从中世纪跨向新时代的强劲势头，如此强烈，以至于需要寻找一位圣人，而且根据想象把她塑造出来。音乐得到了升华，克服了旧有的美学禁欲主义及殉道者敌视音乐的理念，这是一个划时代的进步，因为艺术——特别是音乐——打破了教堂与俗世文化世界隔绝的封闭状态。艺术

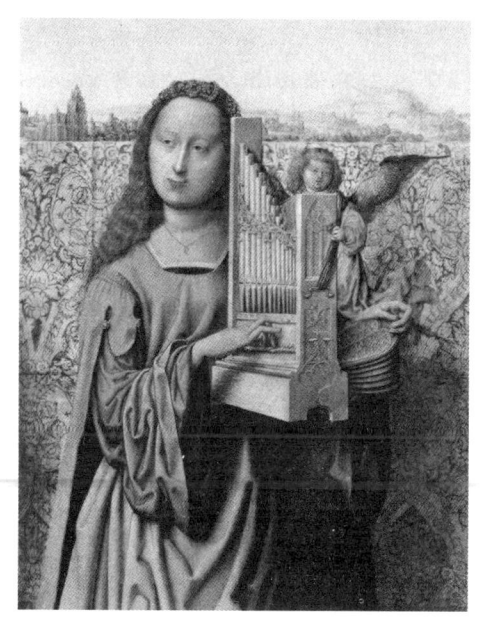

基督教早期真正的塞西利亚拒绝任何形式的音乐,但在宗教传说里,却把她推举为教堂音乐的主保,使她变成一位管风琴手。图为1501年慕尼黑古绘画陈列馆里展出的圣巴托罗缪祭台画的中部图像

敲开了教会的大门,使它对大门以外的文化变得透明,并从外界获得了各种各样的感染。现在,圣女塞西利亚成为教堂音乐的主保,无人敢于否认:音乐进入了教堂。

对塞西利亚的崇拜文化,不仅局限于15和16世纪。到了19世纪,这位主保被提升为天主教一个反动音乐教派的偶像。在"塞西利亚主义"这个概念下,聚集了一批人,他们拒绝经典交响乐对教堂音乐的影响,并主张将传说为纯正民乐的"古式风格"定为他们的标准。然而,这并没有妨碍法国作曲家夏尔·古诺(Charles Gounod)在同一时期为塞西利亚弥撒曲创作了合唱、独唱和完整的交响乐曲,并于1855年11月22日,圣塞西利亚纪念日时,它在巴黎圣犹士坦堂首演。

同样,有些进步作家曾为塞西利亚所感动,例如德国作家海因里希·冯·克莱斯特(Heinrich von Kleist)就曾写过一篇自由发挥

的虔诚传说，题为《神圣的塞西利亚和音乐的威力》。他给读者讲了一个奇异的故事，据说源于16世纪末亚琛破坏圣像的运动。四名年轻的新教徒决定冲击和破坏圣塞西利亚修道院。修女们在无助中聚在一起做弥撒祈祷，并唱起一首清唱剧。就在这时，似乎有一双无形的手给予她们帮助，管风琴竟然自动响起，为她们伴奏和指挥。是谁在演奏呢？唯一会弹管风琴的修女正在生病。演奏的音乐如此神奇，包含了所有"天籁之音"。大家都知道，除了主保之外不会是别人。是她的音乐，保护了修道院和教堂，使之免遭新教徒的污损。奇怪的是，那些捣乱的年轻人随之也消失了。几年以后，人们在一所疯人院找到了他们。他们集体坐在一间牢房里，几乎不吃不睡，默默地不断祈祷，只是到了午夜，他们开始吟唱《光荣颂》。但他们自己并不承认自己疯了，而以为在享受着修道院的生活，并陶醉其中。他们无法想象另外一种生活。过了很多年以后，当他们最终高寿离开人世时，他们"按照惯例，唱毕《光荣颂》，欣慰而满足地逝去"。

克莱斯特所写的教堂音乐威力的塞西利亚传说，曾启发人们创作一首清唱剧，并被汉斯·普菲茨纳改编成一部歌剧。甚至20世纪最著名的一位作曲家本杰明·布里顿（Benjamin Britten）还为这位教堂音乐主保创作了一首颂歌。布里顿在这里继承了英国的古老传统。十七八世纪时，每年都举办塞西利亚节，很多当时的大人物如格奥尔格·弗里德里希·亨德尔（Georg Friedrich Händel），或亨利·珀塞尔（Henry Purcell），专门为塞西利亚颂歌谱曲予以支持。恰好布里顿在这一天过生日，他早就希望为这些先贤做些什么，但他一直苦于找不到合适的歌词，直到获得他的诗人朋友奥登（Oden）的帮助，终于写出了一首合适的歌词。布里顿在"二战"期间为此配了曲，终成一首广为传唱的合唱曲。

奥登的三段歌词，有些晦涩，并不好懂。歌词中呈现的许多谜一般的画面，充满空幻的想象甚至包含神秘的同性恋元素，这些共同营造了一种令人毛骨悚然的阴森氛围。奥登歌词的第一段，编织了一个新的塞西利亚传说：

 在花园的绿荫下，
 已故的圣女现身。
 用敬畏和美妙的赞歌，
 冲破周边的寂静，
 就像黑天鹅与死神抗争。
 纯洁无瑕的处女
 借助潮汐的波动，
 制作一部管风琴，
 增强她的祈祷之音。
 她的神器恰似雷霆，
 冲向罗马的天空。
 金发爱神阿弗洛狄忒，
 也诉激情冲动，
 跟随这曲调的合音，
 赤裸的全身，兰花般洁白，
 玉立于海螺之上，
 漂浮在海浪当中；
 如此可爱的曲调，
 令天使也翩翩起舞，
 走出天庭降临凡尘。
 罪人们堕入沉沦，

地狱燃起炼火，
　　惩罚罪孽之身。

　　奥登和布里顿让这位不情愿的教堂音乐主保，变成了管风琴的发明者，同时让这位虔诚的禁欲者与她对立的凡间爱神结合在一起。那只垂死时唱起最美歌曲的黑天鹅和爱情之兰花竟然成双成对。这是一个对虔诚的传说大胆的叠化，使之变成了一个情色的版本，让人性在其中通过宗教音乐和肉体的情爱得以解脱。这首塞西利亚颂歌，试图用美丽征服旧式的信仰恐惧，音乐和爱情终于在教堂中有了自己的位置。所以，在颂歌的副歌中，就请求主保为上帝代言，让宗教音乐也能获得所有作曲家的欢欣：

圣女塞西利亚，
请在乐师的头脑中显灵！
高贵的女儿，降临吧，
去激励和感动他们！
用永生的烈火，
去震撼作曲人的凡心！

管风琴的是是非非

　　没有人知道，是谁在什么时候造出了第一部管风琴。难道它是从排箫发展而来？最早的书面记载，来自公元前2世纪的亚历山大时期，曾报道过一台水动风琴。它是什么样子的？又是如何演奏的？公元4世纪以后，有关管风琴的资料逐渐多了起来，据说大多是用气囊鼓动。它发出的是什么样的音响呢？关于它的功能曾有过

一些相应的描写。古希腊古罗马时期的管风琴，大多在娱乐场所演奏，如聚餐会和庆典宴席、体育比赛和马戏表演时使用。这让我们想起20世纪初的电影风琴。而更为经常的是用它来为皇家的庆典活动配乐。但对第一批基督徒来说，乐器从一开始就处于敌对的位置，他们只能把管风琴视为皇家特权下的豪华工具，也是帝王专制统治的魔鬼工具。他们永远不会忘记，当年在斗兽场中处决基督徒时，经常用管风琴来助兴。

但是，管风琴终究经受了"君士坦丁大转折"的考验，保住了在基督教化了的皇室和宫廷乐器的地位。西罗马帝国没落以后，它仍然在拜占庭帝国为放纵、精致的宫廷敬神礼仪进行音乐伴奏。它也服务于皇室华丽的婚礼、觐见仪式和统治者的诞辰以及公开的体育比赛等活动。尽管皇室的公开活动都具有宗教性质，然而，管风琴却仍然没有成为宗教乐器。正式的敬拜仪式上是不用管风琴的，即使今天，在东罗马式的东正教教堂里，仍然不允许使用。这里一直保留着基督教早期对乐器的恐惧。

管风琴最后终于从拜占庭返回欧洲。公元8世纪末期，拜占庭的君士坦丁·科普罗尼穆斯大帝，送给法兰克王国的宫相矮子丕平一台管风琴。另外一台是公元9世纪初，由一位拜占庭公使带到了亚琛，人们便立即开始仿造。看来，法兰克王室也认识到了这种宫廷礼仪乐器的价值。但有资料表明，实际上在北部和西部的一些修道院里也已经有了管风琴，主要用于为圣咏伴奏。这种中世纪早期的管风琴，当时还并不是必备的乐器。除了作为对歌唱声部的指导和支持之外，不论在意愿上和技术上，都不是必备的工具。

向公元2世纪过渡时，管风琴逐渐在宗教礼仪中获得了越来越多的青睐。在较大的主教教堂中，均装备了管风琴，作为身份的象征——大多由修道院制作。这时，古希腊古罗马的音乐禁欲主义

第五章 管风琴——一种功能无限的乐器　　　123

业已失势。这与宗教建筑的进步有关。尽管我们还不能说，乐器与建筑的相互影响如何，但看起来正在兴起的哥特式建筑，与管风琴成为教堂主要乐器确实有一定的因果关系。当然反对这种趋势的抗议也不绝于耳，特别是正统的教士团体，又开始重复基督教早期对音乐的批判。然而，教会历史发展的自然规律，民众生活水准的提高和权利的增加，都使得这种教条式的抗议最终失去效果。还不仅如此，到了中世纪末期，几乎所有大主教座堂、城市和修道院教堂，也都有了管风琴。发起人不仅有宗教领袖，还有城市的未受圣职的修道者组织。管风琴的普及当然也可以用神学观点加以诠释。对管风琴最精妙的辩解，来自主教包德里·冯·多尔（Baudry von Dol），他于1120年解释说：管风琴适合最大限度提高信众的虔诚，因为它的声管规模、形式和音响状态均不相同，却由同一种鼓风吹动，发出共同的歌声。我们的基督徒——尽管也是人人不同——也都应该被同一个圣灵所感悟，取得共同的信念，共同去合唱赞歌。

不同的部件在其中产生效果，体积越来越大，技术越来越复杂，音律越来越多样化的管风琴，被安装到了越来越多的教堂中，为礼仪所用；生活水准的提高，各种成见的逐渐减少，使文化精神得以逐渐细化；随着科学技术的不断进步，越来越多的声管结合在一起，管风琴的风箱越来越大，踏板也已发明，这样一来，不仅手而且脚也可以参加制造音响。风柜的发明使得单个声管组——音栓——可以定向选择。然而，虽然不仅声管得以多样化，而且其音响种类也逐渐增多，但管风琴本身却越来越笨重了。中世纪早期只有便携式管风琴，现在发展成为较大的变种，即固定式管风琴，在教堂里安放在固定的位置上，但它却仍然可以移动——有些类似今天的簧风琴，到了最后，其具体发展阶段已无法复原讲述，管风琴终于成为教堂的一件固定的圣堂家具，与圣坛和祭台一样。随着体积的增大

和家具化，也就必然出现一种新的趋势，就是增强其艺术性和建筑性，对它加以美化。首先必须在教堂里为管风琴选定适合的位置，并赋予其体积和美观相应的造型。因此，管风琴的正面，也就成为建筑艺术上的一项专业美术工程，其中包括精美的图案和豪华绘制的安全门，被称为管风琴一侧。这样的管风琴当然就不再仅仅是为唱诗班配乐的乐器，而且是宗教礼拜仪式和教堂音乐的正式成员。我们可以从管风琴师已经成为有地位的专职岗位得到证明。这些管风琴师中有的曾是教士，也有的是教外人士。他们已经不满足于领唱诗、为音阶定调和主持唱诗的活动，而是还要自我表现——不仅在礼拜仪式上，甚至在类似后来世俗音乐会的活动中大显风采。

中世纪末期的管风琴如何简陋，新时代初期它已经如何大大进步，人们的看法大相径庭。有人认为，既然一般说法是"敲管风琴"，所以可以断定，仅有的几个按键——就像是敲钟——是用整个手掌或者胳膊肘向下打击的，所以不可能打出快速、优美和有节奏的旋律。另一些人则认为，所谓"敲"不能从字面上理解。这里指的是对键盘的点击，就像"弹琉特琴"那样，完全可以用指尖的感觉进行演奏。但是，当时的管风琴结构如何，会发出什么样的响音，可以弹出多少不同的声音，以及可以持续多长时间，气压有多高及如何才能均匀，旋律如何结合，节奏如何既简单又复杂，人们是否能够听到单个音管的声音，或者各个单音都聚在一起就会造成一片粗糙的噪音——所有这一切以及其他很多问题，我们今天都无法解答。

宗教改革给管风琴带来沉重的打击，实际上是向神学仇视艺术和奢侈时代的一种倒退。这不仅引发了对宗教的肖像之毁坏，而且也出现了一股破坏管风琴的运动。1527年，新教极端分子摧毁了苏黎世大教堂的管风琴。他们与其他地方的同道，把管风琴视

为——用茨温利的话说——"罗马教皇的魔鬼器具"。茨温利另一个改革同志加尔文的评价更不友善："这是教廷极其可笑和愚蠢的对犹太教的模仿，目的是美化神殿，用管风琴和其他一些类似玩具，企图使上帝话语更为庄严。但这样一来，就会使民众更满足于表面的礼仪，而不是领悟上帝话语的真谛。"路德则更为和缓一些，但似乎对管风琴也没有太大的兴趣。他所写作的关于礼拜仪式的文章中，从未提到过管风琴。但这种"不虔诚的教皇手摇琴"——一位改革家这样称呼管风琴——既未被赶出教堂，也未特别限制它的使用。最终按照1532年的教堂规范，管风琴师的职责，就只是为信众唱诗定音，或伴奏，或有时在之前和之后演奏一段，仅仅为了让管风琴激发"人们的祈祷和内心的领悟"。

这对提高管风琴师的声誉，当然并无太多好处。这个职业最后降低成为教师、市政书记员或艺人的业余爱好。这个职业很少受到尊重，以至于有些地方不欢迎天主教的管风琴师的存在。而新教对管风琴的厌恶却持续了很久。甚至到了1665年，罗斯托克的神学家特奥菲卢斯·格罗斯格保尔（Theophilus Großgebauer）还写过一篇尖刻而有影响的批判管风琴的文章："管风琴师坐在那里，玩弄他的技巧。就为了让这个人玩弄技巧，耶稣的信众们就得坐在那里聆听这些管管儿的回音。信众们变得困倦和懒散。有些人在睡觉；有些人在聊天；有些人无奈地四面环顾；有些人想读书却不能读，因为他们不认字，但他们可以从宗教歌曲中学习；有些人想祈祷，但由于听这些呼啸和杂音，受到干扰而无法进行。"

然而，正是这些呼啸和杂音，随着时间的推移，最好的神学理由也无法把它们驱除。到了最后，管风琴也在路德宗教会，甚至改革后的教堂里获得了永久的席位。这不仅因为它确实是一种奇妙的乐器，最终在新的宗教礼拜仪式上，它甚至可以烘托文化友善的气

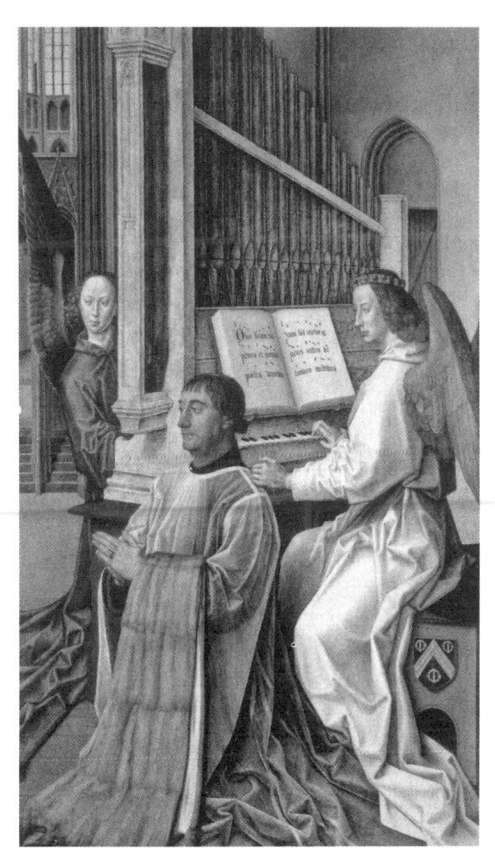

管风琴是天使的乐器吗？此为15世纪的油画，画家胡戈·范·得尔·格斯（Hugo van der Goes）

氛。更重要的是，它在那里找到了自己的音乐结合点。在路德宗教堂里，就是教众歌唱，它已成为礼拜仪式音乐的核心。没有文化的和未经训练的信众尤其需要引导，这个任务只能由管风琴承担，而且路德宗的教众歌曲，恰恰需要它在前奏和尾声中扩展和变奏。

在改革后的教堂里，情况有所不同。信众独立吟唱诗篇，不需要乐器伴奏，但很多管风琴仍保留在那里。如果它们在宗教礼拜仪式上不能有所作为，那应该如何利用它呢？可移动的轻便乐器，可以转移到市民的家中，发挥其繁荣音乐的作用。当然这是纯粹的世俗音

第五章 管风琴——一种功能无限的乐器

乐。然而即使较大的管风琴，也同样可以成为世俗乐器，尽管由于无法搬运仍然保留在教堂里面。处理的办法就是利用它举办世俗音乐会。在大多数情况下，将管风琴归属市政当局，而管风琴师属于市政职员——在尼德兰至今仍然如此。尽管他们不能在宗教的礼拜仪式上履行自己的职责，却可以在礼拜仪式之外，比方为城市公众娱乐，或者为音乐爱好者带来欢娱。人们很乐意听音乐，于是可以在这里给人们提供新的音乐欣赏平台，以取代声名狼藉的酒馆和下流的音乐场所。由于当时还没有相应的世俗音乐会场所，因此就邀请人们去教堂，满足他们对音乐的需求。于是，在17世纪初的尼德兰，就出现了教堂音乐会的形式——更准确地说——是在教堂里举办的世俗音乐会。教堂至少在有些时候，可以变成文化讲堂，使得宗教礼拜仪式与世俗文化活动截然分开。随着人们对管风琴音乐的喜爱不断扩大，在18世纪的尼德兰，有上百座家庭式管风琴分布在私人家庭中，甚至在公共建筑如市政厅，也都很愿意引进这种配置。

　　就像其他形式的音乐或者造型艺术一样，管风琴同样成为一种禁欲的悖论。神学对艺术的敌视，却促进了艺术的发展。

艺术中的科技与科技中的艺术

　　17世纪，管风琴终于在经历了长期复杂而阴暗的历史发展以后，成为一件可以奏出高超音乐的伟大精良的乐器。当然它本身也成了一件艺术品。三十年战争，中断了音乐和科技的进步，只是到了17世纪末，管风琴的制造才重新兴起。在德国出现了像戈特弗里德·希尔贝曼（Gottfried Silbermann）和阿尔普·施尼特格（Arp Schnitger）这样的名字。和大多数管风琴制造师一样，他们的作坊和管风琴的声誉名震八方。就说阿尔普·施尼特格，他先是在施塔

德，然后在汉堡诺因费尔德区，建立了自己的作坊，制造了尼德兰的百座管风琴，供应北德地区一些汉萨同盟的城市，北海和东海沿岸地区，奥尔登堡、尼德兰的佛里斯兰及格罗宁根两省，以及柏林和马格德堡一带。他的个别乐器甚至卖到了更远的国家。通过这种广泛的传播和由他培养的管风琴制作的弟子，他在北德地区的管风琴界内声名远扬。直到今天，他的不少乐器仍然被保留下来。通过这些乐器，也可以理解他当年对音响的设想——其中最大的一台，是1986年至1993年，曾耗巨资进行维修的汉堡圣雅各比大教堂中的管风琴。

再如戈特弗里德·希尔贝曼，他是在斯特拉斯堡从他哥哥安德烈亚斯·希尔贝曼（Andreas Silbermann）那里学的制造管风琴的手艺，后来在弗莱堡建立了自己的作坊。他生产的46台管风琴，全部卖给了萨克森-图林根地区，使其成为由他的音响理念统治的管风琴世界。他死于1753年，但他的影响却通过他的弟子，远远超出了德累斯顿。施尼特格和希尔贝曼只是数量众多的小型管风琴作坊的两个代表人物，这些作坊同样为某一地区的管风琴及其音响的传统制作留下了烙印。有一点我们不能忽视，管风琴制造是一个全欧洲的现象，主要的推力来自法国和意大利。在19世纪，首先是浪漫主义运动推动了管风琴的制造，到了20世纪，则被新巴洛克管风琴运动所取代。

在德语地区，应该提到两个人，一是神学家阿尔贝特·史怀泽（Albert Schweitzer），另一个是表现派诗人汉斯·亨尼·雅恩（Hans Henny Jahnn）。很多人都不知道，他们两人都是出色的管风琴演奏家。史怀泽曾于1906年写过一篇题为《警告：返回真正的管风琴》的文章。他对那个时代的德国"工厂化生产（非手工制造）管风琴"的批评，并没有妨碍他成为修复历史乐器的顾问，尽

管在修复中加入很多现代化技术。同样，雅恩本人在修复历史管风琴时，也加入了自己的现代化结构的思想和音响观念，为此他常常与不能以及不愿意按照他的具体设想运作的管风琴制作师们发生冲突。同时，在第一次世界大战后，他也是主张对汉堡圣雅各比大教堂内的阿尔普·施尼特格管风琴进行修复的代表之一。他与这台管风琴的经历，也使他成为管风琴运动的发起人。

改革与反改革，进步与复古，这些在管风琴的历史上是经常变幻的，也是相互争斗和相互渗透的。时尚来了又走了，有时会带来新的珍奇，有时也会造成对历史遗产的不负责任的破坏。这对管风琴的历史与建筑的历史而言，没有什么两样。

几百年来，科学与技术总是先行一步，它更为成熟的发展也带动了音乐表达方式的日益多样化。管风琴获得了新的音响和音色，从而获得了相应的特性。照理说，管风琴是一种音色固定的乐器，不像小提琴那样可以通过手指的变化而塑造音色，但它的音量却通过大量的音管，可以超越所有其他乐器。有些音管使人想起某些吹奏乐器，而另一些音管又像是弦乐器。实际上，它是唯一可以演奏出整个管弦乐的单体乐器。在20世纪，法国人奥利维耶·梅西安（Olivier Messiaen）超越了人类音乐的界限，在他的管风琴音乐作品中，展现了鸟类的歌唱世界。

如何才能制造一件具有如此丰富音响的乐器呢？对这件由键盘和管乐器组成的两性乐器——管风琴的形成，我们必须考虑两方面的因素，即风的制造和引进音管与音栓的组合。我们先说空气，这是管风琴的生命所在。建造管风琴的术语称之为风。直到19世纪末，它一直是由鼓风机产生的，需要多个劳力脚踏而成。现在已经由电动鼓风机取代。通过风洞把风吹进风柜，风柜上面是众多音管，下面则是管风琴师通过键盘开关的音栓，在琴台上用双手弹按

一个或多个手键盘，用一只脚踏脚键盘（踏板），使得风自由地进入许多的音管里，从而发出音响。它不仅有"开启"和"关闭"两种可能性，而且还通过增音箱的发明，使得音管的声响可以无档次地开关，而减弱或增强音管的量度。

现在再说一说音管和音栓。管风琴不仅有无数单个音管，而且还有由同类音管合成的音管组。一个或多个音管组，组成一个音栓，可以通过一个开关或手柄开启或关闭。为了让一个音栓发声，必须在风柜中使风进入相应的音管。为此，传统的做法是安装钻有风孔的木板条，只要开启音栓，板条上的风孔恰好对准相应的音管，风就可以让音管发出声音来。管风琴师一旦关闭音栓，风孔就不再对准音管，音管则保持沉默。

正确地选择音栓，是一种专门的技巧，也是管风琴师要掌握的首要技巧，然后演奏才是第二位的。每次演奏前，他都必须仔细考虑，想让管风琴发出什么样的音响，要求管风琴达到什么样的目的，使用哪类音管，才能使不同的高音、低音、音色和音量构成整体效果。为了练习这第一技巧，管风琴师必须首先熟悉他的管风琴，并对音的混合有一定造诣，然后他才能研究管风琴乐谱或即兴演奏的曲目。所以说，管风琴艺术是双重的。如果没有管风琴的建造艺术，那就什么都不是。而为了了解它的博大精深，并展现其独特的诗意，就必须深刻地理解管风琴学的专业概念：音值量、滚状增音器、震音音栓、联合音栓、上下唇片、音冠、柔低音、肖姆双簧管、拉凯特双簧管、克鲁姆双簧管、左尔顿双簧管、琴管顶盖、柔音顶盖、伴音管和古大管。

布克斯特胡德与教堂音乐的典范吕贝克

一些管风琴师闻名全世界，例如在吕贝克就有迪特里希·布克

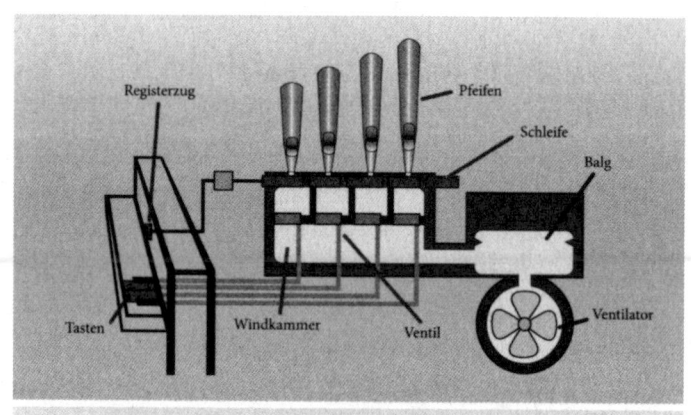

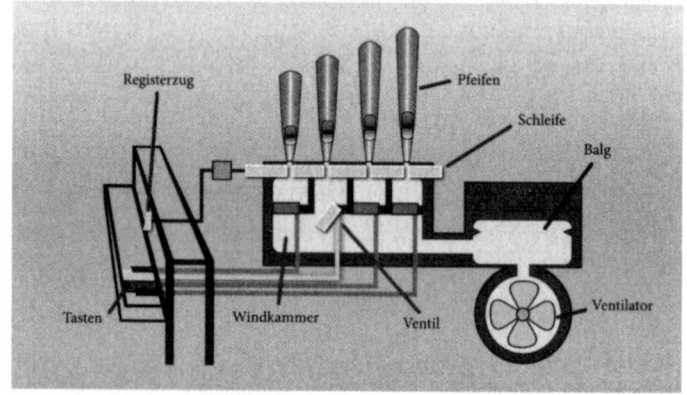

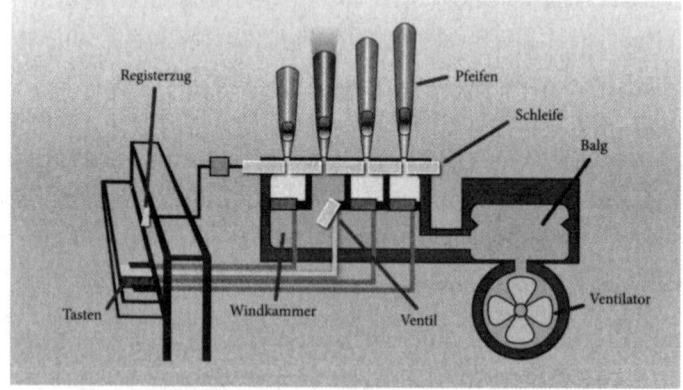

管风琴是所有乐器中最复杂的乐器。上面的简图，表现了三个阶段的截面。上图：音管立在关闭的风柜上面。中图：音管音栓开启，通过弹点按键同时打开一个音管的栓塞。下图：鼓风机用风充满风柜，让音管发声

斯特胡德（Dieterich Buxtehude）。人们对他的生平知之甚少。他很可能是1637年生于丹麦的赫尔辛格，在哈姆雷特城长大。由于父亲是那里的管风琴师，他本人又在那里上了拉丁学校，所以他从小受到了良好的音乐教育，后来在哥本哈根，也许还去过汉堡进一步深造，尤其在管风琴制作、演奏和作曲方面。1668年刚刚30岁的他就获得了吕贝克主教堂圣马利亚教堂的管风琴师职务。这个职务他一直坚持了四十年，直到1707年去世。那时他虽然还很年轻，但就已经是个成名之人。他的薪酬丰厚，并被接受为吕贝克市民，娶了他职务的前任之女儿为妻。这在当时并不少见，因为那时还不流行爱情婚姻，大多数情况下，职务接班人有义务照顾其前任的子女，布克斯特胡德当然也要这样做，他的接班人也同样娶了他的女儿。

吕贝克当时是东北欧商贸中心，但这座自豪的古城曾有过更为荣耀的历史，城墙以内的华丽砖结构哥特式建筑就是见证。汉萨联盟早已不再是活跃的政经力量，已经无法与英国和荷兰抗衡。不幸的是，吕贝克人还一直以为可以作为路德宗信仰的堡垒，把一切少数异族驱逐出城。于是，大批犹太人、天主教徒和英国人逃难到了汉堡，反而促进了那里的经济繁荣。同样，文化生活也在吕贝克遭遇了不可逆转的沦落——只有教堂音乐例外，但这也只是因为布克斯特胡德把这门艺术推向了划时代的高峰。

同样有名的还有他的晚间音乐会，这是一种独特的教堂音乐会，每年圣诞节前的将临期在圣马利亚教堂举行。音乐会分别在五个晚上举行，用音乐来讲述圣经故事。这种晚间音乐会的源头，还无法考证出来。早在布克斯特胡德的前任时期就已经举办。然而，怎么会在一座教堂里举行宗教音乐会呢？晚间音乐会明显是宗教内容，但它却不是宗教礼仪音乐。或许先是在平常的日子，为市民举行宗教或世俗音乐会，然后才获得进一步发展。但这种教堂音乐类

别的出现,并不是理所当然的。当时曾有人对此提出过另外的设想:"或许是对上帝的崇敬,或许也是为了自己的需要,或许上帝更喜欢把晚间音乐转向正规的教堂音乐,才能显得更体面一些。"举办音乐会的代价很高,需要资金、组织工作和艺术设计。例如1678年演出他的清唱剧《羔羊的婚礼》,为了与已知的众赞歌相结合,并自由扩展诗篇,或者为《人间天堂的英灵欢庆最爱的救世主耶稣基督诞生来到人间》或者《畅想恶与善,即永恒的结束和开始》的演出,布克斯特胡德都设计了六个独唱声部、十一把小提琴、三把中提琴、三把维奥拉达甘巴、两把小号和长号,以及一个由卡特琳学校唱诗班组成的合唱队。所需的费用最初由商人赞助,后来教会也支付一些。这些捐赠使得观众可以免费聆听。观众人数可能很多,他们的艺术水平较高,尽管晚间黑暗而寒冷,但人数多得不得不由市政卫队出来维持秩序。是否还有观众来自郊区或者汉堡呢?毕竟在北德地区,甚至在整个德国,这都是绝无仅有的:在教堂里举办大型娱乐性音乐会,而且是在礼拜仪式之外,演出的是自由式教堂音乐,没有礼拜功能的宗教歌剧。布克斯特胡德的晚间音乐会,是在保留一切传统的条件下,在欧洲现代市民音乐会文化的道路上,走出的重要一步。

　　同样重要与影响深远的,还有布克斯特胡德作为独奏者的功绩:在圣马利亚教堂有一台为他专用的大型管风琴,建造于1516—1518年,后又经过多次改进。它具有三套键盘和精美的造型。在少数特殊的场合,布克斯特胡德会使用这台小管风琴演奏。他的主要任务是为节日的宗教礼拜仪式奏乐。当时的礼拜仪式分上下午两场。一个小时的布道前后,分别有一个小时的音乐、诵读和祈祷相配合。管风琴师奏乐后,在布道前离开,然后在布道快结束时返回。这并不是因为他缺乏信仰的虔诚,而是因为天气寒冷。布

克斯特胡德管风琴旁边还专门放置了一个煤炉为他取暖。礼拜仪式按照16世纪改革派约翰内斯·布根哈根制定的教堂规范执行。布道为核心内容，其他的传统内容仍然保留。布克斯特胡德根据这些规定和众赞歌内容，用管风琴配合。有关他作为管风琴师的很多具体任务，我们不得而知。可以想象的是，他在执行这些任务时，握有很多自由发挥的空间，而且充分加以利用，远远地超出事先规定的范围。

一项沉重的日常工作是对管风琴的保养和管理。这台庞大的乐器必须不断地维护、改进、清洁和调适。为此需要请专业工匠，经常检修并支付费用。此外，还要保持和预备足够数量的工人踏踩鼓风机。这一切都要求有足够的管理经费。遗存下来数量众多的账册，证明了其支出的状况。一个特殊的问题看来是鼠患，因为铅质音管被腐蚀时，会产生一种带有甜味的铅酸盐，经常会引来鼠类咬噬，所以还必须准备鼠夹和鼠药加以应对。布克斯特胡德不仅是位艺术家，还是一名乐器管理员。另外，他还兼任圣马利亚教堂的工坊主管和财务主管，同时还是世俗官员和企业家。他对待数字和对待曲谱一样具有可靠的创造力，他必定是一个多才多艺的人物，所以才能把原本与音乐不相关的才干融为一身。

两个半世纪以后，在这座汉萨同盟的城市里，这种行政能力和艺术天才的相结合，被另一位吕贝克的文人定性为"生活的市民性"。文学大师托马斯·曼发明了这个概念，它指的是一种生活方式，艺术并非艺术本身，它渗透在日常职业义务和社会责任之中。"艺术家不应把艺术当成人性的绝对豁免，他应该拥有一栋房子，组建一个家庭，过着充满冒险精神的生活，创立一个稳定的、有着市民阶级尊严的根基。"从这个意义上看，布克斯特胡德显然是一个新兴市民阶级的教堂音乐代表：他既不是修士，也不是严格按照

戒律行事的神职人员，而是一个自由艺术家。作为基督徒和艺术家，他并没有特殊的生存方式，而始终是一个市民，一个职业人和家庭中的父亲，他只是受到一个现存社会的固有框架的局限。他创作的音乐尽管具有深邃的宗教精神和高超的艺术水准，却仍然既不是纯粹的偶像音乐，也不是绝对的艺术音乐，而是一种教堂艺术音乐，始终服务于市民阶级。

布克斯特胡德的音乐作品包含多个类别，包括晚间音乐、室内乐、自由管风琴作品、康塔塔和改编的众赞歌。后者在数量上居首，因为在布克斯特胡德的改编作品中，新教的教众歌曲最终成了艺术品。这也可以从其改编的多种形式看出：众赞歌变奏曲、经文歌、幻想曲和前奏曲。最重要的是众赞歌前奏曲，它本是一种序曲，是教众歌曲的前奏，但后来却渐渐地成了一个单个品种。布克斯特胡德利用一台北德管风琴的音栓，把非汉萨式的兴致和南方的特殊要求融合到一起，然而他如此创作的音乐巨作，却始终与一种数学家的严谨相连。他最重要的作曲原则是对位，即一个音与另一个音的对立安插——但并不是硬性安插，而是不同的风格的演变。布克斯特胡德经常使用的对位，是幻想的风格（stylus phantasticus），这样使得他的音乐表现力大大地增强，与当时的时尚歌曲的风格更为接近。

与作曲密切相关的是即兴创作。在演奏时，一个管风琴师探索新的思路，应对意外的可能性，即兴创作就显得十分重要。礼拜仪式的第一部分，要求准时在一个小时内结束，以便让牧师能够在8点整开始他的布道。这时就需要即兴创作才便于安排。然而，对布克斯特胡德以及他的同代人来说，这并非任意挥洒力量的游戏，这要遵循一定的规则。有时也需要事先在家里用自己的羽管键琴或者楔槌键琴精心准备，但在现场给人的印象，却似乎是作曲家的临时

发挥。就像信仰在每个人身上都不尽相同一样，都有自己的发展进程，基督教信仰同样是一个具有无限变化的议题，所以少数众赞歌或者礼仪乐曲，都会通过管风琴的即兴创作而成为音乐的无垠宇宙。每一个传统作品，管风琴都可以在每个星期天，以无限多样的新型音栓和即兴创作，产生独一无二的新作。但这种在教堂里如此自由发挥的器乐曲，却并没有离开经文。变奏的众赞歌和礼仪歌曲的诗句始终环绕身边，尽管它们不是唱出的声音，却能使大家听到或许也会跟随哼唱。

如果我们专心聆听布克斯特胡德的音乐，就会想起圣经里的一幅画面，它同时在不断地变化。旧约《创世记》中曾讲到。先人雅各在梦中见到一架天梯。它立在地上，上端直达天穹。有天使在梯子上，上去下来，赞美上帝。同样，布克斯特胡德的管风琴曲也会梦幻般地登上顶峰，赞美上帝、弘扬福音，然后再返回。但是，这是一种比阶梯结构更为复杂的音乐建筑，它更像是一个"楼梯间"，包含了无数的阶梯、主路和辅路，平行和对立，有时被隐蔽起来，有时又极其清晰明亮，有时快乐地向上盘旋，有时又向下坠落。凡是想探索这个"楼梯间"的人，都会找到无限的可能性，去了解信仰的世界。

1705年，时年20岁的约翰·塞巴斯蒂安·巴赫，从阿恩施塔特长途跋涉450公里，就为了去结识布克斯特胡德。由于他不可能如此快地学会和理解一切，于是他在吕贝克停留三个月之久，尽管他当时只获得了四周的假期。他发现，许多市民很难与这位大艺术家沟通，但对他来说，再次与布克斯特胡德晚间音乐和管风琴演奏的接触，却是他的一次伟大的受教育的经历。

当然，即使到了巴赫，管风琴的历史也尚未终结。它与乐器的科技发展紧密相连。到了19世纪，管风琴的音乐表达方式出现

了全新的可能。通过法国管风琴制作师阿里斯蒂德·卡瓦耶-科尔（Aristide Cavaillé-Coll）的创造力，管风琴发展成为一种乐队乐器，可以演奏交响乐作品。类似的发展也在德国出现。亚历山大·吉尔曼（Alexandre Guilmant）之后，在这方面制定规范的是经常创作管风琴交响乐的塞萨尔·弗朗克（César Franck）。他的《大型交响乐》显示了法兰西的浪漫主义利用管风琴创作新的音响的可能性。当他描述他在巴黎圣·让-圣·弗朗索瓦（Saint Jean-Saint Francois）教堂中的圣器时，曾流传下这样的箴言："我的管风琴？那就是个管弦

一台由阿尔普·施尼特格制作的、外表华丽、音响绝佳的管风琴，竖立在汉堡圣雅各比教堂

138　　　　　　　　　　　　教堂音乐的历史

乐队！"在19世纪向20世纪转折时的德国，马克斯·雷格（Max Regar）以其大胆的音乐作品，促进了管风琴艺术的进步。

通过气压技术的使用，到了19世纪末，尽管多键盘和踏板之间的结合日益复杂，其键盘仍然可以轻松地弹奏。利用音栓的复杂交织，模仿乐器的音响效果，使得管风琴乐变得更加有力，音响上更加变化多端，达到空前未有的程度。

到了20世纪，捷尔吉·利格蒂（György Ligeti）通过风力的变换、音程的重叠以及新的演奏技巧，如用手和手臂在键盘上弹奏，产生了更加极端的新音响。他的思路不仅影响了新的一代作曲家，而且也为管风琴制作者带来灵感，使得乐器的效果更为活泼生动。像管风琴这样具备如此多样可能性的单体乐器，还从未出现过——它毕竟是一件万能的乐器。

管风琴之虔诚

不可否认，管风琴至今仍然是教会争论的对象。有些人认为它过于老式和过于繁杂。他们很想用现代流行的通俗音乐乐器取代已经过时的音乐辉煌的遗物。例如用吉他取代管风琴，而且吉他也更便宜一些，可以减轻教堂的经济负担。我们在这里引用一段海因里希·海涅所写的对话，或许会对我们有所启发。有人问一位先生，他是否喜欢基督新教。他干脆回答说："它对我而言太过于理性，假如在新教教堂里没有了管风琴，那它就不再是宗教了。"

管风琴的宗教力量在何处呢？没有它，新教礼拜仪式中所重视的虔诚的思维活动，甚至会变成一潭死水。为了回答这个问题，我们必须翻开格奥尔格·克里斯托弗·利希滕贝格（Georg Christoph Lichtenberg）的《拙劣之书》。这位启蒙主义大师身体里藏有一根

隐蔽很深的虔诚的血管。尽管新教牧师的布道和祈祷很少打动他的心，但众赞歌和管风琴却能唤起他虔诚的灵魂。他自己虽然完全没有音乐细胞，既不会演奏乐器也不会唱歌，但这并不意味着教堂音乐对他不起作用。正如18世纪70年代——布克斯特胡德去世两代人之后——的这段记录所证明的："我很少理解音乐，根本不会演奏乐器，但口哨吹得不错，我却从中获益不少，远超过笛子和楔槌键琴上奏出的咏叹调。当我在一个寂静的夜晚吹起《在我所有的行为中》这首歌，我想着歌词，但不太愿意独自歌唱，这时，我很难用语言表达我的感觉。当我唱到'当你做出决定'时，我常常会鼓起勇气，燃起烈火般对上帝的忠诚，我想跳入海中，我的信仰不会把我湮没，能够意识到唯一的善举，就会无所畏惧。"

利希滕贝格最喜欢的众赞歌来自保罗·弗莱明。这位基督教新教巴洛克诗歌的伟大而不幸的天才，在三十年战争期间，到处流浪，抵达莫斯科、波斯，最后患肺炎，过早地死于汉堡，享年只有三十岁。今天的《新教歌集》中有很多弗莱明的诗歌，而利希滕贝格心爱的歌曲唯独《在我所有的行为中》得以留存，它集中地表现了基督教信仰的最极端和最直接的底线。信仰就是忠诚。谁忠于上帝，就要贯彻到一切的生活领域，一切的思想深度，一切的幸福感觉，这样，他就会得到一切，全部的福音，伟大的慰藉，只要从心灵里唱出：

> 在我所有的行为中
> 我追求那最高的神，
> 他无所不能；
> 他让所有事业，
> 获得意外的成功，

用自己的告诫和行动。

这首诗慰藉式的特点,适合安静的曲调,恰如温柔困倦的夜歌《森林正在安眠》和大型丧歌《噢,世界,我必须离开你》等。路德宗对上帝的忠诚,总是与悲伤和冷漠相连,或者从积极面说,与感恩和谦卑连在一起,但这首歌同时还有跳跃的一面。这是一首进行曲,节奏性强,所以很适于用口哨吹出来。利希滕贝格最喜欢吹的一段,却没有被歌集收纳,可能因为过于僵硬和粗犷:

只要他做出决定,
我就会毫不犹豫,
走向我的灾难;
没有任何灾荒
会更为坚硬,
我仍将迎难而上。

这是对信仰的严峻考验:用对上帝的忠诚,走向自己的灾难。

对于弗莱明的歌,利希滕贝格还写过另一段笔记。1775年的复活节前夜,傍晚他散步在伦敦街头。天色朦胧,玉盘东升,他向一栋房子走去,这是1649年查理一世国王走上断头台的地方。他在与清教徒的战争中被奥利弗·克伦威尔(Oliver Gromwell)战败,身为国王作为罪犯付出了生命代价。当利希滕贝格穿行在夜晚的伦敦时,他想起了当时发生的一件事情:"我遇到一个人,他从风琴店租用了风琴,走在街上,边走边拉着琴,直到有人把他喊住,支付给他六个便士,让他演奏一首歌曲。风琴很好,风琴手突然演奏起众赞歌《在我所有的行为中》,音乐如此悲伤,与我当

时的心情完全一样，浑身立即感到一种无法形容的虔诚的震撼。然后我想到了月光，在夜空下忆起了远离我的欢乐，我无法忍受我的难过，便赶紧离开。我忍不住唱了起来。'只要他做出决定，我就会毫不犹豫，走向我的灾难。'皇家宫殿矗立在我的面前，在月光下闪烁，这是复活节的前一天。就是前面的那扇窗子，查理从里面走了出来，用他那短暂易逝的王冠，换取了永恒的生命。上帝啊，这是一个什么样的世俗人物啊！"

第六章
巴赫与时代的中心

巴赫之前的世界寂静无声

关于教堂音乐，我们可以写一大本书，其中只需讲述一位作曲家，因为他的作品囊括了全部：圣经中的诗篇和故事，所有的教会节日歌曲、古代的赞美诗和经典的礼仪作品，改进的众赞歌和歌剧的咏叹调，作曲的最古老和最新的技巧，管风琴上可以演奏的一切，以及信仰的思想和感受。他就是顶峰。他之前的一切，似乎都在他身上聚集汇合，他之后的一切，似乎都出自他的成就。约翰·沃尔夫冈·冯·歌德聆听他的音乐，想起了"呼啸的大海"，但这么说仍然过于渺小，因为，巴赫——就是集于一身的整个教堂音乐的世界。

然而，与其功绩相比，我们对他个人的了解却少之又少。既然他如此伟大，又怎么会是这样呢？为什么有关他个人的资料几乎没有保存下来呢？除了一份内容简单的讣告、少数信函和套话连篇的官方文献，没有任何个人的特色，所剩下的，就只是一些胡拼乱凑的毫无参考价值的传说了。真正的传记是很难写成的，因为真正的传记应该是：讲述一个独特生命如何成长和发展，如何受内在能量

所驱动及如何受到外界环境的掣肘,也就是一个个性的形成过程。尽管对巴赫的研究取得了很大进展,我们对他却仍然知之甚少。而且,甚至连他的一幅真正能够说明问题的肖像都不存在。目前,我们只知道埃利亚斯·戈特洛布·豪斯曼(Elias Gottlob Haußmann)1748年所绘的平淡无味的画像(巴赫去世前两年),而且,其真实性也一直受到质疑。画中所表现的只是一个平庸、粗糙而肥胖的巴洛克市民,戴着一顶不知从何处弄来的假发套而已。

我们所知的巴赫的生平很快就可以讲完:他1685年出生于一个庞大的音乐世家。音乐就是这个家庭的天职和事业——这就是他的出身,也是他自己以及其他众多子女的人生:成为艺术家,就是简单而不言而喻的归宿。我们不能想象,他还想过从事什么其他职业。他就是这样生活在家庭所赋予的这个框架之中,其他可能性是不可想象的。一个大家庭,就是保障前途和安全的港湾。巴赫从小

与他划时代的功绩相比,约翰·塞巴斯蒂安·巴赫只有很少而且无法确认的肖像。此图就是其中最著名的一幅,画家是埃利亚斯·戈特洛布·豪斯曼

144　　　　　　　　　　　　　教堂音乐的历史

失去双亲，被不同的亲戚照料，更是深深地体会到了这一点。从今天的角度看，这种问题孩子，在当时并非不寻常的现象。他获得了良好的学校教育，尤其是特殊的音乐培养。当然他必须特别努力，才能满足家庭对他的要求，才有可能获得急需的"免费餐桌"——接受境况较好的亲属或邻居经常性的供养。他显然像莫扎特一样是个早熟的天才，但似乎并没有人认为值得特别提及：家人不希望他成为引起公众震惊的神童，所以他可以在一个安静的环境里成长。他生活的图林根和萨克森地区，恰好处在割据的德意志中部，一向为艺术家的发展提供较好的条件。由于较小的城邦和政治上无足轻重的宫廷，更需要在文化上镀金，所以艺术家们在这里可以获得一系列薪俸丰厚的岗位和更为自由的艺术发展空间。大型音乐项目，例如教堂音乐，当时不仅在巴黎、维也纳和伦敦等大都市得以蓬勃发展，而且较小的公侯都城，如阿恩施塔特、米尔豪森、魏玛或者克滕等地也是如此，这也都是巴赫家族任职过的城市。

1723年，巴赫38岁时，迁居莱比锡，终于来到了一座大城市。除每年举行欧洲最大的贸易博览会之外，这里还有受人尊重的大学以及高度发达的出版行业。此外，统治德累斯顿的萨克森选帝侯奥古斯特二世成为波兰国王，回归天主教以后，莱比锡成了萨克森路德宗的坚固堡垒。作为圣托马斯教堂唱诗班主唱和乐监，巴赫曾负责管理托马斯学校及唱诗班，并承担起制订教堂音乐纲领和其他四座城市教堂的音乐工作。他以此进入了市民阶级行列，虽受到相应的尊敬，但也陷入很多麻烦和冲突之中。他在莱比锡的头几年，工作十分繁忙，但成绩显赫，随后就进入了一个阴暗时期。从1726—1733年，他有9个亲人离世而去。第一任早亡的妻子和第二任妻子，共为他生有20个子女，其中11个夭亡于他还活着的时候。我们很难设想，他是如何承受这些损失的。他的主要感受是什

么呢：难过还是害怕，自责还是气愤，绝望还是丧气，疲惫还是对彼岸的期待，或者是对死亡的渴望呢？他自己从他的音乐中获得了哪些安慰呢？问题一个接着一个，但却没有答案。多次申诉和争吵都表明，巴赫越来越"困难"，并影响了他的工作。当然他的上司也常常给他制造困难，然而他也经历过欢乐：作为管风琴大师和专家踏上了音乐之旅，在华丽的宫廷演出，观摩和欣赏歌剧。他也培养了很多优秀的学生。他于1750年去世，享年65岁。

这就是有关他的最重要的数据和材料，我们从中得到的印象只能是，我们对巴赫的一生和他本人知道得很少，而且也无从知道得更多。在这位作曲家身边，始终笼罩着一种独特的寂静，那是由无数美好的音响造成的。但是最能说明问题的却是他的作品，它的声音如此响亮，似乎在这之前，世界曾是寂静无声。瑞典诗人拉尔斯·古斯塔夫松曾在他的诗作《巴赫之前的寂静世界》中这样描写道：

> 在D大调三重奏鸣曲之前
> 曾有过这样一个世界，
> 那是在a小调帕蒂塔之前的世界，
> 可那是个什么样的世界啊？
> 那是空旷而没有回响的欧洲，
> 充满无知的乐器，
> 那时，《音乐的奉献》和《平均律键盘曲集》
> 还没有从琴键上走过。
> 孤独站立的教堂，
> 也从未感染《马太受难曲》的高亢声音，
> 它曾在无助的爱怜下，

依偎在长笛的温柔环抱中。
无垠的风光里，
只能听到伐木的声音，
大狗在冬天的吠叫，
冰鞋在光滑冰面上的滑动，
就像是远方的钟声；
燕子在夏空中鸣唱，
孩子把海螺扣在耳朵上，
但就是没有巴赫，无处有巴赫。
巴赫之前的冰鞋的寂静。

如此不公正，只有诗人可以这样做，就像一个年轻的恋人无法设想，在他与爱人相遇之前，竟然也会有爱情存在一样，对巴赫的热烈粉丝古斯塔夫松来说，巴赫之前既没有阿姆布洛修斯（Ambrosius），也没有格里高利圣咏、约翰·瓦尔特、帕莱斯特里那，甚至没有海因里希·许茨。只是巴赫一出现，一切就都有了。一个完整的音乐世界，在这个奇迹和秘密面前，巴赫生平中的所有谜团，都失去了意义，而且对巴赫本身，也完全没有了意义。作为最后一位没有传记的伟大艺术家，他属于另外一个世界，那时，对一个个体人物的内在和外在的生平——即使是一位伟大的作曲家——没有人会感兴趣。

假如我们想画一幅肖像，让人能够认出巴赫，那我们就可以取来卢卡斯·克拉纳赫（Lucas Cranach）的路德油画——现在可以在维滕堡城市教堂里看到——在其中的一处修改一下即可。

油画展现了一个赤裸的空间，没有任何巴洛克装饰。右侧的祭坛上站立着马丁·路德，但他没有布道，而是闭着口，用两个手指

卢卡斯·克拉纳赫在维滕堡城市教堂所作的宗教改革祭坛画,约1547—1552年,上面的人物应该就是路德,作为基督的见证者和展现者。巴赫的宗教音乐作品,似乎也应如此理解

指向被钉在十字架上的耶稣。人们不需要对改革派看到和知道得更多，只需要知道他指向耶稣就够了。我们只需要把左侧的侯爵家族的图像抹掉，而画上一台管风琴，让巴赫坐在前面，但不是弹奏，而同样是无言而僵硬地指向耶稣基督，向他表示坚贞的忠诚和敬仰，于是就成为了"时代的中心"。

但我们却不能因此而误认为，巴赫只是个教堂音乐家，或者甚至只是个虔诚的教徒。他还做了很多其他的事情，但在本书中，我们主要论述他的宗教音乐。

每周日一首康塔塔

复活节后的第四个周日，在教堂里被称为"康塔塔"，意思是"歌唱"。其来源于这个周日的诗篇，其中有："为主唱一首新歌吧，因为他在创造奇迹！"在这个周日，在宗教礼拜仪式上的教堂音乐中，康塔塔占据了中心地位。这可能使巴赫很欣喜，也可能只是勉强的一笑，因为对他来说，几乎每个周日都是"康塔塔"，他为天主和教堂每周日都奉献一首新的歌：新的康塔塔。这些康塔塔是他教堂音乐作品中的核心部分。他当然也为传统礼拜仪式写过拉丁文弥撒歌曲，例如大型交响乐式的b小调弥撒曲，以及为《圣母颂》或《圣哉经》谱过曲，但他的特色之处却只能从康塔塔中听到，而且十分深刻，令人难忘，以至于直至今日，康塔塔仍被认定为基督新教教堂的音乐典范。

其实，康塔塔在意大利和法兰西是有着悠久而丰富的历史的，其真正的繁荣期是17世纪上半叶。最早它只是一种新形式的声乐。除了礼拜仪式歌曲之外，在教堂里也唱起了牧歌和咏叹调，即多声部或独唱歌曲或诗篇谱曲。牧歌来源于文艺复兴时期的世俗室内乐，咏叹

调则来源于刚刚兴起的歌剧音乐。两者均为教堂音乐开辟了作曲的可能性，并提供了更新歌词内容的新途径，即为不属于礼仪歌词范畴的诗歌谱曲，但这也给教会内部带来了新的冲突。应该允许多少新的世俗音乐因素进入宗教音乐，到底哪些能够有助于促进信众的虔诚心志，哪些会转移甚至误导他们的神智，这都是天主教和后来的基督新教一直争论的问题。这场冲突最后以倾向音乐革新而告终——这不仅因为它给教堂带来了迄今为止未有过的美感和生动，而且也因为它更接近宗教的民间、高雅文学以及教堂众赞歌。或许人们也记起了路德的话，他说，不能让魔鬼"独霸一切美好的旋律"。

尽管康塔塔与当时名声不佳的歌剧有类似之处，但在基督新教的教堂音乐中仍具有独特的意义。在路德之后，单纯的语言说教已经濒临灭绝，亟须相应的信念使之复活。圣经语言对其已经不起作用，亟须进行相应的宣讲。因此，关键是要"传播"：通过布道，更要通过音乐的推动。所以，语言和音乐之间的关系，当时要比今天更为密切。礼拜仪式中的诵读需要用歌声唱出来，一种新的做法便应运而生，就是吟唱过福音之后，诵读布道词之前，插入一段吟唱的布道。基督新教的康塔塔，就是通过音乐的语言宣讲圣道，是一种语言音乐，其基本歌词就是布道中的圣经选段，即各个周日应分别宣读的圣经章节。当然也可以用其他圣经诗句、当代的灵修诗歌或者知名的众赞歌加以修饰，是一种相互连接而自由的文本拼贴。康塔塔把诵读、吟唱、诗句和布道交织在一起，本身就是一种另类的布道。通过词语的多样化，特别是通过音乐，它更容易贴近和感动听众。它的类似歌剧的形式，并非礼拜仪式内的异物，而恰恰是相得益彰，把宗教故事说出来，让每个听到的人能够听懂并触动内心，进而有所改变。

康塔塔在基督新教的德国，曾经历过一个高潮，那是在18世

纪初，特别是布克斯特胡德和格奥尔格·菲利普·特勒曼时期。但使其达到顶峰的却是约翰·塞巴斯蒂安·巴赫。在莱比锡托马斯教堂和尼古拉教堂里的主要礼拜仪式中，康塔塔已经不可缺少。每周日宣读福音之后，吟唱《信经》之前，都要唱康塔塔，然后才是布道。康塔塔的长度，一般为20至30分钟，如果过长，不得不分为两部分，第二部分则安排在布道之后或分发圣餐期间。就像牧师每周要准备的布道词一样，巴赫也要创作一首首的康塔塔。除了无康塔塔的复活节前的斋期之外，他每个周日都要写一首。按照各种假期计算，每年分配下来，他必须作曲、排练和演出大约六十首康塔塔。由于巴赫不愿意抄袭别人的作品，他实际采取了一种批量生产的方式，就是重复采用一些自己创作过的世俗康塔塔的素材。他在莱比锡的头几年，几乎每周写一首新的康塔塔。歌词不由他撰写，而是大多由我们至今不熟悉的诗人和神学家所提供。看来，他在这里已经建立起一种流水线式的分工程序，而且他也没有遇到歌词事先需受审查的困难，因为这毕竟是官方交代的任务。他的工作目标，是完成四年的作曲计划。于是，巴赫就像一名聪慧的教师那样，早期就预先制订好全套的教学计划，为未来的发展做好了准备，这是他在后来的任期中继续工作的规范。他的特殊艺术成就就在于，在一切规范和作曲常规之下，让每首康塔塔都成为独一无二的精品。可惜的是，很多康塔塔已经失传，但毕竟还留存了二百余首，大约是他全部作品的五分之三。

他的工作量显然是巨大的。我们必须考虑到巴赫还有很多其他事情要做。他担任院长、乐监、管风琴师、乐队指挥和学监职务于一身。他还负责制定莱比锡四座城市教堂的音乐大纲，还要安排一些世俗活动，例如大学的庆典，还要对其他管风琴师和乐师进行行政和业务上的监督。在托马斯学校，他是教学委员会的成员。他在

这里负责考试，领导合唱队，教授功课。最后，他还必须创作康塔塔，并与托马斯学校的学生和城市乐师们进行排练。

巴赫把55个学生分为四个唱诗班，但只让第一班唱康塔塔——偶尔也让第二班唱。每个声部有三个歌手，但看来巴赫常常用每个声部只有一人的四重唱演唱他的康塔塔。为此还有一个乐队，只允许由四名城市吹奏乐手、三名小提琴手和一名学徒组成。这样可能有利于工作集中，而且也有必要，因为排练只能在周六下午进行，而这样小的乐队有一定局限性和不小的演出风险，所以巴赫一直努力想改变这一状态，但始终没有结果。他想有一个好的组合，特别想要较好的歌手。他抱怨说，他只有"17名可用的，20名还不能用的，以及17名无用的"学生。然而他显然是个好老师，学生大多是来自贫困家庭的男孩，一周辛苦地完成学业，之后还要在冰冷的教堂里，再次辛苦地演绎他的音乐。

歌手和乐师关注歌词内容，对巴赫的康塔塔十分重视，因为只有这样，才能深入理解宗教题材，领会圣经语言的深层含义，诠释宗教诗文和众赞歌的内涵和诗意及其神秘的内在和谐。只有这样，才能专业地处理其中所表达的丰富的思想和情感。为此，巴赫还以各个形式进行综合，使其成为一个新的整体。宏大的开篇唱段：纪念碑式的音乐构筑，那就是宣叙调，一种节奏自由的说白式的吟唱，用简单的话语，无需乐器伴奏。还有咏叹调，一种光彩的唱段，有丰富的乐器伴奏，常常是不断重复。另外还有教堂歌曲中常见的众赞歌，常常是为了诠释咏叹调。宣叙调、咏叹调和众赞歌的交替使用——还有介于其中间形式的有伴奏宣叙调及咏叙调——在单声、单声和单乐器或乐队、独唱和合唱中间，提供了无限种组合的可能性，诠释各式各样的宗教故事和教条，让所有基督徒在这里找到自己的位置。在巴赫的康塔塔中，包含有悲伤与慰藉、恐惧与

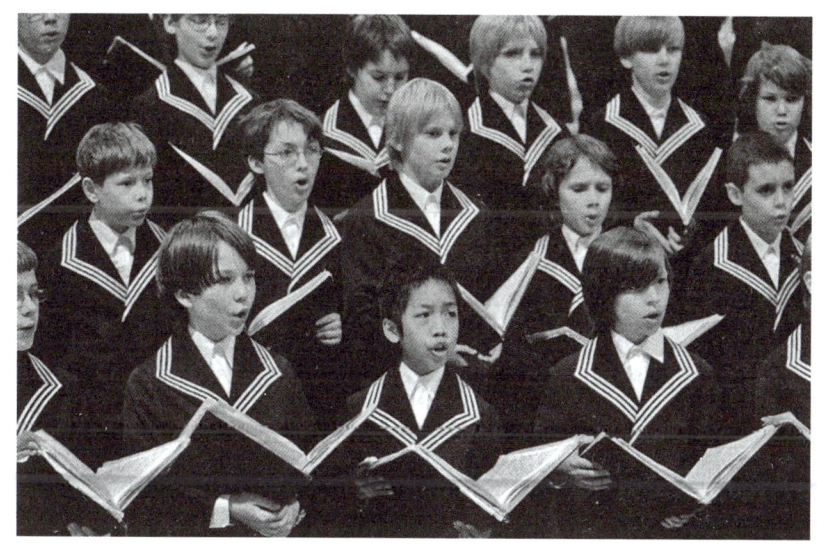

八百多年前组建的托马斯合唱队,至今仍然存在,其最著名的领导人巴赫的作品,也仍然是其演唱曲目的核心

希望、欢乐与愤怒、忠诚与怀疑,一切都在里面。

说到巴赫的作曲技巧,首先会让人想到的是"对位"和"通奏低音"两个关键词。"对位"是文艺复兴的一个遗产。在帕莱斯特里那的作品中,曾经历过一个高潮。多个独立声部,各自在旋律和节奏上都有独立性,但各声部之间又在纵向关系上按照一定规则相互结合,而产生了第三类全新的既常规又出乎意料的多声部乐句,其中的一切对抗最终消失在和谐之中。帕莱斯特里那的音乐是合唱音乐。独立的器乐音乐在他那个时代的教堂音乐里还不存在,但合唱是有乐器伴奏的,大多是管风琴。管风琴师为此必须从声部曲谱中把曲谱抄下并依照演奏。在北德,有时也取代合唱,单独演奏经文歌,当然是经过修饰"带有色彩"的器乐版本。随着作曲的多样性和曲目范畴的扩大,抄写曲谱已经过于烦琐。于是人们就只把低声部加以记录,在曲谱下标以数字,说明键盘乐器上应奏出的和

第六章 巴赫与时代的中心 153

声。在这样一种通奏低音上，人们可以识别完整的和声，正确地为合唱伴奏。然而，通奏低音的伟大时代，却是在古老的复调艺术被新式所取代以后到来。所以人们就从复调音乐转向单声部歌曲：由多种平等的声部组成网络，已不再是目标，而是一个自由的单声部，只由一个低音和一个和声乐器伴奏。单声部现在更加自由，而且具有更强的表现能力。这种宣叙调式的改造，被视为古典演说艺术的再生，通过它使得歌剧继承希腊悲剧成为可能。没有通奏低音，这种发展是不可想象的。对少数伴奏乐器的限制，才使得灵活的伴奏成为可能，而单声部表演更为自由。羽管键琴、管风琴和琉特琴的演奏者不再需要演奏固定而复杂的乐曲，而是可以根据当时的情景和速度即兴奏出和声，当然，要依照一定的规则。

但是，想要继续发展，却超越了通奏低音的实践，乐曲愈加复杂，特别是和声。附加音和半音的变化越来越多，取代了少量的基础和弦，而且转换越来越快。通奏低音以这种方式成了和谐思想的出发点，也成为一个巨大发展的催化剂，由此人们发现了和弦的世界及其无限组合的可能性。约翰·塞巴斯蒂安·巴赫在他的作品中，再次把古式风格和新式风格的成果聚合在一起，构成了这一发展的顶峰。他的通奏低音的数字标志十分复杂，给演奏实践造成很大的局限性。他有一句著名的格言：通奏低音"系双手演奏音乐最完美的基础，左手演奏固有的曲谱，右手去弹点协和音与不协和音"。这听起来就像是一个轻率的举动，而实际上，巴赫开辟了一个和声的世界，只是到了20世纪，才有了实质性的新东西补充进来。

通奏低音的和声技术——按照巴赫的说法——使得"一个好听的协和音"产生出来，这是所有音乐要达到的终极目的，即"对上帝的崇敬和为情感的欢愉服务"。这个双重目的——我们可以理解为圣经中的双重戒律，上帝和博爱——对巴赫来说，从反差鲜明的和

声及逻辑性强的专业音乐实践，又向福音的语言接近了一步。他能够做到这一点，是因为他不仅掌握了一切作曲的技巧，而且还——对当时的音乐家是理所当然的——受到了扎实的神学理论教育。这虽然只局限于路德宗晚期正统神学的范围，受启蒙运动早期批判宗教的自由主义影响，但并不是一种单独的学究式的教条。它们把圣经故事全部内化至心里，不带成见地接受虔诚主义的感悟，并从早期的路德宗神秘源泉中汲取营养，使宗教重新获得生机。

可惜巴赫没有留下对音乐神学的纲领性论述，但在他的一本圣经里却发现有他的一些评注。那是写在旧约《诗篇》一首诗的边注。诗中描写的是一个由竖琴、小号和管钟及四名利未人组成的大型教士乐队，进入新建的所罗门殿堂中参加其落成典礼："吹号的、唱歌的，都一起发声，声合为一，赞美感谢耶和华。……'耶和华本为善，他的慈爱永远长存！'那时耶和华的殿有云充满……因为耶和华的荣光充满了神的殿。"（代下5：13）巴赫在旁边评注说："在虔诚肃穆的音乐中，上帝的恩惠是永在的。"从这个注解可以看出，音乐是新的，礼拜仪式中上帝的存在，虽不能带来真正的祭献，但却会促进和展示。这样，巴赫把音乐几乎置于与福音文字和圣事同等的地位，这完全符合路德宗的精神——尽管还有些正统神学的味道。可惜的是，我们并不知道，巴赫的听众是否理解这个意图，是否由于他的康塔塔而去参加礼拜仪式，过后并与他人讨论。我们也很想知道，牧师们是否受到他的音乐的启发，甚至在布道中加以引用，但这种可能性微乎其微。

巴赫的康塔塔造就了音乐神学和信仰的整个宇宙。简单地看一看其曲目的题材和时机就可以得到印证。首先，当然是大型和小型教堂节日的康塔塔曲目。例如将临期就有两首康塔塔，前面提到的对米兰主教阿姆布洛修斯的古典赞美诗《来吧，异教的救世主》，

就曾让奥古斯丁感动得热泪盈眶，并终于皈依了基督教。圣诞节所奉献的一台节日盛宴：除了六首圣诞清唱剧之外，还有三首节庆作品，都是一些明快的乐曲，例如《赞美你，耶稣基督》（你道成肉身）。然后就是新年（实际上这是个世俗的节日）以及主显节，这时与受难曲结合献上：《我的叹息，我的眼泪》（是无法计数的）或者《多么短暂，多么空虚》（人的生命）。许多康塔塔都使用了强劲的小调。在此岸的悲谷中，用撕心裂肺的曲调和惘然若失的歌词哀叹人生的苦难。耶稣受难日和斋期是没有康塔塔的。复活节期间，教堂里是另外一种声音，即响起欢快的大调乐曲：《天在笑！地在欢！》。复活节后的各个星期日，其曲调题材的重点则是：赞美、祈祷、歌颂。接着是圣灵降临节和"三一节"，作为节日康塔塔周期的终结。"三一节"之后的夏秋各个周日的很长时间，必须用其他的题材作曲。在这方面巴赫的音乐表现出了他的道德力量。它们不仅宣告此岸的救赎并指向彼岸，而且要从罪恶的梦魇中解放出来，引导信众在地上走美好生活的道路，最有说服力的就是康塔塔《给饥饿者送去面包》。然而，有时这种道德康塔塔却显示出一种顽强的市民阶级的道德谦恭主义色彩，并非适合写作华丽音乐的状态："拿去你的，然后就走"。接着就是最后的悲歌了，如《我有很多痛苦》或者《看吧，可以看看，那里是不是你的痛苦》（像我的游子一样），然而却用大型的、虔诚的众赞歌，如《让亲爱的上帝统治》或者《上帝所做的，都是好的》加以平衡。这里的康塔塔变成了轻松的教育，表现出内心的感悟和对上帝的忠诚，共同应对内在和外在的困苦：《一座坚固的堡垒》（是我们的上帝）。

我们可以从这个教堂音乐的神奇世界中选取一首来看一看：1727年2月2日，圣诞节最后一个节日"马利亚圣烛节"时，巴赫创作了一首康塔塔《我够了》，内容源自新约《马太福音》中西

面（Simeon）的故事。耶稣诞生后第四十天，马利亚和丈夫带着小耶稣走进圣殿献祭。那里有一个老人，名字叫西面。很多年前他得了圣灵的启示，知道自己未死以前，将见到弥赛亚。于是这位先知，上帝的仆人，就在圣殿里等候。他等啊等，终于等到了这一时刻，得着了安息的恩惠。这时西面看到了人子耶稣，用手接过他来把他抱在怀里，欢唱着称颂神说："主啊，如今可以照你的话，释放仆人安然去世；因为我的眼睛已经看见你的救恩，就是你在万民面前所预备的，是照亮外邦人的光，又是你民以色列的荣耀。"他感到欢愉和轻松，没有丝毫悲伤，他未能亲眼看到这个神童今后的发展，而在感谢这幸福时刻之后终于可以死去。圣经的故事就是这样的。那么，巴赫的歌词又是如何利用这个故事的呢？

这首康塔塔第一眼看上去，最突出的是其中不寻常的人物安排。除了乐队，就只有一个独唱者。单独一个低音唱了三首咏叹调和两首宣叙调，由乐队伴奏，或与一支双簧管组成二重奏，既不要女高音、女中音、男高音补充，也不要合唱转换。这是内容所决定的，因为这个故事讲的是死亡，每个人总要单独地死去，这不需要其他人或其他群体给他安慰，他应独自依照自己的信仰走到终点，体验人死后彼岸有怎样的承载之物。

这首康塔塔从一个拉长、悲伤的微型序曲开始。它那短暂而疲惫的哀乐进行曲，由一支旋律温柔、哀怨的双簧管带领。紧接着就是第一支低音咏叹调。《我够了》如同一个渴望死亡的老人在吟唱，他已经厌倦了生活，或者说，他觉得生命已是多余。这是一个欲死而不能死的人的哀诉。唱过了这一段，才出现一直不得解救的"已经够了"的解救——"我看见了他"。这是一种怪异的疲惫的幸福。"我把给虔诚人带来盼望的救主，抱在了我那贪婪的手臂中。"渴望和盼望找到了终点和满足。这时低音和双簧管不再哀怨，而是共同

吟唱，就像他们在摇晃着人子。这是一段缓慢的最终的舞动："我愿今天就欢快地离开此岸。"唱到"欢快"时，男低音出乎意料地采用了断音的方式，就像跳跃的舞步一样。

接着就是低音的宣叙调，曲调优美，更像是吟唱而不是述说，它是"我够了"的变异。"我的内心是孤独的，耶稣即我，我即耶稣，就是我的意愿。"这里说话的这个"我"是谁呢？他并不是圣经里的西面，而是指所有的信众，他们都想与圣殿里的老人一样在慰藉中死去。我们可以说，老路德宗的特殊才干正是体现在慰藉当中，特别是体现在死亡的慰藉当中。西面的信仰正像路德所宣示的那样，应该用心中的基督去赠予，面对死亡的临近，一切都会失去意义。而这种内心的基督感悟，往往与疲惫的失意十分接近，然而，它却是一种温暖的失意。

低音的第二首咏叹调，是一首篇幅颇长的催眠曲，它超乎寻常地持续了10分钟。我们无法判断，它究竟是一场美梦还是一种对死亡的渴求。"睡吧，你疲倦的眼睛，温柔而幸福地闭上吧！"这首催眠咏叹调占据了整个康塔塔三分之一的篇幅。这是一个美丽的死亡，所以需要这么长的时间，因为在当时，猝死被视为不祥的预兆，如此会耽延死者预定在彼岸与自己生命告别的时间，并妨碍做好在上帝身边生活的准备。死亡应该是缓慢的暗淡，死亡应该是睡眠的兄长。死亡本身就是一种解脱，因为它使信徒从凡间一切的烦恼中解脱出来。"世界啊，我不再停留于此，我不是你的一部分，你不能拯救我的灵魂。"讲这种话的人，难道是对信仰的梦幻和陶醉？"我在那里必定构筑苦难，但在那里，在那里我会看到甜蜜的和平、寂静的安宁。"这尽管费解，但我们却应该避免仓促地去评价，而应该想到，当时人们的生活是何等的艰辛和危难。生活彻底没有保障，时刻受到疾病、贫困、暴力的威胁，再加上宗教对

罪恶的裁判而造成的恐惧和不幸。而礼拜仪式几乎成了信众唯一可以享受片刻安定的地方，在这里他们方可摆脱此岸的痛苦和不幸的折磨，期待未来的幸福。巴赫以他的音乐来帮助人们，将听众摇进一种深沉的精神缓解之中。音乐成了一种死亡的艺术伴侣，它在安慰听众的心灵，把耶稣的形象刻入听众的灵魂，就像老迈的西面想要获得慰藉那样。仿佛这里所唱的那样，谁能够这样死去，就是善终，他会获得"甜蜜的和平与寂静的安宁"。

第二首宣叙调以后，康塔塔出现了一首奇特欢快的咏叹调——"我为自己的死亡高兴"。低音突然有些急促，以一段"我——高——兴——"跳跃着奔向死亡。这显得有些急不可耐："啊！但愿他已经到来。"在这里，通常基督教式对待死亡的冷静，几乎倾向于心中意欲切断一切纠葛的自杀者的疯狂。美好的等待与期望，绝望与信念之间细微的差别，疲惫与满足间的对立，康塔塔最终无法继续演绎下去。

这首康塔塔中的死亡陶醉，对今天的听众来说，可能会感到陌生，尽管该音乐仍然具有莫大的魅力，因为他们已经没有理由如此仇恨此岸，如此期盼死亡。同样，这里出现的对信仰的吟唱也会使他们困惑。这样一种坚固的信念，这样一种对基督的爱，他们是无法理解的，因为他们的信仰已被撕裂，被无谓的疑惑所迷惑、所讥讽，飘浮到了空中。今天的听众无法感受巴赫康塔塔的信仰力量，但或许从中可以受到些许启发，以自己的方式尝试着与这个世界拉开距离，冷静地直面生命的局限，思考一下死亡，并自问，自己在死亡时会有什么样的慰藉和盼望。

我们在这里不可忽略巴赫的这首康塔塔以及其他很多康塔塔的双重意义。它们的内涵，并非单一的，也并非简单正统的。即使这首"我够了"的康塔塔，也毫无疑义地具有这种双重性，与疲惫

和欢娱相连接：厌恶与热情、安慰与绝望、孤独与温馨、痛苦与极乐。许多康塔塔的歌词颇像"不倒翁"，我们可以从不同的角度来看它的反面，其深刻意义就在于，老路德宗的信仰本身就是双重性的，充满了内在的矛盾。对他来说，上帝既近在咫尺而又远在天边，他赋予法则与福音、惩罚与宽恕、打击与救治。人们无法预测他，因为他从来不会像人们想象和期望的那样发出启示。上帝的启示永远是其反面，最高的启示却显现在最低处，荣耀显现在十字架上。巴赫的教堂音乐，用文字和声音表达这最终极的悖论，使聆听的信众感到慰藉，同样也感到不安。几乎所有的康塔塔都是如此，特别是他的最伟大、也最恐怖的作品：《马太受难曲》。

巴赫眼中的耶稣基督受难

　　《马太受难曲》可能是最宏伟，或者——根据不同的角度——也是最神秘的教堂音乐作品，它汲取甚至超越了一切可能性，是顶峰之顶峰。但同样在这里，我们对它形成的历史、动机，及其思想感情几乎一无所知。巴赫是怎样想起创作《马太受难曲》的？他受到了怎样的感动，他的界限又在哪里？他是如何经受创作、排练和演唱的辛苦的？最后他对结果是否满意？《马太受难曲》和它的作者一样：其音乐价值是绝对的，但其历史形象却隐秘在宁静的迷雾当中。

　　当然，巴赫所作的受难曲清唱剧，有着悠久的历史背景。在耶稣受难日的礼拜仪式上诵读和吟唱耶稣受难及死亡的故事，是一个古老的传统。这传统的发展过程颇具戏剧性。耶稣受死的故事在《马太福音》《路加福音》和《约翰福音》中都有十分生动的描写，所以诵读时，要有多个角色充当，他们分别是：一个说书者、一个基督、一个彼得、一个本丢·彼拉多等。在新教教堂的礼拜仪式

上，还包括信众，加上教众合唱和诵读，后来又增加了自由发挥的咏叹调及合唱。在莱比锡，巴赫找到了一个内容丰富的耶稣受难日教堂音乐的形式。他在这里安插了新的重点，这似乎是巴赫来到莱比锡后的一个目标。今天保留下来并仍在演出的是《约翰受难曲》，它的第一版首演于1724年，即他到莱比锡的第二年。而《马太受难曲》是三年后才产生的，它定稿于1736年。演出地点当然不是"教堂音乐会"，而是在常规的晚祷仪式上——包括仪式和一个小时的布道。一共进行五个小时。莱比锡人对后来的演出有什么反应，我们没有相关的资料。巴赫自己显然把《马太受难曲》看为他最重要的作品，这可以从总谱上他亲自书写的细腻而规整的美丽笔迹上看出。

同样，写《马太受难曲》时，巴赫也需让别人提供剧本初稿，这次的作者是克里斯蒂安·弗里德里希·海因里奇，其艺术笔名为"皮坎德"。他以写讽刺诗歌而闻名，但他的名声褒贬不一。实际上他不能算是当时重要的诗人，但这对巴赫并非没有好处，因为皮坎德可以准时专业地向巴赫提供所需要的诗稿：既有神学含义又有诗意的歌词——不同的声音和气氛可以相互灵活转换。然而与歌剧类似，这首清唱剧的质量并不依靠文字诗稿，其决定性的成果表现在音乐的转换上。

在这里，巴赫的第一个想法就是采用两个合唱队。在耶稣受难日这一天，他可以例外地把托马斯合唱团的歌手集合在一起，把他们分为两个组，相互对立站场。在乐队的安排上同样以这种双队制排列，这就为《马太受难曲》的演绎提供了具有巨大冲击力的阵容。然而巴赫在这里并不关注数量的升级和简单的"双料"，他所期望的是两个合唱队能承担起不同的角色，相互对应或对峙，使内容和音乐都能产生对位的效果，让非凡的丰富和不同的音响充满教堂的空间。双队制所产生的特殊效果是无法用录音呈现的，人们只

能亲耳听和亲眼看，那么这两队歌手是如何相向又相对竞唱的呢？

巴赫的第二个基本想法在于，为歌词中不同的地点、人物和宣示，分别赋予独自的音乐形象。这首先是圣经中的经文，即《马太福音》第26至27章，接着是《诗篇》所要诠释和讲述的故事，最后是教堂众赞歌。故事的情节通过一个男高音逐字逐句地以清宣叙调（Secco-Rezitativ）的形式唱出。这种诵读式吟唱，只由通奏低音和管风琴伴奏。语言的讲述，同样由独唱以宣叙调唱出。只有由低音演唱的耶稣不是"干枯的"吟咏，为了让他在众多人物中突显出来，安排了一个四声部的弦乐曲伴奏。这样，使他的宣叙调——作为咏叙调——接近于咏叹调的边缘。值得注意的是，在巴赫看来，使用宣叙调并非像很多歌剧那样多余地传递信息，也不是音乐魅力手法之所在，而是出于对内容本身所具有的戏剧性活力与音乐的多样性的考量。

讲述式的宣叙调，总是导向咏叹调，是在内容上为其做准备，然后加以说明和深化。其中的50首独唱，歌词来源于皮坎德，篇幅都相当短小。咏叹调大多是安静的暖音，在讲述恐怖的故事时，它起到了短暂的休整效果，让人思考和领悟。在演绎审判时刻到来之前，它的演唱可让信徒们获得静心的瞬间，思考故事的过程，体验自己的信仰和生活，确认与基督的同在，最终趋于坚强，得到安慰，并与其同声哭泣。

第三个音乐要素，就是14首众赞歌，从经典受难曲中选择的段落。它们从歌词到旋律都为听众所熟悉，所以其故事的含义容易被基督信众理解，让众人进入故事中去，以此拉近圣经里的"当时"与礼拜仪式的"现在"之间的距离。

一个特殊的令人印象深刻而又令人茫然的形式，就是乌合之众的合唱。这种短促的随意插入的合唱段落——更像是人群的乱喊

（比如情绪激动的民众、怒吼的士兵、不理性的少年或者愤怒的教士）——打断了宣叙调，使得故事的暴力性，附加了不和谐的色彩。

巴赫的《马太受难曲》之所以如此独特，是因为它成功地把各种不同的歌词类别（圣经故事、讲话、自由诗歌、教堂众赞歌）以如此丰富的音乐形式（宣叙调、清咏叹调、咏叹调、众赞歌）浇筑在一起，同时又以相互对立的讲述姿态（史诗、戏剧、抒情）及情绪（恐惧、愤怒、仇恨、宁静、安慰）表现出来，而且最终仍是一个整体。《马太受难曲》的这种整体性，仍然接近其主体形式康塔塔。然而，它却超越了康塔塔，不仅是长度，而且特别是圣经的经文在其中起了更为重要的作用。一般情况下，康塔塔中只取圣经中的一个小片段，然后加以演绎。而在这里，却是演绎了一个完整的圣经故事。所以也可以说，《马太受难曲》与其说是一部教堂康塔塔，还不如说它更接近于世俗的歌剧。

按照《马太福音》的讲述，耶稣受难经历了下列几个阶段：长老们聚会决定耶稣死刑；耶稣在伯大尼受膏；在耶路撒冷与门徒共进最后的晚餐；在客西马尼园被捕；在犹太公会受审；被门徒彼得不认；被彼拉多判决；被兵丁戏弄；在各各他被钉十字架；最后被埋葬。巴赫是如何用音乐来表现这些过程的，我们在这里无法评论。作为主要的标志，这里至少有五个主要题材和基本问题：（1）开场，（2）采用众赞歌《流血和受伤的头颅》，（3）《马太受难曲》中敌视犹太人的问题，（4）关于耶稣之死的宗教意义，（5）开放式的结尾。

歌剧的开场既专业又谜团重重。两个，不，三个合唱队一起杂乱地拉开了清唱剧的大幕。那是两组人群，其实在《马太福音》中并不存在："锡安的女儿们"和信徒的唱诗班，两者代表着基督徒听众。然而，"锡安的女儿们"却不代表历史上的一类人，而是来自基督教圣婚神秘主义的宝库的象征性人物，更接近圣经故事。她

们向教众合唱队发出呼唤，共同虔诚地追随这场大戏，甚至以内心的期许参与进去。这个呼唤相当于第二个合唱队，它提出了问题，以便更好地理解受难故事，并与自己的信仰经历联系起来。就在这多声部多样化节奏频繁的呼唤和问答的变换中，插进一个清亮的男孩童声合唱的声音，他们唱起了众赞歌《噢，上帝的羔羊是无辜的》，旨在从一开始就表明这悲剧的深刻意义。这个显然荒谬的事件所包含的意义就是，弥赛亚代替罪人受难，以向他们传达上帝的恩惠。于是"锡安的女儿们"开始呼唤："来吧，你们这些女儿们，帮我来申诉。你们看啊！"第二支合唱队回问道："申诉谁？"锡安的女儿们——她们实际上是新娘——回答："新郎。你们看他！"第二支合唱队："如何申诉？"第一支合唱队："就像是一只羔羊。"第三支合唱队立即接过这个关键词，唱道："噢，上帝的羔羊，无辜地被钉在十字架上。"接着又是呼唤："你们看啊！"回问："看什么？"又是回答："看忍耐。"——这又给了男童声部一句关键歌词："永恒的创造，忍耐，开始你却忽视了它。"再次呼唤："你们看啊！"回问："看哪里？"锡安的女儿们提出警告，不要单纯关注遥远的历史事件，而是更要看到自己，即"看到自己的罪孽"。于是再次给男童声部一句关键歌词："你承担了所有罪孽，否则必须由我们自己偿还。"接着就是锡安的女儿们最后的呼唤："你们用身体和仁慈看，自己背负十字架吧！"为了加强效果，教众合唱队唱道："怜悯怜悯我们吧，噢，耶稣！"三支合唱队的这种短促、悲伤却急速地交织变换演唱，包含了《马太受难曲》的所有重要意图：呼唤虔诚的观察——奇怪的是，只提看，而不提听——思考自己的罪孽，把耶稣描绘成上帝的无辜的羔羊，他的忍耐在受难曲中作为榜样，十字架上之死作为上帝恩惠的手段。这里提及将要发生的一切事情，帷幕已经拉开，故事可以开始了。

这个篇幅冗长、内容复杂的《马太受难曲》，作者通过各种手法分成不同的段落，使之成为一个有节奏的整体，其中最重要的应该是著名的新教受难众赞歌：源自保罗·格哈特的《噢，满是鲜血和伤痕的头颅》。这首众赞歌像主导动机一样，贯穿整个作品。该作的段落共五次插入《马太受难曲》中，唱段只是每次调式和音色都稍有改变。其第五段听起来是如此的鲜活有力且饱满，它出现在合唱队刚刚唱完最后晚餐的故事，即将进入客西马尼园情节之时，他们唱道：

> 认出我吧，我的保护者，
> 我的牧人，接受我吧！
> 你是万般慈祥之源，
> 已为我做了很多好事。
> 你的口已为我
> 喂牛奶和甜食，
> 你的精神已为我
> 注入天堂的欢乐。

但不久后唱出的下一段诗句就更加低沉、更加气馁。耶稣刚刚说过，此人将不认他，因为彼得和其他门徒一起说出了模棱两可的许诺：

> 我要和你站在一起；
> 不要藐视我吧！
> 我不想离开你，
> 即使你的心碎。

> 如果你的心变得苍白
> 当最后致命的一击到来，
> 我将拥抱你，
> 抱在手臂和胸怀。

但很快就知道，这个许诺是多么的不可靠，因为耶稣走向十字架时，被所有人抛弃，单独一人上了路。他不仅要死，而且还要受辱。士兵们给他戴上一顶荆棘头冠嘲笑他。此时一支合唱队无助地、越来越轻地唱道：

> 噢，满是鲜血和痕伤的头颅，
> 充满痛苦和羞辱！
> 噢，被讥讽的头颅
> 戴上荆棘头冠！
> 噢，本来高贵的头颅，
> 最真诚与良善，
> 现在却被嘲笑谩骂，
> 请接受我的慰问！

总之，这位孤独受辱的上帝之子，在濒临死亡之时应该知道，信徒们通过他对世界的藐视可以看透真相，可以在他的荆棘头冠上看到隐藏于其中的王者标志。于是他们以同情和敬畏向其表白忠心。

接着就是死亡的一幕。几乎无声，没有乐队伴奏，耶稣在十字架前发出最后的呼喊："我的神，我的神！为什么离弃我？"这是《诗篇》第22首的诗句。但周围的人却误解了他的话，以为是被钉者在呼叫先知以利亚，于是耶稣的故事以这样一个误解而结束，

然后是最终的沉默，无声的寂静。故事讲完了，以一个最差的结尾。现在还应该唱什么呢？——是第九段众赞歌。与其说是唱，不如说是耳语，但在其中却包含着无与伦比坚强的信念。这个死亡并不是一切的结束。死亡中有不可泯灭的力量，十分强大，为一切时代的一切基督徒的自身死亡预备了祝福。耶稣"走了"，就像新教派说的那样，但他却没有从"我"身边离开：

> 如果我有一天要离开，
> 请不要离开我！
> 如果我在痛苦中死亡，
> 请你来到我身边！
> 如果我在最恐惧中
> 停止心脏跳动，
> 请用你的恐惧和痛苦
> 把我从恐惧中拯救出来。

这里的唱词如此细腻，但在《马太受难曲》中，也有尖厉刺耳的声音。对今天的听众而言，最尖厉的声音是："让他的血归到我们和我们的子孙身上。"这是当彼拉多说，他不愿意为耶稣的死承担时，犹太民众向彼拉多喊出了这样的话。这句话后来就成为仇恨犹太人的一个基本原因：因为是犹太人杀死了基督教的弥赛亚，所以他的信徒后来就对犹太人的后代采取隔离、虐待、折磨、掠夺和杀戮的行径。这个基督教早期历史的背景，会让人联想到德国纳粹对欧洲犹太人的灭绝。今天如果再度演出《马太受难曲》，就需要有高度责任感和胸怀，关注其中正确的声音。这是很不容易的，因为其中的这一幕，恰好要由众赞歌合唱团充满激情地演唱。彼拉多

周围的民众喊道："钉他十字架！"而且呼喊不止一次。彼拉多有些犹豫，并在众人面前洗手表示无辜，这反而更加激怒民众。当他说："流这义人的血，罪不在我；你们承担吧！"于是教众就唱起了拉长声调像是凯旋般的众赞歌："让他的血归到我们和我们子孙的身上吧！"

如果想要正确地理解这一幕，想要确认《马太受难曲》是不是一部反犹作品，我们必须想到这场谋杀应该由谁负责的历史问题。对此巴赫和皮坎德根本就不感兴趣。对他们来说，这些人是不是犹太人根本就不重要，甚至不把他们视为什么"种族"。他们感兴趣的是其他问题，这之前的一首合唱队和男高音的二重唱就清晰地证明了这一点。其中的合唱队问道："原因是什么？是这些苦难吗？"下面马上就给予回答：

> 啊，是我的罪孽
> 打击了你！
> 是我，啊，我主耶稣
> 让你忍受了我的过错。

为了理解十字架的救赎意义，并深入人的心中，有关实际责任的历史问题并不重要。问题在于，信众们要认识到自己是罪人，并认识到这场关于上帝的戏剧中所以缺少爱的情景，他们自己才是根源。每个人都是罪人，所以对耶稣的死都有责任——不论他出生时是罗马人、希腊人、犹太人还是德国人。至于犹太人和基督徒之间的关系，虽然对今天的听众很重要，但对作曲家和词作者却不起任何作用。这不在他们的视觉之中，在他们的作品里，所谓"民众"就是一批放肆的狂徒，在激动中要求处死耶稣，显得十

分残暴。所以，他们才在第一次喊出"钉他十字架"时，唱出了这样温柔的众赞歌：

> 这个刑罚是多么奇特呀！
> 好心的牧人为羔羊受难，
> 所有的债务要由主，
> 那个义人替奴仆们偿还！

从这里我们可以看到一种合理的平衡，一方面是不掩饰故事中的暴行，另一方面却指明责任人，避免一切可能影射仇恨犹太人的迹象——这里没有一丝对《马太受难曲》诠释时辩解的使命。

然后，就是必须用神学音乐观表现整个清唱剧的主题了，即，这首受难曲的意义是什么？在这方面，巴赫和皮坎德都是很吝啬的。他们没有详尽地给予神学观的解释，如老路德宗教派有关赎罪神学的细节；也没有关于救赎理论的晦暗的背景——上帝愤怒或者末日审判的图像。其首先要表现的就是单纯的爱的主题，最美丽的就是咏叹调《来自爱》。细腻而温柔的笛声和双簧管声在为其伴奏，十分热烈、迷茫和内敛。天使般纯洁，吟唱爱情就像朱丽叶对罗密欧所爱恋的那样：

> 我的救世主出于爱要去死！
> 但他并不知道罪孽，
> 那永恒的堕落
> 那裁判的惩罚
> 没有留在我的灵魂中。

然而，这爱却没有充分地讲解，也没有从神学上解释清楚。所以，《马太受难曲》的结尾是开放性的。基督被安葬，一个奇特的夜晚气氛出现了。一个长长的，乃至过长的一天结束了。耶稣被安葬，就好像一个孩子被抱上了床。所有独唱者和合唱者都围在他身边，唱了一首《我的耶稣，夜安》，以一个长长的催眠和摇篮曲宣告终结。以四三拍的旋律，结束于寂静当中，时而高声，时而轻声，时而大调，时而小调，剧情如下：

> 我们流着眼泪坐下
> 向坟墓中的你呼叫：
> 安息吧！安息吧！
> 安息，流干了血的肢体，
> 安息吧！安息吧！
> 你的坟墓和停尸板
> 应该成为怯懦良心
> 的舒适的睡枕
> 让灵魂在上安息。
> 在高度欣慰中闭上眼睛。

到最后，一切都终于沉睡了。什么时候和为什么再次醒来，在《马太受难曲》中并没有表现。在其中的一首清亮的康塔塔中，人们或许能够预见复活的一天，但人们首先感到的却是一种极度的疲惫。度过这样一个恐怖的日子，进入了耶稣受难日的夜晚，然后再进入长长的阴郁的复活节前的星期六，最终要进入阴郁的复活节之夜，然后——但这已经不属于这个主题。

听众同样也感到疲惫了，几乎被打倒在地。人们感觉受到了胁

迫，这里有着双重含义：人们感到震惊和疲惫，但同时也会以为自己确实跟随耶稣走过苦路的各个站点。这很可怕，但又得到升华。这当然与《马太受难曲》令人困惑的效果有关，它用如此优美——即使有时恐怖——的音乐，描绘了这场悲剧。最后，人们成为这场绝对不幸而又幸运的故事的一部分，其最终的意义，人们或许并不理解。或许这还不算是我们从《马太受难曲》中得到的最坏的教训。我们无法理解上帝，但他也并非永久理解自己。因此，我们在最后一个音符停止后的寂静中，会得到这样一个印象：在教堂里，信众和上帝聚会在一起，实际处于共同无助的状态——鉴于我们听到的上帝的音乐形象，看到他为爱而放弃了自己。这就是基督救赎故事的晦暗而最神圣的秘密，信仰的心灵要和上帝一起经历这段历程并获胜。他们在这样做的时候，相互传递着爱心，共同经历苦难，相互得到帮助：上帝同情那些犯罪的人，而人们又对欲死的上帝表示同情。今天谁要是以这样的理解来聆听《马太受难曲》，并且带着同情心和自身的感悟，他就会得到几乎唯一的机会，消除今天大多数听众在信仰面前产生的困惑，至少能在演出的瞬间及其之后的思考中，理解这一切，感受到爱心、敬畏和同情。

门德尔松重新发现《马太受难曲》

1750年，巴赫离世时，媒体并没有报道举行大规模葬礼的消息。有关巴赫，很快就寂静无声了。当然他的学生，特别是他的从事音乐事业的"儿子们"，还在关心着对他的纪念和遗物的处置，但在地理上，仅局限于莱比锡、柏林和汉堡。巴赫确实没有被人们完全忘却，他为键盘乐器而作的音乐作品仍被人们喜爱，仍然是年轻的作曲家的练习曲目和灵感的源泉，然而他的宗教声乐作品却几

乎不再演出，这当然有各种不同的原因。在他的作品中，不是所有的作品都有文字资料，有一部分在分配遗产过程中丢失了。有些音乐作品似乎失去了魅力，渐渐地人们也不再想听了，这或许也与那些枯燥无味的巴洛克式歌词有关。所以，很多康塔塔、清唱剧和弥撒曲，都从人们的视线、听觉和脑海里消失——这是巴赫后的寂静。然而，伟大的艺术是不会永远被忘记的。有时它会在下一代人的视线中消失，然后被孙辈或重孙辈再度发现，重新发掘出来。对巴赫也是如此。他死后又过了两个四十年，一位年轻的音乐家将已经遗失的巴赫宗教音乐复活，并大张旗鼓地演出了《马太受难曲》。

1829年3月11日，刚满20岁的费利克斯·门德尔松-巴托尔迪（Felix Mendelssohn-Bartholdy），在柏林为充满好奇的听众演出了巴赫的主要宗教作品《马太受难曲》。很多人都对这场音乐演出感到意外，但对门德尔松的家族来说，它却有着一段久远的历史渊源。这里有热爱巴赫的传统。费利克斯的姑奶萨腊·勒薇（Sarah Levy），还曾上过巴赫"儿子们"的钢琴课，并收集了有关的手稿资料。他的外婆芭贝特·萨洛蒙（Babette Salomon）以及他的父亲亚伯拉罕·门德尔松（Abraham Mendelssohn），同样收藏了巴赫的手迹和曲谱。费利克斯从小就从他们手里获得过重要的巴赫曲谱——作为一生的重要礼物。偏偏是一个犹太家族，却以内在的艺术感觉以及宗教理念和品位，关注一份在与犹太人的关系上受人质疑的音乐遗产，这恰恰进一步证明了教堂音乐的普世力量。既然说到了家族，那我们不能不提到，费利克斯的姐姐范妮（Fanny）在演出《马太受难曲》中所起的重要作用。她应该是参与开创教堂音乐时代的第一位女性音乐家。

19世纪上叶快结束时，时代又接受了巴赫。浪漫主义开创了古代文明的美学时代，年轻的出版技术开发了已经丢失的资源，同

时也产生了一个市民阶级的歌唱文化。比较典型的例子是柏林的歌唱学会，这是世界上最古老的男女声合唱组织，它成立于1791年，主要是在他们的第二指挥卡尔·弗里德里希·策尔特（Carl Friedrich Zelter，1758—1832）的领导下，以其音乐会和音乐教育为普鲁士首都的文化生活打下了烙印。他们的曲目中最重要的部分，就是巴赫的宗教音乐。这是策尔特的音乐启明星。他想在教堂外让教堂音乐重新响起来，吸引更加接近市民阶级的音乐会听众。例如他用他的合唱团去唱《b小调弥撒曲》或各种经文歌，同时也让他们排练《马太受难曲》的片段，但没有公开演出。这也与策尔特反对"彻底腐败的教堂歌词"的态度有关。费利克斯11岁时进入了声乐学院，他与范妮在这里学习，并接触到巴赫的声乐作品。这些作品不仅有曲谱手稿，而且还有活生生的音乐——《马太受难曲》中"零散的片段"（策尔特语）。

巴赫音乐的复兴即将来临，已经在缓缓行进中，但还需要天才的努力，才能使其变为现实。这时走出了一位音乐家，展现了他发现的勇气和发现者的喜悦，他所具备的对音乐的理解力，使他尽管没有聆听过作品的整体，却可以想象出如何把不可演奏的演奏出来，就像别人还在岸边观望时，他却敢于进入大海去航行一样，他就是门德尔松。他这样做的动力，除了其家族传统对巴赫的热爱之外，还有宗教方面的原因。他不否认自己的犹太血统，然而承认自己是一名基督新教教徒——不仅正式接受洗礼，而且以其虔诚的信仰和使命感，把自己与新教和启蒙运动联系在一起。他对自己的行为也甚是惊讶，这可以从一个事例中看出：有一天他和一位演员朋友外出行走，想当独唱演员的他走到歌剧院广场时，突然停住了脚步，高声喊道："要在这里演唱最伟大的基督教音乐的，竟然是一个戏子和一个年轻的犹太人！"

很可能是1827年的冬季，门德尔松与他私人圈子里的少数演员开始排练，准备以后与声乐学院、器乐师们和独唱演员们合作演出。然而他对巴赫的作品进行了相当大的改动，并把乐队不太使用的过时乐器换成了时尚乐器。他删去了很多咏叹调，因为他想把精力聚焦在作品的宣叙调及合唱部分，以突出故事的戏剧性。当然，参与者也与巴赫时代大不相同。门德尔松没有唱诗的学员，但有更多成年男声和女声可供使用：47名女高音，36名女中音，34名男高音，41名男低音，总共150名歌手，再加上众多的业余乐队。门德尔松亲自指导演唱，用钢琴伴奏，而不是用管风琴。

在巴赫那个时代演出他的《马太受难曲》，最不可思议的是，演出前必须做大量的新闻宣传活动。当时有一名柏林的音乐评论家用震撼的广告为演出造了声势："音乐世界正面临一个重要而幸运的事情，首先是在柏林。3月的头几天，将在门德尔松先生的指挥下，演出约翰·塞巴斯蒂安·巴赫的《马太受难曲》。这位最伟大的音乐家的最伟大、最神圣的作品，以此在几乎百年隐修之后重见天日，这是宗教和艺术的重大庆典。"毫不奇怪，歌唱学会立即满员——因为演出不是在教堂里举行。柏林的思想界名人如神学家弗里德里希·施莱耶马赫（门德尔松曾听过他的课）、哲学家乔治·威廉·弗里德里希·黑格尔、历史学家约翰·古斯塔夫·德罗伊森、诗人海因里希·海涅以及知识界领袖拉赫尔·瓦恩哈根，都将莅临现场欣赏。很多人没有买到票——这对巴赫也会不可思议，听他的清唱剧还得花钱买票。但大多数演员都是无偿演出的，收入的大部分将捐献给孤儿。这场《马太受难曲》的演出，是宗教音乐历史上最早的一场慈善音乐会。另外两场于3月21日和4月17日的耶稣受难日举行。《马太受难曲》随之成为歌唱学会的保留曲目。几年以后，在其他城市上演了好几场。

这些音乐会的状况如何，门德尔松的姐姐范妮对此有最好的描述："座无虚席的大厅，看起来像是教堂，深沉的寂静，最虔诚的祈祷氛围感染着观众席的观众，在此只能听到不由自主的激情的轻微流露。"如此多的付出确实是很值得的。另一个女听众特别强调了耶稣的角色："他的歌唱不像是演唱前事先做好准备的，那是一种启示，一种圣灵感动，使他用音乐唱出了虔诚的话语。这话语如此地严肃而高尚，却仍然令人感动无限，让人不得不流出了眼泪。"之前还从来没有过——以后也很难再有——一场教堂音乐的演出，竟然被市民阶级听众如此清醒和热烈地接受和重视。在这里，教堂音乐成了一个公众事件，震撼人心的事件。

一部被认为已经死亡的作品的复活，清晰地表明了什么是传统。传统并不是不间断地、一代又一代人对遗产的自然传承，而是有意识地、勇敢地对待一个受尽排挤或已被埋葬的历史宝藏。这种传承是从遗忘中夺取宝贝，把它置于当今，同时加以改造和变革，使其适应当下的时代。所以，传统与连续性的关系较少，更多地与冲突和创新有关。一个成功的传承，无法准确地展示什么是继续，什么是再生，什么是发现，什么是发明，什么是旧的，什么是新的。门德尔松为巴赫的《马太受难曲》注入了新的生命，当然也进行了新的诠释：他大幅度地改变了演员的阵容，甚至修改了作品的词曲原状；他把作品置于自己的时代之中，使听觉的感受与以前截然不同。它已经不是老路德宗派的正统神学和信仰图像，而是通过启蒙运动和浪漫主义的基督教，使之在人们心中成为情感宗教、一个苏醒了的民族觉悟、一种自主的艺术思想。最后，门德尔松为作品赋予了新的生命，把它送往新的社会环境、新的社会载体：音乐会场取代了教堂，市民阶级的文化活动取代了耶稣受难日的礼拜仪式，业余的男女声合唱团取代了圣托马斯教堂的童声唱诗班。《马

太受难曲》走出了教堂，进入了市民阶级的世界。巴赫在黄泉下得知后会怎么想，我们无法猜测。当时柏林的官方教堂音乐家们如何看这个问题，也没有留下有关的资料。那么，牧师们对此都说了些什么呢？现在已经无法想象，演出因为布道而中断一个小时了。我们当然不应忘记，《马太受难曲》从一开始就已经冲破了礼拜仪式的框架。

这种充满矛盾的巴赫传统直到今天仍在流行，所以人们才对合宜的演出实践议论纷纷。主流的巴赫理论家主张该曲尽可能恢复历史的原貌。他们希望看到一个原味的巴赫，重新采用较小的演出阵容，使用历史的乐器，就可以使音响让人感到意外的简洁和单纯。然而，这难道就是巴赫当年所期望的音响吗？我们根本就不知道。他之所以采用较小的阵容，是否因为当时的条件不得已而为之呢？我们同样不知道。他让人演唱和演奏时，要求多活泼或多缓慢，多严肃或多动情，我们也不知道。直接回到巴赫时代，根本是不可能的。我们唯一能肯定的是，妇女不能参加，演员必须戴假发套。从巴赫的时代至今，这期间音乐发生了很多的进步，而不顾及这些进步是毫无意义的：例如使用更好的乐器，进行更好的培训，利用更好的演出条件。属于这些进步的，还有大型合唱团，特别是业余合唱团。老式的童声唱诗班，由于当时的教育方式过于严酷，有很多负面的效果。它不符合新教的教众原则，那只是中世纪音乐文化的糟粕。而教众歌唱却相反，它不主张宗教音乐由职业性特权集团所垄断，而主张歌唱应该成为教堂里信众自己的事务。在这些进步中，当然也包括历史上的演出实践，因为它为巴赫音乐的学术研究提供了最新的认识，并为当前的演出实践提供了有益的借鉴。所以，最好是既择优选择，又不脱离路德宗的原则，当然在选择演出形式时，不应受到信仰问题的羁绊，而应从容地关注声音的优美，

又不远离规范。

依据传统创新的行为——这不仅对巴赫作品的演出者是一种挑战,而且对欣赏者也是如此。那么,人们应该怎样听巴赫的宗教音乐呢?这是个很难回答的问题,因为这里存在一个——前面已经提及的——历史的悖论:为了享受古老的艺术,就应该了解其历史的发展。然而,人们对此越是接近,却越发感到它离我们很遥远。正是这种陌生感,却又至关重要。对今天的听众来说,巴赫是18世纪的人物,他的世界观和信仰理念有些异样:他的思想感情不是我们的思想感情。那个时代与今天之间隔着一道鸿沟,就是"启蒙运动"。这道鸿沟令作曲家和今天的听众天各一方,但它同时也会把他们拉到一起。无可争议的是,尽管需要进行必要的解释,但巴赫并不必被重新发现。他是如此的现实,超过一切其他的宗教音乐家。法兰克的格里高利圣咏,几乎已经只是思想界中少数高端者的专爱。帕莱斯特里那和早期新时代的多声部弥撒音乐,也只受到小众音乐历史专家的青睐。路德的众赞歌——除了新教核心信众之外——几乎没有人能够跟着吟唱。即使是许茨,除了在德累斯顿地区,再也找不到大量的知音听众。但还有很多人了解、聆听和热爱巴赫,特别是那些平时远离教会的人们,我们可以称其为巴赫基督徒。他们都是些有教养的人,不上教堂听布道,或者与别人一起唱歌、祈祷,或只是为了去听巴赫的宗教音乐。

这不仅因为巴赫的音乐好听、有魅力,而且因为它有一种特殊的宗教效果:巴赫的音乐会驱使你去辨别和思考。他敦促听众直面宗教的拷问。对今天的基督徒来说,信仰不再是无争的家园。他们生活在信仰与疑惑、旧福音与新理念、启示与接受之间。这个界限在今天就是宗教理念的真正驻地。由于在这边缘找到平衡十分吃力,就需要有人前来助力,促使自己辨别信仰和无信仰之间的真正

而严肃的含义。巴赫的宗教音乐所提供的正是这些。它让听众自己去诠释基督教信仰，去判断和认知，让自己的思想经历一次升华。巴赫今天不再是老路德宗的"第五位福音传教士"——就像以前人们所说的那样——他是具有启蒙思想的新教圣徒。他虽然不能把今天的现代人带回18世纪重新成为路德宗正统神学的信徒，但他的音乐却可以打动听众，去面对基督福音中的预兆和期望，并对自己的信仰或无信仰找到合理的解释。没有任何其他宗教音乐家能够达到这个效果。他的先辈们距离此过于遥远和陌生，而他的晚辈又过于贴近和趋同。所以，很多具有启蒙思想的人，走向巴赫的宗教音乐。它对很多人而言，已经成为一种必备的仪式：每到耶稣受难日去听《马太受难曲》——如同受到奖励；每到12月去听《圣诞清唱剧》。巴赫如果还活着，不会理解今天的巴赫基督徒，但这种与教会保持距离、关注艺术和让人思考的新教意识形态，却有它自己的逻辑。所以，使《马太受难曲》重生复活，不是靠主教会议或官方委托的宗教音乐乐监来完成的。这绝不是偶然的，这一事业只能由一个受过启蒙教育的新教徒来完成。

然而，这种涉及受过启蒙教育的新教主义的说法，现在是否有些狭隘呢？如果我们想到巴赫的宗教音乐对今天的影响——超越信仰的界限，甚至超越基督教文化的界限——那他看来就已经成为普世宗教作曲家了。例如指挥家约翰·艾略特·加德纳（John Eliot Gardiner）就是这个观点：对他来说，巴赫的音乐"就是一种宇宙的希望福音，无论何种文化、何种宗教或者何种音乐素质的听者都会被它打动。它来自人类灵魂深处，而不是特定地域的感悟"。

第七章
亨德尔与宗教音乐从教堂中撤出

边缘中的一生

在广袤的原野寻找方向，首先要找的就是边缘。为了在这无边无际中不迷失方向，就得寻找某些标志，然后把巨大的空间分割成小块，再去逐个勘查。这种做法尽管不可避免，但也有很大的局限性。所以才有必要在第二步的思考中，回过头来把辅助用的标志取消，重新观察原野的广阔全貌。这时，人们往往就会不由得产生这样一种感受，就是其中最值得关注的，竟是疑似边缘之上及与其之间的东西。因为边缘，按照神学家保罗·蒂利希（Paul Tillich）的说法——就是"感知的真正富饶之地"，这同样适用于宗教音乐发展史。

对德国观察者来说，信仰的定位决定于其明显的差别，所以至今仍是根据不同的对立面进行分类，如"天主教和新教"。这里当然有很多现实原因。同时我们也有必要指出，有些宗教音乐所受的传统束缚并未被触动：例如西班牙和俄罗斯的宗教音乐，或者有别于欧洲大陆宗教的独特派别，如既是新教又是天主教的英国，即

圣公会的宗教音乐。这样一来，我们就遇到了另外一种重要的分类法，即国别的分类法。这同样有其合理性。基督教虽是世界性宗教，但在各种不同的文明中却产生了各自的特性。而"国家"只是一个意识形态概念，从来无法限制音乐交往的自由，这当然是我们的幸运。音乐的全球化发展，形成了相互受益的效果，实际上在欧洲一向如此，所以也就没有必要在严格意义上，专门论述德国或意大利或英国的教堂音乐历史。

与此类似的是第三种分类法，即社会分类法。宗教音乐的社会地位决定了不同的任务和期望。什么样的环境——一所修道院、一座主教座堂、一座宫廷小圣堂、一次朝拜、一座城市教堂，或者一个虔诚的朋友圈里——就决定了教堂音乐采用什么样的音乐形式。但美好的音乐，它从不受地点的限制，而且很乐意、轻而易举地超越实际的社会界限。它甚至可以克服最基本的差别，即宗教音乐与世俗音乐间的差别。宗教音乐从世俗生活中分别出来，是宗教历史的重要文化功绩，当然它也会影响到基督教音乐。于是祈祷音乐、赞美音乐、冥思音乐和布道音乐，必然要与劳动音乐、娱乐音乐和舞蹈音乐有所区别。然而，基督教信仰并不想被局限在一个封闭的神圣领域，所以宗教和世俗的界限，在基督教音乐里，并不要求绝对清晰。也就是说，在教堂里奏响的音乐，不一定完全是教堂音乐。

格奥尔格·弗里德里希·亨德尔之所以如此重要，就因为他以其宗教音乐跨越了所有这些界限——信仰、民族、社会地位和社会阶级。亨德尔对教堂音乐史极为重要，恰恰因为他不是一位教堂音乐家。

他的人生始于一个偏远的宗教小镇，他和约翰·塞巴斯蒂安·巴赫一样，可能一生都要在这里度过。亨德尔和巴赫一样，都

是生于 1685 年；亨德尔的出生地是哈勒，距离巴赫诞生的图林根州的埃森纳赫并不太远。然而，巴赫的创新业绩曾令人惊异不已，无人理解他怎么能在古老的德意志城邦割据、路德宗教改革、为教会终身服务以及在维护家族的音乐传统中，有如此多的成绩。而亨德尔的一生却让人看到，即使没有这些经历，而去超越界限，仍然会走得很远。亨德尔的父亲是一名外科医生，还是一位御医，一位受人尊敬的市民（中产阶级）。他是否也具有艺术和音乐的才干，似乎值得怀疑。至少音乐不是他们的家族传统。父亲早逝以后，亨德尔同样得到了有教养而慈祥的母亲的精心培育。在她的关照下，他获得了良好的音乐教育。他本来可以和巴赫一样，作为天资极高的管风琴师，踏上通往路德宗教堂音乐的生涯，但他却走上了另一条道路。他为什么这样做以及感觉如何，今天我们不好说，因为这会把亨德尔和巴赫联系到一起，我们同样也无法为他写一部传记。他没有留下可以使我们看到他内心的见证。尽管他比起巴赫更是一名公众媒体人物，但他个人的资料仍然是隐秘和封闭的。

对他的生平，我们只能讲述一些表面的成长历程，但这已经令人惊叹不已，即使他所处的那个时代同样不比寻常。亨德尔 18 岁时，就去了汉堡，德国的第一座市民阶级的歌剧院，于 1678 年在这里启用。1703—1706 年，他在这个歌剧院的乐队里担任羽管键琴手——汉堡当时就曾演出过德国的第一部歌剧——让浮躁的世界认识了这一新的音乐品种。在这座汉萨同盟的城市里，他当然也接触了教堂音乐。这期间他还去过吕贝克，聆听了布克斯特胡德的管风琴演奏。尽管他在管风琴方面也相当娴熟，但他没有成为管风琴师。他尝试在这里写出第一批歌剧作品。比在汉堡更加引人注目的是，1706—1710 年，他的一次穿越意大利之旅，历时四年，相当于今天的一届音乐学院的全部学年。其间亨德尔在音乐方面学习了

很多东西。他在威尼斯、那不勒斯、佛罗伦萨、罗马以及他获得的资助的各地宫廷里，不是作为学生，而是被视为未来的天才。他聆听、演出并创作了歌剧和清唱剧、宗教和世俗的室内音乐。他结识了不少有名的作曲家和有声望的音乐家。他往来于高贵人家和高层教会长老当中。他在文化和信仰如此不同的环境中是否遇到过困难，没有留下什么资料，所以也无从猜测。

经过如此长时间的意大利深度游历之后，他回到了德意志地方的省份，然而让他再次进入为教堂或宫廷服务的狭小空间里，几乎是不可想象的。亨德尔喜欢世界主义的空间、艺术的自由和作为独立音乐家而获得小康的机会。因此他没有返回阿恩施塔特、克滕或莱比锡，而是绕了一个大圈子，去了当时西欧最大的都市伦敦。意大利歌剧在那里恰好是时尚，为亨德尔提供了良好的发展机会，这里没有让他失望。从 1712 年至他去世，几乎五十年的时间，他一

1738 年，他还在世的时候，亨德尔在伦敦的沃克斯豪尔（Vauxhall）公园里就有了一座雕像。这座出自路易·弗朗索瓦·鲁比利亚克（Louis François Roubiliac）之手的大理石雕像，表现了作曲家穿着破衣烂衫，手握缪斯首领阿波罗的手摇琴

直在这座世界都市中工作。

即使他所关注的主要是歌剧这种新的音乐形式和观众效果，我们仍然想知道亨德尔在伦敦是否也去过教堂，了解伦敦宗教音乐的状况，他到底看到了什么，他对英格兰圣公会到底知道多少。那是一个独特的宗教形态，是新教和天主教以及本国民族特色相妥协的产物，这对音乐当然也产生了影响。

英格兰圣公会并非产生于宗教改革，而是通过专制操作而形成。英国国王亨利八世出于自身的原因，断然使英国脱离了教皇的统治。然后它们就开始了一段混乱的教权冲突的历史，随之而来的是想取而代之的新教和反新教的浪潮，以及天主教的反制和清教徒的极端活动，最终成立了一个英格兰国教。英格兰摆脱了罗马教廷，改换为对英国国王的依附，在神学理论上接受了大陆新教的教义，但在礼拜仪式上仍然保留了很多天主教的传统。最明显的就是众赞歌。虽然修道院已被解散，但那里实行的——吟唱的——日间祷告却继续进行，特别是通过大主教座堂的唱诗班，如西敏寺教堂以及牛津和剑桥大学，原来的八个祈祷时段减少为两个：即早上的"晨祷"和晚上的"晚祷"。这两次祷告均配以音乐，几乎可以与周日的礼拜仪式上的音乐相媲美。英格兰圣公会创新的特殊亮点，就是其中的赞美诗（Anthem），一种宗教经文的庆典歌曲。一般情况下，其要求很高，不由教众吟唱，而是由唱诗班或唱诗班加独唱进行演绎。总的说来，众赞歌在英格兰圣公会早就退居次要的地位。于是，赞美诗成为天主教和路德宗教派经文歌的取代物，也就成了礼拜仪式中的音乐核心。然而，赞美诗并不单单在礼拜仪式上吟唱，也作为皇家礼仪的配饰。一些伟大的英国作曲家曾创作过优秀的作品：16 世纪的威廉·伯德（William Byrd）和 17 世纪的亨利·珀塞尔都是值得提及的最重要的两位艺术家。尽管作品丰富，

第七章　亨德尔与宗教音乐从教堂中撤出　　183

但由于英格兰教堂音乐具有固定的框架，所以其多样性还是受到一定的局限。为了创新，宗教音乐就必须走出教堂，寻找另外的发展空间。这在17世纪中叶就有所表现：在有些大型歌唱节上，如"三一唱诗班音乐节"或"牧师歌唱节"——为牧师孤儿举行的慈善音乐会——就是在教堂以外演出的教堂音乐。这是一种创新，亨德尔就经常加以利用。

从歌剧到清唱剧

亨德尔是第一个在宫廷或教堂里没有固定职位的大音乐家，他以一位独立音乐企业家的身份，在新兴市民阶级的自由市场上进行打拼。他与皇家宫廷保有良好关系，并从那里得到相当多的赞助，这当然对他帮助很大。首先，他的工作范围就是一个宫廷环境，即"皇家音乐学院"。后来他又组建了自己的歌剧学院，他从中得到的自由空间，是与辛苦、争吵和风险联系在一起的。与巴赫不同，他每日的工作不是与牧师、歌童及城市音乐师打交道，而是与意大利歌剧明星，即高端的阉人演员和超级女星在一起，面对的是高水平的大都市观众、艺术圈中喜爱阴谋的上层阶级以及十分敏感和情绪无常的新闻界人士。

当时亨德尔冒着财政枯竭的风险，经营着一座问题多多的机构。作为剧院的经理人，他必须投入全部管理才能，制定长期演出剧目，保住有才干的演员，争取经费资助人，以商人的智慧计算酬金、租金、装修费用及期票和门票的价格。此外，他还得作为合唱队及乐队的指挥，集中精力领导排练和演出。尤其是作为作曲家，他还必须既要适应观众的口味，又要坚持自己的艺术水准——当然是最高的水准。他身兼三职：经理人、指挥和作曲家，所承担的压

当时的歌剧院还不是有教养的绅士们聚会的场所：图中描绘了一群人在伦敦科文特花园皇家剧院干扰歌剧演出的场景，时间是1763年

力，在今天是难以想象的。即使在当时，亨德尔也已经处于疲惫和绝望的边缘，但这却也为他的独立自主和充分自由开辟了广阔的天地。他尽管取得了成功、荣誉和财富，却要捍卫歌剧的每场首演。他终于知道，歌剧就是用另外一种手段进行的一场战争：必须要有坚强的意志，指挥一支干练的队伍，以最佳的战略思考和持久的运气进行拼搏。以往的胜利已成过去，不能作为今天的筹码，而且命运会在转瞬间发生逆转。就是在这样的不甚平和的环境里，亨德尔一生创作了42部歌剧。

然而，伦敦的观众终有一天对意大利风格的歌剧感到厌烦。他们开始要求用本国语言创作一些简洁的作品，并且富有幽默感，这时的亨德尔得想出新招。所幸的是，他在意大利时除了歌剧，还学习了另一类大型音乐：清唱剧。这是一种带有戏剧性内容的唱段，以音乐会形式演出，但没有演员的戏剧表演的清唱剧，这种形式在

意大利早已成为传统。在斋戒期间或在教皇国，它就是歌剧的代用品。而且还不仅如此，由于可以在较小的场地演出，特别适合于精选的观众，例如在宫廷或私人家庭中的堂会演出，为特选的资助者提供一场特殊的艺术享受。1732年，亨德尔开始把这一音乐形式引入英国：首先是《爱丝苔尔》，然后是《德博拉》和《朱迪思》，以及题材来自古代以色列历史和旧约全书中男人冒险的故事，例如《约瑟和他的弟兄们》《约书亚》《参孙》《耶弗他》《扫罗》《犹大·马加比》——共25部清唱剧。

这些清唱剧却有些不伦不类，开始时会让人感到怪异。它们讲述的是圣经的故事，却与礼拜仪式或任何一种宗教礼仪无关，并不是教堂音乐。它们用华丽的音律，在世俗的舞台上讲述着激动人心的故事，但无人表演——圣经故事是不允许表演的——所以它们又不是歌剧。它们到底是什么呢？亨德尔的清唱剧把宗教音乐从教堂里拉了出来，使之进入了艺术世界和娱乐市场。道学严厉的神职人员会把这视为一种亵渎，而广大观众则不以为然，愿意被这种新的歌唱形式所欢娱。亨德尔自己把他的清唱剧当成一种尝试，使戏剧向宗教道德的修身形式升华。他不仅使教堂音乐向戏剧靠近，而且也反过来让戏剧接近教堂音乐。他不仅想娱乐，而且也希望有一群心安神凝的听众，在剧院中进行反思，就像在教堂里一样，但这样的高要求却有些过分了。即使必须遵循经济准则，他也不能成为向世俗世界出售宗教思想的作曲家。只是他所遵循的理念与前辈作曲家不同而已。

对于亨德尔来说，清唱剧并不是歌剧的廉价代用品，他所创作的不过是另外一种在歌剧中无法表达的可能性。舞台上的华丽退居幕后，除了独唱演员的咏叹调和宣叙调之外，还有合唱也获得了关键的角色。歌剧中不可能有的，却在清唱剧中带有了戏剧性的合唱

内容，这成了一种品牌，即亨德尔清唱剧。人们可以在其中发现英格兰赞美诗的痕迹，同时也可以安排不同的乐队参加。这样一来，亨德尔就从对少数歌唱明星的依赖中解放了出来。同时他还可以集中精力去关照自然的表达方式。在依然保留艺术高水准的情况下，咏叹调变得简单，却保持了它的浓郁，特别是在女声合唱中更为突出。顺便提一句：这时，女性终于可以参加宗教音乐的演出了。

对亨德尔来说，清唱剧还具有一系列实际的好处。它比演出歌剧便宜很多。它不需要服装和道具，因此免去了拆来拆去的劳作。亨德尔演出时所需要的剧场空间，可以较快和较便宜地续租或退租。由于咏叹调的重要性逐渐减弱，合唱段落更为重要，所以也就不再需要高价聘请很多意大利的阉人歌手和著名女歌星，而只需要与英国的业余歌手进行合作就够了。由于清唱剧是用当地的民间语言演唱，因此可以与当地的词作者合作，这就使得他的音乐在英国更加本土化。在剧场演出的清唱剧，为亨德尔带来了如此多的艺术、运作和经济的好处，使他也就很少再想去教堂演出了，因为在教堂演出会有很多麻烦等着他处理，如各种复杂的协商、不佳的音响效果、歌手及乐师的座位有限，并且只能让少数演员参加以及演员的经济收入低微，等等。我们不能忘记：亨德尔是第一个既要创作高端宗教音乐，又要多赚钱的作曲家。

英国的"弥赛亚"：一位彬彬有礼的救世主

亨德尔为他的清唱剧首选的题材，是旧约全书中戏剧性较强的故事：关于战争、解救、征服和英雄事迹。这些故事的内容，其政治意义更大于宗教意义——更准确地说：讲述宗教军事故事的目的，实际上是在宣告一个政治性宗教的诞生。这也可能是伦敦听众

和英国上层社会所以喜欢亨德尔清唱剧的一个主要原因，因为英国的民族感情，可以从这些英勇抵御外族袭扰势力的圣经故事中获得认同感。谁要是当时听到了《以色列人在埃及》，从思想上就会把以色列人和大不列颠人等同起来。所以，亨德尔清唱剧的演出，往往会被视为一次政治庆典，是在表彰大不列颠的宗教地位和道义尊严。然而，具有讽刺意味的是，没有人注意到这些词曲的作者，却偏偏是一名受意大利影响的德意志人。还不仅如此，亨德尔老年时，毕竟获得了英国国籍，从而也成了英格兰圣公会的基督徒。

然而，亨德尔最著名的和今天仍受人喜爱的清唱剧，所幸完全没有宗教战争的内容，讲述的是一个纯宗教的圣经故事。在创作了最初几部不完全成功的作品以后，亨德尔于1741年，用三周的创纪录速度，创作了《弥赛亚》。他在其中讲述了一个探险故事，但其中并没有什么情节，而是一切都集中描写信仰、爱情和希望的宗教核心。亨德尔的词作者查尔斯·詹内斯（Charles Jennens）为他提供了细腻的脚本，展示了福音的预言和实现之间的纠结。为此他选择了旧约全书中激动人心的段落：先知预言了弥赛亚的到来，然后是新约全书中柔弱的诗句对此做了印证。詹内斯并没有讲述耶稣的生平，甚至没有讲述他的苦路经历。剧中的"弥赛亚"比巴赫的受难曲更为抽象，更没有戏剧性和更"纯洁"。

《弥赛亚》的第一部分，以一首序曲预言所谓的"以赛亚第二"、先知中最耀眼的先知的降临。高音部唱道："你们的上帝说，你们要安慰，安慰我的百姓。要对耶路撒冷说安慰的话，又向他宣告说，他争战的日子已满了；他的罪孽得以赦免了。"福音的宣告如此宏大，如此万能，改变了整个被造："一切山洼都要填满，大山小冈都要削平。高高低低的要改为平坦，崎崎岖岖的必成为平原"，因为要为我们的上帝修平道路。合唱给予证明："上帝的荣耀

必然显现，凡有血气的必一同看见，这是耶和华亲口说的。"此等和其他一些预言的具体背景——以色列人民渴望从被掳中得到解放而返回自己神圣的家园——却基本未被提起，一切都集中到基督救世主的降临。下面的大预言，已然指向圣诞。低音部唱道："在黑暗中行走的百姓看见了大光；住在死荫之地的人有光照耀他们。把他们居住的黑暗大地照亮。"合唱补充唱道："因有一婴孩为我们而生，有一子赐给我们，政权必担在他的肩上；他名称为奇妙策士、全能的神、永在的父、和平的君。"接着就是《路加福音》中那首著名的圣诞故事中的诗句，在伯利恒之野地里有牧羊的人，主的使者站在他们旁边，向他们宣告了弥赛亚的诞生。一大队天兵与天使一同赞美上帝："在至高之处荣耀归与上帝！在地上平安归与他所喜悦的人。"亨德尔的《弥赛亚》的第一部分，就是一部圣诞清唱剧。

第二部分的开头更加阴郁。它是以以赛亚第二的《上帝奴仆之歌》开始的。讲的是被暗示为弥赛亚的奴仆的苦难，是一首阴郁而热烈的诗句。合唱队唱道："是他诚然担当我们的忧患，背负我们的痛苦。因他受的刑罚，我们得平安，因他受的鞭伤，我们得医治。"这是《诗篇》中的诗句，讲述的是痛苦、折磨和死亡，但福音里讲的耶稣受难的故事，在剧中却没有提及，甚至连"十字架"这个词都不见踪影。然后，《诗篇》中的诗句带来了转机，但未提及福音里的复活节的故事——也没有"复活"这个词。而用抽象而形象的暗示，讲述了灾难的终结，这是对死神的胜利。这是凯旋的诗句，是对于罪和远离上帝的最终战胜。结尾时由合唱队欢唱《哈利路亚》。"哈利路亚！因为主我们的神，全能者，作王了。哈利路亚！世上的国成了我主和主基督的国，他要作王，直到永永远远。万王之王，万主之主。哈利路亚！"

第三部分进一步将福音向纵深推进。弥赛亚无限的生命，也

应该成为信仰他的人的一部分。于是女高音唱起了《约伯记》中唯一一段表达约伯无法抗拒而仍有盼望的诗句:"我知道我的救赎主活着,末了必站在地上。我这皮肉灭绝之后,我必在肉体之外得见神。"低音随即唱起了《哥林多前书》的句子:"但基督已经从死里复活,成为睡了之人初熟的果子。"接着就是一些几乎是不需要回答的调皮问题,如:"死啊,你得胜的权势在哪里?死啊,你的毒钩在哪里?"(林前15:55)以及"上帝若帮助我们,谁能抵挡我们呢?"(罗8:31)然后清唱剧用一首宏伟的对上帝羔羊的赞歌宣告结束。亨德尔为这些圣经诗句所配的音乐是激动人心的,但同时又有一份谨慎。与受人青睐的《哈利路亚》模式不同,《弥赛亚》是一部温柔优雅的音乐作品,其所配的器乐是谨慎而有诸多变化的。独唱演员不求炫耀,而唱腔十分细腻。合唱的部分则坚强有力却不高亢。这样,使得音乐与内容相当吻合,更多的是暗示而非宣告。这种注重内容的音乐表达,赋予了《弥赛亚》剧以独一无二的魅力,但它同样也做了必要的诠释。

至于耶稣的行为、神迹、冲突和教义在《弥赛亚》剧中都没有表现,还不算太离奇,因为关于耶稣经历题材的音乐,实际上是在19世纪才真正兴起的,然而,亨德尔为什么会完全忽略耶稣的受难过程,确实令人费解——尤其是当我们想到巴赫的受难曲时。耶稣没有被指名道姓,也没有让他发声,很有可能是考虑在舞台上对他的提及会引起强烈反应,但这只能是表面上的理由,是否还有内在的什么原因,使得耶稣基督并钉十字架和他的复活在《弥赛亚》剧中如此罕见地表现得晦暗不明?

我们从中可以看出一种敬畏之心。对上帝儿子的敬畏,并不一定表现在向公众展示他的故事。在他最大——最可怕和最荣耀——的神秘之处覆盖一层面纱,也是一种敬畏的形式。这样做,既没有

回避残酷，也没有放弃希望。耶稣的死和复活将会引来观众好奇的目光，正因为他是神圣的。这是一种用轻音对痛苦精神和坚定信仰的表达。此外，这种表达带有一定的隐秘性，给人以一种宁静而保持距离的虔诚的感觉。《弥赛亚》剧中散发的正是这种高尚的虔诚态度。弥赛亚是一位彬彬有礼的救世主。

与此相适应的是，亨德尔最重要和最基督教的清唱剧中恰好缺少巴赫创作的受难曲中所包含的新教成分，即首先是成为自由宗教诗歌的咏叹调，其次是教堂众赞歌。不论这两者在其巴洛克的语言形象中如何和谐与纠结，但它们却仍然是表达新教信仰的基石。耶稣的故事不应成为遥远的故事，而应该成为信众身边之事，应该深入到信众的灵魂之中。所以，巴赫的咏叹调和众赞歌都指向一个问题：这个故事与我有何关系？这一切对我意味着什么？这种对内心活动的追问，在《弥赛亚》剧中是没有的。它只是复述了圣经的诗句，却没有自由地发挥，实际上排除了一切主观性，只是展示了客观的福音故事——而且是以高雅的隐秘方式表达。

对此，特别是巴赫的追随者们，总觉得亨德尔有些肤浅，并说亨德尔在音乐和神学上是个平庸的作曲家；这是不公道的，而且不仅是不公道，谁要是这样评价，就应该仔细思考一下，这种所谓的肤浅，是否隐藏着另外一种虔敬。他的作品虽然与巴赫不同，但他却可以以他自己的这种方式来使他的作品仍然符合基督教精神。循着这个思路，我们应该思考巴赫所表现的路德宗信仰观念的弱势的一面。而它的"光明面"则是，福音故事一旦被内心接受，就会成为自己的信仰。这其中包含着新教信仰的巨大自由空间，而它却也要付出代价。内心接受是很费力的事情，必须为这个信仰而竭尽全力，但这也可能导致虚伪。并不是每个表白自己虔诚的人，就确实真正皈依了这个信仰，而只是有时会有一些这样的感觉。他不仅在

别人面前如此表现，而且也在自己面前如此表现，而实际上，他最终并没有这样的感觉。这种内在的——或者被布道者强加的——感觉压力，在亨德尔的《弥赛亚》剧中是不存在的。亨德尔只是满足于用高品位精选的圣经诗句，然后配以优雅的音乐展示给听众。其他的事情则留给了听众自己。他们或者能够沉思自省，或者享受欢乐——随各人所愿。亨德尔不像巴赫那样去征服和逼迫听众，而是创造一种氛围，让每个人的良心自己去决断，该以何等强度和能力来接受这福音。同时，亨德尔也对自己的音乐有信心，相信它有力量吸引听众皈依基督教信仰，并帮助听众懂得必要的虔敬。如果是这样，《弥赛亚》剧在神学上的所谓谨慎，恰恰不是作曲家缺少深度，其真正意图是让他的清唱剧不是为教堂而创作，而是为世俗演出场所而创作。

这种创作中的高尚和谨慎，明显地反对那些拒绝现代宗教批判的老学说。词作者詹内斯作为保守的圣公会成员，或许有意针对那些拒绝基督教信仰的"自由思想"，或虽然信奉上帝的原则，却不信仰具体的上帝的自然神论者，展示对古老基督教的信仰理念。但《弥赛亚》剧中却缺少一切战斗性，以及正统神学一贯正确的痕迹。这是一部开放式的艺术作品，因为它传播的信息是自主、从容和流畅的，而且不对任何人构成压力。所以后来才受到自由派神学家弗里德里希·施莱耶马赫（Friedrich Schleiermacher，1768—1834）的赞赏，把它当作"基督教的巨大启示"。或许这种坦诚，也是后来出现的各种对《弥赛亚》剧的各个部分进行改编的理由。例如大师沃尔夫冈·阿玛迪乌斯·莫扎特就曾试图使其"现代化"，昆西·琼斯也曾出版过《亨德尔的弥赛亚：一部充满热情的赞美诗》的 CD 专辑，这是一部对亨德尔原作的黑人福音音乐的变种。他的音乐确实是让人喜乐的欢快福音——"一款大型娱乐节目"，然而，

它却包含了深刻的含义。

说到这里，我们不得不质疑：《弥赛亚》剧如此自主地诠释旧约中的诗句，难道就没有问题吗？从当时普遍的神学观点出发，似乎还可以通得过，不会有其他可能性。而用今天的观点观察，其实是不能再这样做的，因为如此引用先知的话语和《诗篇》的诗句，使得原来犹太教的诠释成为不可想象，旧约全书将被基督教独霸。

博爱精神与音乐的社会性

《弥赛亚》剧没有在人心激动的伦敦首演，而是在遥远的都柏林的音乐大厅。亨德尔在这里获得了充满期待的听众及热情支持的音乐界群体。他要从伦敦带来女声独唱演员，但其他的歌手和乐师都来自都柏林的主教座堂的唱诗班，当然也有业余演员。对当时而言，演员的阵容十分庞大：十四把小提琴、六把中提琴、三把大提琴、两把低音提琴、四支双簧管、四支单簧管、四支圆号、两支小号和定音鼓。事先在当地新闻媒体上所做的充分准备，也为 1742 年 3 月 13 日举行的首演，引发了观众的热情。所以不得不请求女士们放弃宽大的裙装，男士们放弃笨重的佩剑入场，以便能让更多的听众进入剧院。最终入座的大约有 700 位听众——就像在场的一位听众所描绘的那样——为这部作品的"高贵、宏伟和温馨"所鼓舞和感动，它独树一帜地把尊严与简洁、宏伟与自然结合在了一起。

但这一创举也引起了非议，一部宗教作品竟然在一座世俗的音乐厅演出。然而，批评者们却对亨德尔表示了宽容，因为亨德尔把演出的收入，用于三项慈善事业："囚犯救济会""慈善医院"和"墨瑟医院"。然而这只限于首场演出，第二场演出的收入重新归于

作曲家本人。这种慈善款分别处置的做法，使亨德尔在伦敦的演出也得以延续。在伦敦，他的《弥赛亚》剧开始时并没有取得都柏林这样的成功，这当然也与清教徒的敌视态度有关。这部清唱剧直到1750年，才在首都取得突破。当年的5月1日，在那里的"育婴堂"举行了一场《弥赛亚》剧演出，庆祝其小圣堂落成。亨德尔为此捐献了一台管风琴。《弥赛亚》剧终于在一座教堂里演出了，尽管还不是在礼拜仪式上，而仍然是出于慈善的目的，是为了那里的孤儿。作品终于获得了应有的欢迎，而且演出得到了延续，因为这场演出引致了一个传统的形成：每年一度的《弥赛亚》剧慈善演出都在这所孤儿院进行，也为了这所孤儿院。慈善演出和宗教音乐会的相结合，并不是刻意策划的市场战略。一方面，在英国的音乐生活中早有这样的传统；另一方面，这也是亨德尔的真心实意。我们应该想到这座百万人口的大都市存在着多少苦难。上层社会虽然刻意在富人区过着高贵舒适的生活，但广大民众却在贫民窟里遭受苦难的折磨。那里笼罩着狄更斯所描绘的情景，特别是贫困的被抛弃者和孤儿的生活尤为悲惨。国家和国家教会很少为他们做些什么，所以市民们只能自己去做。亨德尔也参与了进去——通过慷慨的个人捐赠，包括以慈善的目的举行的清唱剧的演出。

他所做的这一切将产生的深远影响，他意识到了吗？因为这里有两个基本原则，相互归属，又相互排斥。它们是一个圆球的两个部分，终究将要分裂开来：美的与好的、美学与道学以及艺术与道德，或者教堂音乐与官样文章。如果结合在一起——美的与好的结合——就会产生真实的基本教义。约翰·塞巴斯蒂安·巴赫曾在一首康塔塔里演绎了这个观点。他为下列经文配了音乐：

不是要把你的饼分给饥饿的人，

将飘流的穷人接到你家中！
见赤身的给他衣服遮体，
顾恤自己的骨肉而不掩藏吗？
这样，你的光就必发现如早晨的光，
你所得的医治要速速发明。
你的公义必在你前面行；
耶和华的荣光必作你的后盾。
那时你求告，耶和华必应允；
你呼求，他必说：
　　我在这里。

你若从你中间除掉重轭
和指摘人的指头，并发恶言的事，
你心若向饥饿的人发怜悯，
使困苦的人得满足，
你的光就必在黑暗中发现，
你的幽暗必变如正午。
耶和华也必时常引导你，
在干旱之地，
使你心满意足，
骨头强壮。
你必像浇灌的园子，
又像水流不绝的泉源。
那些出于你的人，
必修造久已荒废之处。
你要建立拆毁累代的根基，

你必称为补破口的，

和重修路径与人居住的。

这些诗句单从语言和巴赫所裁剪的音乐外衣上就已经不可抗拒了，巴赫自己已没有必要去求得任何现实的结论。他在教堂中所接触的教堂音乐家，他们把信仰中的道义问题交给了执事去处理，而自己不受干扰地从事艺术创作。亨德尔的宗教音乐却相反，他自己就是一种形式的现实博爱。当然，这种形式的怜悯也有两面性，因为它可以作为一种手段，为通过政治经济的不公正得益的上层社会获得纯洁的良心安慰。因此，博爱精神也就容易成为自爱的工具。这在亨德尔时代就已经显现，今天就更是如此，因为慈善音乐会已经变成音乐艺术和娱乐领域的固定的组成部分。另一方面，我们必须承认，在这些活动中，毕竟能够激起同情心。如果对慈善音乐会提出过高的要求，希望它还能启发人们的觉悟，认识到社会苦难还有其政治原因，那么，这始终将成为权势斗争的结果，就有些过分了。这样的想法，对亨德尔而言，必然是无法理解的。把事实的真相揭露出来，那正是19世纪英国工人运动的任务。

亨德尔追思潮

1759年4月，一个漫长的劳作生命结束了。亨德尔将其一生都献给了音乐，尽管他生前有人画过他的肖像并展出，但他的个人形象仍然和巴赫一样，不为人所深知。特别是他生命的最后几年，他过着隐退的生活。他没有建立家庭，也很少有挚友；晚年他深居简出，待在其伦敦那经过时尚布置的家中，然而他却是教堂的常客。他给了穷人很多钱，最后还留下了相当可观的遗产：2万英

镑。按今天计算，其价值相当百倍于此。

当亨德尔以 75 岁高龄——疲惫和失明——离开人世时，遗下的朋友虽然很少，但崇拜者却众多。是他们的努力，才使他的所有作品得以保存下来——这是很幸运的事情，如果我们想到巴赫作品流失的遗憾。人们对亨德尔的崇拜，到了后来，特别是 19 世纪，出现了一股巨大的洪流。那是 1784 年，人们举行了大规模隆重的"亨德尔纪念会"，纪念他——错误计算的——百年诞辰和——正确计算的——逝世 25 周年。在西敏寺大教堂和伦敦西区的舞台上，连续举行了五场音乐会。有 500 名歌手和乐师参加的这次群众性活动，打破了一切纪录。同样，前来参加活动的观众也数不胜数。有人统计，观众大约有 4500 人。他们再次听到《弥赛亚》清唱剧，但是否感受到了其中的温柔与优雅，我们表示怀疑。然而对这种大型的追思演出，人们是喜欢的。一位德国听众听完《弥赛亚》后说："上个月，在伦敦聆听了这场大规模的演唱。数百名音乐艺术家在著名的伯尼的指挥下，在西敏寺演出了亨德尔的《弥赛亚》。国王、王族成员、国家的核心人物以及一些高贵的外宾都出席了音乐会。那时天空仿佛被撕开，听众似乎站到了 Krystali 海边，聆听像上帝一样的竖琴师和天使基路伯般的歌手赞美和欢呼上帝及他的羔羊。全世界的音乐家没有人能够拥有亨德尔曾有过的荣誉。他在生前就被人们惊叹和赞赏，死后仍像圣人般被崇敬——如同一位列入圣徒行列中的音乐大师。"

这些演出活动的背后，当然有王公贵族的政治利益在起作用，但这股"亨德尔追思潮"，从总体上说，仍然产生了民主化的效果。因为亨德尔的作品不仅在教堂里演出，而且也面向了贫穷省份的平民百姓，甚至走向了教会和政治上顽固的"异见者"。其中有无数业余合唱队的参与，这必然会影响到音乐的艺术水准，但它却也扩

展了宗教音乐爱好者的行列。由于业余合唱队演出的费用由他们自己承担，也就不能取消他们参加演唱的权利。在维多利亚时代的大不列颠，亨德尔作品的演出日益繁荣，在首都展示了帝国的辉煌，而在帝国的其他地方则更具业余性质。其顶峰是1857—1859年在伦敦水晶宫举办的"亨德尔音乐节"，然后是每隔三年举行同类活动，直到1926年。在这些演出活动中，其代表曲目仍是《弥赛亚》。

亨德尔长期居于巴赫的阴影中，但巴赫生前并没有获得如此声望，这似乎有些不公。而实际上，亨德尔的很多清唱剧都已过时——特别是那些为旧约战争故事配乐的清唱剧，今天的听众已经无法理解，也不能为之感动。可以想象，今天还有谁会喜欢那些宗教军事主义呢？如选自《以色列人在埃及》中的《耶和华是战士》。我们不得不问，清唱剧在世俗舞台上演出其意义到底何在呢？既然是歌唱，为什么不是歌剧呢？如果说亨德尔的宗教音乐，最终违背了作者自己的意愿，又回到了教堂，那么这必然有其内在的因果。在他的作品中，属于这种最后的教堂回归的音乐，首先是《弥赛亚》，实际上它找到了永恒的家园，在教堂里得到了良好的保存，教堂也从中受益。亨德尔的清唱剧每次在教堂演出，都是对顽固的德国新教成见的一次高雅的反驳，因为这个成见说：宗教音乐总是要求人们沉思，从来不会给人带来欢愉。

第八章
莫扎特与安魂曲艺术

悲惨的世界：极乐的音乐

谁要是在听音乐时思考，那么，他就要提问题了。在听所谓古典音乐时，应该提什么问题呢？这个问题本身，就已经是一个不容易回答的重要问题。我们或许可以尝试，走一条弯路去寻找答案，就是把这样的音乐与当时人们的普通生活相比较，比如把"维也纳古典乐派"和18世纪后半叶的日常生活做一个对比。

立足今天，回顾当时的那个年代，首先想到的当然是那个时代生活的艰辛。欧洲虽然已经走上进步和启蒙的道路，但生活状况的改善仍然无法达到。人们还处在通往科技、经济、政治和社会改革的门口。大多数人的生活还——和以往一样——由很多不幸的因素所掌控。首先是各种灾难威胁着人们的生活：火灾、水灾、天灾、瘟疫或疾病、高昂的物价或饥饿。对于这些命运所受到的打击，并没有相应的对策，没有保险，没有方法。再加上政治上的软弱：地位和传统的束缚、对上层的依附、无权利和无自由。即使能够忍受这些，也只能在悲凉的日常生活——城乡的贫困、街道的肮脏和恶

臭、房屋的狭小寒冷和潮湿、卫生设施的欠缺、做饭的不便、服装的不舒服——中苟延残喘。站在进步前夜的人们，生活不是真的很不幸吗？或者他们只是更坚强、更有抵抗力、要求更低？

他们必然如此，然而却不仅如此。他们必然还以自己的方式奢求更大的享受欲望，至少在音乐方面如此。用今天的眼光看，正是音乐为这个时代留下了烙印。这些烙印，立即与主导问题联系了起来，即在这样一个充满苦痛的时代里，为什么还能创作出如此轻松和潇洒的音乐作品呢？我们只需听一首伟大的"古典"清唱剧：约瑟夫·海顿的《创世记》，它的发源地并不是维也纳，而是伦敦。1791年，59岁的海顿在西敏寺经历了亨德尔音乐节。特别是《弥赛亚》给他留下了很深的印象，使他做出决定要创作一首类似的作品，但他为此却用了比亨德尔更多的时间。用了整整三年，从1796年至1798年，他为《创世记》的故事谱写了乐曲。所用的脚本素材，除了圣经，还借鉴了约翰·弥尔顿的宗教史诗：《失乐园》。清唱剧日复一日地穿行上帝创造的天与地、光与暗、陆与海、动植物与人的生命，咏叹调一首复一首，合唱曲一曲接一曲，描绘着创世的全部辉煌："为神欢呼，万能的神！他用美丽的服饰装点了天空和大地！"然而，海顿在清唱剧中，并没有采用弥尔顿的主题——当然也是圣经的主题——伊甸园在撒旦的诱惑和人类的罪孽中丧失的故事，而是唤醒人们去领悟，似乎这个世界仍然存在或者即将重现的一个伊甸园。这就使他的清唱剧具备了一种正能量。请听，一切都如此美好："伟大的事业完成了，造物主很是喜欢。我们的欢乐同样响亮！我们的歌献给我们的主！"这首宏伟的赞歌，这虔诚生命的欢呼，无疑充满光辉，但也显示了应有的冲突和矛盾的缺失。

对这种音乐的幸福品格，我们在听了海顿最主要的学生的作品

后，立即会提出质疑。那是一个彻头彻尾的非伊甸园式的社会，男人为了获得一点面包，艰辛的脸上流着臭汗，女人不得不在疼痛和危险的境况生产下自己的子女。在这种社会里，莫扎特竟然可以创作出体验伊甸园式瞬间的音乐——仿佛眼前的一切现实，都只不过是一场轻松的戏剧。他的音乐当然也有黑暗与阴影的一面，有如深渊，但它却通过特殊的方式变成了一种幸福之音，从不会让人感到乏味，而是以启迪的方式促使人们轻松地享受。有人认为，这种音乐的特殊品格可以集中到一点，就是它的幽默，但这种说法是没有说服力的。我们有足够的理由反驳这种受到喜爱的论点。好的音乐是可以有幽默感的，但它也接近宗教：两者的目的都不是搞笑。幽默和滑稽应该在大脑的其他感觉区域。尽管如此，某些形式的音乐同样可以像宗教一样，产生类似幽默的效果。它们创造了与荒凉现实间的距离，描绘出成功的画面：安慰与摆脱、缓解疼痛、驱除忧虑、创造魔幻与升华。它们这样做的时候，并不是传播幽默，而是传播欢乐。正是基于这一点，马丁·路德在音乐效果中发现："地球上没有什么比音乐更强大，它可以使悲伤者快乐，使悲观者鼓起勇气……"在改革派眼中，莫扎特只是个名字而已，但莫扎特的音乐，假如路德能够听到，就会是他的神学纲领的最佳诠释。这可能会成为莫扎特的听众要长久思考的一个问题：这样一种给人幸福感的音乐，怎么会产生于异常悲惨的世界里呢？

接着就是另外一个问题：莫扎特能够写出这样的音乐，他本人是个特别幸福或者不幸的人吗？到处所流行的莫扎特的肖像，似乎就产生于这样的质疑。一方面是在糖球包装上莫扎特的图像，以及人们对这个世界神童和一个灵感无限的艺术家的记忆；另一方面，却是一个失败的天才的可怜形象，最后贫困潦倒而被人遗忘。那么，莫扎特到底是格外幸福还是不幸呢，或者两者都不是？答案

是不可能有的，因为尽管有关莫扎特本人的资料比亨德尔和巴赫多一些，但他的内心仍然是封闭的，充满谜团，因而就剩下了他的音乐，成为证明其欢乐奇迹的重要根据。但同时，他笔下的另一些作品，却展现了一个无比严肃、痛苦和悲剧式的命运，特别是他在教堂音乐领域所开辟的新纪元的作品。

献给死者的音乐

1791年——在同一年海顿曾在伦敦结识了亨德尔的音乐——莫扎特在维也纳创作了一首宗教音乐作品——《安魂曲》，突破了自古迄今古典音乐的界限。他以此进入了天主教悠久而博大的传统，同时又超越了它。

宗教及教堂音乐的基本任务之一，应该是帮助人们正确地对待死亡这个生命之谜。教堂音乐中早就有过《追思弥撒曲》，由于此类弥撒曲中的唱词的第一句开头就是拉丁文的"Requiem"（安息的意思），所以也简称为《安魂曲》。它一般在死亡、安葬或忌日里诵读或吟唱。它也有着为在场的生者起安慰、启示和指导的作用，但它主要是为死者而作的弥撒曲，因为它将伴随死者前往彼岸并改善其处境，同时为死者祈求上帝给予慈悲、爱怜和关照。其中也包含着为死者进行的代祷及一首超越生命的《垂怜经》。

在中世纪末，曾出现一种救赎与虔诚相结合的冲动。人们认为通过礼拜仪式，可保护死者的灵魂在彼岸免受咒诅和惩罚之苦。此时有关炼狱的学说也甚嚣尘上。炼狱是地狱的前奏，死者将在这里等待世界末日，然后接受最后的审判。他们必须在这炼净罪过之地做完补赎，或许可以争取在世界末日时，进入义人的行列，得享永福。为了缩短炼狱的停留时间，教堂向死者的亲人提供各种救赎服

务。其中最著名也是最臭名昭著的就是赎罪券，用它把死者从炼狱中赎买出来。而教堂音乐为死者做的最重要的贡献就是《安魂曲》，它在中世纪晚期的赎罪礼拜活动中十分盛行——既在音乐上也在经济上。同时，对死亡的恐怖和无赦的描写也渲染成风。上帝惩罚的可怕被有意夸大，因而人们对教堂仪式的依托也日益巩固，因为教会说，它们可以减轻上帝之愤怒，最明显的就是在上帝愤怒之日举行的演出。

宗教改革也认同上帝之愤怒。路德的上帝形象，恰恰存在于一个临在的与一个遥远的、一个慈祥的与一个愤怒的上帝的不同之间。而宗教改革派却反对中世纪晚期的赦罪虔诚，不认同炼狱和救赎仪式，把上帝的自由慈悲置于信仰的中心地位。《安魂曲》作为教堂音乐的一种形式，也就失去了其原有的作用，于是在大陆新教中以及英格兰圣公会内被删除。取代它的是追悼礼仪，这不是针对死者的，而是为生者提供一个哀伤、追忆、安慰、希望和渴求新的未来的机会。

为了与宗教改革明确划清界限，特伦托大公会议强调了赦罪虔诚及其神学基础。《安魂曲》这时变成了天主教独有的品种。其中的争论焦点就是，《末日经》被宣告为歌词规范的一个固定组成部分。根据新的特伦托规范，《安魂曲》包括下列几个部分：开始是《进堂咏》："赐彼永息，主为彼永恒的光明。"然后是《垂怜经》《升阶经》，再次与《进堂咏》接轨，然后是《连唱咏》。实质性的核心是所谓的《继抒咏》，并夹带最著名的中世纪的赞美诗，其开头就是《末日经》。

 愤怒之日——那一天，
 曾把世界变成炽热的灰烬，

大卫和西布伦可以作证。

　　颤抖将达极限，
　　法官已经临近，
　　他将严厉执行审判。

　　这些和后面的一些诗句，描绘了世界末日的一切恐惧，当世界终结时，当所有人受到审判时，天籁般的圆号声呼唤所有人——死人和活人——站到审判桌前，那里坐着愤怒而又无比公正的上帝。罪孽和过失的账簿被翻开，没有人能够逃脱惩罚。人们绝望地祈求宽恕，但只有少数被宣判无罪，被引导向天堂。大多数人被永远打入远离上帝的地狱。为《末日经》打开序幕的《继抒咏》就是以《落泪之日》结束的：

　　那一天将充满泪水，
　　当罪人从热灰中重生，
　　准备接受最后的审判。
　　原谅他吧，上帝，
　　慈祥的耶稣，天主，
　　让他们安息吧。阿们。

　　在这些恐怖的布道以后，紧接着就是弥撒仪式的经典要素：《奉献经》《圣哉经》《降福经》《羔羊经》和《领圣体经》，向人提供了走出恐惧，通向希望和基督及信众一起接受圣餐的出路。
　　《安魂曲》的音乐，必须从一开始就符合宗教礼仪的需要，这很重要。鉴于事情的严肃性，应该比其他弥撒音乐更精练、更正

这里出现了中断——莫扎特的《安魂曲》中《落泪之日》的合唱部分，后来补充了两个节拍

统。器乐的配置也要节俭，如果不想全部保持单声部，多声部部分也需审慎。旋律要简单，节奏要沉稳，这些也是有区别的。死者地位越高贵，对《安魂曲》在艺术上的要求也就越高。

新教启蒙思想里的上帝形象

天主教的《安魂曲》音乐传统尽管博大精深，但内容上却仍然存在很多问题。信众在上帝面前的恐惧和震撼，心中存在上帝愤怒的想象，虽然都属于正常的宗教生活，但把焦点放在上帝之愤怒上，并把它与救赎和献祭、与教会机构和教士的盈利联系在一起——所有这些在新教的启蒙思想里，都认定为一种偏颇的倾向。我们只需比较一下约翰·塞巴斯蒂安·巴赫就会明白。巴赫不顾正

统神学的规范，仍然在他的受难曲和康塔塔中，融入了其他的极其柔和的音调。18世纪和19世纪初的新教启蒙思想，认同了改革派对教皇发行赎罪券的批判，甚至走得更远，他们质疑世界末日和上帝之愤怒的学说，也不认同恐惧和颤抖。他们认为，宣传上帝之愤怒不仅有失体统，而且也与自身的宗教体验毫无关联。最经典的论述来自新教启蒙思想派中最重要的神学家弗里德里希·施莱耶马赫，他彻底地批判了旧的理论。根据新时代的认知，他解释说，所谓在彼岸我们的感官所能接受的一切，我们既不知道，也说不出来。然后他就请教英国哲学家约翰·洛克，复活是怎么可能的：如果一个人的本性依附于他的肉体，那么一个活过的人死亡以后，又怎么能够在世界末日从死人中复活，又获得新的肉体，而且仍然是他自己的呢？

施莱耶马赫还创立了一个与虔诚对立的意识，反对所谓的永恒生命。他指出一个永恒的极乐并不吸引他，反而会剥夺变革及发展的必要空间。被选中的有福人的生活，只是被判处为永久的沉思，陷入一种贫瘠的生活——"无所事事和无所收获"。施莱耶马赫还反对过时的对末日的期待和恐惧，那是一个违背慈悲的理论。难道这不违背基督教同情和宽恕的原则吗？为什么有人可以得到福音，而有人又会失去呢？一个被拯救的灵魂可以享受天堂之福，看到他的弟兄姐妹的灵魂要进入地狱遭受永恒之苦时，为什么不去救助呢？这背后隐藏的是一种早已过时的、非人道的和非福音的理念和一个心怀仇恨、心怀妒忌的残暴上帝。所以，施莱耶马赫于1830年发表了题为《我们无法传播上帝之愤怒》的具有挑战性的纲领性布道演讲，他说："只要打消对上帝之愤怒的恐惧，只要为所有人打开造福的理念，告诉他们说，上帝就是爱，那么基督正直的灵就会充满光辉。"

施莱耶马赫的理念，实际上得到了他之后19世纪最有影响的

新教神学家阿尔布莱希特·里切尔（Albrecht Ritschl，1822—1889）的认同，他认为"上帝之愤怒"已经成为天主教的特征，开明的新教必须去克服。他认为，天主教的理论根据是，"不断地担心人们会通过违反法则而亵渎了上帝。这种对立法者懦弱的恐惧，适合天主教的体制，并把人们置于其奴役之下，听从所谓的福音的护卫者，即教皇的绝对正确的安排。而新教却相反，生活在对天父上帝充满敬畏的信赖之中，同时勇敢地去追求上帝的公正，他们不需要什么护卫者，只需要在人们心中开启上帝的慈悲"。这番话的语气相当尖锐，但他却并没有完全击中要害。里切尔本应知道，施莱耶马赫的布道演讲并非指向教皇，而是针对新教中当时的唤醒运动，即新的虔诚主义的正统神学。其观点试图给人们在地狱里再烧一把火，让他们在上帝之愤怒面前更加恐惧，让他们自己的宽恕许诺更加显得有希望。宗教制造恐惧，并非天主教的专利。而里切尔如果亲自听到梵蒂冈第二次大公会议已经把有关"上帝之愤怒"的说法大大地淡化了的话，那他又应该说什么呢？教皇保罗六世于1969年进行了一次敬拜礼仪的改革，其中决定《末日经》不再是安魂弥撒的一部分。从这时起，天主教的安魂弥撒，重点放在了复活的希望上。"愤怒之日"被删除，这样一来，难道这个棘手的题目对于天主教和新教徒就解决了吗？难道是莫扎特为此做出了贡献吗？

莫扎特的最后使命：诗与真

大师们最后的作品往往被笼罩在阴暗的传奇之中。大多被看成——当然是臆造的——划时代大人物的最后遗言：后人根本就不满足于简单的真相，不理解这些非凡的人物和所有人一样，有一天终将死去。所以他们在最后做出的非凡的行动，必然具有特殊的意

义，从而变成了一幕高尚的悲剧。这其中必然有独特而阴郁的安慰。如果这些人就这么平庸地死去，反而会使公众格外反感。只要把最后的作品恢复到原来的形态——作为艺术品——才可能拆除所谓虔诚悲剧的铁丝网，让人清醒地对待。莫扎特的《安魂曲》就是如此：要想把它当成一首宗教音乐的大作来聆听，就必须首先把覆盖在它上面的传奇面纱揭开，了解其产生的历史真相。

1791年12月5日，莫扎特与世长辞，时年35岁。他的死亡，从今天角度看，似乎只是一件可怕的不幸事故，应该对其有一个解释。然而，应该从其厄运重重的成长中寻找原因，还是简单地从他的自然死亡去解释呢？他是死于某种疾病，还是像平常人一样生活——幸福或不幸福——然后就死去了呢？我们或许可以这样说，"晚期的"莫扎特应该是一个怪异的现象。他作为作曲家的伟大被人们普遍认可，但作为个体的人，却很少受人青睐。人们说他是一个丑陋的人："满脸伤疤，皮肤呈黄色并浮肿，生命终结前夕出现了双重下巴。脑袋对他的身体来说过大，鼻子超长。"［沃尔夫冈·希尔德斯海默（Wolfgang Hildesheimer）语］另外，他的行为也让人感到困惑。我们今天当然无法对他进行诊断，也无法用"智力欠缺症""双向紊乱症"或者"注意力缺乏多动综合征"等概念进行解释，但对当时的人来说，他显然是不健康的。我们可以举千百个例子中的一个：一位维也纳女作家曾讲述，当时她参加一个社交活动，坐在一架钢琴前面弹奏，这时莫扎特走过来，开始时他跟着旋律哼唱，然后在她的肩膀上打拍子，接着又拉过一把椅子来，并开始唱高音部进入变调——最后"他可能觉得这首歌不好，于是站了起来，开始了他经常做的小丑般的表演，跳过桌椅，像猫一样喵喵叫，活像一个调皮的孩子那样翻起筋斗来"。

莫扎特是一个活蹦乱跳的小妖，他的小丑妖魔的一面，虽与

根本就不可笑的"儿童发育不全症和激情奋进症"毫无关系［施特凡·茨威格（Stefan Zweig）语］，但似乎在他生命的晚期有增无减，这可能是外部压力使然。十年前他离开了萨尔茨堡那狭小而不友善的工作环境以后，不得不努力在维也纳作为独立的音乐制作人于自由市场打拼。1791年，他是否遭遇了失败（有些作家这样估计），或者不顾经济上的巨大困难，踏上了并不太坏的前程，我们无法判断，但他的处境十分脆弱，这是可以肯定的，一方面他收到的订单数量不稳定，另一方面他也不善于管理钱财。无论如何，他在生命末期受相当多的不稳定因素——工作上的慌乱、生活上的失控影响。

然后，他就突然患病。官方文件称之为"急性汗疹发烧"，意思是风湿性发烧。莫扎特小时候就患过风湿性关节炎。最后的发病肯定很严重，但这却不应该是他猝死的唯一原因。应该负责的还有当时采取的治疗方法：服用呕吐剂、放血和催汗。莫扎特很可能是"治疗致死"（希尔德斯海默语）。在那个时代，他这般年纪的死亡，并不是什么灾难性的个别事件。

同样，他被按照当时的规范安葬。约瑟夫二世皇帝（1741—1790）曾公布一个备受争议的安葬制度，完全符合启蒙运动的原则。安葬必须以符合卫生、合理和节俭的方式进行，其中包括墓地要迁移到城门以外；必须摒弃奢华、浪费和排场的葬礼。多个尸体可以放在一个较大的墓穴中埋葬，并撒上石灰。为了节省木材，禁用棺木入葬。可租用棺木安放和运输死者，然后装入麻袋埋葬；坟墓不许有装饰。莫扎特并不像著名的传说所讲的那样，由于无人爱戴，所以按照穷人的规格入殓，而是和那个时代大多数人一样，以非宗教形式被安葬在地下。为了恢复历史的公正，我们必须指出，在约瑟夫二世的统治下——与今天相反——根本不存

在歧视性的穷人埋葬方式。如果死者及其家属确属赤贫，以俭朴的方式安葬是不收费的。

对于这位疯癫、被误解、贫穷而被遗忘、被掩盖的天才的悲惨辞世，很多欧洲报纸都做了报道。不仅是后世人，而且当时的社会也同样追悼他，同样认为，他的逝世是一个重大的损失。

严格地说，莫扎特接受的最后任务，同样是一件平常的事务。在弗朗茨·克萨韦尔·尼梅切克（Franz Xaver Niemetschek）写的第一部莫扎特传记中，曾平淡地说，莫扎特"曾收到一名陌生的信使送来的一封匿名信件，其中除了一些献媚的言辞外，还问莫扎特是否愿意写一首安魂弥撒曲，如果愿意，报酬和交稿期限有什么要求"，这位匿名的——莫扎特或许知道他的名字——委托人就是弗朗茨·格拉夫·冯·瓦尔塞克-施图帕赫——一位音乐爱好者，有时会订购一些音乐作品，然后当作自己的作品向众人展示。他想为年仅21岁去世的夫人预订一首安魂曲，愿意支付225块古尔登金币的高额报酬。莫扎特接受了这个任务，并开始创作，但这件事由于出游而中断，最后因突然死亡而无法完成。他的学生和助手弗朗茨·克萨韦尔·苏斯迈尔，最后把这部作品按照大师的意图完成。莫扎特死后第五天，这首《安魂曲》在维也纳的米歇尔宫廷教堂葬礼上进行了首演。

后世为什么不满足于这样简单的事实的说法，而一定要把这首作品的产生用一些黑色传奇故事加以渲染呢？其中包括递送任务的神秘"灰衣信使"、所谓的葬于贫民公墓、莫扎特被卑鄙的竞争对手萨列里投毒身亡、他妻子康斯坦查与苏斯迈尔的桃色事件，等等。但这些生动而可怕的故事，却与莫扎特及其《安魂曲》毫无关系。它们只反映了后世对神童莫扎特早亡的一种心态，认为这样的结局很不公道，而且对他最后的作品没有给以足够的重视。

莫扎特的教堂音乐及其宗教属性

莫扎特在他生命的最后十年里，几乎没有为教堂音乐做什么。这主要是缺少合适的机会。1781年，他在萨尔茨堡大主教希罗尼穆斯·冯科罗雷多的教廷，被解除管风琴师的职位，去了维也纳。作为自由艺术家，得不到参加礼拜和教会其他活动的任务，直到1791年5月，他才被任命为维也纳施蒂芬大教堂的无职称的乐队指挥，似乎又重新返回了宗教音乐。而写《安魂曲》的任务这时恰好到来，似乎正好适合他的处境。他是否还有其他计划，是否准备——十年以后——为他以后的创作选择一条完全不同的道路，可惜无法猜测。

莫扎特在萨尔茨堡期间，创作了一大批大大小小的教堂音乐作品：除了短小的晚祷曲、连祷曲、教堂奏鸣曲和清唱剧以外，主要创作了16部大型弥撒曲。特别是C大调《加冕弥撒曲》，但同样他的c小调弥撒曲，直到今天仍然受到青睐。那是一种庄严、有代表性但又不沉重的礼仪乐曲——高雅而有魅力、欢快而高亢，充满了音乐新意。一个正统的新教徒，或许会感觉缺少深意的苦恼，但他却忽略了这些作品真正的品格：在它的宫廷般高雅和娱乐性的音乐中，恰好包含着最高水平的音律，在礼拜仪式上给人带来了最美好的感受。但莫扎特死后，这些弥撒曲遭到了诋毁，最后被人们遗忘。其自由交响曲般的轻松和欢快，不再符合19世纪天主教占主导地位的反动气氛的需要。而占主导地位的塞西利亚潮流所要求的，却是一种以格里高利圣咏为模式的纯真而庄重的旋律。于是，莫扎特的作品在教堂里失去了演唱的资格。然而，即使我们说塞西利亚式的批评是合理的，我们却仍然可以提出质疑，试问，弥撒曲的宗教属性到底是什么呢？当然应该是一种有着专业水准的音乐，

应该能够最大限度地满足大主教的、有代表性的需求，并适当展示他在公众中的世俗和宗教权威。配以这种音乐的礼拜仪式，无疑是十分美好的；是一种完美的教廷福音——可是，它又能表达出什么样的宗教思想和情感呢？它能在多大程度上促进沉思、修为和自省呢？这是不易回答的。与贝多芬的《庄重弥撒》（1824年首演）相比，维也纳古典派最重要的弥撒曲中宗教的肃穆，它并没有达到。当然，这些作品是不能这样进行比较的。

我们虽然不能说，莫扎特没有认真对待教堂的委托，但他对教会的态度和对基督教的信仰，是很不容易被人理解和描绘的。他内在的心声没有转化成为外在的表白，他与基督教的关系也从未明确表示过。从表面上看，他当然属于天主教会。他在其中长大成人，身上留有它的烙印。他曾长期为教堂效力，其他信仰和宗教他几乎从未接触过。但是，从严格意义上讲，他并不是天主教信徒。他与教会的各个机构及其代表人物始终保持着距离。作为成年人，他也没有感到有必要定期参加教堂的敬拜活动。在宽阔的教堂大厦里，并没有与他的世界观相应的地位。他与启蒙运动的志向相同，却不参与新教的是是非非，因为他对这些根本不感兴趣。他参加过一个共济会，但并不证明他已经离开了他的信仰，因为当时的共济会运动对基督教是友善的。这样看来，莫扎特似乎不是特别信仰宗教，也不是不信仰宗教，他保持着自己与宗教的稳定关系，但又不是特别去维护它——即使做些什么，也只是为了他自己，而不是因为与教会有什么渊源。他应该——从表面上看——属于启蒙运动时期大多数基督徒的心态。

然而，莫扎特也不是一个真正想改变教会的天主教改革者。他虽然不是一个非政治的人物，但似乎也没有关注——具有启蒙思想的约瑟夫二世皇帝于1780—1790年间展开的——那场极端的教会

改革。约瑟夫二世发布了一份"宽容敕令",取消沉思派教团,取消多余的教会节日以及其他很多措施——新的安葬规定就是众多法规中最极端的例子——使得教会生活更加大胆,也更加彻底地精简到"最理性"的程度。尽管莫扎特本应该同情这些行为,但他自己却变成了受害者,因为启蒙派的约瑟夫主义,由于重视合理性和实用性,并没有对莫扎特的工作领域产生有利的影响,所以他不得不为自己的豪华且昂贵的教堂音乐努力打拼。于是,莫扎特与约瑟夫主义的关系,从敌对变成雇佣。大主教克洛雷多(Colloredo)是皇帝在教会里最重要的同志,一位坚定的具有启蒙思想的宗教领袖,却对莫扎特有着刻骨的仇恨。所以,莫扎特不可能成为天主教启蒙运动的成员。这当然也不是他内心的愿望。

难道莫扎特属于今天并不少见的,即与教会保持距离,但又对教会没有敌意,具有启蒙思想而又半心半意的那种类型的基督徒吗?他既然自身没有完全进深到宗教之中,又怎么可能创作出一首像《安魂曲》那样的引起强烈的宗教体验的教堂音乐呢?难道不是在他身上燃烧着一颗虔诚的心吗?如果我们从他对生命界限的看法来观察的话,或许可以从他对生命的终结及认同态度中得到解释。

莫扎特似乎有一种与死亡贴近的情结:爱德华·默里克(Eduard Mörike)在他的短篇小说《莫扎特的布拉格之旅》中,让作品中的一个人物在聆听他的音乐时,想到一种可怕的骤然终结:"他的内心十分肯定,真实地感觉到,这个人会迅速而不可避免地被自己的烈焰吞噬,在地球上只能留下一个淡漠的影子,因为他所释放的洪流使他无法承受。"

莫扎特自己也曾在多封信件中谈到死亡的问题,显得很泰然。这些说法又都意味着什么呢?他母亲死后,他曾于1778年7月3日给他家里的一个密友阿贝·布林格写信说:

第八章 莫扎特与安魂曲艺术

> 请您和我一起哀悼吧，我的朋友！这是我一生中最伤心的日子。我在深夜两点钟写下这行字。我必须告诉您，我的母亲，我最爱的母亲不在了！上帝把她叫到了身边，上帝需要她，这我看得很清楚，我现在已经把自己全部交给了上帝的意志。他把她送给我，现在又从我身边把她收取。我不是现在，而是很久以来就得到了安慰。我出于上帝的特殊慈悲，坚强而泰然地接受了这一切。在这危急的时刻，我向上帝祈求两件事情，即给我母亲一个幸福的死亡时刻，以及给我力量和勇气。

这封信读起来很凄美，表达了他对母亲的爱和对上帝的虔诚。然而，其中哪些是真实的心中所想，哪些又是时尚的虔诚套话呢？

更著名的是，他于1787年4月4日写给他父亲的一封信：

> 死亡是我生命的真正终极目的，我这些年来终于认识了这个人类的真正最好的朋友，他的形象对我不再可怕，而是使我得到宁静和安慰！感谢上帝，让我有幸得到了这个机会，认识了我们享受极乐之福的这把钥匙。

有人认为，这是莫扎特的一篇内心表白，但所谓死亡是生命真正的终极目的一说，其实是抄自犹太人文哲学家摩西·门德尔松，但也说明，这对莫扎特是一句有教养的箴言。难道这是故意显示思想深处的一句套话吗？还是想借助这句话表达他内心的信念呢？

莫扎特去世前半年，1791年7月7日这一天，他写给妻子康斯坦查最后一封信："我无法向你解释我的感受，那是一种使我心痛的空虚，是一种从未得到满足的渴求，所以永不停息，一直继续着，日复一日地增长。"这种渴求，难道是渴求死亡吗？难道他

已经感觉到，在写《安魂曲》时会令他心痛？我们无法知道，当然也很难去猜测。莫扎特有可能把这首《安魂曲》——即使是无意的——当成自己死亡的亡灵弥撒曲。不管那些传说如何，仍然不能认为他的早亡与这首最后的作品有什么内在联系。今天聆听莫扎特的《安魂曲》，会听得到他的死音。当然不可能是另外一个样子。如果在聆听时，能够提高对生存意义的理解，或者也关注宗教信仰，那就顺理成章了。

《末日经》：愤怒的音乐

聆听莫扎特的《安魂曲》，并不只听到了莫扎特的音乐。他死时，只是写完了开篇，即《进堂咏》，其诗文是："主啊，赐给他们永恒的安息吧。"而下面的《末日经》《垂怜经》和《继抒咏》，只是勾画出了基本的线条。《继抒咏》充满眼泪的结尾，即《落泪之日》，莫扎特只写了开头的 8 拍，然后手稿就中断了。他的学生苏斯迈尔写完了这一部分，并补充了后面的部分——《奉献经》《圣哉经》和《羔羊经》。这期间也有不少其他人写了补充部分，但最有意义的，还是要集中聆听《安魂曲》的开头部分。

和所有的哀乐一样，它的开头也是缓慢和拉长的，就像是蹒跚前行的宗教仪式，合唱和乐队开启了为死者对上帝恩惠的祈求。在女高音的支持下，合唱缓慢地有了生气，逐渐产生活力和急迫感，然后又开始内省，寻求和平与安宁，就好像巨大的痛苦之后，呼出最后一首哀歌。严肃的旋律部分，莫扎特借鉴了亨德尔的悼歌音乐主题。很少在他的作品中出现主要的调式 d 小调，从一开始就给《安魂曲》制造了一个报丧和恐惧相交织的阴郁气氛，同时配上简洁而阴郁的器乐曲。乐队配合四声部合唱和独唱组合，其中包括弦

乐器、管风琴作为通奏低音，再加上定音鼓、两支巴塞特单簧管、两支大管、两把小号、三把长号。尽管我们还不知道莫扎特是如何协调安排这些乐器的，但我们却可以发现，他的乐队里缺少高音木管乐器，如笛子和双簧管。反而是低音的大管和巴塞特单簧管主导了作品，加强了其肃穆的风格。乐队和独唱声音同样对此产生了辅助的作用。它们——毫无歌剧要素——没有炫耀自己的声音，而是去支持和加强合唱的悲伤和祈祷气氛。

接着，就是合唱的强有力的《垂怜经》，用节奏感很强的弦乐器支持。这一部分既有礼仪感又有激情，让人想起了古老的教堂歌唱，非凡的虔诚，极富表现力，传达了阴郁而鲜明的情绪，如胆怯与悲伤、恐惧与惊骇，在听众中唤起一种内心的翻滚。然而，这首《垂怜经》却只是为更高尚的顶峰做准备，等待《末日经》的世界末日的狂飙。这是《继抒咏》的第一首，踏着前进的震音向前走去，一种类似巴赫的众唱段合唱，交响曲式的器乐曲和强劲的定音鼓，走向最后审判的恐惧，等待着愤怒的上帝的审判以及自我毁灭。这是一首短促而更为可怕的唱段。

愤怒之日——那一天，
曾把世界变成炽热的灰烬，
大卫和西布伦可以作证。

颤抖将达极限，
法官已经临近，
他将严厉执行审判。

然后就是男低音、男高音、女中音和女高音，出现在拖长的曲

线中。我们听到安详的叹息，与长号意外温柔的对话，最后时刻的一种独特的乐段——既为生者也为死者。这是《末日经》愤怒的吼叫后的一个令人吃惊的转换。

> 长号高高地响起，
> 穿过地下的坟墓，
> 被迫走向冠冕。

接着又开始高亢。合唱团再次在长号的伴奏下唱出了面对"恐惧之王"的害怕，让人想到巴赫——与定音鼓和激动的弦乐器一起，期待下一步的再次轻盈、喘息，跪拜在地开始祈求宽恕。

> 恐惧暴力之王，
> 可以拯救的，你无法拯救。
> 拯救我吧，善良之源。

独唱组合充满悲伤的"追忆"与合唱"认罪"之后，再次迎来了最后的《落泪之日》。迟疑地逐渐上升，叹息着升华，在人类生命倏忽的灰烬中，静静地，谦卑地。

> 那一天将充满泪水，
> 当罪人从热灰中重生，
> 准备接受最后的审判。

莫扎特的《安魂曲》就这样结束了。尽管它很短，还不到三分钟，但它却是《安魂曲》令人困惑的核心。它给听众出了一个大谜

语。问题在于如何解决这个矛盾，一个作曲家写了一段他肯定不赞同其内容的神学作品，听众却能从中得到一段浓郁的宗教体验。莫扎特又怎么能够把特伦托大公会议那愤怒的上帝之理论，在《末日经》的歌词中表达出来，写成一首现代的宗教音乐作品呢？莫扎特本人与它并没有内在的关联。把死亡看成"生命的真正终极目的"的观点，表现了他——真正的或期望的——泰然面对人类终结的态

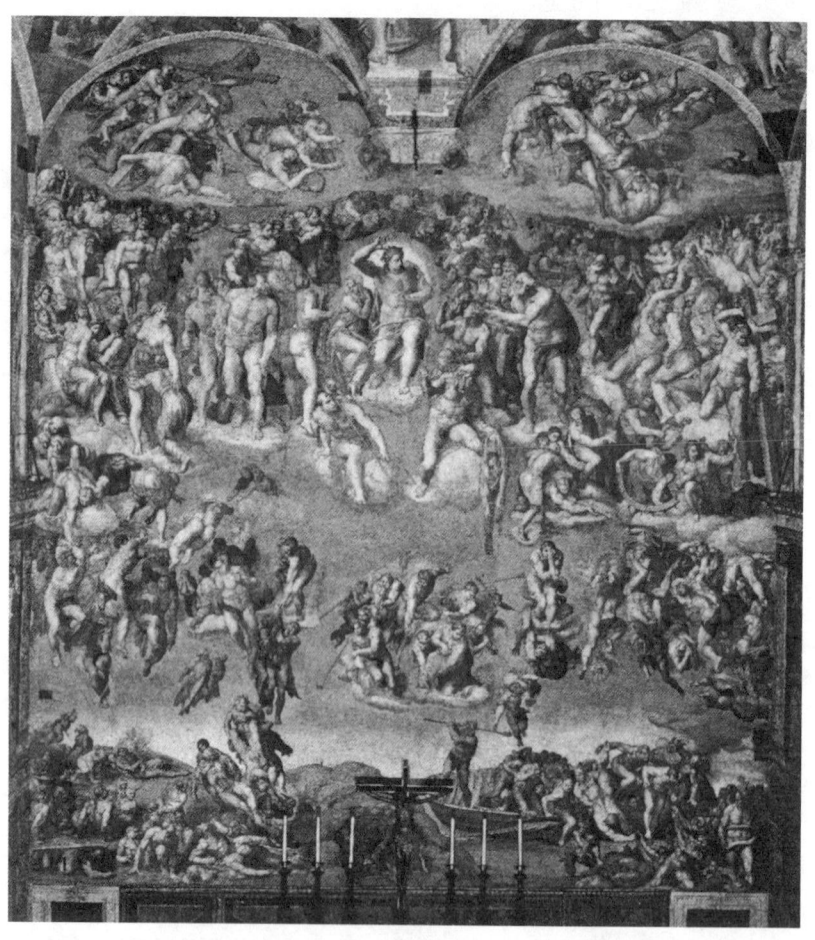

一幅最震撼的基督教历史作品：米开朗基罗的壁画《最后的审判》，现存西斯廷礼拜堂（1536—1541）

度，以及对造物主的半信半疑的立场。而与《安魂曲》中的歌词及音乐毫无关系，因为这里的宗教恐怖变成了艺术的现实，曲中表达并引发了恐惧和颤抖，在这里上帝的愤怒愈加逼近。我们在此把他与巴赫做一下比较，巴赫对上帝的信仰之理解程度更深：在他的宗教音乐中，几乎从未出现过上帝之愤怒，而总是以表现新教布道理念的安慰为主。那么，莫扎特为什么把信仰中的阴暗面描述得如此夸张呢？他又为什么如此地把已经淡化了的宗教虔诚在音乐中激活，这是在表达美学的理念，还是激发宗教的体验呢？这些问题都很难回答，因为莫扎特没有留下任何相关资料。或许我们应该把当时曾创作过划时代作品的艺术家都拿来进行比较，也许会有所帮助吧。

对比：米开朗基罗的《最后的审判》

比莫扎特早二百五十多年，大画家米开朗基罗·博纳罗蒂也曾同我们的作曲家一样，面对一个类似的任务，他要在梵蒂冈西斯廷礼拜堂祭坛后面的墙壁上绘制一幅描写"愤怒之日"的壁画，这是他继二十年前创作的巨幅天顶画《创世记》以后接受的又一项任务。1532年他接受了任务，1536—1541年绘制完成。对米开朗基罗来说，当时他与莫扎特有着同样的矛盾心理。他在艺术上是一个无与伦比的天才，然而，在他的内心里远离教皇教会的官方教义及敬神体制。当然，他和莫扎特一样，既不是改革派的信徒，也不是时尚的无神论者，然而他始终在天主教堂里生活和服务，他通过朋友，找到了一个更为人道和神秘的精神归宿，其核心就是对上帝慈爱的信赖，与当时的有偿敬拜保持距离。尽管如此，他仍然创作了《最后的审判》这幅壁画，用现代思想对上帝之愤怒的迷信，进行

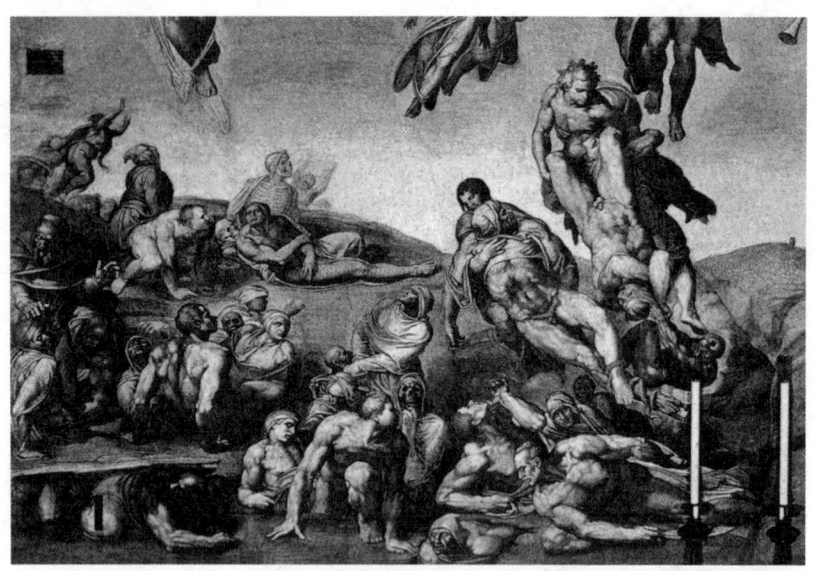

死者从坟墓中重生,准备接受最后的审判。米开朗基罗的《最后的审判》的左下角部分

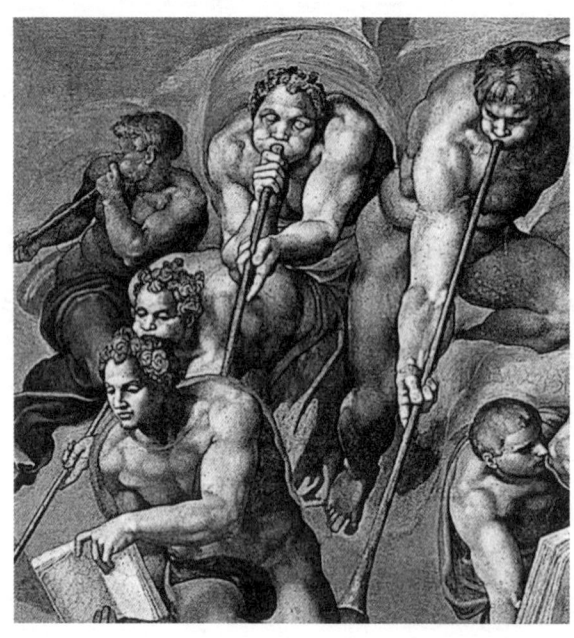

上帝愤怒之音乐。米开朗基罗《最后的审判》(中下部分)

220　　　　　　　　　　　教堂音乐的历史

了诠释。

这是一幅没有边界的画面。画的下方表现死者的重生,只见他们吃力地从坟墓里爬出来。被选中的登向上天,或被天使驮负;被咒诅的则被魔鬼拖向地狱。在这升降斗争场面的上方——在殉道者和圣徒的环绕中——站立着实施审判的耶稣基督。壁画完成后,首先被诟病的就是画中人物的赤裸,但这只是表面上的震撼。更令人不安的却是对画中所有人物身体的爆炸性的精细描绘。这样一来,这幅本应表现宗教终极奥秘的画作,并没有给唯灵论者或敬神者带来启迪,反而成了一幅让人震撼的人体大展示。

我们可以看到令人惊惧的极端景象,例如死者如何在下面托起坟墓的石板盖,他们腐朽的身躯如何升起,如何重新长出骨肉,如何与魔鬼和毒蛇的折磨抗争:"那一天将充满泪水,当罪人从热灰

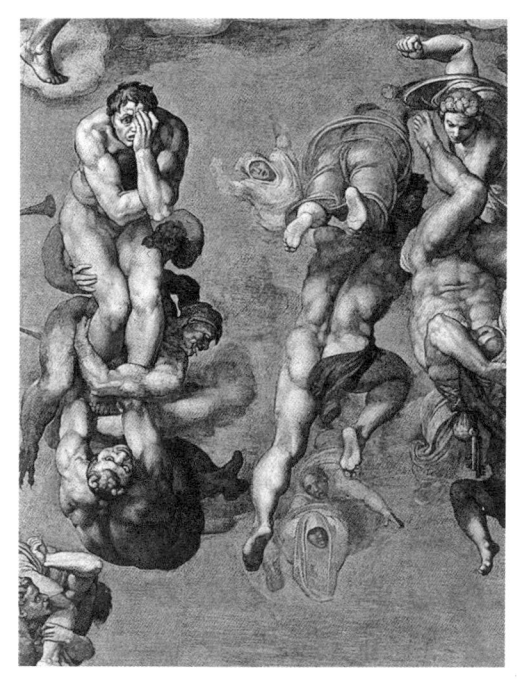

《最后的审判》中忏悔灵魂的孤独
(原画中下部分的右侧)

第八章　莫扎特与安魂曲艺术　　221

中重生，准备接受最后的审判。"

画中的裸露人体中，给人一种隐秘的特殊音乐感，一切都是旋律和运动。画的中下方的一组长号手，完全可以来自莫扎特的《安魂曲》。他们吃力地演奏着世界末日的音律。我们可以看到，乐师们巨大的胸部几乎要爆裂；他们的眼睛痛苦地从眼眶里向外突出。他们用音乐让死者重生。对此景的解释，应该就在他们下端的两个天使的手中。他们各拿一本书朝向下方：一本较小的指向左下方，上面写着选中者的姓名；一本较大的指向右下方，指向被咒诅者。长号吹响了，响亮的声音直透坟墓，为把所有的生灵唤出来接受审判。法官已经把罪孽的账簿翻开，没有人能够逃脱应有的惩罚。

在这幅描写末日混乱的画面上，有一个形象格外地引人注意。他位于画下方三分之一处，那组长号手的右上方，即在不幸者的一侧。这是一个单独的人物，在被咒诅者群体中十分突出，是一个易被忽略的孤独的忏悔灵魂。一条毒蛇在噬咬他的大腿，同时有两个魔鬼在拖他下沉，他什么都没有做。他不自卫，也不转向耶稣基督。他畏缩地蹲在空虚之中，尽管肌肉发达。他捂住了一只眼睛，就好像无法忍受这幅他也在其中的画面的残酷（就像莫扎特的《末日经》：应该捂住耳朵，但又不会错过什么）。用另一只眼睛望着那些悲惨的生灵坠入虚无——或者只是扮演观察者。他似乎在问：那是我吗？我属于这些还是那些呢？我的终结是什么？

谁只要看到了这只眼睛，就不再去看那些幸福的许诺，而这正是这幅画要表达的含义。上方的圣人和被拯救者，他并不关心，福音同样没有吸引他。即使是耶稣基督，也没有吸引他，因为他不是对任何人的仁爱，不是同情，不是慈悲。忏悔的灵魂知道得很清楚，他为什么不看上方或举起双手。谁要是看到了这只眼睛，这幅画就会把这唯一的印象留给谁：残酷，上帝之愤怒的残酷。

> 愤怒的那一天，
> 曾把世界变成炽热的灰烬，
> 颤抖将达极限，
> 法官已经临近。

米开朗基罗作为人道主义者和唯灵论者，怎么会画出这样的画呢？而莫扎特作为启蒙思想的天主教徒和共济会会员，又怎么能够创作出那样的音乐呢？他们难道没有意识到，"我们对上帝之愤怒不能妄议"吗？如果我们不想满足于认为，他们只是接受了任务而为，而是认真对待这些有失体统的大师之作，那就必须从宗教的最后悖论中观察这个问题。对此的分析，最明确的莫过于新教神学家鲁道夫·奥托（Rudolf Otto，1869—1937）了。他指出，宗教体验有正反两面。首先是体验"恐惧"。所谓神圣者首先是可敬畏的。他令人恐惧、战栗，传达出恐怖的神秘。所谓神性，它所表现出来的不仅是原始的根基，而且也是一切存在的渊源，特别是指光阴的流逝。但谁要是能够经历这些震撼，就可以体验宗教的另外一面，神性就会成为他的"神往之处"，一种神奇、健康、美妙和极乐的存在。真正有力量的宗教，必须两者兼备：恐惧与神往。谁要是消除了这两极中的一极，也就是消除了宗教得以生存的平衡根基。这适用于那些只宣告宗教阴暗面的人：他们抽取了信仰的救赎力量；这也适用于那些只想承认宗教光明一面的人：他们抽取了——可能出于好心——信仰中的深沉与庄严。所以奥托确认："基督教无疑也得传授上帝之愤怒的教义，尽管这与施莱耶马赫和里切尔的观点相反。"

尽管米开朗基罗和莫扎特都不可能知道奥托的这段言论，但他们却用作品形象地表达了出来——尽管违背了自己的观念，却是符

合时代背景的基本理念的光辉。他们让作品的读者或听者获得一种艺术和宗教相结合的情感，使得宗教的正反两面同时表达出来。这是一种敬畏的情感，也就是宗教的基本情感。米开朗基罗和莫扎特所表现的残酷，恰恰表明"上帝之愤怒"是宗教的基本理念。所以，我们可以在这种偶然出现的事实，即莫扎特没有完成的《安魂曲》中，看到其背后隐藏的深刻含义。关于生命和信仰的渊源，关于上帝令人困惑的终极奥秘，是不可能给予完美的、完整的、神学的和艺术的图像的。在这里，即使是最伟大的尝试，也只能留下一部未完成的作品。

《安魂曲》撤出天主教的教堂音乐

莫扎特的《安魂曲》标志着超越了一个界限。他不可能有直接的接班人，但可能出现一个连接点和连续性的发展。并不是每个人都能成功，但有一些却不仅获得了人们的喜爱，而且还为所谓的前现代天主教《安魂曲》，开创了一种新形象的可能性，并得到了出人意料的推广，于是，安魂弥撒在20世纪披上了新的包装，获得了独特的繁荣。

然而，19世纪的两位天主教《安魂曲》的主要作曲者却几乎被人遗忘。24岁的安东·布鲁克纳（Anton Bruckner），于1848年写的早期作品，还深受莫扎特的影响，尚未建立起自己的音乐语言。而古斯塔夫·马勒（Gustav Mahler）的《感恩赞》(Te Deum)，于1892年耶稣受难日在汉堡与莫扎特的《安魂曲》一起演出，却引起了更大的关注。这是一部大型而庄严的宗教音乐，但已经有些超越极限，趋于乐队音乐。同样，弗兰茨·李斯特也曾于1869年58岁时，写过一首《安魂曲》，但同样没有留下什么痕迹。

有一个小小的安慰，便是出现了几位新教作曲家为天主教安魂音乐做出过贡献，如罗伯特·舒曼（Robert Schumann），1852 年 42 岁时——即其逝去前四年——曾为此做过尝试。作为启蒙思想的新教徒和浪漫主义者，他没有遵循常规的宗教框架，而是恰好关注了另外一边可以寻到的传统宝藏，但他只是做了一个尝试。某些评论家认为他对此缺少应有的灵感，其《安魂曲》创作上的弱点，都归咎于他身体以及精神上的不佳的状态。与此相反，约翰内斯·勃拉姆斯（Johannes Brahms）的《德语安魂曲》（*Deutsche Requiem*）却具有完全不同的质量和效果，但它完全不是安魂弥撒曲，所以也没有列入这个品种的历史之中。这应该在另外的章节中论述。

另外一种发展却更有趣：《安魂曲》越来越长，并离开了教堂，去征服市民阶级的音乐舞台。这里可以看到一种和亨德尔的清唱剧类似的现象：原本出于教堂需要的音乐，却走向了世俗社会。但这并不意味着它失去了宗教音乐的庄重。这种庄重有时还会在文化上获得更多的分数。走出第一步的是艾克托尔·柏辽兹（Hector Berlioz）的《大安魂弥撒曲》（*Grande messe des morts*）。它于 1837 年在巴黎荣军教堂里首演，为了纪念在阿尔及利亚战争中阵亡的法国士兵。这首安魂弥撒曲首先吸引眼球和耳轮的是其无与伦比的演出阵容：一个由 80 名吹奏手组成的乐队，加上 120 名歌手的合唱队。然而，按照柏辽兹在总谱所规定的数字，这只是最低规格。按照他的要求，如果可能，应是这个数字的二倍或三倍。这样一部巨作，当然不可能在一座教堂里演出。

使安魂曲不仅在数量上而且在质量上得以继续发展的，无疑非朱塞佩·威尔第（Giuseppe Verdi）莫属了。他于 1874 年发表的宏伟的《弥撒安魂曲》，写于他 61 岁时，正好是诗人亚历山德罗·曼索尼（Alessandro Manzoni）逝世一周年的时候。我们也可以把它

视为披着神父外衣的歌剧,当然没有贬低的意思,因为这位伟大的歌剧作曲家,成功地利用他的资源,重新激活了安魂弥撒曲的古老形式。尽管他自己不是信徒,却用细腻的感知能力,表达了安魂曲的陌生而令人困惑的宗教内涵。它特别在《末日经》中显示了这一点——当然只能如此。威尔第塑造的这类作品,比莫扎特更具戏剧性。那是一种火山爆发式的愤怒,全力向听众浇去。那是一股震撼世界的风暴,用雷霆般的打击乐器、鞭笞般的弦乐器、嘶喊般的吹奏乐器,以及愤怒呐喊般的歌手,宣告一切事物的绝对终结。聆听它时,人们不禁要问,美国导演弗朗西斯·福特·科波拉在他的越南战争影片《现代启示录》中,为什么没有采用这首音乐。影片中有一个著名的场景,美国的一个直升机群向越南的一个村庄发起了野蛮的突袭,这场卑鄙的突袭变成了貌视人权的不可容忍的行为。影片导演让袭击的指挥官在此时听理查德·瓦格纳的《女武神的骑行》(*Walkürenritt*)。其实从暴力程度上看,威尔第的《末日经》也完全合适。当然,瓦格纳的作品更符合美国袭击者的理念:其《女武神的骑行》是一首施暴者的音乐。而威尔第的《末日经》却是暴力受害者的音乐。它奏响了受审者的恐惧、被咒诅者的失望、受折磨者的痛苦。或许在这人道主义思想中,可以找到威尔第的《弥撒安魂曲》成功的原因。除了莫扎特的《安魂曲》外,威尔第的《弥撒安魂曲》目前仍是国际音乐会剧目中牢固保留的第二首安魂曲。

 人道主义与战争犯罪,是这首20世纪安魂曲中的关键词。第一次世界大战,特别是第二次世界大战难以承受的经历,成为作曲家重新找回安魂曲的古老形式。他们想创作纪念众多死者的作品,控诉反人类的罪行,劝诫和平与和解。古老的弥撒安魂曲对他们是一个容器,里面保存着不幸的现代派的梦幻般的体验,同时也是一种手段,可以为他们开启道德和宗教的意识。最著名的就是本

杰明·布里顿的《战争安魂曲》(*War Requiem*)，它应该是 20 世纪最重要的宗教音乐作品。它于 1962 年在新建的考文垂（Coventry）大教堂首演。教堂本身就是一座反对战争恐怖和主张人民和解的警示纪念碑。这首《战争安魂曲》的演出，阵容同样地庞大：除了女高音、男高音和男中音独唱歌手之外，还有一个大型混声合唱队、一个童声唱诗班、一个室内乐队和一个交响乐队。其实，这部作品并不是一部喧闹的作品，其中大部分较为柔和。歌词内容大多取自死于第一次世界大战的英国诗人威尔弗里德·欧文（Wilfried Owen）的作品，当然也借鉴了若干拉丁安魂曲的诗句——也包括《末日经》的内容。这种混合的歌词，使人从彼岸的终结之日、上帝之愤怒的末日毁灭中，转向种族大屠杀和世界毁灭的此岸，其音乐不仅针对死者，而且也是针对此地和现在，为了今天的和平世界。利用对上帝的古老吟唱曲调，让上帝之愤怒判处大多数人毁灭，变成了控诉绝对的非人道行径的超现代作品。因此，布里顿的《战争安魂曲》是一个震撼人心的印证，即使最古老的，甚至不为人理解的宗教音乐形式，也可以在现代变成新的应急之作。

第九章
门德尔松及其具有启蒙思想的新教音乐

门德尔松是个幸运儿吗

如果想造就一个完美的音乐家，如果想设计一个完美的教堂音乐——都需要做些什么呢？哪些条件必须满足，哪些前提需要具备，又有哪些配置需要利用呢？首先，这个人应该具备非凡的音乐天赋。让这些天赋成为现实，就应该让孩子从小师从最好的导师。导师们应为他灌输音乐的基本知识，包括理论与实践。他们必须为他讲解演奏方法，传授应掌握的技巧，并陪伴他进步及循序渐进地成长。在这期间，他们必须让孩子明白，天赋只有与纪律相结合才有价值；只有练习、练习再练习，才能演奏音乐。他们应该尽早让孩子养成精神集中和专心关注音乐的生活方式。同时，还应在孩童时期就让他有展示他才能的机会，使之习惯于在公众面前表现自己，但又不能像马戏团的动物那样被召来唤去，到处献艺和被耍弄。神童式的发展，往往会过早夭折而悲惨地终结。培养和展现必须要在一个安全的框架内进行。其中的一个并非不重要的前提，就是父母必须是富有的，这样就不会试图从孩子的天赋里获取经济利

益。他们必须有能力为孩子付出，而不是从孩子身上索取。

做到这一点，他们就不仅要考虑给孩子音乐教育，还要让孩子全面发展。在孩子的成长中，还应让他学习并体验其他技艺，涉猎并攻读其他学问，学习珍视和理解与音乐无关或只有间接关系的领域。这种全面教育，特别要包括音乐历史知识，因为一个好的音乐家，需要与音乐的过去有内在的认知，并与古代音乐大师的伟大作品建立起信任关系。否则，他怎么能够建立自己的观念呢？然而，不仅需要广义的教育，使得一个高智商孩子成为一个真正的音乐家，同时也需要有必要的机制，强大而可靠的设施和组织机构，使一个音乐家有可靠的经济收入、公认的社会场地，以及与之共事的集体。如果没有这样的物质和社会基础，天赋和教育都将没有根基和效果；音乐家只能穷困潦倒，孤立无援。而为了在这样一种音乐机制内有立足之地，当然就需要具备一定的文化政治技巧、贯彻能力和业务经营手段。

这就是一个音乐家获得完满艺术家生活的重要先决条件。如果他还想成为一个伟大的教堂音乐家，那他还得关注其他发展方向，即掌握宗教音乐的性质，或者说要有音乐的宗教认知。这就不仅是他本人主观的感情需求，更多的是他对此有所思考，并能够做出回答。他并不需要系统的神学理论，但他却需要了解他自己的宗教属性，及其划时代地位，具备神学思维。最后还有一点：一个有天赋和教养的音乐家，要想成为一个真正的教堂音乐家，对其宗教认知，还必须有一种紧迫的欲望。他的信仰需要现实认知和内在的欲望，只有这样，才能创作出感动自己和听众的宗教音乐作品。

这就是为培养一个划时代的教堂音乐家所需要的最重要的配置。虽然只有极少数大师身上才具备这样的条件，但也会有人脱颖而出。至少有一个人，他的生活和成长具备这些成功的先决条件。

费利克斯·门德尔松-巴托尔迪——是一个幸运儿吗？13岁早熟、天赋颇高的音乐家肖像（画家威廉·亨塞尔，1822年绘）

他就是费利克斯·门德尔松-巴托尔迪。

1809年费利克斯·门德尔松-巴托尔迪生于汉堡。他的父母很早就发现了他非凡的音乐天赋，并加以培养。他的母亲莱亚自己受教育时就与音乐，特别是与巴赫的音乐结下了不解之缘。他的父亲亚伯拉罕深知自己作为著名父亲的儿子和天才儿子的父亲的使命所在。亚伯拉罕的父亲摩西·门德尔松，即费利克斯的祖父，是一位从贫贱中奋斗出来、在启蒙运动之都柏林成为划时代的人物。他就是德国的智者纳坦——新时代犹太民族的突出代表。他不仅是宽容的代言人，而且是赋予人智慧的导师。他的儿子亚伯拉罕没有能够攀登到这个历史的高度。但是，作为富有的银行家和高贵的市民，与他的妻子莱亚一起，为儿子创造了良好的音乐、知识、社会和经济环境，让费利克斯获得了奇迹般的发展条件。

费利克斯出生不久，他们全家就迁往柏林。这个小男孩在那里

得到了一位优秀的音乐导师的指教。在卡尔·弗里德里希·策尔特获得的音乐课程教育，对费利克斯十分重要。他的老师当时是柏林歌唱学院的校长，在普鲁士的音乐领域中具有举足轻重的地位。费利克斯在父母家中不仅受到优良的早期音乐教育，而且这里也成了他的第一个舞台。在这座富人豪华的市民宅邸，经常举行周日音乐会，有时是费利克斯自己，有时是与邀请前来的音乐家们一起，演奏他自己创作的音乐作品。此外，他还获得了最高水平的全面教育——完全按照洪堡大学的教学理念，所学科目包含了当时所有重要的学科，语言、数学、自然科学、历史、宗教、文学、美术等都是他学习的范围。在其中的一些科目上，他同样表现出卓越的才能，例如绘画。除了音乐前程，他确实还有很多其他选择。帮助他扩展知识眼界的，不只有他的导师，还有他的家人和朋友。外出旅行使他有机会去了英格兰、苏格兰、法国和意大利等。作为有天赋和特权的高级市民阶级家庭的孩子，接受教育和得以发展的所有大门都已为他敞开，但他所享有的这些特殊的幸福，却被一件不公正的事情伤害，即与他那同样有天赋的姐姐范妮，被关在了所有这些大门之外，只因为她是个女孩。

　　除了他父母的家以外，柏林的歌唱学院也是费利克斯音乐发展最重要的场所。19世纪是一个协会盛行的年代，音乐也是如此。市民们组建这样的协会，自己参与其中唱歌和演奏。他们可能不具备宫廷职业乐队那样的水平，但他们却创建一片崭新的演奏音乐的天地，使得人们参加集体活动的喜悦日益增长，这对教堂音乐也产生了相当大的影响。其最重要的载体，从此不再是学生和教士唱诗班，而是协会合唱团。他们不受教会的监督，而是自治管理。这些合唱团终于也有了妇女参与。这些——除了个别大型作品之外——是19世纪最重要的文化遗产，直到今天，仍然是德国的教堂音乐

存在的条件：在教会和非教会的合唱团中，男女市民、业余歌手以及职业音乐家，共同维护着教堂音乐的曲目，使其得以存活下去。柏林歌唱学院就是最早的混合歌唱协会，它既是歌唱协会的渊源，也是从未有过的榜样。

在唱歌学院中，门德尔松作为歌手和指挥逐渐成熟。他在这里甚至可以显示一下他的才能：重新演出约翰·塞巴斯蒂安·巴赫的《马太受难曲》（见本书第六章）。对部分早已被人遗忘的老教堂音乐的兴趣，是他在摇篮里就已具备的。他母亲一家，始终忠诚地维护着巴赫的遗产。同时，对历史知识的喜爱，也是那个时代精神生活的一大标志。这对于音乐，特别是对于教堂音乐，也是一个几乎难以估量的进步。总的说来，18世纪之前，人们主要是演奏自己时代的音乐。人们虽然也借鉴——包括教育和作曲——过去时代大师的榜样，但对他们的作品的广度和深度已不甚了了，更不要说去公开演出了。而门德尔松却恰好因此而成为时代的一个突出人物，因为他使自己的艺术深入到历史之中。19世纪音乐的进步，还在于把失落的经典音乐家从历史的遗忘中发掘出来，赋予了新的生命。于是，一些现代音乐大师在创作中与历史性的大作品结合，同时也保持距离，创作出了新的作品。在现代作曲家中，没有哪一个像门德尔松那样，表现得如此淋漓尽致，使得进步与复古之间不但不相互冲突，而且还相得益彰。如果他没有对巴赫的理解，没有对亨德尔和海顿的理解，他的作品是不可能产生的，也是不可能被理解的。为了使这种对音乐历史教育的高度关心，不单纯地停留在学院式的理念之中，而是开展活生生的演出实践，就需要建立自己的音响载体，例如歌唱学院。

歌唱学院使门德尔松取得了第一个划时代的成功，但也给他带来痛苦和失落。1832年，为策尔特挑选接班人时，人们优先选

择了天分较差、年龄较大的另一个竞争者。在这里，人们考虑的并不是音乐水平，真正的原因显然是对其犹太血统的歧视。这种不公正大大地伤害了落选者，但这并未影响他后来的发展前程。一年以后，门德尔松成了杜塞尔多夫市的音乐总监。两年以后，他改任莱比锡布商大厅管弦乐团的指挥。1835年，一个另外的原因，成为他的厄运之年：他的父亲逝世。父亲的离去使他失去了最重要的资助者和严格的导师，他终于走上了一个成年人的生活道路，不得不独自建立自己的市民生活。他似乎意识到了这一点，而且很乐意这样做。过四处漂荡的流浪艺人生活，当然不可能是他的选择。他只能作为市民艺术家——就像很多年以后，托马斯·曼作为理想所主张的那样。门德尔松不断地更换工作，有时也会获得一个固定的岗位。父亲去世一年后，他建立了自己的家庭。他娶了塞西尔·让莱诺为妻，与她一共生养了五个子女。在柏林短暂停留之后，他又回到了莱比锡，于1843年创办了第一所音乐学院——同时也是现代音乐机构发展史上的一件划时代大事。

鉴于他所具备的天赋、社会地位和事业成就，门德尔松注定要成为伟大的音乐家。但为了也在教堂音乐方面有所作为，他还需要有相应的宗教地位和宗教信念。那么，门德尔松对宗教的态度如何呢？这个问题对他来说应该是个复数算题：也就是说，应该问他如何对待——犹太教和基督教——双重宗教的态度。如前所述，他的祖父是位犹太教的改革者。他的父亲让他和他的兄弟姐妹以及自己接受了基督教洗礼。这在犹太教看来是没有前途的——因为它会影响家族的继续发展。费利克斯不仅正式接受了洗礼，而且还接受了洗礼和坚信礼的教育，并有了自己坚定的信仰理念。在宗教问题上，他相当低调，但他在某些作品上却注明"L.e.g.G"（让我成功吧，上帝）或"H.D.m"（上帝救救我），这

绝对是认真的。他理解自己的艺术工作——完全符合新教思想的职业道德——把它当作一种为神的效力。但另外一个信号，也表明他并没有放弃他的犹太血统，而转向了基督教信仰。他的父亲为他洗礼时附加了基督教名字"巴托尔迪"，但他不得不看到，他的儿子并没有经常使用，而是完全自觉地，甚至有些固执地保留"门德尔松"这个犹太族人的名字。费利克斯想以此显示，他皈依基督教新教，并没有离开犹太教。

如果想为门德尔松的宗教信仰下一个定义的话，那就只能使用一个长期被当作贬义的词："文化新教徒"。过去的教会神学家们认为，这个称号的人：他们对前景没有信心，因为他们一直与教会的教义和礼仪保持一定距离，而且会自发地在其他场所修炼自己的信仰：在私人家庭场合、在自己的世俗职场、现实的文化生活当中，表达完全个性的敬拜方式。但从门德尔松身上可以看出，他完全可以把"文化新教学说"看成是基督教存在的一种形式。基督教信仰对他来说，不是对教会传统的顺从和重复，而是要尝试在个人独特的生活中，实践信仰的核心价值。作为艺术家，他当然有创新的特殊可能性。他用他的宗教音乐成功地使自己的信仰一方面服务于同时代的人群，另一方面为基督教打开当代人道主义之门。所以，门德尔松永远是文化新教的一个楷模。

尽管可以为这个人生添加如此多的幸运配置，尽管在这篇传记中历数了如此多的成功条件——但他仍然存在一个痛苦的源泉、一个灾难的节点：基督教多数派的社会对犹太人自古以来的排斥、歧视、拒绝和迫害。门德尔松是如何体验这种经历的，以及遭受了多么大的痛苦，今天我们都说不清楚。在他和我们时代的中间，曾发生过一场纳粹德国对欧洲犹太人的灭绝惨剧。这种对犹太人的切齿仇恨，有其久远的历史根源，直到第二次世界大战，所有忌讳被彻

底排除，出现了仇恨的大爆发。但我们切不能如此看待 19 世纪犹太人包括被同化了的犹太人的历史，以为这是导致后来大屠杀的必然发展。这不是门德尔松当时的视角。作为经过洗礼的基督徒、富有的市民阶级和后来的欧洲音乐家明星，他并没有遭受迫害，但他仔细观察了欧洲犹太人的处境，而且也经历过对他本人的排斥和拒绝——不仅是柏林歌唱学院事件。或许正因为如此，他才定意坚持自己的犹太人根基。总之，他的种族出身向他提出了一个问题，促使他在宗教音乐作品的内容中，加入了特殊的导向、内在的斗争和宗教信仰的必要性。所有这一切概括起来说——天赋、教育、社会地位、工作成就、宗教定位——门德尔松就是一个世纪人物。这位钢琴大师和管风琴师是无人能够超越的。作为合唱队长和指挥，他把对乐队和合唱队的指导，升华成为一种独特的艺术形式。他是一个伟大的发现者，很多老的大师都因他而重生。他是一个精细、务实、成功的音乐组织者，好像这样评价仍然不够，他还是一个主意多、方案多和要求高的极度勤奋的作曲家。

但是，费利克斯和莫扎特一样，过早地离开了人世。他最后的岁月，充满了不安和疲惫。他的朋友爱德华·德芬特（Eduard Devrient）于 1868 年曾回忆说，门德尔松蒙受了上帝赋予他的许多恩惠及天赋，受到了人们的爱戴和赞叹，但他却为精神和情感所困，"他从未失去对宗教的自我控制，从未失去谦虚和谦卑的分寸，从未减弱完成使命的努力"。门德尔松无暇休息，对自己的音乐作品极其严格，任何成功都不能使他满足而安静下来。他在超负荷地工作、旅行、作曲和演出中耗损自己，到底是什么激励他如此拼命呢？1847 年 5 月 14 日，他最爱的姐姐去世的噩耗传来，这仿佛对他致命一击。半年后，11 月 4 日，他死于再次中风，享年 38 岁。此时整个欧洲为他悲痛。如此多的幸运、如此多的成绩，但这

一切又都是如此的短暂。他受到的多方呵护和众多爱戴的人生戛然而止,他生前的超级荣誉也同样消失——准确地说:在德国被消失。理查德·瓦格纳做了这个不光彩的开端,音乐圈中的众多反犹主义者紧跟其后,直到纳粹最后完全彻底地禁止了费利克斯·门德尔松-巴托尔迪的作品。

教堂之外的教堂音乐

作为宗教音乐的作曲家,门德尔松站到了音乐发展的十字路口。自古迄今在教堂音乐历史上并肩同行的东西——"Kirchen-Musik"(教堂音乐)这个复合词的两个部分——渐行渐远,且将永久分离。作曲家即使关注宗教音乐,但不想被绑在教堂的规范之中,而要发展自己的自由艺术。他们不想也不能再接受礼拜仪式的顺从仆役的角色。在19世纪前半叶,礼制和文化已经开始不可逆转地逐渐分离,其发展意味着教会艺术的贫困化和文化的狭窄化。正式的教堂音乐,不知道如何挽救,只好在曲目中去挖掘。例如《塞西利亚》的曲目题材(见第四章)——挖掘过往的不知艺术自由为何物的音乐,这样它就失去了与现代音乐的衔接。而这种不断地远离教会的音乐虽获得了广阔的自由空间,但并不意味着它与基督教本身的告别。门德尔松的音乐,恰恰就是一个证明,他离开了教堂,但他更加努力地去表现他的宗教信仰和情感,即用全新的方式促进人们沉思和修养——只是不再囿于礼拜仪式的音乐。

在他短暂的生命时光里,门德尔松创作了丰富多彩和形式多样的宗教音乐。其中包括管风琴曲、经文歌、众赞歌、康塔塔和与巴赫衔接的诗篇歌、宗教歌曲,以及一些依照古典意大利大师模式的拉丁作品和受亨德尔影响的清唱剧。尽管这些作品在很

大程度上都受到了教堂音乐经典大师的启发，但它却仍然有着源于他自身的诉求和无法替代的独特内涵，发出的是自己内在的心声。所有这些作品都是门德尔松的自主创作，没有教会的正式委托，因为从狭义上讲，他还不能算是教堂音乐家。1835年，他在一封信中极其明确地说，教堂音乐对他而言，既不是艺术的选择，也不是宗教的选择："真正的教堂音乐，即为新教礼拜仪式在教堂庆典上有一席之地的音乐，对我来说是不可能的，这不仅是因为我完全看不到礼拜仪式中音乐应该在何时出现，而且也因为我根本就找不到这样的节点。至于真正的教堂音乐，我只知道古代意大利的一些东西，是为了教皇的礼拜堂，但那里的音乐也只是配角而已，它要服从于礼仪的功能，就如同蜡烛或贡香等物一样。"宗教音乐不应该是装饰性的配角，而应该是主体。就像贝多芬的《庄严弥撒》那样，尽管标题如此，却不再是弥撒曲——如果演出，会突破任何礼拜仪式的界限——但如果把门德尔松的作品当作音乐会的音乐，却会是一次宗教的经历，因为它既具有宗教思想，并产生这样的效果，又不再需要在礼拜仪式上或在一座教堂里演出。它们也完全可以在一所市民阶级的沙龙里演奏，或者在音乐厅里演出，但它们却会把这些地方立即变成祈祷的场地。这时，神圣的与非神圣的行为和场地、宗教与世俗的艺术之间的古老区别，顿时烟消云散。它们甚至不一定具备宗教的主题——例如圣经的经文。任何音乐，包括纯器乐音乐，都可以是宗教音乐。他的朋友和神学顾问尤利乌斯·舒布灵（Julius Schubring）于1866年回忆说："有一次他曾强调，在他看来，宗教音乐并不高于其他音乐：一切作品都是为上帝的荣耀服务的。"

教堂音乐在教堂之外起作用，其基督教的属性不依附于礼拜仪式和圣经的内容，而在于它单纯的音乐内涵中的宗教思想。说到这

种观念，我们不能不提到神学家弗里德里希·施莱耶马赫。他——有时到门德尔松父母家去做客——对门德尔松而言，是一副熟悉的面孔。尽管没有资料表明，曾受过他的直接教导，但他们两人都是歌唱学院的成员。当时已经40岁的施莱耶马赫并没有参加《马太受难曲》的重演，而是坐在听众席上。那时费利克斯常常和姐姐范妮一起去参加施莱耶马赫的礼拜仪式——这是因为在柏林，他们主要聆听这位教士的布道。对此，1830年门德尔松从罗马写给舒布灵的一封信可以证明，他在信中既赞赏又讥讽地说："这当然很奇怪，我竟然成了施莱耶马赫的粉丝；如果我们再次会面，我们之间的看法并不会有太大分歧；我所聆听的这位布道者的布道内容，是如此令人厌烦和难听，以至我认为，在现在这样的时期，像施莱耶马赫那样，平静而清晰地表达是一种美德；那是对所有圣徒的一种尊重，而毕竟他是如此的平庸和软弱，会令每一个值得尊重的人愤怒。"门德尔松真的是施莱耶马赫的粉丝吗？除非他曾真正地在他那儿学习过，读过他的主要著作，把自己当成他的学生。即使他曾上过他的一堂大课，即使他的朋友舒布灵曾向他介绍过施莱耶马赫的基本思想，也不能这样说。但是，著作中的内容和思想纲领的接近——特别是思想家和艺术家——并不一定来源于相互的直接影响的结果，有时会间接地——半是有意识地，半是无意识地，或者通过他们共同生活的智能气场——神学家多用概念，作曲家多用音响——获得启发。

　　施莱耶马赫对基督教音乐有一种新的理解，这与门德尔松的基本思想十分接近。教堂音乐对他而言，不是什么特殊的品种，原则上它具备一切高水平音乐的共同特征。即使看起来是世俗交响乐，也可以被视为一部宗教作品，因为音乐是没有界限的。它与宗教一样，其思想和品位乃无远弗届。无论在何处，音乐只要达到这样的

无限性，就能使人听出音乐的宗教意涵来。这种无界限的音乐，已经不再与宗教场所或礼拜仪式或教会委托的创作连接在一起了。它可以到处发声，有绝对自由，同时又具有浓郁的宗教意味。它与更好的、世俗娱乐性音乐之间的区别，就在于作曲家创作、音乐家演出、听众聆听时所获得的艺术感染和厚重的内心感受。如果门德尔松把自己的感受当作标准，只是认同发自内心的真诚所写的作品，那么他的话便说到施莱耶马赫的心坎里了。对他们两人来说，宗教和音乐之间的私密关系，就在于它们在人的意识中有一个共同的位置。对施莱耶马赫来说，宗教主要是感性的——不单是情感的，而且是一种贯彻身心的生命感受和主观意识——那么对门德尔松来说，宗教音乐主要是一种感受。

1831年，门德尔松在写给德弗里恩特（Devrient）的一封信中，表明了他的纲领性的论点："我现在越来越多地和越来越真诚地想按照我的感觉去作曲，而越来越少地顾忌外来的影响，如果我写出了一部从我心中流淌出来的作品，这实际上就是我的救赎。"这里所言之感觉并非柔弱的、多愁善感的感觉，而是一种极其纯艺术的和宗教纲领的核心。浪漫主义先行者的纲领，就像年轻的施莱耶马赫于1799年写的一篇文章《论宗教：一篇为藐视者中有教养者做的报告》中所说的那样。与施莱耶马赫一样，门德尔松同样认为音乐和宗教是感觉的真正驻地，是展现真正感觉的地方。艺术和宗教是密不可分的。所以，对门德尔松来说，就像1833年他在一封信中叙述的那样，"感觉是不会过多的"——"现在大家所说的还是太少了。人们很愿意在音乐中听到感觉的飘摇，并不是太多；谁能够感觉到，他就应该尽量多地去感觉，只要他有这个能力和自由的环境。这样他过世的时候，他就不会带着罪过死去，因为最好的良知就是感觉和信任，或者你自己需要的一个什么词语"。他的

音乐借以存在和发展的感觉,也可以用另外的概念加以诠释,即信仰与对信仰的信赖。

如果说,宗教和音乐有如此内在的联系,那么即使音乐离开了教堂的狭小空间,仍然不会失去基督教思想的实质。它可以落户于市民阶级的文化世界和世俗场所,却不会失去其圣道的品格。它可以自由自在地发展,却不会放弃与听众之间的连接——恰恰相反,它越是自由的,其宗教内涵就越纯真。在某些方面,门德尔松——施莱耶马赫与他一起——接受路德的一个基本思想,并用音乐把它表达出来:音乐本身是信仰的一种形态,然而路德始终将音乐置于神学之下。路德的这种观点,现在被门德尔松和施莱耶马赫所改变。他们认为,音乐的基督教属性,起决定作用的不再是其文字内容、神学标准或教会功能,而只是无限真诚而浓郁的感觉。这样一种音乐,已经不能称之为教堂音乐,而最好称之为基督教音乐。

现代基督教音乐的这种新的纲领,是如此彻底、极端、宗教化和高水准——在门德尔松那里,令人惊异的是,他用这种思想创作的音乐却又如此的普及。所以,现代先锋派音乐的一个悲剧——无论是否有宗教色彩——就是一味地追求艺术的进步却失去了听众,被称为当代艺术的音乐却只有小圈子里的听众。大多数人——无论在教堂还是在音乐厅——所要享受的不是古老的经典音乐,就是现在的娱乐性的音乐。而门德尔松却以其主题和作曲均属先进的作品,赢得了广泛的居民观众,征服了市民阶级的音乐厅、家族房舍及热情的歌唱协会和民间音乐的节庆,这必然与他在旋律和主题的音乐新意有关,必然也与他的基本神学音乐理念是与人为善有关,与完全按照感觉,集中地使每个灵魂都能体验温柔而清醒的无限感觉有关。

《以利亚》：从妒忌之怒到无声的悲悯

门德尔松最著名的一部宗教音乐作品，他的清唱剧《以利亚》，讲述的是圣经中的一个故事。然而，该剧不完全符合他的宗教音乐理念。看起来几乎可以说，这是他向常规的教堂音乐的一次倒退。这不仅是音乐本身——作为感觉的纯正媒介——奠定了其宗教属性，而且还把圣经的经文作为作品的本源。然而，我们不能被第一眼印象所迷惑，由于这部音乐作品依据的是圣经这一事实，就断定它就是一部宗教的艺术作品。我们可以回顾一下亨德尔根据旧约故事创作的几部清唱剧，其实都与大不列颠的民族主义及其军国主义有关，而与基督教信仰的实质无关。以圣经故事为题材的清唱剧要成为一部基督教音乐作品，还得看它题材的内涵与音乐是否相互渗透，体现自主的信仰渴望及自发的感觉。不能因为标题是《以利亚》，就认定门德尔松这部著名的清唱剧就是一部宗教音乐作品，而是应根据其独特的诠释，所自然形成的基督教音乐的形态。门德尔松的这种方式为此类音乐品种的重生，做出了重要的贡献。

19世纪初，清唱剧开始走下坡路。它的古老教堂的功能已不复存在，而新的功能尚未诞生。后来是歌唱协会和音乐节活动的风起云涌，又给它带来了新的繁荣，因为清唱剧恰好适合市民阶级合唱团的口味：它以庄严高雅的形式讲述了扣人心弦的故事，尤其适合职业歌手和业余歌手联合演绎，并为大型合唱团体提供了平台。于是听众对清唱剧产生了巨大的需求。1800—1914年，就曾产生过400余部此类作品。当然，并不是所有作品都得以持久流传，其中很多也就演出过一到两场，以后便销声匿迹了，受欢迎的经典作品尤其不多。亨德尔的《弥赛亚》和《以色列人在埃及》能够重登舞台，门德尔松起了关键的作用。他自己创作的两部清唱剧也很快

被列入市民阶级清唱剧演出曲目。1836年，门德尔松首次演出他的《圣保罗》。十年以后，《以利亚》首演。本应成为三部曲顶峰的第三部清唱剧却没有完成，其《基督》的作品成了残篇。

门德尔松为什么偏偏要取材以利亚呢？他的第一部作品选取保罗为素材，是可以理解的，因为这位圣徒从血统到信仰都是属于犹太人的，直到最后皈依基督，并把新的信仰传播到以色列以外的世界，但他始终没有放弃自己的犹太根基。可是以利亚，这是个阴郁、充满谜团、残暴的先知吗？当然，他的传说充满了戏剧性，但是这些能否起到提升——当代人的宗教意识，从而令人们走到一起祈祷和修为——的作用呢？看起来，门德尔松之所以被以利亚吸引，似乎首先是这位先知的另类行为，也就是他的黑色浪漫史。他曾给舒布灵写信说："我本来以为以利亚是一个彻头彻尾的先知，就像我们今天所理解的那样，他强大、勤奋，当然他也有恶毒、暴躁和阴郁的一面。他虽不是宫廷走狗和民间无赖，却几乎与全世界的人对立，然而他仍穿戴着一副天使的翅膀。"很明显，这就是门德尔松想在这部清唱剧中表现的戏剧冲突：他想在剧中把这位先知温柔而沉默地对上帝的信靠的一面，与他的性格阴暗的另一面和上帝之愤怒形成一种张力。但要达到这个目的，门德尔松需要付出很大的努力。其实，门德尔松写这部作品，给自己带来了很多麻烦。他几乎为此工作了十年之久。特别是与词作者的合作十分不顺利。他先是尝试与他的好友、外交官卡尔·克林格曼合作，后来又换成曾经与他合作写《圣保罗》的舒布灵，但同样不顺利，致使这个项目陷于停顿。作品的最终完成，是因为1846年将举办音乐节的伯明翰市正式向他发出了邀请。

门德尔松和他的词作者之所以难以达成一致，主要是两个方面的原因。其一是，关于这部清唱剧的整体性质。舒布灵似乎倾向

于着重描写这个激动人心的故事，所以他写给门德尔松的信说："对于剧中戏剧性元素的看法，我们之间似乎存在着分歧：像《以利亚》这样的题材，就像所有旧约故事一样，我觉得都应该优先考虑其戏剧性。人物的语言要生动，行为必须鲜明——上帝的护佑，千万不能成为一幅有声的油画，而应该是一个直观的世界，就像旧约中的每一个故事一样。"而门德尔松则希望它是一部真正的戏剧。他无意于把圣经内容的故事编导成《瓦尔普吉斯之夜》式的惊悚童话，因为他创作的目的不是让人恐惧和受惊吓。他认为剧中除了戏剧性、立体性和直观性之外，还应该具有沉思、寓意和追忆的元素。然而这些元素在剧中真正地达到平衡是很不容易的。其二是，词作者和作曲家对清唱剧的结尾也有不同看法。舒布灵原本设计了一个结尾，试图让旧约中的先知以利亚转换成为新约的弥赛亚耶稣。而门德尔松所希望的结尾却是让剧中的主角以利亚继续存在，尊重其皈依基督教前的品性，只是暗示他未来将皈依基督。在这个问题上，他们之间同样经历了找到细腻的平衡的过程。

 写好后的脚本，明显地不同于巴赫式的清唱剧，也不同于门德尔松自己的作品《圣保罗》。剧中不设话外音引导剧情的发展。圣经中讲述的有关以利亚的故事一律转化为剧中的场景和直接对白来呈现。连接整个剧情的合唱也被取消了，剧情之间的衔接则以短暂的停顿处理。此外，还放弃了剧中插入的旧约《诗篇》。通过编导的自由运作，《以利亚》剧更加接近圣经的故事（王上 17—19，王下 2 章），只是加入了一些精选的先知话语和《诗篇》。通过对圣经内容的这种凝练，其歌词对今人就不像巴赫的《受难曲》中的"原生态"诗句那样费解了。毕竟圣经对大多数人而言，具有文学色彩，就像今天的抒情诗歌。通过对所有这些区别的认同，最终诞生了一部语言流畅、情节生动、内容精准的剧本。

门德尔松所理解的以利亚的故事是这样的：从这位先知的一次咒诅开始，以利亚突然出现，人们不知道他从何处来和受谁的派遣，他就这样来了并宣告："我指着所事奉永生耶和华以色列的神起誓，这几年我若不祷告，必不降露，不下雨。"他并没有说即将来临的干旱的理由，然而这是上帝的定意，就足够了。听到以利亚咒诅的人，他们知道真实的原因。他们生活在当时被分裂的以色列的北部。公元 9 世纪下半叶统治这里的亚哈王，娶了西顿王谒巴力的公主耶洗别为妻，这样一来使得他们与腓尼基邻国以及在他国内生活的腓尼基人建立联姻关系，这也包括允许他们的神灵进入其国。他甚至在撒玛利亚城修建了腓尼基人和迦南族最高神祇巴力的神庙，在庙里为巴力筑坛，这些都是促使以利亚开始行动的事实。仅仅以利亚这个名字，就是一个先知行动的纲领：上帝是耶和华，只有以色列及其父辈的神才是上帝。而且上帝只有一个，以利亚就是他的先知。他信靠独一永生的上帝，预言了旱灾的来临。众民听到这个消息感到恐惧而呐喊、求助。其实，咒诅并不是目的，他要唤醒众民重新皈依上帝求得救赎。如果这能成为现实，耶和华就会停止他的妒忌，停止他的愤怒。而这一切发生之前，耶和华让以利亚离开这里往东去，藏在基立溪旁。在那里每天有乌鸦供养他，给他叼饼和肉来，就像是天使，尽管是黑色的。耶和华没有撇下他的先知不管：因他吩咐他的使者，在他一切道路上保护他，他们要用手托着他，免得他的脚碰在石头上。过了些日子，溪水就干了，以利亚不得不离开那里，继续前往撒勒法。到了城门口，他遇到一个寡妇，她接待了他，并给他吃家里所剩无几的面和油。然而奇怪的是，吃了许多日子，她家坛内的面不减少，瓶里的油也不短缺。在那个充满困苦、干旱和饥饿的世界，他们却永远有他们所需要的东西。然而寡妇的独子这时生病亡故，而有着坚定信仰的以利亚，他

求告上帝，于是孩子得以复活。这时寡妇才知道，她家里收容了一个什么样的人，她说："现在我知道你是神人，耶和华借你口说的话是真的！"这位先知的真话是什么呢？剧中的以利亚和寡妇一起领悟唱道："你要爱天主，你的上帝，用全心全灵和全部财产。"只有一个上帝，他就是爱，所以人们也应该尽心尽力地去爱他。只爱唯一的神，因为真正的爱是独特的。耶和华的先知与别神的角力，真正的动机不是仇恨、歧视或不宽容，而是内心不可分割的爱。"给惧怕主的人降福吧，让他们走在神的道上"，因为敬畏上帝就是爱他，唯独他是真神。

　　大地忍受了三年之久的干涸，这已经足够了。耶和华让以利亚去见亚哈王。这时耶和华要降雨在地上。在这之前必须做出一个抉择。在迦密山上，当时耶和华唯一的先知要与巴力和亚舍拉的所有先知进行一场较量。双方各自预备了一头牛犊作为献给神的火祭。然而不许点火，要让火从天而降，借以表明谁是真神。当巴力的先知祈祷无功时，以利亚讥笑他们说：你们的神如果真的存在，可能还在睡觉呢。在那些假先知祈祷无果以后，以利亚做了简短的祈祷，求告耶和华的名，旋即只见天火降临他的祭献之上："耶和华是神，耶和华是神！"这时已经很清楚：只有以色列的上帝，而没有别神。以利亚命令说："拿住那些巴力之徒！"这时众民也喊道："拿住巴力的先知！不容一人逃脱！"圣经里对此所讲述的是，以利亚在附近的小河旁，处死了450名巴力的先知和400名亚舍拉的先知，即几乎用手杀死1000个人，而在清唱剧里却没有再现这些场景。剧中的以利亚问："主的话不就像一团火、一只铁锤吗？"然后他确认："上帝是公义的审判者。"随之就唱起了一首咏叹调，其中不仅是先知，而且上帝自己也发了声，这时上帝也在为公义性所折磨："让他们受苦吧，他们正在离我而去！他们必将六神无主，

因为他们背叛了我。我本想解救他们，如果他们不是逆我而散布谣言；我本想解救他们，但他们不听我的话，让他们受苦吧！"上帝是多么的想发悲悯，只要众民让他这样做；但为了自己的众民平安和他的众民欢乐，他不可能永远发怒。于是，在干旱、饥饿、争斗和杀戮之后，终于降下大雨："感谢主，他是悲悯的、信实的，他的慈爱将永世长存！"

然而，王后耶洗别得知以利亚杀众先知的事，想要报复，鼓动民众去追杀他，以利亚又不得不逃命。他在旷野走了一天，到了一个寂静、令人恐惧和充满诱惑的地方，这或许也是神对他的考验。他坐在一棵罗腾树下，说："耶和华啊，求你取我的性命，因为我不胜于我的列祖。我不求再活下去，因为我的时日已无意义。我为主大发热心，耶和华啊，以色列的孩子背弃了你，毁了你的祭坛，用刀杀死了你的先知，只剩下我一个人，他们还要寻索我的命。我已经够了！"然而，上帝又派天使前来安慰他，供养他，使他保持强壮，向他吟唱加增信心和对上帝忠诚的诗篇："安静地等待上帝吧，等他来，他就将你心里所求的给你。他将给你指路，等他来吧。摆脱愤怒，离开气恼吧。安静地等待上帝，等他来。"以这种神奇的方式，令以利亚走了四十昼夜，最后他来到了何烈山。他在那里等待最后的考验，即最终的启示。他在何烈山进了一个洞，在洞口等待着上帝的到来："耶和华从那里经过，在他面前有烈风大作，崩山碎石，但耶和华却不在风中；风后地震，耶和华却不在其中；地震后有火，但耶和华也不在火中；火后有微小的声音。耶和华在微声中来临。"这就是上帝的特质：不是烈风，不是地震，不是火，不是妒忌和愤怒；而是温柔的安静，微微的细声，上帝的力量在软弱中强大。当以利亚得知这些，他的先知生命也就得完全。确实是足够了，他再也不需要做什么。所以他就乘旋风升天了：

"以后你们的光就会像朝霞那样升起，你们的改变会更快见效，天主的光辉会接纳你们。"

　　故事就这样结束了。这是一幅什么样的图像啊？门德尔松用音乐描绘的是一个什么样的以利亚呢？他让以利亚吟唱的是一个什么样的信仰呢？以利亚的演唱者是个稳重的男低音，他蕴蓄着沉静的安宁。他像是一个强大的先知，却不是一个残烈的狂热者，即使是在咒诅，也并非粗暴和生硬，甚至在与巴力众先知的斗争中，一场证明真伪信仰的生死斗争中，他与充满仇恨的激进分子仍然保持距离。他在最激动的时刻，没有吼叫，而坚守着自己的信仰。即使是愤怒，即使是恐惧，他仍然保持独特的温和。他虔诚地祈祷，内心转向耶和华。柔软和温顺，但并不感情用事，而是公开宣告他笃信的上帝，因为并非对上帝之愤怒的恐惧，决定了他歌声的内在节奏，而是对一位唯一能够得到人们赞誉和爱戴的上帝的敬畏的自然流露。

　　为这样一位先知以利亚配曲，需要一种独特的音律，既要使故事具有戏剧性，也不能过于激情和露骨，而是要以大度的从容来展开冲突的弧线。这个音律是流畅的，其旋律之波有升有降，有高涨有低落，但它们之间却互不干扰。在最高激情的瞬间，用音乐使其柔和，但这并不是对先知棱角的怯懦的打磨，而是作曲家恰当处理的结果。剧中并没有描绘对千人的大屠杀场面，而是把它当作一个事件低调地提及，这样便把作曲家的理念升华到了另一个层次，作为对这一事件做建设性的批评：门德尔松以一种信仰的心声，用圣经的基本思想——上帝的爱——淡化了圣经的另一个主题——上帝的愤怒，实际上是用爱否定了愤怒。于是，门德尔松尽管对戏剧性的瞬间有所偏爱，但他仍把这个故事写成一部冷静、仁爱的音乐作品。他以此宣告了一个温柔而宁静的信仰模式，因为这符合以利亚虔诚敬神的理念；也因为门德尔松对这样宁静的音乐的创作具有一

种特殊的能力，对此表现得最充分的就是清唱剧中的《天使之歌》，它无比的细腻，却又带有轻微的紧迫感，它展现了对灵魂的安慰以及信仰忠诚的空间。《以利亚》的上帝，主要是个安慰者，他的天使是传递福音的使者，他把安静的欢乐唱入人们的心中，使宁静的从容变成人们的感受。所以，这首《天使之歌》至今仍然是宗教音乐中最受喜爱的歌曲之一。

这样一来，这个本来恐怖的故事，却传递了一个快乐的信息：旧约全书中的一个福音。它指向基督教信仰，但并未放弃古时以色列的遗韵，这在两个地方显得尤为清楚。首先是咏叹调《足够了》，是以利亚在沙漠中罗腾树下吟唱的心声。这标志着这首清唱剧的最低点，寓意着在最后绝望的时刻预言的萌发。这时阴郁的大提琴所演奏的波涛声和低吟的歌声，描绘出先知垂死的悲伤，表达他在民众中得不到理解而对自己的使命感到困惑。在这首咏叹调中始终贯穿着温暖的心声，因为以利亚唱的是祈祷。他在对似乎要离弃他的上帝歌唱，他是离不开上帝的。他向希望聆听的人歌唱，告诉他们，另一个先知即将来临，在自己生命的最后瞬间，他转向上帝："你为什么要离弃我？"门德尔松用这句话暗示，他把以利亚的《足够了》与巴赫在《约翰受难曲》中让基督唱的《圆满了》等同起来。这两首咏叹调的结构相近，所配的器乐也很近似。两首咏叹调都证明了，上帝的力量在软弱中方显其最强大——无论在罗腾树下，还是在十字架上。

旧约全书中的福音——在清唱剧的另一处，即在结尾，清晰地显示，这里寓意着先知的升天，而且是用犹太文化联盟的先知的语言，作为基督降临的预表。所以，聆听清唱剧的基督徒听众，有可能听出其转向新约全书的轨迹，但并没有剥夺犹太教听众的原始版权。如诗句"但有一人午夜醒来，他来自太阳升起之处"，实际上

248　　　　　　　　　　　教堂音乐的历史

这指的是一直尚未到来的犹太民的先知。也就是说，门德尔松成功地完成了这样一个艺术作品，在清唱剧中，通过旧约的一个故事，宣告了他的启蒙思想和基督新教的理念，但又没有否定犹太人在其中应有的权利。

一部清唱剧的兴衰

门德尔松的《以利亚》清唱剧，由于其柔弱与温和，也受到了不少非议。人们觉得它缺乏巴赫作品中所具有的紧张感。人们埋怨说，圣经故事中的挑战性和矛盾冲突都已消失不见，并且批评门德尔松为"拿撒勒式的温和"，这些非议应该认真对待，但究竟是什么意思呢？所谓"拿撒勒派"，是一批浪漫主义画家，19世纪前半叶主要对罗马产生影响，后来也影响了维也纳和慕尼黑。他们试图通过他们的画作，为古代德国和意大利大师的艺术以及基督教信仰赋予新的生命。那么，一个拿撒勒画家，是如何画先知以利亚的呢？和门德尔松所描绘的一样吗，还是另外的样子？这我们可以用一幅画作加以印证，即拿撒勒派画家费迪南·奥利弗西于1831年所作的画，标题是《荒原中的以利亚》。

这个荒原绝非荒芜、空虚，而是一片理想的精灵风光，甚至十分可爱。虽然近景有些幽暗，它暗示着可怕的干旱，基立溪近乎干涸，但远景却是光明和美丽的。天空呈现温柔的蓝色，树木上还有多半的树叶，对于未来，看上去并非没有希望。人们喜欢画中的风光，谁要是内心还能感到对宁静和孤独的渴望，便会较长时间地激起进入其中的愿望。以利亚坐在画面中央，但他并没有显现困惑的表情：他不是控制画面空间的人物，不是宣告咒诅和裁判的使者，不是具有强大影响力的布道者，不是受尽折磨的苦难者，不是宗教

拿撒勒派画作中可以看到的与门德尔松音乐中可以听到的他——费迪南·奥利弗西的《荒原中的以利亚》（1831）

暴徒——他更是一个轻量级的人物、一个宁静之友、一个弟兄以利亚。他安静而从容地坐在阴影之中，他的右手指着一棵低矮的无花果树——旧约全书中未来和平之国的象征：刀剑将变成耕犁，长矛将变成镰刀，人人都将住在他的葡萄藤和无花果树下，没有人再来伤害他们。他的左臂伸向每日为他送食物的乌鸦。他坐在荒原里，基督无所作为，只是关注他从上帝手中接纳的爱怜，这是一幅献身与虔诚的画作——因为他吩咐他的使者，在他一切的道路上保护他。——旧约全书中的福音。

画家奥利弗西与音乐家门德尔松虽然互不认识，但他们的画作和音乐，却为以利亚塑造了相似的形象。这画作与音乐并非没有矛盾和冲突，但它们却没有张扬的激情，没有粗暴的交恶，而有温柔而高雅。它们想要表现的是灵魂的安宁和内在的平和。难道这就是"拿撒勒主义"的负面效应吗？这里的信仰庸俗化和心灵上的多愁善感，难道已经构成威胁了吗？如果愿意，当然可以这样评价。但人们也可以问，在这里难道没有忽略了什么吗？例如神学的情感内涵，是否只应关注古时的一个极端的人物命运，而不关注今天普通信徒的思想及他们的情感世界，他们之间是否也需要平衡与平等地对待呢？只有在这样的启蒙思想和新教神学的情感基础上，才能产生出这样的音乐。虽然它不再适合于大教堂，但它却可以在市民阶级的家庭、大城市的沙龙、自由的音乐娱乐活动中演出——也就是在自己的家里。这是一种深层次的家庭音乐，一种虽然不再是教堂音乐，但它既是以个人为对象，也是开放式的基督教的文化艺术。

当《以利亚》的演唱首次响起时，听众的热情无与伦比。门德尔松为伯明翰音乐节及时把作品完成（后来印刷时，又做了若干修改），于1846年8月26日，在伯明翰城市大厅由他指挥进行了首演。当时的情况如何，门德尔松曾在演出后写给他弟弟保罗的一封

信中说："我还没有哪一部作品能像这部清唱剧这样,在首演中获得如此成功,受到乐师和观众们无比热情的欢迎。在伦敦首次排练时,就已经可以看出,他们是如何喜欢演奏和演唱,但在首演中获得如此欢呼和欢迎,我必须承认,是事先没有想到的。演出持续了三个半小时,大厅里坐满了二千余人,巨大的乐队全神贯注地投身演奏,而观众却如此安静,几乎听不到一点杂音,此时的我仿佛在这巨大的乐队、合唱和管风琴及众人面前翱翔,从心所欲。一位年轻的英国男高音唱得如此美妙,使我不得不控制住自己,不要被感动而失去指挥的节奏。"只有女高音在情感上有些过于激动:"一切都如此可爱,如此完满,如此高雅;也如此不纯正,如此无灵气,如此无头脑。而音乐却赋予她一件可爱的外衣,现在想起来,我都会发疯。"但观众显然未受任何影响,反而纵情地欢呼,所有英国人的矜持一律抛到了脑后。

《以利亚》在大不列颠和美国的演出获得了极大的成功。而在德国,这部清唱剧以及门德尔松音乐的演出,从整体来说,却困难重重。到了20世纪20年代末,门德尔松的音乐在德国几乎不再演出。在纳粹时期,它甚至遭到禁止。但1934年2月,指挥家威尔海姆·富特文勒(Wilhelm Furtwängler),竟然带领他的柏林爱乐乐团举行了一场门德尔松音乐会,尽管他并不是个纳粹的抵抗者。但这以后,门德尔松的音乐就彻底地被排除在公众的视线以外了。

然而,几乎没有人知道,特别是《以利亚》仍然在隐蔽中继续起着作用。"犹太文化联盟",一个由被迫害音乐家和演员组成的联合体,还在暗地里为受难者演出那些遭遇禁止的大师的戏剧和音乐作品。当然,所谓的"雅利安人"是不允许参加演出和聆听的。在这个"越位的剧目"中,最经常演出的节目就是《以利亚》清唱剧——全部或部分。1936年举行奥林匹克运动会期间,种族迫害的

形势暂时稍有缓和，但这之后却又变本加厉，"犹太文化联盟"也有所感觉。尽管如此，令人感到惊喜的是，他们仍然坚持自己的艺术使命。1937年3月9日，他们再次——当然是最后一次——演出了这部清唱剧，这是一部关于伟大而温和的先知、受迫害的信仰的捍卫者、穷人的卫士、寡妇和孤儿的朋友、一位基督教徒犹太人的大师作品。会议大厅座无虚席。关于这次演出，只有一个见证人对此做报道。他几乎无人知晓，所以就更加珍贵。他就是亚历山大·林格尔（Alexander L. Ringer）——一位及时移民美国的德国音乐学者——观看这次演出时，他刚满16岁。在一份未公开发表的报告中，他回忆说："永远年轻的歌手尤里乌斯·派斯萨霍维奇，用浑厚的男中音唱出了开场的宣叙调《以色列的上帝确实活着》，所有在场的人立刻感觉到正在经历一场真正的历史事件。而当女高音开始唱起宏伟的《听啊，以色列》的第二部分时，就很少有人能够控制住自己的情感了。最后的合唱《你的名字如此光辉》唱响了。而当这首曾让无数人震撼而从座位上蹦起来的洪水般的D大调和弦终结时，却没有一个人动弹。指挥莱奥·科普夫（Leo Kopf）、独唱演员、大型合唱队和乐队，所有人都一动不动地沉浸在绝对的宁静之中，坐在他们的座位上，这时偶尔稍稍地可以听见压抑的抽泣。不知什么时候，人们从开始时的有些犹豫，转瞬间所有紧张和恐惧突然爆发，使这个值得纪念的夜晚在热烈的掌声中结束，一个动情的年轻人感觉到：门德尔松回家了。"

勃拉姆斯的《安魂曲》：一个新的慰藉

费利克斯·门德尔松-巴托尔迪虽然没有弟子，也没有直系亲属的继承人，但有一名作曲家却以独特的方式续写了宗教音乐曲

目,他就是约翰内斯·勃拉姆斯。当然他完全是另外一类人,他的曲目是一部另类的发展史,然而他和门德尔松一样,是个市民艺术家,19世纪的启蒙思想者和新教徒。勃拉姆斯生于1833年,和门德尔松一样生于汉堡,创作过一部与《以利亚》清唱剧一样——或更完美——的作品,表现出启蒙思想和新教的艺术特色,即批判与构建的独特结合。他根据自己的思想和信仰评判音乐、宗教和神学传统,抛弃和屏除老旧观念,但在批判中把握住革新的脉动。于是,在批判传统和建设性改造的路上,塑造了一个新的宗教信仰和宗教艺术的形象。

在这个改造项目中,最极端和最有说服力的作品被称为《安魂曲》,但它并不是一部《安魂曲》。它与天主教的《安魂弥撒曲》毫无共同之处:既不涉及传统的礼拜仪式上的词语,也不使用传统的音乐形式;既不是服务于礼拜仪式的音乐,也不是为个别死者或集体所做的祈祷,更不是请求上帝停止他合理的愤怒。一部《安魂曲》应有的东西,它一律没有。那么,这部所谓的《德语安魂曲》到底是什么呢?我们最多可以说它是一部清唱剧:一部既可在教堂也可在音乐厅中演出的作品,它采用了这类作品的规范语言,拥有适切且典型的演出阵容,而且作品为宗教题材。它与传统清唱剧的区别就在于,它不是讲述圣经里的故事,但亨德尔的《弥赛亚》剧也一样,不过是借助于对圣经经文的自由发挥,重点表现对基督的信仰这个主题。同样,勃拉姆斯的《安魂曲》,也不是一部戏剧性的清唱剧,而是一部主题性清唱剧。

那么,这部作品的主题是什么呢?就是死亡与寻找慰藉。所有人都必有一死,这是一个事实,但问题是,人应该如何怀揣着这个意念活下去。关于这个主题,并不是勃拉姆斯从个别具体现象中得到的灵感,而是他年轻时以其令人惊奇的存在主义的思维,自己设

想出来的——首演时，他刚好35岁。为了抓牢这个问题，并为自己逝去的时光找到答案，他找遍了整部圣经，最后得出了一个既抒情又合理的结果。作为歌词作者的他曾在一封信中写道："歌词是我从圣经里综合出来的。"当然并不像他说的这么简单。其作品中的歌词颇具代表性，表明对基督教进行批判性和建设性的改造，应该是个什么样子及如何才能成功。一个具有启蒙思想的市民阶级的新教徒，勃拉姆斯在没有神学家的协助下，以自己的感悟从圣经里挑选了一些曾说服过他、感动过他的诗歌。而传统上一些被认为重要的和有效的诗句却被他果断地略过。此外，在他所挑选的圣经语录中，他并不十分在乎原文的准确，但他更关注这些语录被人熟知的程度。其中很多都是教堂年终礼拜仪式上才公开诵读的段落。所以，最后的脚本实际上是原作与再创作相结合的产物。勃拉姆斯作品的内容完全取自圣经。当时的诗歌或者哲理箴言，他并不给予考虑，尽管有这个可能，但他的"慰藉箴言"区别于神学的来源，完全是自由个性选择的产物。

《安魂曲》是以《马太福音》的《登山宝训》中一个悖论的预言开始的："哀恸的人有福了！因为他们必得安慰。"有福了，意思是获得真正幸福的人，而应该是恰好与此相反的人。但是，对于信仰来说，幸福恰恰不是眼睛所能看到的，即使是最大的悲伤，欢乐也被隐藏其中。所以，悲伤的人比其他人会获得上帝更多的怜悯："流泪撒种的，必欢呼收割！那带种流泪出去的，必要欢欢乐乐地带禾捆回来！"痛苦可以成为收获，悲伤可以成为欢乐，死亡可以成为生命。在这个预言的光辉中，可以觉悟到，不可避免之物是可以接受的，寻常的："凡有血气的尽都如草，他的美容都像野地的草。草必枯干，花必凋残。"每个人像所有生命一样终有一死，这与动物和植物没有什么不同，然而如此说，有可能会

伤害人，也有可能使人觉得最终一切愿景都毫无意义，从而令人感到恐惧。但事实就是如此：我们人类将消亡，但这还只是半个实情："唯有主的道是永存的。"人类的终结与上帝的永恒相对立。一切存在的界限都有两个方面：死亡是人的此岸边界，但彼岸并非虚无，这是上帝说的。"耶和华啊，求你叫我晓得我身之终，我的寿数几何，叫我知道我的生命不长。"承认这一点是痛苦的，但同时又是一切人生智慧的开端，安慰的获得，只能从信仰上帝的永恒中寻求。

　　上帝不仅是永恒的，他还是最大的安慰者。在他身上，只有在他身上才是希望，因为一切活着的和死的，都在他的庇护之下："公正的灵魂在上帝的手掌中，再没有什么会折磨他们。""在上帝的手掌中"，具体指的是什么，没有说明。没有人对上帝身边的永恒生命做过描述，也没有人对一个"身后的生命"做过妄论，而只是宣告了——完全是私密的——对上帝纯正而安静的信靠。但在这种轻浅的信赖中，却存在着一种巨大的渴望："万军之耶和华啊，你的居所何等可爱！我羡慕渴想耶和华的院宇。"最终永远在上帝身边是最大的渴望。他们是不会堕入虚空的："你们现在悲伤。但我可以安慰你们，就像你们的母亲那样。"母亲是如何安慰呢？她也没有灵丹妙药，不会一下子抚平一切痛苦，而是力图为孩子们寻找新的生活勇气："我们在这里没有常存的城，乃是寻求那将来的城。"将来的城在哪里？也没有说明，只是有些暗示——更多的是预测而非宣告："看啊，我如今把一件奥秘的事告诉你们：我们不是都要睡觉，乃是都要改变。就在一霎时，眨眼之间，号筒末次吹响的时候；因号筒要响，死人要复活，成为不朽的，我们也要改变。那时死被得胜吞灭，我们可以说，死啊，你得胜的权势在哪里？死啊，你的毒钩在哪里？"对上帝的信靠，对这个奥秘的信

赖，就是丹药，这可以使人消除从出生起就受到的伤痛，并能让他履行自己的义务。一切痛苦、恐惧和无聊都将转化成为信任、忍耐和从容："从今以后，在主里面而死的人有福了！"圣灵说："是的，他们息了自己的劳苦，作工的果效也随着他们。"

对这部《安魂曲》清唱剧的内容进行评估是不容易的。无聊的人习惯于挑剔歌词中缺少的内容，这样就可以节省对存在的内容进行评估的努力。从这个意义上，愤怒的神学家经常挑剔，说勃拉姆斯的《安魂曲》缺少关键的要素，即终极奥秘——世界末日、最后的审判、死后的人生的传统教诲，以及关于耶稣——关于他的代罪之死、他的复活和作为上帝之子的永生。他们把勃拉姆斯的脚本与常规的教条相比较，只挑剔缺少的部分，而忽视了作品的新意，也忽视了作品的创作意图。勃拉姆斯并非要套用音乐来表现教堂的教条，而是要预示自身的存在和对安慰的追寻。他的《安魂曲》不是要问什么是真实，而是要问什么是果效。对他而言，神学并非对灵魂的安抚；如若探究神学，作为业余神学家的他，完全可以去请教一位重要的神学家。弗里德里希·施莱耶马赫曾在一次动人的布道演说中也讲到了同样的情况。1829年，已经是老人的他，刚刚失去了患猩红热的9岁的儿子，不得不亲自为他安葬。在这篇布道中，施莱耶马赫没有重复他对关于终极事务教条的传统批判，他明显地拒绝了教条，十分干脆，因为他认为那毫无作用："这些绘画会给习惯于严厉和锐意思维的人，提出千万个无法回答的问题，从而失去了很多安慰的力量。"即便神学上的教条是百倍的真实，却无法安慰信众的灵魂，又有什么用呢？

勃拉姆斯的《安魂曲》提供的安慰是更加持久的、令人敬畏的。而它承受了质疑，至今仍要常常面对。它一直饱受非议，但它却有力量去端正方向，减轻恐惧，建立信任，赐予和平。它首先展

现自己的有限生命的理念，然后再展示，人的有限生命被上帝的无限永恒所护佑。这个永恒，并不是——例如复活——今生身后才能体验的，而是现在就可以感觉和触摸到的。对这种永恒性的信仰，与对复活的信仰是有区别的，首先其安慰不只是展现光辉的"身后"，更是打开对上帝之永恒的当今的认知。谁能够认识到上帝永恒的存在，他就不再因人生命痛苦的有限性而疑惑，而是乐意接受我们有限的人生。

这样的福音还是基督教吗？或者不再是基督教？或者是另一个基督教？这必须让勃拉姆斯《安魂曲》的每一个听众自己去判断。但不管怎么说，其首演——这绝不是巧合——在一座教堂里举行，而且是在一个"极度新教性的星期五"，即1868年4月10日，在耶稣受难日，在不莱梅大教堂。以后的演出大多在音乐厅，而且——勃拉姆斯创作了钢琴版本以后——还经常在市民阶级的家庭中演出，这些都没有矛盾。具有启蒙思想的新教主义，一直模范地支持勃拉姆斯的慰藉清唱剧，他们以各种形式展现自己，可以是私人家庭式、公开文化式，当然也可以是新教主义教会式——至今仍如此。我们必须避免把这说成是明显的告别，就好像随着勃拉姆斯，宗教音乐就彻底离开了教堂。其基督教的属性，实际上具有——某种问题多多而又魅力十足的——双面性：它脱离了旧式的图像和理念，采纳新的指导源泉，但仍然来自圣经。它与神学的认知和教条保持距离，把自己理解为基督虔诚的一个形象，并不感到羞愧。他脱离教堂，但只是为了在适当的时机重新返回。

第十章
多尔西与北美洲黑人的福音音乐

从头再来

人类的一个古老的梦想，就是一切从头再来。特别是在文化鼎盛时期，这种渴望尤其活跃，想从头再开始，做一个纯粹的创始人，真正原创，即初始的创造，而不单单作为模仿者——正因为一切都已存在——只能把早已存在的元素稍微改动编排而已。只想再次年幼，不去理会之前的久远历史，也不承担其恐惧和成就的重负，只想重新开始，把整个历史重新演绎一遍，以绝对个性的方式——这是一个强烈的愿望，但原则上是无法实现的。

如果真的实现，那就是一个奇迹，不仅在生活中，也会在艺术和宗教中。20世纪，对基督教音乐来说，是一个没有奇迹的终结时代。与其久远而光辉的过去相比，今天却是如此贫瘠，未来也充满困惑。这当然不是说，在这个世纪里就没有人做过对宗教音乐有利的或至少有用的事情。例如曾举办过一系列基督教歌唱运动，创作了很多新的歌曲，尝试了与时俱进的教堂民间艺术：基督教青年运动歌曲、教堂节日流行曲、布鲁斯弥撒曲以及Taize歌曲。其

中的很多早已被唱衰或干脆已被忘却，但有些被保留了下来。属于经典德意志歌曲"宗教魔角"的，还有一些无可置辩的诗句，但它却是约亨·克莱珀在纳粹专制时期所写的。还有迪特里希·邦赫费尔的《被好势力所拯救》。其他一些较年轻的缪斯所写的歌曲，如《谢谢这个美好的早晨》或者《主啊，你的爱就像是青草地与水边》却长期得以普及，尽管官方的教堂音乐家一直摇头不予认可。即使有些人曾努力尝试激活高档教堂音乐，如胡戈·迪斯特勒（Hugo Distler）、恩斯特·佩平（Ernst Pepping）和弗兰克·马丁（Frank Martin）所作的宗教合唱曲。但是，如果我们能够片刻诚实一些的话就必须承认，20世纪的欧洲——除了个别突出的例外，如奥利维耶·梅西安或者本杰明·布里顿，或许还有埃沃·佩尔特——只产生过很少还算是教堂音乐的作品。当然这也许是一种错误的说法，因为如此评价还为时过早。

尽管如此，在20世纪，还是发生了一件标志教堂音乐复兴的大事，可惜不在欧洲，而是在北美洲。那就是黑人福音音乐运动，尝试让一切从头开始。它就像早期基督教一样——没有受到公众、宗教和美学界的关注——诞生在城市下层的自由激情当中。在这种为上帝的效力中诞生并迅速成长所形成的一种独特的基督教音乐类别，在不到两代人的时间里，黑人福音音乐穿越了欧洲教堂音乐走过的几乎两个千年的历史。从贫困而充满智慧的时期开始，这类音乐就像原始基督教的赞美诗一样，在社会的文化底层形成。就像在古希腊古罗马时期的教堂一样，北美洲黑人基督徒及他们的音乐，逐渐形成了固定的模式，逐渐产生了固定的曲目。从开始时的集体或佚名创作，逐渐发展出了个性的歌曲创作者和演绎者——而在欧洲教堂音乐中，这种现象却只出现在中世纪末期。与在旧世界一样，宗教音乐在新世界同样具有不可估量的教化力量，因为北美洲

黑人的社区居民是用福音音乐学习阅读、写字、吟唱和作曲的，演出的实践也越来越专业化。单独的结构和载体建立了起来，而最重要的是他们的合唱团——令人想起历史上的修道院合唱队、后来的新教学校合唱队和19世纪的市民阶级合唱运动。而在黑人福音音乐运动中，宗教歌曲却更具备强烈的文化和政治的自信与自尊。

随着艺术的进步，北美洲黑人社区居民也开始面对主题与矛盾之争，在欧洲大陆教堂音乐的古老历史中，也曾有过这样的经历。其争论的焦点是，音乐的自主性与宗教信仰的关系、关于使用"非神圣的"乐器、关于多声部音乐、关于旋律和节奏的实体性，或者关于世俗风格的影响。最后，黑人福音音乐——与亨德尔或门德尔松的清唱剧一样——也撤离了礼拜仪式的场所，走向了广阔的市民阶级文化和娱乐世界，终于导致了一个问题：这种撤离是背叛、是解放、是成功还是兼而有之。所有这些曾决定基督教教堂音乐整个历史的主题和争论，也都呈现在黑人福音音乐及其短暂的历史中。这就使得它——除了歌曲的质量——具有划时代的意义。

找到这种音乐的鲜明入口是很不容易的。其商业化的跳板过于现实，因为黑人福音音乐是民间音乐。不知为什么，似乎人人都觉得自己知道黑人福音音乐，而实际上，他一般只是知道三四首廉价的、公式化的流行音乐，如《噢，幸福的一天》《高山上的呼喊》(*Go, Tell It the Mountain*)或《当圣人前进时》(*When the Saints Go Marching in*)。它们后来成了宗教音乐最后的残余，由错误的人唱给错误的听众，以错误的理由展现错误的风格。然而，谁要是因此受到诱惑，把这些老录音翻出来，就会发现这是多么令人吃惊的音乐——毫无掩饰的冲击力和不加修饰的美感、强烈的节拍和难以忘却的旋律，再加上粗犷的呼叫、痛苦的呻吟，或者温柔的叹息。这些每首约三分钟长的未经打磨的"小珍珠"，却包含着基督教的整个情感世界，探寻着申冤的

渊源、信仰的宽宏和希望的高峰。黑人福音音乐就是20世纪的诗篇。它们单纯而不幼稚、自然而精深、普世而有个性、充满着生机。它们诞生于无条件的宗教精神，但又远超其外，接纳现代普及音乐的一切演奏方式的影响：布鲁斯、乡村舞曲、爵士乐、灵歌、摇滚和节奏布鲁斯（R'n'B）。无限多的东西供其发现，连《修女也疯狂》也没有什么不能接受的了。

奴隶制、内战、种族歧视

黑人福音音乐最重要的女歌手马哈丽亚·杰克逊（Mahalia Jackson）曾说：伟大的宗教音乐有两个根源：苦难和信念。它们从无法测度的痛苦和信仰中汲取养分，但苦难有多深，信念有多牢固，才能产生基督教音乐呢？被贩卖到美国的非洲奴隶及其子孙们，他们的经历足以有机会去体验这个深度，让人呼唤上帝并高歌："从深处向你求告。"

今天的西欧人在常规的环境中成长，他们拥有人的尊严不可侵犯的理念而无法设想，被当作一个物件的人意味着什么，被当作东西抓住，装上船，被出卖，然后被当作一件工具或一头役畜使用。为了描绘奴隶在北美洲被剥夺的一切，"尊严"是一个过于崇高而抽象的词汇：他们被迫做最沉重的劳动，被当作犯人在最黑暗的贫困中生活，没有指望能够自己安排生活、自由自在地活动、接受教育、选择职业、获取私人财产、建立家庭。对于妇女就意味着她们——文明地说——没有任何性的自主权。

标榜民主的美利坚合众国的南方各州，在18世纪到19世纪前半叶，仍存在着专制的奴隶制度。至于人权宣言、追求幸福的基本权利，有一部分人是无法实现的，他们被任意剥夺，因为他们必须

为奴隶主利润的最大化服务。因此，一个建筑在贪婪和暴力基础上的社会随之产生——尽管这里的人们也信仰基督教。1783年，美利坚合众国从英国殖民统治和英帝国控制下解放以后，假如也能使奴隶获得解放，那将是这个新兴国家的第二个划时代的功绩。然而，当时的进步力量却对此不感兴趣。19世纪中叶，奴隶解放的推动力量是非英国教会的、完全没有政治意图的新教人士——首先是大不列颠教友派，然后是新世界的很多唤醒派传教士。他们发现奴隶也都是有灵魂的人，完全可以争取和拯救，并改变他们的生活环境。然而，这种虔诚的努力却缺乏一个长远的政治方略，而且从今天的角度看，那些被涉及的人却几乎没有任何话语权。

更可悲的是，奴隶的解放是通过一场内战才得以完成。它发生在1861—1865年，应该是世界上第一场现代化的全面战争，它使得国家产生了持久而深刻的分裂，直到今天。其必然的结果是，美国内战于1865年结束后，被解放者的处境并未得到改善，而是以另一种形式进一步恶化。奴隶们在毫无准备的情况下被解放了，但他们却没有获得生存的机会。没有工作、没有住处、没有学校、没有医疗，在南方多数白人的社会拒绝接受他们。奴隶制的结束意味着种族歧视的开始。这一结果，在基督教废除奴隶制运动中就已经埋下了隐患。被逼成守势的奴隶制的赞同者寻找自己得以存在的论据，并在现代的种族主义中找到。在心怀不满的南方，他们找到了很多新的支持者，并制定了很多相应的法律，即所谓的"黑人法"，其有效期从1876—1964年。而在法律履行的过程中，当法规无法实现时，他们就采用非法的手段，由三K党的恐怖行为来完成。就这样使得美国黑人仍然受到排斥，成为被剥削的少数人种。而南方各州虽然在意识形态上取得了胜利，但军事上在内战中遭遇失败。美国所造就的一个种族歧视的社会，直到一百年后，于20世

纪60年代这些问题才通过民权运动遭到质疑。

　　这就是北美洲黑人苦难挥之不去的源头。那么，福音音乐发展史的另一个源头——基督教信仰——以及黑人基督教信仰，在美国又是如何产生的呢？如果我们把它与中南美洲的宗教发展相比较，获得的第一个印象就是其中的差别。首先，在北方几乎不存在新的基督教和非洲古老宗教间的融合。而在南方，奴隶们却把他们的原始神灵带进了天主教的神圣宇宙空间，并把失去了家园的原有习俗，带进了新的家园。在拉丁美洲的天主教的信众中，例如在巴西的坎东贝部族、古巴的桑特利亚部族（Santeria）或者海地的伏都部族（Vodoo）都能得到印证。而在北美洲却是不可能的，因为北美的奴隶经历了系统的多层次的文化丧失。他们在非洲被抓，被迫离开了家庭和部族，在海岸被置于集中营里准备拍卖。根据买主的意愿分别被装上船，然后再次被出卖。在植物园中，他们受到已经适应环境的老奴隶的监督，被严禁继承原有的非洲传统：不许讲他们自己的语言，不许弘扬他们自己的文化。丝毫不顾及奴隶之间的文化、语言或宗教的近亲关系。正相反，越是摆脱根基，越是被隔离，他们就越是容易被卖出去，被控制和被逼迫劳动。一个孤立的单独个体，几乎没有可能拯救自己的家乡文化。另外，被抓走带进新世界的奴隶，主要是年轻力壮、男性劳动力——他们是一批很难像老年人或妇女那样适合维护传统的群体。这样做的结果，就是非洲的文化，当然也包括非洲的宗教，被继续留在非洲，因为一个宗教，并不是存在于信仰教条和神祇图像的人群中，而是存在于一个社会和文化载体中。这些如果被剥夺，他们将会被迫远离他们的家庭和族群，他们的神祇和精灵、习俗和祈祷，也就失去了它原有的意义、社会使命、生存的地位。既然旧有的已经失去，北美洲的奴隶也就将要开始接受新的，也即接受基督教化。一个重要的问题随

之产生：至少是否会有非洲宗教的残余潜伏地下呢？这个问题对宗教音乐具有特殊的意义，例如灵歌和福音音乐。然而，这个问题至今也几乎无法回答。

与拉丁美洲的第二个差别在于，在北美洲，奴隶的基督教化是经过多次阻断才开始的。在很长的时间里——直到18世纪末期——很多奴隶主对此并不感兴趣。直到第二次唤醒运动才有些变化。所谓"唤醒运动"，即是一次大规模的运动，像传染病一样触动整个美国。第一次唤醒运动历时二十年，从1740—1760年，第二次几乎持续了19世纪整个前半叶，第三次则持续在19至20世纪的转折之中。新教团体想用全新的手段去动员民众皈依新教并组成教团，他们常常举行旷日持久的联欢活动，试图把人们从不信仰的睡梦和罪孽中唤醒，为他们灌输强大而热烈的信仰。被唤醒的虔诚来自双重运动：首先，每个个体人以最极端和痛苦的方式觉悟到他的罪孽和与上帝的距离，这样他才有可能在一个巨大的突然转折中获得上帝的宽恕，以便之后作为上帝的儿子和罪恶的敌人开始新的生活。在唤醒运动的"帐篷集会"上，人人都可以获得十分个性的信仰方式，但并不是那种冰冷的传统信仰，而是一次独自的、强烈的信仰体验。这种体验被唤醒和被接受的地方，就会出现一个新型的教众群体，它不仅接纳虔诚的教堂基督徒，而且也接纳不信教者、罪人、陌生人甚至奴隶。这场唤醒运动的风暴，超越了传统的界限，开创了传教团的兴起，同时——不管是否自愿——产生了政治后果：如果把奴隶视为人，其灵魂可以拯救，那就必须解放他们。除了主张废除奴隶制的贵格会之外，主要是在第二次唤醒运动中，试图为美国黑人"带来新的一天"的浸礼会和卫理公会的传教士取得了相当成功。

19世纪后半叶，促进美国黑人基督教化的另一个动力，是奴隶制的结束和南方种族歧视的开始。当年的奴隶离开了白人奴隶主的教

堂，组建自己的教堂——大多属于浸礼会、卫理公会和长老会教团。在这里，唤醒派宗教得到维护。主要对个人讲解救赎和解放，让人进入新的生活。尽管这些做法在宗教上如此虔诚和专业，但它却摆脱不了与社会政治意图的关联。只要把最深的苦难带到上帝面前，直接与上帝对话，在信仰中切身体验到不再被抛弃，不再是一个物件，不再是二等公民，而是上帝的一个缩影，就不仅能领悟到自己的灵魂世界，而且也会意识到现实世界中被歧视的处境。因而，像"救赎"和"解放"这样的词语，必然会超出狭隘的宗教范畴。

这也表现在对圣经的理解上。与北美洲的新教信众一样，那里的美国黑人基督徒也同样严守圣经的教义。对美国黑人来说，遵循这样一本经书，是有其深刻的经历背景的。他们还是奴隶时，大多数人无权读书写字。即使在获得"平等"以后，国家的扫盲行动也迟迟不到位。现在，他们手中已经拿到了圣经，可以独自或集体诵读和诠释，与此同时他们也获得了权利，不需要主人的推荐，就可以找到自己的信仰，同时也就推开了接受教育和文化的最重要的大门。在这里，强化的信仰启蒙运动，同样具有政治、社会、文化的意义。这种双面性特色可以在圣经里找到生动的反映，是常常在美国黑人教堂里乐意被诵读的内容。例如旧约全书中那些伟大的解放故事，最突出的就是《出埃及记》里讲到以色列民如何在埃及被奴役，直到被摩西解放，多年穿行沙漠，最后抵达了圣地。不久前还是奴隶的美国黑人基督徒，现在又毫无指望地生活在困苦和压抑中，他们是多么希望能够最终找到一个家园啊！而这些故事不正是他们自己的过去、现在和未来的影子吗？这个未来家园的预感，很多人在他们自己的教堂里都能够找到。这里有一个同命运、同信仰，心心相连的集体，相互爱护，相互鼓励，同悲同乐，共同在一起工作，创造受教育的机会，创建自己的文化，塑造自己的政治利

益，而且还可以做些生意——我们不能忘记，牧师的职业对男人几乎是唯一升迁的可能性。在这样的教堂里，信仰的表现形式尽管还属于保守、拘泥于圣经和着眼于彼岸的救赎，但对于美国黑人来说，它并不是鸦片，而是一种兴奋剂。

对于美国黑人基督徒和他们的音乐来说，有一个新的信仰方向十分重要，特别是在 20 世纪初，其影响有了很大的扩展。较早的卫理公会理论，到了 20 世纪中叶，先是在欧洲然后在北美洲，发展成了一种"圣道运动"。其信徒认为，他们应该像圣徒那样生活——而且能够如此生活——不喝酒、不抽烟、不赌博、不跳舞、不婚外恋。他们的这种信念如此坚定，实际上是过着一种脱离"世界"的"精神"生活。后来，"圣道运动"与降临运动相结合。后者于 1904—1907 年间在洛杉矶的"阿祖萨街头传道"中开始运作。他们的布道者威廉·西摩（William J. Seymour）让他的信众体验到，他们自己就是圣灵的载体，不仅通过良好的道德行为——如"圣道运动"——而且也在身体自发的兴奋瞬间得到体现。可见和可听的标志就是"舌语"，即在礼拜仪式中被圣灵感动而发出的极度兴奋的呻吟和呐喊。降临运动很快就吸引了很多信徒。直到今天，它仍然是基督教中增长最快的教派——而且完全超越种族界限。一个同时代的人这样描写道："作为在南部出生的我，感觉这就是一个奇迹，我能够在礼拜仪式中和一个有色的上帝的圣徒坐在一起，和他一起祈祷上帝，和他同桌吃饭，而且忘记了我是与一个有色的圣徒同吃，但事实就是如此：在精神上和现实中共同祈祷上帝，在爱与和谐当中。"当然，这种超越界限的兴奋是不能持久的。白人离开了"阿祖萨运动"，组建了自己的降临教会，例如"神召会"。与其相应的是美国黑人也建立了"降临圣道教堂"——并在各地建立了分支机构——最后发展成为一个大规模的运动。

灵歌与福音音乐

　　从北美洲黑人教堂汲取的音乐资源，部分来自唤醒运动赞美诗，另一部分来自奴隶的灵歌。后者是怎么产生的，几乎无法说清。只是在内战结束以后，人们才开始对它有所记录。就像原始基督教的首批歌曲一样，它们也是在少数受压迫的人隐蔽的礼拜仪式上创作出来的。一个秘密的、不同宗教文化成员的小组，集体创作出充满热情的作品。一个未解的问题是，这些非洲记忆的灵歌，在多大程度上塑造了新的形象。精神上的热情、感动、"舌语"以及舞蹈、跳跃、鼓掌和高举双手，布道者的呐喊和信众的回应——所有这些都让人想起非洲的现实。但是，唤醒运动的帐篷集会，同样不是陌生的。无论其来源问题如何回答，现身的却总是一个新的风格。其最重要的元素是，从独唱和合唱向所谓"呐喊与应答"形式的转换，各种不同旋律结构与多调旋律重叠，五声音阶的采用，通过小三度和小七度的运用，越过大调泛音（和声）创造了所谓的"蓝音"、滑奏与花腔，让简单的旋律活跃起来，甚至可能形成不羁乃至"粗鄙"的音准，特别是在歌唱中发挥了其丰富的表现力。

　　灵歌也采纳了很多唤醒运动精神的基本原则，例如对罪孽的彻悟，对彼岸救赎的渴望，对获得上帝的宽恕和对耶稣的崇拜的幸福感。同时在它们的露骨乃至粗犷的气质中增加一些新意。它们直接面对死亡，这毫不奇怪，因为创作和吟唱这些歌曲的人，肯定已然体验到他们的生命并没有价值，并时刻受到威胁，而迫切地期望得到解脱，渴望到达上帝的天国与之生活，因而青睐死亡的声音。

　　　　我逐渐放下沉重的负担，
　　　　　　逐渐，逐渐地，

放下沉重的负担。

只有死亡才能带来解脱,才能启示信徒在上帝身边那无限的价值。

降临吧,降临吧,我的主,
把我带上去,让我领取桂冠。

在共同欢呼的瞬间,永恒的极乐,也可以预先体验。

我有一件外衣,
你有一件外衣,
所有孩子都有一件外衣。
如果我得升天,
我将把外衣穿上
然后向广袤的天空呼喊上帝。

这些歌曲渴望彼岸,但它却宣告了——无论是否有意义——一个此岸的信息:它们揭示了奴隶制度的不公,并表现被剥夺权利的人们的尊严。这种两面性,原为奴隶的著名作家的弗雷德里克·道格拉斯(Frederick Douglass)曾这样总结说:"当我还是奴隶的时候,我并不懂得这些野蛮的、似乎没有任何内在联系的歌曲的意义。它们在讲述一个故事,完全存在于我理解力的彼岸。它们的声音——很响、很长、很低。在声音中我听到了祈祷的叹息。在它们里面,灵魂的哀诉在沸腾,在痛苦的折磨中沸腾。每个音节都是反对奴隶制度的印证,都是祈求上帝让他们从枷锁中解脱。听到这样

的粗犷的声音，对我总是一种压抑，让我的心充满无法言喻的悲伤。我感谢这些歌曲，使我看清了奴隶制度的非人道的本质。它们始终陪伴着我，加深了我对奴隶制度的仇恨，激活了我对仍在枷锁中弟兄们的同情。"

灵歌具有如此强烈的人道主义冲击力、宗教的力量和音乐的魅力，所以它不能躲藏在阴暗的角落里。首次把它们带到世界上的是灵歌的经典载体黑人民歌演唱团，也是早期圣道音乐的经典演出团体。1909 年出版的这类音乐唱片，现在还可以看到。谁要是能听到这种歌唱，就会为它的低调感到惊讶：大多开始于一个独唱，专注而清晰，然后合唱加了进来，同样是旋律细腻，于是出现了一个纯净的和声。这种轻微粗野的非激情风格，估计也有顾及白人听众的考量。然而，这并没有否定灵歌的苦难和信仰的深度。黑人民歌演唱团取得了巨大成功。他们是 19 世纪 70 年代以来，第一批巡回演出这类歌曲的团队。1873 年他们去了欧洲和大不列颠，甚至为维多利亚女王唱过今日已成经典的《下去吧，摩西》《轻轻地摇》或《向耶稣轻步前往》等歌曲，据说女王对此极为欣赏。当时在欧洲有机会聆听的人都会明白，这是一种崭新的教堂音乐的形式，不仅让人遥想起最早教众信仰的纯真和艺术的创新。

黑人民歌演唱团巡回演出结束几年之后，有些知名的教堂历史学家开始关注下层人群的宗教倾向，他们如果也研究一下北美洲黑人奴隶及其后代的歌曲，就会了解到其发展的脉络。自由主义派神学家恩斯特·特勒尔奇（Ernst Troeltsch），虽然一生未曾聆听过灵歌，但写出的一些文章，读起来却像是对这种新的基督教音乐的精准的评论。1911 年，他说，"真正具有创造性的、对信众有教育意义的基础，是由下层民众的作品所奠定的"，因为："只有在这些作品里才表现出想象力的统一、情感的纯洁、思想的凝结、力量的率

直和需求的神圣的结合，在这些作品里才有可能产生出对上帝启示的绝对的信仰、献身的纯真和信念的坚定。"并以此形成信念的力量与深刻的苦难相结合，创作出伟大的宗教歌曲。

　　北美洲黑人基督徒的创新，还表现在他们把现有赞美诗进行改编的能力。特别是在《奇异的恩典》这首赞美诗上表现得十分突出。它不是黑奴首创的，首创者是圣公会牧师约翰·牛顿（1725—1807）。他长期过着无望的"罪人"生活：没有信仰、没有道德取向、没有市民阶级的伦理和业绩。他先是不自愿地服役于海军，然后成为下级军官，最后成为船长，把奴隶从非洲运送到美国。1748年，一场大风暴使他觉醒——但这并没有使他放弃运送奴隶。直到几年以后，他去学习神学，成了圣公会的神职人员。他在牧师职位上开始创作宗教歌曲，现在这些歌曲大多虽已无人问津，但仍被人记住的却是，他于1772—1773年间写的《奇异的恩典》。这首开始时几乎无人关注的、背景不佳的圣公会牧师的赞美诗，在北美洲的第二次唤醒运动中却成了唤醒运动最为流行的歌曲。广泛普及的主要是诗中的第一段：

　　　　奇异的恩典！其声音是多么甜蜜，
　　　　把我这个不幸的人拯救。
　　　　过去我已经失落，
　　　　但现在我找回我自己，
　　　　从前失明不见天日，
　　　　现在我又能心聪目明。

　　这首歌，仅用简单的几行诗句，就成功地概括了整个"唤醒运动"的信仰原则。诗中明确展示的对罪孽的觉醒，是否也包含了作

曲者对自己参与贩卖奴隶的罪行的感触，我们不得而知。但无论如何，这是一个美妙的矛盾体，当年贩奴船长的一首赞美诗，今天能够成为《美国大歌曲集》中的组成部分，还要感谢无数北美洲黑人歌手的诠释和演唱，其中包括著名的阿拉巴马盲童组合，以及像马哈丽亚·杰克逊及阿雷塔·富兰克林等女歌手。与《奇异的恩典》一样，还有很多唤醒运动歌曲，最后作为灵歌保存了下来。照理说，它们只不过是早已熄灭了的宗教火场的灰烬，只是一个陌生的信仰疯狂的残余而应被人忘记。然而，作为灵歌，它们直至今日仍被传唱和聆听，仍然扣动很多人的心弦，尽管他们与这已成为历史的信仰运动毫无关系。从这里我们也可以看出北美洲黑人基督徒的宗教艺术气质。

还有一个有益而公正的历史观点表明，偏偏是被藐视和被强暴了的奴隶和他们的后人，成功地发明了最有影响力的现代音乐。而对此的最好证明就是所谓"白人优越"的迷信，这是一个天大的谎言。压迫者和强暴者并没有留下任何东西——没有歌曲，没有诗句，也没有音乐。

多尔西从布鲁斯音乐到福音音乐的转变

灵歌和福音音乐都是集体的作品。众多无名的歌手或布道者、组合或教团、女人或男人，创造了这些音乐。但随着其发展，个体作者日益显现，把其中共同的东西汇集起来，赋予其新的形式和导向。然而，这些个体作者却始终保持着作为"团体"的一员。他们的故事和音乐同样具有个性和典型性。托马斯·安德鲁·多尔西（Thomas Andrew Dorsey）便是其中一例。他可能是最有创造力和最成功的福音音乐作曲家，在他的传记中也反映了他所在的集体的历史。

托马斯·安德鲁·多尔西,福音音乐创作者之一,图中他作为一个老人,在唱、在祈祷、在布道

托马斯·安德鲁·多尔西,1899年7月1日生于乔治亚州一个小镇维拉里卡。他的父亲托马斯·麦迪逊·多尔西是一名传教士和农民。母亲埃塔,负责料理家务和照看孩子,也教授音乐课。这是一个普通而贫困的家庭,信仰虔诚,笃爱音乐。据说,他的父母每年都要通读一遍圣经。餐前的祷告,都少不了对经文的默念。他的家中乐声不断,甚至还有一台小风琴。1908年,他们全家离开了这个温馨却狭小、压抑的世界,前往乔治亚州首府亚特兰大。1919年,他又迈出了人生的一大步,前往芝加哥。实际上他做了一件很多北美洲黑人在第一次世界大战以后所做的事情。他们逃离了南方的压迫、暴力和失望,从一个充满苦难、恐惧和仇恨的世界,来到北方和中西部,寻求他们的幸运。二三十年代的这种蜂拥式的大迁移,导致了新的社会矛盾的产生。按照北美洲黑人小说家詹姆斯·鲍德温的说法,北方并不比南方好多少,只是许诺多一些,但所许诺的却很少实现——即使去做什么,要付出的代价也十分高昂。在新的异乡,这些北美洲黑人移民必须重新安排自己的生

活。他们成了城里人，离开了他们的家庭和教会团体的呵护，没有人认识他们。他们不得不接受沉重的劳动，居住简陋的住房，在日益扩展的大都市，如纽约、芝加哥或者底特律寻找自己的前途和地位。对不少人来说，这种迁移就像噩梦一般，与南方的种族歧视没有什么两样，但也有些人却遇到了未曾预料的机会。

对年轻的托马斯·多尔西来说，从乡村向城市的转变是很艰难的。在亚特兰大他中断了学业，失去了与教堂的联结，感到异常孤独，他所剩下的就只有音乐了。他利用空闲的时间和大城市的条件，遍访乔治亚这座都城的电影院、剧院和夜总会，接近当地的音乐环境。他在那里所听到的和观察到的，回到家里或者在其他场合学习模仿——在俱乐部、派对场、妓院里。这就是他的"音乐学院"，他在这里逐渐成为娴熟的布鲁斯钢琴手。他从多种多样的风格——布鲁斯、雷格泰姆——汲取营养，也结识了不少乐队和歌曲写手，独自排练和组建自己的团队。同时他在这里也必定体验到了处理娱乐行业的艰辛，学习如何在激烈的竞争中站稳脚跟。他首先在亚特兰大取得成功，后来甚至在竞争最激烈的芝加哥有了发展，不仅能够继续下去，而且还有了令人惊叹的提升——即使付出了很高的代价。白天，他通过变换工作养家糊口，夜里在名声不佳的场所演出，作为钢琴手、作曲家和乐队指挥。他的高峰期，是他以"乔治亚汤姆"的艺名接触到了一首热门歌曲：1928年，他与布鲁斯音乐的歌手坦帕·雷德录制了内容为人诟病的流行歌曲《就是那个夜晚》的唱片，取得了销售七百万张的成绩。多尔西总共创作了四百余首布鲁斯和爵士歌曲。

然而，他的发展路程并非没有波折。多尔西的内心可能出现了纠葛，是内心深处对音乐的喜爱、对成功的追求和对宗教的渴望之间的冲突，加之健康方面也出现了问题，导致了生存危机，使他发

生了两次信仰的转变。第一次发生于 1921 年，是他在芝加哥参加一次浸礼会礼拜仪式时。他突然被一股激情所触动，想立即为人生寻找一个崭新的方向，而且从此要成为"主的王国的歌手与劳工"。一年以后，他就写了第一首宗教歌曲《假如我得不到它》。这种自发性的皈依通常难以持久。多尔西仍然坚持创作布鲁斯歌曲，在娱乐的艺术上走自己的路。然而，身外的成就却治愈不了他内心的分裂。偏偏就在他达到事业顶峰的 1928 年，受到了严重抑郁症的袭击，直到第二次信仰转变，他才得以解脱。这被他看作是康复和解放。从此以后，他想完全献身于基督教音乐。后来，他是这样描写这个转变的："到底发生了什么是很难描述的。与过去数年前相比，现在我更加认真地思考上帝问题，尽管我早就是基督徒，参加教堂的敬拜仪式，我永远也不会忘记。布道者是主教 H. H. 黑利，他友善而轻声地对我说：'多尔西弟兄，你没有理由这样可怜和悲伤地看着我。主有很多事情要你去做。他不会让你去死的。'"受到这样的安慰后，他开始写其他类别的歌曲："这不是我们在周末的夜晚里派对所唱的布鲁斯歌曲，而是希望之歌、信仰之歌、宗教歌曲和赞美诗灵歌。这是我的人生转折。"

多尔西的个人转折，也给北美洲黑人的基督教音乐带来了新的导向。为了解这一点，我们必须先看一看当时黑人的教堂音乐的各种变革。在大城市里，当时已经形成了黑人中产阶层。他们的教会家园主要是已经存在的浸礼会教派。他们的礼拜仪式强调纪律性，禁忌自发的身体反应，如喊叫、跺脚、鼓掌。哭泣和嬉笑被看作是异教的表现，是应该克服的奴性残余。有教养、遵守市民阶级的规矩和职业的升迁，则被看作是信众应该追求的理想状态，所以他们的礼拜仪式及其音乐也以此为准则。过于"非洲化的"音响，受到布道者的拒绝，或者要受"提高文化"的改造，也就是要加以排粗

或高雅化，这也包括古老灵歌的文字化。他们不再是文盲为主的教团，要根据歌集，如1921年的《福音音乐之宝》或1927年浸礼会全国代表大会审定的《灵歌之凯旋》进行吟唱。同时在礼拜仪式的大部分音乐演唱中，需要使用受过培训的优秀合唱队演唱，把老式的原始歌曲提升到较高的水平。然而这样一来，教育程度较低的信众就会感觉被边缘化。

所以，不少人开始去寻找其他的家园教会。一些无法进入市民阶级教会的中产阶层，想要参加自由自发感受的礼拜仪式，以及那些从南方来的新人，他们就会加入降临派和圣道派教团，如"上帝耶稣化教会"。他们在这里所关注的不是文化、教育和升迁，而是初始的基督教、神圣的激情和虔诚的喜乐。而那些"圣徒"们不是在常规的教堂里聚会，而是在"街头教堂"里。他们租用空闲的商业场地，用他们现有的简单材料搭建或改造成公众的礼拜空间。对很多来自南方的劳工移民和受种族歧视的难民来说，他们在异乡需要找一个家园：这里就是他们的小小亲情团体，他们相互熟悉，相互支持，没有虚伪的羞涩；在这里可以唱老歌也可以唱新歌——而且可以大声唱，没有拘束，尽情欢歌。

1953年詹姆斯·鲍德温发表的小说《高山上的呼喊》(*Go Tell It on the Mountain*)，为我们揭开了"圣洁化的街头教堂"的内幕。他在书中描写了1930年他参加哈莱姆降临教堂一次礼拜仪式的体验："周日早上的礼拜仪式开始了，弟兄伊莱沙坐到钢琴前，唱出一个音阶。爆满的教堂里人们期待着——姐妹们穿着白色的衣裙，高昂着头。弟兄们穿着蓝色的西装，也仰着头。然后，伊莱沙开始唱了起来，大家都跟着唱，拍着手，站立起来，或者敲起了铃鼓。他们唱道：'十字架上的耶稣被钉死了！'或者：'耶稣，我绝不会忘记你怎样使我得自由！'或者：'主啊，当我竞跑时请握着我的

手！'他们全神贯注地歌唱，并欢快地按节拍击掌。约翰（小说的主人公）还从未看到过教徒们如此兴奋，没有恐惧，只有惊叹。他们的歌唱，使得他相信上帝就在身边。而实际上，这并不是一个信仰问题，因为他们已经使这个存在变成了现实。约翰感觉到，他们的快乐感并不是自身的感觉，但他却不能怀疑，这就是他们的生存食粮。在他们的脸上和声音里，以及他们的身体和呼吸的节奏中，确实发生了什么变化。仿佛圣灵在空中飞舞，就在约翰凝神观看的时候，发生了一件事，似乎有一个力量打倒了一个人，一个男人，或者一个女人。他们尖叫起来，一个长久的无言尖叫。然后，他们伸出胳膊，就像是展开了翅膀，大家跟着喊叫起来。不知是谁，推开了一把椅子，腾出了一块地方，节奏停顿了片刻，歌声停止了，只能听到踩脚和鼓掌的声音。然后，又是一声尖叫，又来了一个舞者，铃鼓开始敲了起来，歌声重新唱了起来，音乐再次响起，就像烈火，就像洪水，就像审判。教堂在这些力量的作用下似乎要爆炸，圣殿在上帝的威力面前开始颤抖。"

礼拜仪式让人称奇和震惊——因为圣灵给人以强大的力量，这可以显示出好的和坏的果效。一方面，这种强烈的宗教体验可以把个人从失落中拯救出来，增强他的尊严和信心，给人以希望，并得以告诫，在上帝面前，所有的苦难和不公允都可以消失。同时，令人从内心感到与一个可以承载他的、成为其成员的集体相结合。这样，他就找到了没有暴力、贪婪和犯罪的美好生活的基础和驻地，在居住区内过着有尊严、和平的生活。对女性和孩子来说，如果他们的男人或父亲皈依了基督的信仰，这是一个好的选择。而另一方面，这种——和任何其他信仰一样——信仰也隐藏着一种内在的独特陷阱。怀着彼岸不再有暴力，一切不公平都将远离的想象，人们可怜地陷入了被解救者和被咒诅的境地。这与一个顽固、老旧道德

观念有关，它不允许有自由的抉择和纵情歌唱的快感的权利。当然，这种对内和对外均明确和严格的信仰理念，也会成为单纯的表象，其背后所传播的只是布道者的无法控制的权力和虚伪的虔诚——例如在情欲和金钱上。

对幸福和恩惠的惊喜瞬间，以及对罪孽和咒诅的恐惧瞬间，都是无法截然分开的，它们的效果只能同时显现。在这种信仰的理念中，正是幸福和震惊心态的高度交织，使音乐创作得到了一个令人吃惊的创新源泉。这种创新潮流涌向何方，开始时还无法预见，或许是不可避免，或许是出于偶然。"圣徒"歌曲，夹杂着布鲁斯音乐的旋律和节奏。布鲁斯音乐首先并不是一种风格，而是一种情绪，一种在歌曲中浇灌的生活感觉。其非人工雕琢的形式，可以塑造和产生直接的冲动。它产生于南方的底层，其中表达着深切的悲伤——以粗犷美妙的旋律，毫无人工雕琢的喉音歌曲，充满叹息和呐喊，缓慢而拉长的节奏，加上低音吉他或者敲击式的哈蒙德电风琴伴奏。但是，布鲁斯音乐却也可以用急板演奏，唤起辛辣的流行曲的舞蹈激情，激活其生活的乐趣和性爱的爆发。所以，它——以及对其极为重要的吉他——"圣徒"歌曲早已成为魔鬼的工具，成为"世俗"的音乐，它既把痛苦的情绪和爱恋的情感互相交织，也把酒馆娱乐音乐和圣道教堂音乐相互结合。开始时人们对其中的一些"圣徒"歌曲有些困惑，而大多数却被新的福音音乐所感染。因为福音音乐既受益于灵歌，也受益于布鲁斯音乐。后来，这种结合使得来自南方农村的老歌，在北方城市找到了新的家园，并获得了一个适合的造型。这种新的宗教歌曲所涌发的旋涡是如此的强劲，以至于到了20世纪30年代，它已经不仅占据了"圣洁化的街头教堂"，而且也占据了北美洲黑人资产阶级的"主导教堂"。这理所当然地再次引发了争议。从今日的角度看，我们无法理解福音音乐竟

是北美洲黑人一次激烈文化冲突的导火索。然而，由于它给礼拜仪式带来的肉体的放纵，为下层民众赋予了话语权，因而就对那些已经成为资产阶级的文明的礼拜仪式构成了威胁。因此，浸礼会的布道者开始抵制福音音乐势力，但他们却无法说服教众放弃对新型"欢乐音乐"的热烈欢迎，最终教堂不得不为它们敞开了大门。

说到这里，我们还应该看到，福音音乐的发展进程是在"大萧条"时期完成的。在这个时期，南方地区的贫困潮同样波及了北方城市，无以数计的人流陷入苦难，他们在寻找出路，这时福音音乐找到了他们——在"街头教堂""主导教堂"以及众多的小教堂里，人们都听到了福音音乐的歌声。

《尊贵的主》

教众和布道者、合唱队和乐团、女歌手和作曲家在很多很多方面，都为福音音乐的发展进程做出过贡献，尤其堪称楷模的要数托马斯·多尔西了。他是一个理想的福音音乐歌词作者，同时也是一个被公认的、被早期娱乐工业所熏陶的布鲁斯音乐专家，况且是被北美洲唤醒运动考验过的、从内心皈依上帝的虔诚的基督徒。长期以来，灵歌和布鲁斯音乐这两者同时或相对地影响着他，这种分裂和对立几乎把他撕碎。他最终获得了内心的和平与清晰的生活导向，终于弄清了灵歌和布鲁斯音乐之间的亲缘关系，跨越了它们之间的艺术与道德的鸿沟。只有这样，他才得以创作和演出具有布鲁斯印记的基督教歌曲，如《我能做什么》(*What Could I Do*)、《我将等待直到改变来临》(*I'm Going To Wait Until Change Comes*)、《如果你见到我的救主》(*If You See My Saviour*)、《摇动我（在你的爱的摇篮里）》[*Rock Me*(*In The Cradle Of Thy Love*)]和《山谷中的宁静》

(*Peace In The Valley*)。

多尔西的影响，不仅是由于他具有丰富的音乐想象力、作为优秀的钢琴师和乐队指挥的才能，以及他对神学的判断能力，而且还在于他对宗教音乐表演技巧的理解。他是一个激情洋溢的歌词作者、布道者、演绎者和合唱指挥，然而他把演唱让给了别人。他亲自精心挑选女歌手，他选择的标准是，看她们是否具备"呼喊"和"尖叫"能力。他所需要的主要不是经过培训和成熟的完美嗓音，而是需要演绎者，能够像呐喊一样地把他的歌直接唱出来，能够用她们的"哈利路亚"和她们的"阿们"促使教众哭泣和呼喊。这种"纵情欢歌"的"跺脚音乐"使老式的教士和乐监们不能不产生疑虑。然而，多尔西的意愿却仍然能够在他们的抵制下得以实现，从"乔治亚汤姆"最后发展成为"福音音乐之父"，这一定是其音乐的不可抗拒性所为，但也与他具有掌控教会政治的才能有关。他知道要建立一个相关的实体，借助它，为他的音乐在广阔的北美洲黑人教堂的文化中建立起持久的合法家园，即福音音乐合唱队。他建立了自己的"社区圣乐团"，并组织大型合唱集会。30年代初，他曾是芝加哥两个浸礼会——朝圣者浸礼会和埃比尼泽浸礼会——合唱队的指挥。它们成为全州性合唱运动的中心，最后作为"福音音乐乐队和合唱队全国大会"的机构形式出现。它的第一任主席，当然就是多尔西。无论如何估价他和很多其他的福音音乐合唱队的意义，都不会过分。它们不仅是这种新歌曲的音乐社会基石，而且还产生了——就像基督教音乐史中不止一次出现的那样——跨时代的意义。就如18世纪莱比锡的托马斯童声合唱团对一个可怜的男孩人生的意义一样，对很多黑人居民区的男孩和女孩来说，那就是福音音乐合唱队为他们打开了教育、文化和升迁的唯一大门。

多尔西深知如何利用资本主义的经济手段。为了普及他的歌

曲，他先行印成单页歌片，每张只售 10—15 美分。他是否知道，这种办法在宗教改革时期就曾使用过，并取得了划时代的成功呢？很可能不知道，因为他更关心的是，要把他的歌片送到民众的手中，同时还要保障自己的作曲版权的安全。由于他不满意于正规音乐经济的现状，所以组建了自己的福音音乐出版社，成为首家这样的音乐出版单位：多尔西音乐之家。和很多过去的福音音乐的音乐家一样，他也组织了地域宽广的巡回演出，同时充分利用了当时的新媒体：唱片和收音机，把歌曲带出教堂，进入具备收音设备的私人家庭和公共场所，在那里形成了新形式的听众群体。这样的演唱首先只局限在北美洲黑人音乐的小市场范围内，供北美洲黑人享用，即所谓的"种族音乐"，但其音响却无法阻止很多白人音乐爱好者，他们虽然永远不会也不敢进入"街头教堂"，却可以通过收音机结识和欣赏福音音乐。.

在 40 年代，福音音乐离开了北美洲黑人教堂文化的狭小范围，登上了正规娱乐音乐的大舞台。托马斯·多尔西可能看到了这应该走的一步，但对于很多一直在"主导教堂"唱歌的女歌手来说，却意味着她们要在电台、夜总会和音乐厅，以及后来在电视节目中演出。这显然会给她们的人生带来转折。她们走出了团队的呵护，到热情的听众面前演唱，尽管在演出之外，这些人既不会向她们问候，也不会把她们当作普通的市民。然而这对于福音音乐人来说，是一个胜利，至少是某种满足。此外，还为他们提供了有利的机会，终于可以用宗教歌曲挣大钱了。谁又能责备他们利用这个机会呢？福音音乐在"二战"及其之后，经历了它的"黄金时期"，成为通俗文化的一个主要品种，完成了欧洲教堂音乐早在 19 世纪开始的一步：它从教堂世界撤出，进入了市民阶级的文化世界。这是一个胜利，它为独立的基督教音乐进入整个社会提供了一个契机。

但这里也隐藏着风险，有着严格信仰的"圣徒"立即就感到了它的威胁，因为福音音乐也变成了商品，成了世俗娱乐的一部分，从而受制于市场和时尚体制，以及"秀场"的随意性，而其宗教精神及其艺术的纯真则面临沦落的危险。这就是福音音乐发展进程的两面性，它留在黑人社区是否会更好呢？这是很多人思考的一个问题。然而，如果是那样，很多歌曲可能早已被遗忘，永远不可能成为通俗文化遗产的一部分。

可以说多尔西创作了无以数计的福音音乐作品。他最著名的歌曲叫作《尊贵的主，抓住我的手》。这首歌标志着他一生中最不幸的瞬间。1925年，他与自己的最爱内蒂·哈珀结婚。七年后，两人终于有了自己的孩子。1932年当他的妻子要分娩时，多尔西正在外地巡演，无法及时返回她的身边。妻子难产死亡，第二天孩子也夭折。后来多尔西自己讲述说，有一天他绝望地坐到钢琴前，无助地演奏着两首老歌，然后又随意演奏了古老的浸礼会赞歌的主题，随着钢琴的音响，脑海里逐渐形成了词语，一首新歌就这样诞生了——诞生于痛苦和信念。

尊贵的主，抓住我的手，
指引我，给我指明方向，
我已疲惫、虚弱和充满恐惧；
我要穿过风暴，穿过黑夜。
请带我去寻找光明，
抓住我的手，尊贵的主，
请带我回家。

当我的路变得阴暗，

尊贵的主，留在我身旁，
当我的生命即将逝去，
请听我的呼叫和呐喊，
抓住我的手，否则我要倒下，
抓住我的手，尊贵的主，
请带我回家。

当阴霾显现，
黑夜即将降临，
白昼业已过去。
我站在河边，
请带领我的脚，
握住我的手，
抓住我的手，尊贵的主，
请带我回家。

这是一首拖曳的悲歌，其中的元音绵长蔓延。节奏迟缓、蹒跚，编织着悲伤和孤独。声音在寻找旋律，就好像刚刚找到，为此一个音、一个词地摸索着。在这些词语中，更多的是呻吟和叹息，而不是吟唱，表述并寻找——就像一首旧约中的诗篇——人间的所有痛苦。当多尔西的绝望和忠诚的福音音乐《请指示你的路》在埃比尼泽浸礼教堂首演时，发生了一个事件："人们疯了。他们疯了。他们把教堂撕开了。人们在齐声呐喊。"这首歌不止一次地引发如此的震撼和激情，应该如何解释呢？应该是由于其痛苦的柔情和纯真。这里不需要大声宣读，而需要切身体验。信仰在这里不是被传授的，也并非自上而下的指令。它就是存在，轻轻地、细细地。它

并非牢牢地抱着圣经的诗句、教堂的教条或者固定的现有信仰方式不放，它是赤裸的，只有自身对自己失落和忠诚的体验。这是一个无言的无助者，从这首诗歌中获取了无穷无尽的力量。

托马斯·多尔西活了很长时间，于1993年1月23日辞世，享年93岁。

伟大的女歌手：以罗塞塔·撒珀和马哈丽亚·杰克逊为例

福音音乐从两个方面看，都是一项争取自由的工程。它祈求北美洲黑人的平等，同时也是一场妇女运动。它是第一个由妇女为主参与其中的基督教音乐，这从而使它具有了特殊的意义。

在北美洲黑人的教堂里，妇女一向扮演着决定性的角色。尽管正式的教团领导和布道牧师的职务牢牢地掌握在男人的手中，但教堂中没有妇女的决策声音是不可想象的。在奴隶制与接踵而来的种族歧视的时代，组建一个稳定的家庭是十分艰难的。所以，使家庭凝聚在一起的就是母亲和祖母。她们同时也自动地在教堂里承担起了自己的责任。特别是在"主导教堂"里，她们的影响格外显著。她们在那里不仅构成多数，而且比在正规教堂可以更为自主地活动。这是降临运动和圣徒运动中又一项非基督教内容：在最早的教团中甚至有过女先知，直到保罗等圣徒最终让妇女在基督教教团中保持沉默。但在"主导教堂"里，妇女们并不沉默。即使在这里不许她们布道，她们也可以在礼拜仪式上，以各种不同方式发出自己的声音：她们可以在"应答吟唱"中与布道者对话，或高声祷告，或留下见证，或歌唱。同样在教堂外面，她们也希望拥有更多的听众。传教是她们工作的很大一部分内容。她们去邻村采访，与那里的人们倾心交谈，并邀请他们去做礼拜或去参加唤醒运动的庆典，

在人群聚集的街头布道并演奏音乐,从一个村庄到另一个村庄,从一个城市到另一个城市,她们不辞劳苦于这样的寻访活动。这些活动对女性"唤醒工作者"具有相当的风险。我们只能设想,她们这样做,需要以何等大的勇气、对上帝何等的忠诚及何等坚强的信念作为其驱动力;从中又会获得何等的满足及何等的自豪。

一位最伟大的福音音乐女歌手是罗塞塔·撒珀(Rosetta Tharpe)。她也曾是一名"主导教堂"的传教女音乐家。当她还是个小姑娘的时候,就曾跟着母亲凯蒂·贝尔·纽宾去做礼拜,或参加"街道福音"活动以及外出巡游。她显然具有独一无二的宗教秀天赋,用她的歌声——及吉他演奏——打动了教徒和非教徒。吉他作为演奏布鲁斯音乐的经典乐器,开始时是被"圣徒"排斥的,但后来他们发现,对

罗塞塔·撒珀在美国圣道运动中,显示了巨大的音乐和宗教力量。她是最早的福音音乐女歌手之一,同时在世俗娱乐的演出中取得很大的成功。她那饱满、浑厚的歌喉和爆发式的吉他演奏,曾促进了摇滚乐的兴起。图为1938年与 Lucky Millinder 乐队在一场音乐会上的演出

第十章 多尔西与北美洲黑人的福音音乐

于传教工作，它却是最好的、最适合旅行携带和最受欢迎的乐器。而罗塞塔·撒珀先用普通吉他，后用电子吉他演奏，显示出无与伦比的力量。只要她一开始演奏和歌唱，瞬间便产生一种信仰的冲击力，这是任何布道者于"主在基督里的教堂"中都无法做到的。

罗塞塔·撒珀也是第一个敢于把纯宗教音乐转化成娱乐音乐的歌手。她与第一任丈夫离婚后，彻底地摆脱了单一的女传教士的生活。1938年10月13日，她在纽约传奇式的棉花俱乐部登台演出，就使这一天成了福音音乐历史上一个划时代的日子，因为从这时起，教堂音乐也征服了世俗音乐厅，罗塞塔·撒珀赢得了广泛的白人观众。很多"圣徒"将这视为罪恶的堕落或至少是痛苦的损失，但她的母亲站在她一边，尽管她是个虔诚的女传教士。对媒体和音乐行业来说，罗塞塔·撒珀是个惊世人物，谁要是看过她晚期演出的录像——尽管她已是老年女士，却仍以其电子吉他和歌声燃烧着观众的心，令他们激动飞腾——谁就会立即感觉到，查克·贝里、埃尔维斯·普雷斯利或者约翰尼·卡什的原始灵感来自何处：罗塞塔·撒珀就是摇滚音乐。滚石乐队与她相比，简直就是苍白无力的小市民男孩。然而，即使她过着放纵的秀星生活，不断地巡回演出，赚了很多钱，浪费和赠送，有时也做些蠢事——例如她嫁给了第三任丈夫，在一座体育场成千上万粉丝面前举行盛大婚礼——也失去了生活的幸福和健康，但她却仍然忠实于音乐和宗教家园，最后以一段影片，表现了她失落后又重现的福音音乐之子。她在哥本哈根的一场音乐会上演唱的最后一首歌曲，充满了她对母亲逝世的悲伤，她虚弱的身体状态，或许也有她对自己死期将近的预感——她唱的是托马斯·多尔西的《尊贵的主，抓住我的手》——是啊，除此之外，还能唱什么呢？

伟大的福音音乐女歌手们是歌曲的诠释者，因为福音音乐——

与经典的欧洲音乐作品不同——并不是完整的作品，写好摆在那里等人去唱。它更多的是一个模式，就像爵士乐的一个"标准"——只是在其演出的瞬间，才成为一首完整的作品。如果没有临时的各种改编，乐器的不同配置，特别是个性化的演唱，福音音乐就只是一个空架子。因此，要将伟大的女歌手看成助理作曲家，对这一点看得最清楚的要算是托马斯·多尔西了，所以他才要精心地去挑选女歌手。他选中的第一人，就是萨丽·马丁；然后他又挑选了威利·梅·福特·史密斯——为他的音乐会和巡回演出。后来他又邂逅马哈丽亚·杰克逊这位最伟大和最深沉的福音音乐女歌手，北美洲黑人音乐的痛苦之母。她对"福音音乐教父"来说，就是不可或缺的同等重要的"教母"。

1911年马哈丽亚·杰克逊生于新奥尔良，早在孩童时期就受

福音音乐运动作为教堂音乐的划时代运动，也被打上了女人的印记。其中一个最重要的代表人物就是马哈丽亚·杰克逊。上图是她在柏林的一场音乐会的演出

到北美黑人音乐的多方熏陶。在她家庭的浸礼会的教团里,她学习了经典的唤醒运动赞美诗。

在邻村的"主导教堂"里,她听到了灵歌和激情的"呐喊":"这些人没有唱诗班也没有风琴,他们敲打着鼓、钹、铃鼓和三角铁,人人放声歌唱,并鼓掌和跺脚,全身心地投入。他们的音乐里保留了奴隶时期的节拍和旋律,强势而露骨,每听一次都令我泪流满面。"她觉得自己教团的众赞歌与此比较起来,反而显得冷漠而无生气,但她并没有改变教派,而是把"圣徒"歌曲的节奏和旋律带进了浸礼会教堂。然而,她在"圣徒"那里学习了音乐激情。由于她有亲戚在娱乐界,所以有机会体验布鲁斯音乐和爵士乐的魅力。1927年,她16岁时,就和很多人一样,去了北方,并在芝加哥做了福音音乐女歌手。20世纪30年代中叶,托马斯·多尔西聘请她为独唱演员,从此两人开始了十四年之久的合作生涯。她本来考虑进入布鲁斯音乐世界,后来则改为全身心奉献给福音音乐:"布鲁斯音乐,那都是些绝望之歌,而福音音乐则是希望之音。当你唱起福音音乐时,你就会感觉到,这是对所有罪人的救赎。"

马哈丽亚·杰克逊是个非比寻常的女歌手,但现在互联网上的后期影视所保留的形象,却找不到这样的印象。她是一个无拘束的"呐喊者",她的演出经常使教堂火爆,致使一些重视秩序的教堂不许她进入。过于奔放、过于露骨、过于娱乐,总之对教堂而言有伤风化。她像降临派布道者那样呻吟和喊叫,她像孩子夭亡的母亲那样号哭,像初恋情人那样喜悦。在她的无限的曲目中,有两首"标杆歌曲"最为突出:《奇异的恩典》和《尊贵的主,抓住我的手》。"二战"结束以后,她出版的唱片取得了巨大的成功,而且——甚至超过罗塞塔·撒珀——以自己的电视秀和欧洲巡演,成了超级明星。她的自我商业化,虽然受到了很多北美洲黑人老粉丝的批评,

却没有使她失去宗教和政治的信任。在20世纪60年代，马哈丽亚·杰克逊成为民权运动中不可或缺的声音。在1963年的传奇式"华盛顿大进军"中，马丁·路德·金犹如现代的摩西，在25万民众面前发表了《我有一个梦想》的演说时，她就演唱了经典的抗争歌曲。马丁·路德·金五年后遇刺，她又在1968年4月9日的葬礼上，演唱了死者最爱的歌曲《尊贵的主，抓住我的手》。福音音乐的这些低谷和高峰被拍成一部影片记录了下来。谁要是看到这些短暂、飘忽不定、模糊不清的片段，听到了马哈丽亚·杰克逊演唱的《尊贵的主，抓住我的手》这首歌而没有落泪，那才是一个无心的人。

梅维斯·斯特普尔斯：不老的音乐

1972年，马哈丽亚·杰克逊离世。我们或许会说，福音音乐的历史已经接近尾声。很多伴随着福音音乐长大的音乐家和女歌手们都转向了现代黑人爵士乐，如阿雷塔·富兰克林、萨姆·库克或雷·查尔斯。虽然福音音乐对新型流行歌曲，如现代黑人爵士乐、乡土爵士乐、摇滚和节奏布鲁斯音乐的影响不可低估，但它本身看来已经油尽灯枯。

尽管如此，自60年代以来，福音音乐仍然在全世界有过一次凯旋，同样在德国也被接受。在《新教歌集》中，德文版本的《来吧，继续告诉所有人》和《到这里来吧，我的主》也被纳入其中——它们显然已经超越了儿童礼拜歌曲的范畴。此外，在新教教堂里，也已经出现了一种福音音乐合唱运动。根据新的统计，至2013年，有10万名歌手和3000个合唱队登记在册，准确地说，是女歌手。因为他们中有80%为女性，合唱队成员平均年龄为24岁，比经典的合唱队明显年轻。对这些合唱队的品位，可以有不同

的看法，但不可否认的是，她们更为年轻，更加脱离教堂。令人吃惊的是其信仰的组合，因为其大多数并不是独立教会的成员，尽管福音音乐是由美国传教的姐妹们所发明。演唱福音音乐的主要是新教乡村教堂成员，尽管这些歌曲与正统的神学教条和信仰理念都格格不入。

难道福音音乐就这样死亡了吗？我们没有忘记：来自对复活有着坚定信念的福音音乐，曾经历过多次神奇的复活。最后一次——这次并不神奇——是与一位伟大的女歌手联系在一起的，她就是梅维斯·斯特普尔斯（Mavis Staples）。她1939年生于芝加哥。她的发展道路始于20世纪50年代，作为家族福音音乐团"斯特普尔斯乐团"的成员。梅维斯和她的姐妹们十分受欢迎，以至于被称为"上帝最伟大的演艺品牌"。然而，她的成功却与低迷的商业化及艺术的票房没有联系。更多的是，斯特普尔斯歌手们以特殊的方式与民族性、宗教性和政治抗议相联结。在最近的一次采访中，梅维斯·斯特普尔斯回忆说："金博士当年请我们在他的集会上唱歌。《我为什么如此坏》是他最喜爱的歌曲。警察粗暴地镇压了我们，但由于我们不肯屈服，所以现状得到了改变：他们只好撤走了餐馆、公厕和水龙头上的'只许白人'和'不许黑人'的公告。在这之前，在很多地方，我们最多只能使用后门进出。斯特普尔斯歌手们想用歌声来推动现状的改变。我们的父亲一直对歌词作者说：'如果你们想为我们写什么，就必须让它们成为报纸的大标题！'"梅维斯和吉他手瑞·库德（Ry Cooder）在2007年的歌唱音乐会上，以一首经过富有想象力改编的经典抗争歌曲《我们决不回头》的出色表演，令音乐产生了强大的冲击力。之前，她作为成年的独唱歌手，有机会进行新的尝试却遭到失败。普林斯公司曾试图用两张专辑把她塑造成为乡土爵士明星，但这却成了一次失误。

作为普通的福音音乐女歌手，梅维斯·斯特普尔斯只是到了前几年才再次火热起来。在这方面她得到了杰夫·特威迪（Jeff Tweedy）的帮助。作为一个重要的现代摇滚乐队的代言人和音乐首脑，特威迪也是一位历史意识很强的音乐家，他倾心研究早已被遗忘的传统，重新打开被埋葬的源泉，把古老歌曲的风格完整地带到现代。他们两人出版了两个专辑：《你并不孤单》（2010）和《一瓶真酒》（2013）。梅维斯·斯特普尔斯讲述了他们的合作："特威迪总是告诫我，今天的人们渴望听到的是斯特普尔斯歌手的未经过滤的现代黑人流行歌曲，于是他把我又带回到了我的根。我的新专辑中的大部分歌曲，是我从孩童时期就熟悉的。我的外婆在密西西比经常给我这个小姑娘唱，每个星期日，她都赶我们去教堂。特威迪有时对我说：'你是从哪里把这些东西挖出来的啊？这在奴隶制时代便已写就，现在你又想把它们卖给年轻人。'"

1939年出生的北美洲黑人福音音乐女歌手，和比她小28岁的欧洲美国籍的独立摇滚歌手、歌词写者的合作，成果丰硕，使得所有这些形式标签自动消失，诞生了伟大的艺术：为我们时代送来了生机勃勃的福音音乐。梅维斯·斯特普尔斯承认："说到我自己，我将把我的余生只同特威迪合作，因为是他闯入了我的故事和我的音乐，而且对这些的了解，甚至胜过我自己。"

从这两个专辑的众多福音音乐中优选出一首歌来，是很不容易的事情。《尊贵的主，抓住我的手》可惜没有被收纳进去，但有一首歌却格外突出，释放出动人与和解的声音，它是在一位英国记者、诗人和政治家威廉·阿瑟·邓克利于1908年所作的一首诗歌的基础上改写的。被斯特普尔斯和特威迪改编的版本，在文字上却走自己的路，而梅维斯·斯特普尔斯则几乎是用宁静沉思的状态把它演唱出来的：

在基督身上，
既无南北，也无西东。
只有宏大的爱心，显示内外。
真正的心，有时失聪，有时失明，
到处唱着同一个旋律，
失落的灵魂无处找寻。

伸出你们的手，去信仰。
不论是什么样的种族：
只要效力天父和天子，
灵魂就归我所有。

在基督身上，
没有东与西之分，
也没有黑与白之别，
只有一颗宏大的爱心，
是仇恨无法分开的。

宽恕你的敌人吧，
我们都是大家庭的一部分。

 斯特普尔斯和特威迪就是这样演唱了这首歌，超越了那么多的界限，不仅释放和宣示出和解的信息，而且还塑造了独特的音乐形象。它和很多其他的事例一样，说明福音音乐的历史尚未终结。它经历了如此多的文化与宗教的变革，仍然充满生机，还有能力为人们带去"欢乐的福音"——就像它的名称所表达的那样。

尾　声

　　基督教音乐经历了两千年岁月后，我们不禁要问，今后还会有什么新的发展？或者是否还有什么要来呢？或者教堂音乐也会像歌剧那样：维护人类的这一份珍贵的历史遗产是我们的责任和心志，但我们却几乎无法再给它增添什么了吗？我们可以从两个角度探讨这个问题。如果我们从全球角度观察基督教现状，就会惊奇地发现它的勃勃生机。它在世界范围仍在发展，而且速度惊人地快。然而，这种发展却摆脱了欧洲宗教的印记，找到了新的表达方式和教团形态。特别是降临派占据了南美洲、非洲和东亚的大部分，其强大而热烈的敬拜方式，实际上是基于"圣道运动"的传统以及福音音乐基础之上的。而它又与不同的地域性音乐传统和全球性通俗文化相结合。这里所产生的新型的基督教音乐，欧洲人几乎无法理解。未来会如何发展，现在还难以估量。

　　如果我们局限在德国和西北欧的角度观察就会发现另一种景象。这里还有很多精美装潢的教堂，有着优质的管风琴，被受过专业训练的、收入较高的教堂音乐家所青睐，与众多业余器乐师及合唱歌手一起，举办很多音乐会和配乐礼拜仪式，但趋势却是越来越

少。如何理性地对待这些少数现象呢？更有趣的是另一个问题，基督教音乐在欧洲的内在条件又是如何呢？宗教信仰在这里也发生了飞速的变化。它变得轻声、迟疑，并脱离了传统形式，却不清楚应该有什么样的新形式。哪些音乐适合它呢？这是一个重大的问题，只能由圣灵来回答。我们需要新的奇迹降临，以便迎接当代的基督教音乐。

2012年，托马斯合唱团成立800周年，莱比锡举行了一场重大的纪念活动。活动持续了全年，在各个重要的教会节日里都举行了音乐演出活动。除了约翰·塞巴斯蒂安·巴赫的《圣诞清唱剧》，其他曲目均为当代作曲家专门为这次活动创作的作品的首演：乔治·克里斯托弗·比勒（Georg Christoph Biller）的一首《圣托马斯复活节音乐》、海因茨·霍利格（Heinz Holliger）在宗教改革纪念日根据瑞士牧师库尔特·马尔蒂（Kurt Marti）的诗作创作的一首经文歌、作为圣诞音乐是布雷特·迪安（Brett Dean）的《圣母领报节》，以及克里斯托弗·平德莱基·楚·埃皮法尼亚斯（Krzysztof Penderecki zu Epiphanias）从久远的传统挖掘出来的《短小弥撒曲》。而最成功、最让人感到意外的作品，则是汉斯·维尔纳·亨策（Hans Werner Henze）的降临节音乐《问风》。这位可能是当代最重要的德国作曲家，是一位老人，生于1926年。他先是生活在意大利，宣称自己是个无神论者，多年与意大利共产党关系密切，但他却写出了一首宗教歌曲，实在出人意料。

很有可能，这部作品是与年龄比他小一半的克里斯蒂安·莱纳特（Christian Lehnert）合作写成的。莱纳特当时过着双重生活：他是一名科班神学家和宗教学家、萨克森州教堂的神父，同时又是一名走红的诗人和散文家。他已经为亨策写过一部歌剧的脚本和一部青少年歌剧。可是，现在他们合作的目标却是另外一种题材，以此

获得另外一种感受。莱纳特回忆说:"亨策看起来有些衰老,似乎有严重的健康问题,但他仍然具有清醒的感知能力和完整的创造能量……他虽然是个顽固的无神论者,但他却在很多宗教问题上持开放态度,而且在我认识他的时候,这种态度日益强烈。他渴望,而且十分自觉地希望有人请他和一名神学家一起进行歌词创作。对于教条、宗教标准的表达方式或者限于教会群体环境的语言,他原则上是不接受的。他与很多神学家交谈过,关于上帝,他总是以这样的话语开始:'至于上帝,我现在已经知道,他是不存在的……'然后,他就会提出很多具体的神学问题,他是一种开放和怀疑相结合的混合体。"

他们的合作主要是——完全是新教式的——撰写歌词的工作:"对作曲家,开始时主要关注某种特有的文学品质。亨策始终摆脱开文字语言,给音乐语言以自由空间。他以一种清醒的、批判式的敬畏接近歌词。例如,他总是请我把歌词用一定的大号字母写在高级纸张上交给他——歌词对他就好像是一幅带画框的绘画和现实中一个独特的区域。他一再地读着它,他向我提问,给我打电话,了解每一个单词的含义……他请我描述,谁是那些门徒,作为门徒他们做些什么。他让我讲福音传播者路加和《使徒行传》的故事结构。他一再重复聆听圣灵的降临故事,了解其文学性、神性、历史性等方面的深层含义。这对我来说,就是在做一次非宗教空间里的神学思想讲学。"

通过这些交谈,莱纳特开始创作脚本,他们立即将圣灵降临的故事与现代可能的信仰渴望做对比。其中既包含诗意又涉及醒悟:"我的脚本由一系列的诗歌组成,形成了某种叙事关联。我跟随大约两千年前的一个运动、一个事件、一个宗教事件,使得语言升华或下沉,总之达到一个境界,语言的'清晰度'不再是重要的,而

是重点关注经过改编的内容。我在脚本中经历的每一个文学冲突，远远比任何理论概念的反应深刻得多。"

亨策和莱纳特的圣灵降临康塔塔，开始时并不那么辉煌，它以疑惑开篇。耶稣最终消失后，留下的十一门徒开始唱起一曲哀歌——一个不和谐的合唱曲调，由杂乱的吹奏乐器和打击乐器伴奏，表现世界无助而空虚，无处可见上帝。信仰曾存在的地方，只剩下一个空洞，只余下一个自爱的我。

我的天，你这个深渊的倒影。

门徒"抓起沙土，涂在脸上盖住额头"。耶稣死了，走了。只剩下石头、树根、尘土和"高声的哀怨"。巴多罗买在哀叹：

这里只剩下无生命之体，
只能看到无生命之体。

多马在叹息：

基督是一个思想，
最终从存在到消失。
一切皆过去，过去，已经足够。

然后就出现——像呼出的气息——对体验到的信仰幸福的回忆。声音变得甜蜜而柔和，这是短小而神奇的合唱《耶稣，我的朋友》，声音随即消沉归于静寂。

对莱纳特来说，这就是当代信仰的典型特色："很多信众越来

越喜欢回望幸福，追逐逝去的遗迹，即某些缺失、某些已经过往了的存在。由于这是一些缺失，也就意味着一切都还可能补上——这就是盼望的理由。遗迹对信众来说，就是上帝随时从无中生有的地方。这就是上帝的缺失和上帝的期望——同样在我们的时代，既是宗教的后时代，也是世俗的后时代。"

因此，表现哀怨和疑惑的歌词和段落，尽管犀利却始终动人。而当合唱唱起盼望时，音乐却始终严厉、扭曲，展现出来的是一段不和谐的旋律。

> 我把和平留给你们，
> 那是我的和平。
> 世界给你们的东西，
> 我不会给你们。
> 你们的心不要被吓倒
> 你们也不要害怕。

信仰还是不信仰为一体中的两面。共同歌唱、共同舞蹈，伸展肢体，显示他们的痛苦。他们在传达：持守信念将会出现新世界的希望，古老将会重新复活。歌词、音乐以及时间以神秘的直觉连接起来：世俗的今天、圣经的前天，以及基督教赞美诗的昨天。于是，康塔塔的第二部分开始了，它含纳了中世纪的赞美诗《造物圣灵降临》：

> 来吧，造物的圣灵，
> 把你的精魂带回家吧！
> 让上帝的恩惠充满
> 你创造的心声。

尾 声

在评论家看来，"这部音乐将一个伟大而动人心弦的瞬间及耶稣门徒的悲伤，浓缩成了一幕微型剧。就在这时，突然出现了经文歌的教堂四重唱，接着响起了中世纪的《造物圣灵降临》赞歌。音乐表现出迟疑地、轻声地、胆怯地、试探地寻觅。音响也如谜一般的柔和而跳跃，像虔诚的祈祷。这时黎明的曙光喷薄欲出，很快将要显现圣灵的荣光。"

接着，渴望已久的奇迹终于出现了，但这不是词作者的杜撰，而是圣经中的描述：

忽然，从天上有响声下来，好像一阵大风吹过，充满了他们所坐的屋子；又有舌头如火焰显现出来，分开落在他们各人头上。（徒2：2—3）

莱纳特尝试着塑造火焰显现的形象："路加面临一个任务，把不可言说的用语言表达出来，他使用了火焰与舌头的图像。我模仿他，令歌词在燃烧，柴火在迸裂。于是出现这样的词句：粗野蛮横。一把火降临了，短促的诗行，综合的句型，一切都处于难以进入的状态——就像火一样，燃烧到最后就是灰烬。一切信念最后都变成灰烬。凡可言说的东西，最后都变成灰烬。

新的信仰经受了火浴，信念被撕裂，把无法理解的上帝裹挟其中，一面是安慰，一面是破坏。此事没有根源，也没有依据。上帝成了一个矛盾体：是火之神，也是灰烬之神。"

火之神与灰烬之神——圣灵降临的奇迹并未导致简单的信念，而导致了一场运动，信仰与不信仰之间的一场冲突，在古老的圣经图像中，增加了新的象征含义。康塔塔以一首关于圣灵的象征——鸽子的合唱曲宣告结束：

> 鸽子欲醒，她的翅膀
> 被风抓住，不会很久停留。
> 她承载着恐惧和战抖，
> 一下接着一下，
> 黑夜之后总是白天，
> 她的翅膀承载着陌生的笑声。
> 那只是一个声音，
> 是的，只是一丝气息，
> 在声音响起之前，
> 是一只鸟，一个自己飞翔的谣传？
> 岩壁上呈现曙光，鸽子的翅膀，
> 用骨骼支撑，不会停留许久。
> 缺少的只是苏醒的窸窣之声，
> 一次翅膀的扇动、一阵风。
> 也许，只是一丝气息。

莱纳特对此写道："作品的最后部分，是用众赞歌写出的，也是按此加工的。音乐塑造了象征圣灵的鸽子之形象，并让它进入情感的世界，持续至尾声。那是早晨的一瞬间，一个造物初始的氛围，曙光乍现，混沌而朦胧。一切被造在首缕蓝光中逐渐成形，先是一个轮廓，然后变成我们所熟悉的原形。这同时也是新世界的曙光，它已然存在，只是隐隐约约地显现。鸟仍在睡眠，但很快将苏醒，腾空飞去。"

在这样一个早晨，即2012年的一个圣灵降临节周末的早晨，当这部音乐作品首次演出的时候，亨策专程前往意大利。这是他第一次在一座教堂里首演自己的作品，他一定很幸福。在莱纳特看

尾 声

来，《问风》"具有宗教音乐的特殊意义：它把久远年代的圣灵降临故事带进了现实生活，而且是以音乐的美和人性的完整状态令人得到慰藉，一个安静的光辉充满了音乐的最后节拍。我几乎要说这简直是另外一个世界的气息，是汉斯·维尔纳·亨策在此岸感觉到的精神，是对一个没有缺陷和罪孽的完美世界的渴望"。首演后五个月，汉斯·维尔纳·亨策与世长辞。媒体对此评论说，他在这首康塔塔中"用音乐创造了圣灵降临的奇迹"。

没有人能够预见到未来，如果说亨策和莱纳特的圣灵降临康塔塔，它告诉了我们什么的话，那就是：如果未来的词作者和作曲家能深入到圣经的经文，用诗歌的诠释，追随古老的教堂音乐的回声，成功地描写出今日信仰的可能性，找到与时俱进的音乐语言，那么这就不会是最后的教堂音乐的降临节了。如果我们想从教堂音乐的漫长历史中得到什么教诲的话，那可能即是：基督教音乐要永远葆有一个有活力的文化宗教的力量，就必须超越民族与国家、信仰与宗教、语言与风格、圣道与世俗、教会与文化、此岸与彼岸、忠诚与怀疑之界限。

新知文库

01 《证据：历史上最具争议的法医学案例》［美］科林·埃文斯 著　毕小青 译
02 《香料传奇：一部由诱惑衍生的历史》［澳］杰克·特纳 著　周子平 译
03 《查理曼大帝的桌布：一部开胃的宴会史》［英］尼科拉·弗莱彻 著　李响 译
04 《改变西方世界的 26 个字母》［英］约翰·曼 著　江正文 译
05 《破解古埃及：一场激烈的智力竞争》［英］莱斯利·罗伊·亚京斯 著　黄中宪 译
06 《狗智慧：它们在想什么》［加］斯坦利·科伦 著　江天帆、马云霏 译
07 《狗故事：人类历史上狗的爪印》［加］斯坦利·科伦 著　江天帆 译
08 《血液的故事》［美］比尔·海斯 著　郎可华 译　张铁梅 校
09 《君主制的历史》［美］布伦达·拉尔夫·刘易斯 著　荣予、方力维 译
10 《人类基因的历史地图》［美］史蒂夫·奥尔森 著　霍达文 译
11 《隐疾：名人与人格障碍》［德］博尔温·班德洛 著　麦湛雄 译
12 《逼近的瘟疫》［美］劳里·加勒特 著　杨岐鸣、杨宁 译
13 《颜色的故事》［英］维多利亚·芬利 著　姚芸竹 译
14 《我不是杀人犯》［法］弗雷德里克·肖索依 著　孟晖 译
15 《说谎：揭穿商业、政治与婚姻中的骗局》［美］保罗·埃克曼 著　邓伯宸 译　徐国强 校
16 《蛛丝马迹：犯罪现场专家讲述的故事》［美］康妮·弗莱彻 著　毕小青 译
17 《战争的果实：军事冲突如何加速科技创新》［美］迈克尔·怀特 著　卢欣渝 译
18 《最早发现北美洲的中国移民》［加］保罗·夏亚松 著　暴永宁 译
19 《私密的神话：梦之解析》［英］安东尼·史蒂文斯 著　薛绚 译
20 《生物武器：从国家赞助的研制计划到当代生物恐怖活动》［美］珍妮·吉耶曼 著　周子平 译
21 《疯狂实验史》［瑞士］雷托·U. 施奈德 著　许阳 译
22 《智商测试：一段闪光的历史，一个失色的点子》［美］斯蒂芬·默多克 著　卢欣渝 译
23 《第三帝国的艺术博物馆：希特勒与"林茨特别任务"》［德］哈恩斯 – 克里斯蒂安·罗尔 著　孙书柱、刘英兰 译
24 《茶：嗜好、开拓与帝国》［英］罗伊·莫克塞姆 著　毕小青 译
25 《路西法效应：好人是如何变成恶魔的》［美］菲利普·津巴多 著　孙佩妏、陈雅馨 译
26 《阿司匹林传奇》［英］迪尔米德·杰弗里斯 著　暴永宁、王惠 译

27 《美味欺诈：食品造假与打假的历史》[英]比·威尔逊 著　周继岚 译
28 《英国人的言行潜规则》[英]凯特·福克斯 著　姚芸竹 译
29 《战争的文化》[以]马丁·范克勒韦尔德 著　李阳 译
30 《大背叛：科学中的欺诈》[美]霍勒斯·弗里兰·贾德森 著　张铁梅、徐国强 译
31 《多重宇宙：一个世界太少了？》[德]托比阿斯·胡阿特、马克斯·劳讷 著　车云 译
32 《现代医学的偶然发现》[美]默顿·迈耶斯 著　周子平 译
33 《咖啡机中的间谍：个人隐私的终结》[英]吉隆·奥哈拉、奈杰尔·沙德博尔特 著　毕小青 译
34 《洞穴奇案》[美]彼得·萨伯 著　陈福勇、张世泰 译
35 《权力的餐桌：从古希腊宴会到爱丽舍宫》[法]让-马克·阿尔贝 著　刘可有、刘惠杰 译
36 《致命元素：毒药的历史》[英]约翰·埃姆斯利 著．毕小青 译
37 《神祇、陵墓与学者：考古学传奇》[德]C. W. 策拉姆 著　张芸、孟薇 译
38 《谋杀手段：用刑侦科学破解致命罪案》[德]马克·贝内克 著　李响 译
39 《为什么不杀光？种族大屠杀的反思》[美]丹尼尔·希罗、克拉克·麦考利 著　薛绚 译
40 《伊索尔德的魔汤：春药的文化史》[德]克劳迪娅·米勒－埃贝林、克里斯蒂安·拉奇 著　王泰智、沈惠珠 译
41 《错引耶稣：〈圣经〉传抄、更改的内幕》[美]巴特·埃尔曼 著　黄恩邻 译
42 《百变小红帽：一则童话中的性、道德及演变》[美]凯瑟琳·奥兰丝汀 著　杨淑智 译
43 《穆斯林发现欧洲：天下大国的视野转换》[英]伯纳德·刘易斯 著　李中文 译
44 《烟火撩人：香烟的历史》[法]迪迪埃·努里松 著　陈睿、李欣 译
45 《菜单中的秘密：爱丽舍宫的飨宴》[日]西川惠 著　尤可欣 译
46 《气候创造历史》[瑞士]许靖华 著　甘锡安 译
47 《特权：哈佛与统治阶层的教育》[美]罗斯·格雷戈里·多塞特 著　珍栎 译
48 《死亡晚餐派对：真实医学探案故事集》[美]乔纳森·埃德罗 著　江孟蓉 译
49 《重返人类演化现场》[美]奇普·沃尔特 著　蔡承志 译
50 《破窗效应：失序世界的关键影响力》[美]乔治·凯林、凯瑟琳·科尔斯 著　陈智文 译
51 《违童之愿：冷战时期美国儿童医学实验秘史》[美]艾伦·M. 霍恩布鲁姆、朱迪斯·L. 纽曼、格雷戈里·J. 多贝尔 著　丁立松 译
52 《活着有多久：关于死亡的科学和哲学》[加]理查德·贝利沃、丹尼斯·金格拉斯 著　白紫阳 译
53 《疯狂实验史Ⅱ》[瑞士]雷托·U. 施奈德 著　郭鑫、姚敏多 译

54	《猿形毕露：从猩猩看人类的权力、暴力、爱与性》[美] 弗朗斯·德瓦尔 著　陈信宏 译
55	《正常的另一面：美貌、信任与养育的生物学》[美] 乔丹·斯莫勒 著　郑嬿 译
56	《奇妙的尘埃》[美] 汉娜·霍姆斯 著　陈芝仪 译
57	《卡路里与束身衣：跨越两千年的节食史》[英] 路易丝·福克斯克罗夫特 著　王以勤 译
58	《哈希的故事：世界上最具暴利的毒品业内幕》[英] 温斯利·克拉克森 著　珍栎 译
59	《黑色盛宴：嗜血动物的奇异生活》[美] 比尔·舒特 著　帕特里曼·J.温 绘图　赵越 译
60	《城市的故事》[美] 约翰·里德 著　郝笑丛 译
61	《树荫的温柔：亘古人类激情之源》[法] 阿兰·科尔班 著　苜蓿 译
62	《水果猎人：关于自然、冒险、商业与痴迷的故事》[加] 亚当·李斯·格尔纳 著　于是 译
63	《囚徒、情人与间谍：古今隐形墨水的故事》[美] 克里斯蒂·马克拉奇斯 著　张哲、师小涵 译
64	《欧洲王室另类史》[美] 迈克尔·法夸尔 著　康怡 译
65	《致命药瘾：让人沉迷的食品和药物》[美] 辛西娅·库恩等 著　林慧珍、关莹 译
66	《拉丁文帝国》[法] 弗朗索瓦·瓦克 著　陈绮文 译
67	《欲望之石：权力、谎言与爱情交织的钻石梦》[美] 汤姆·佐尔纳 著　麦慧芬 译
68	《女人的起源》[英] 伊莲·摩根 著　刘筠 译
69	《蒙娜丽莎传奇：新发现破解终极谜团》[美] 让－皮埃尔·伊斯鲍茨、克里斯托弗·希斯·布朗 著　陈薇薇 译
70	《无人读过的书：哥白尼〈天体运行论〉追寻记》[美] 欧文·金格里奇 著　王今、徐国强 译
71	《人类时代：被我们改变的世界》[美] 黛安娜·阿克曼 著　伍秋玉、澄影、王丹 译
72	《大气：万物的起源》[英] 加布里埃尔·沃克 著　蔡承志 译
73	《碳时代：文明与毁灭》[美] 埃里克·罗斯顿 著　吴妍仪 译
74	《一念之差：关于风险的故事与数字》[英] 迈克尔·布拉斯兰德、戴维·施皮格哈尔特 著　威治 译
75	《脂肪：文化与物质性》[美] 克里斯托弗·E.福思、艾莉森·利奇 编著　李黎、丁立松 译
76	《笑的科学：解开笑与幽默感背后的大脑谜团》[美] 斯科特·威姆斯 著　刘书维 译
77	《黑丝路：从里海到伦敦的石油溯源之旅》[英] 詹姆斯·马里奥特、米卡·米尼奥－帕卢埃洛 著　黄煜文 译
78	《通向世界尽头：跨西伯利亚大铁路的故事》[英] 克里斯蒂安·沃尔玛 著　李阳 译
79	《生命的关键决定：从医生做主到患者赋权》[美] 彼得·于贝尔 著　张琼懿 译
80	《艺术侦探：找寻失踪艺术瑰宝的故事》[英] 菲利普·莫尔德 著　李欣 译

81 《共病时代：动物疾病与人类健康的惊人联系》[美] 芭芭拉·纳特森 – 霍洛威茨、凯瑟琳·鲍尔斯 著　陈筱婉 译

82 《巴黎浪漫吗？——关于法国人的传闻与真相》[英] 皮乌·玛丽·伊特韦尔 著　李阳 译

83 《时尚与恋物主义：紧身褡、束腰术及其他体形塑造法》[美] 戴维·孔兹 著　珍栎 译

84 《上穷碧落：热气球的故事》[英] 理查德·霍姆斯 著　暴永宁 译

85 《贵族：历史与传承》[法] 埃里克·芒雄 – 里高 著　彭禄娴 译

86 《纸影寻踪：旷世发明的传奇之旅》[英] 亚历山大·门罗 著　史先涛 译

87 《吃的大冒险：烹饪猎人笔记》[美] 罗布·沃乐什 著　薛绚 译

88 《南极洲：一片神秘的大陆》[英] 加布里埃尔·沃克 著　蒋功艳、岳玉庆 译

89 《民间传说与日本人的心灵》[日] 河合隼雄 著　范作申 译

90 《象牙维京人：刘易斯棋中的北欧历史与神话》[美] 南希·玛丽·布朗 著　赵越 译

91 《食物的心机：过敏的历史》[英] 马修·史密斯 著　伊玉岩 译

92 《当世界又老又穷：全球老龄化大冲击》[美] 泰德·菲什曼 著　黄煜文 译

93 《神话与日本人的心灵》[日] 河合隼雄 著　王华 译

94 《度量世界：探索绝对度量衡体系的历史》[美] 罗伯特·P. 克里斯 著　卢欣渝 译

95 《绿色宝藏：英国皇家植物园史话》[英] 凯茜·威利斯、卡罗琳·弗里 著　珍栎 译

96 《牛顿与伪币制造者：科学巨匠鲜为人知的侦探生涯》[美] 托马斯·利文森 著　周子平 译

97 《音乐如何可能？》[法] 弗朗西斯·沃尔夫 著　白紫阳 译

98 《改变世界的七种花》[英] 詹妮弗·波特 著　赵丽洁、刘佳 译

99 《伦敦的崛起：五个人重塑一座城》[英] 利奥·霍利斯 著　宋美莹 译

100 《来自中国的礼物：大熊猫与人类相遇的一百年》[英] 亨利·尼科尔斯 著　黄建强 译

101 《筷子：饮食与文化》[美] 王晴佳 著　汪精玲 译

102 《天生恶魔？：纽伦堡审判与罗夏墨迹测验》[美] 乔尔·迪姆斯代尔 著　史先涛 译

103 《告别伊甸园：多偶制怎样改变了我们的生活》[美] 戴维·巴拉什 著　吴宝沛 译

104 《第一口：饮食习惯的真相》[英] 比·威尔逊 著　唐海娇 译

105 《蜂房：蜜蜂与人类的故事》[英] 比·威尔逊 著　暴永宁 译

106 《过敏大流行：微生物的消失与免疫系统的永恒之战》[美] 莫伊塞斯·贝拉斯克斯 – 曼诺夫 著　李黎、丁立松 译

107 《饭局的起源：我们为什么喜欢分享食物》[英] 马丁·琼斯 著　陈雪香 译　方辉 审校

108 《金钱的智慧》[法] 帕斯卡尔·布吕克内 著　张叶、陈雪乔 译　张新木 校

109 《杀人执照：情报机构的暗杀行动》[德] 埃格蒙特·科赫 著　张芸、孔令逊 译

110 《圣安布罗焦的修女们：一个真实的故事》[德] 胡贝特·沃尔夫 著　徐逸群 译
111 《细菌》[德] 汉诺·夏里修斯 里夏德·弗里贝 著　许嫚红 译
112 《千丝万缕：头发的隐秘生活》[英] 爱玛·塔罗 著　郑嫄 译
113 《香水史诗》[法] 伊丽莎白·德·费多 著　彭禄娴 译
114 《微生物改变命运：人类超级有机体的健康革命》[美] 罗德尼·迪塔特 著　李秦川 译
115 《离开荒野：狗猫牛马的驯养史》[美] 加文·艾林格 著　赵越 译
116 《不生不熟：发酵食物的文明史》[法] 玛丽-克莱尔·弗雷德里克 著　冷碧莹 译
117 《好奇年代：英国科学浪漫史》[英] 理查德·霍姆斯 著　暴永宁 译
118 《极度深寒：地球最冷地域的极限冒险》[英] 雷纳夫·法恩斯 著　蒋功艳、岳玉庆 译
119 《时尚的精髓：法国路易十四时代的优雅品位及奢侈生活》[美] 琼·德让 著　杨冀 译
120 《地狱与良伴：西班牙内战及其造就的世界》[美] 理查德·罗兹 著　李阳 译
121 《骗局：历史上的骗子、赝品和诡计》[美] 迈克尔·法夸尔 著　康怡 译
122 《丛林：澳大利亚内陆文明之旅》[澳] 唐·沃森 著　李景艳 译
123 《书的大历史：六千年的演化与变迁》[英] 基思·休斯敦 著　伊玉岩、邵慧敏 译
124 《战疫：传染病能否根除？》[美] 南希·丽思·斯特潘 著　郭骏、赵谊 译
125 《伦敦的石头：十二座建筑塑名城》[英] 利奥·霍利斯 著　罗隽、何晓昕、鲍捷 译
126 《自愈之路：开创癌症免疫疗法的科学家们》[美] 尼尔·卡纳万 著　贾颐 译
127 《智能简史》[韩] 李大烈 著　张之昊 译
128 《家的起源：西方居所五百年》[英] 朱迪丝·弗兰德斯 著　珍栎 译
129 《深解地球》[英] 马丁·拉德威克 著　史先涛 译
130 《丘吉尔的原子弹：一部科学、战争与政治的秘史》[英] 格雷厄姆·法米罗 著　刘晓 译
131 《亲历纳粹：见证战争的孩子们》[英] 尼古拉斯·斯塔加特 著　卢欣渝 译
132 《尼罗河：穿越埃及古今的旅程》[英] 托比·威尔金森 著　罗静 译
133 《大侦探：福尔摩斯的惊人崛起和不朽生命》[美] 扎克·邓达斯 著　肖洁茹 译
134 《世界新奇迹：在20座建筑中穿越历史》[德] 贝恩德·英玛尔·古特贝勒特 著　孟薇、张芸 译
135 《毛奇家族：一部战争史》[德] 奥拉夫·耶森 著　蔡玳燕、孟薇、张芸 译
136 《万有感官：听觉塑造心智》[美] 塞思·霍罗威茨 著　蒋雨蒙 译　葛鉴桥 审校
137 《教堂音乐的历史》[德] 约翰·欣里希·克劳森 著　王泰智 译